北京大学艺术学
教材系列

AN INTRODUCTION
TO ART
CRITICISM

彭锋 著

艺术批评导论

北京大学出版社
PEKING UNIVERSITY PRESS

图书在版编目（CIP）数据

艺术批评导论 / 彭锋著. —北京：北京大学出版社，2025.4.
（博雅大学堂）. —ISBN 978-7-301-36026-2

Ⅰ. J05

中国国家版本馆 CIP 数据核字第 2025YJ5424 号

书　　　名	艺术批评导论	
	YISHU PIPING DAOLUN	
著作责任者	彭　锋　著	
责 任 编 辑	谭　艳	
标 准 书 号	ISBN 978-7-301-36026-2	
出 版 发 行	北京大学出版社	
地　　　址	北京市海淀区成府路205号　100871	
网　　　址	http://www.pup.cn　　新浪微博：@北京大学出版社	
电 子 邮 箱	编辑部 wsz@pup.cn　　总编室 zpup@pup.cn	
电　　　话	邮购部 010-62752015　发行部 010-62750672　编辑部 010-62752022	
印 刷 者	天津裕同印刷有限公司	
经 销 者	新华书店	
	720毫米×1020毫米　16开本　17.25印张　256千字	
	2025年4月第1版　2025年4月第1次印刷	
定　　　价	68.00元	

未经许可，不得以任何方式复制或抄袭本书之部分或全部内容。
版权所有，侵权必究
举报电话：010-62752024　电子邮箱：fd@pup.cn
图书如有印装质量问题，请与出版部联系，电话：010-62756370

目 录

01 / "北京大学艺术学教材系列"总序

第一单元
艺术批评的界定

05 / 第一章　什么是艺术批评
06 / 　第一节　在理论与实践之间的批评
09 / 　第二节　批评作为关于实践的话语
12 / 　第三节　艺术批评的当代性
14 / 　第四节　批评对作品意义的建构
16 / 　第五节　批评对理论的贡献
18 / 　第六节　批评对作品的解读
21 / 　第七节　批评作为话语生产
23 / 　第八节　批评与人生

25 / 第二章　西方艺术批评的历史
26 / 　第一节　前现代艺术批评
29 / 　第二节　现代艺术批评
34 / 　第三节　后现代艺术批评

39 / 第三章　中国艺术批评的特征
39 / 　第一节　从季札观乐看早期艺术批评的特征
42 / 　第二节　三位一体的艺术批评文本
45 / 　第三节　艺术批评参与艺术创作
50 / 　第四节　现代艺术批评

第二单元
艺术批评的对象

55 / **第四章 作为批评对象的艺术家**
55 / 第一节 艺术家身份的确定
60 / 第二节 艺术家的双重性
64 / 第三节 艺术家的双重自我之间的关系
68 / 第四节 艺术家在场

71 / **第五章 作为批评对象的艺术品**
71 / 第一节 艺术品作为历史概念
74 / 第二节 艺术品作为文化概念
77 / 第三节 艺术品作为评价概念
79 / 第四节 艺术品的层次
81 / 第五节 美在意象

85 / **第六章 作为批评对象的艺术运动、流派和风格**
85 / 第一节 运动与流派
87 / 第二节 风格与范畴
92 / 第三节 风格与情感

第三单元
艺术批评的内容

101 / **第七章 批评中的描述**
102 / 第一节 描述的位置
105 / 第二节 描述的功能
110 / 第三节 描述的内容
123 / 第四节 描述的风格

第八章　批评中的解释

130 /　第八章　批评中的解释
131 /　第一节　解释的定位
137 /　第二节　风格、范畴与解释
139 /　第三节　意图主义解释
141 /　第四节　反意图主义解释
145 /　第五节　解释与创作类型

149 /　第九章　批评中的评价
150 /　第一节　评价的定位
155 /　第二节　审美评价
159 /　第三节　艺术评价

第四单元
艺术批评的流派

165 /　第十章　再现与批评
165 /　第一节　艺术与再现
169 /　第二节　认知批评
173 /　第三节　道德批评
177 /　第四节　社会批评

183 /　第十一章　表现与批评
183 /　第一节　艺术与表现
186 /　第二节　朴素表现论与交流批评
190 /　第二节　精致表现论与直觉批评
195 /　第四节　极端表现论与精神分析批评

199 / 第十二章　形式与批评
199 / 第一节　艺术与形式
204 / 第二节　形式与美学批评
212 / 第三节　形式与历史批评
215 / 第四节　形式与文化批评

第五单元

批评家与艺术界

221 / 第十三章　批评的类型
221 / 第一节　从目的看批评的类型
225 / 第二节　从形式看批评的类型
229 / 第三节　从批评家的背景看批评的类型

238 / 第十四章　批评的共识
238 / 第一节　共识的困难
240 / 第二节　共识的发现
244 / 第三节　不同程度的共识
249 / 第四节　不同层面的共识

255 / 第十五章　批评家的养成
255 / 第一节　批评家的定位
259 / 第二节　批评家的素养
264 / 第三节　批评家的类型
268 / 第四节　批评家的培养

作者介绍课程内容

教学资料申请

"北京大学艺术学教材系列"总序

艺术学是我国自主设立的学科，涵盖艺术的一般研究和门类艺术研究。在其他国家虽然有这些研究科目，但没有将它们统一起来的艺术学。特别是在欧美一流大学，艺术学科比较发达，美术史、音乐学、电影研究、戏剧研究等门类艺术研究，如同文学、哲学、历史学等一样，同属于人文学。在人文学之下，没有将艺术研究归结起来的艺术学。正因为如此，艺术学的学科建设较难与国际一流大学对标，尽管它的上级学科人文学和下级学科如美术史等都很容易对标。

当然，这并不意味着艺术学的学科设置没有必要。在20世纪院系调整之后，我国的艺术研究从综合性大学调整至专业艺术院校，按照音乐、美术、戏剧、电影、舞蹈等艺术门类分门别类开展人才培养和学科建设。这种模式有它的优点，比较容易集中力量在学术研究和人才培养上出成果；但它的缺点也很明显，没有厚实的基础和跨学科背景，学科发展的上限会受到制约。随着综合性大学逐渐恢复艺术教育，以及全社会认识到美育的重要性，艺术教育开启了新的发展阶段。艺术学独立为学科门类，是这个新的发展阶段的标志。

但是，我们究竟需要怎样的艺术学科呢？一种意见认为，我们需要像欧美一流大学那样的艺术学科，也就是以人文学为上级学科的门类艺术研究，如美术史、音乐学、戏剧研究、电影研究等。一种意见认为，我们需要创造一个崭新的学科，如艺术学理论。这两种意见都有道理，但都过于激进。

按理，第一种意见是过于保守，而说它过于激进是因为在综合性大学难以全面建成。在欧美一流大学，艺术学科有较长的历史和较大的规模。以耶鲁为例，它的美术史、音乐学、戏剧研究、电影研究等学科的规模类似于我国高校的文史哲。尽管我们的发展速度很快，但要在短时间里达到

这种规模也不太容易。

第二种意见经常将源头追溯至20世纪初德国人的艺术学构想。这种构想过于精细,从一开始就只是停留在理论阶段,没有开始真正的学科建设,更重要的是它与美学学科难以区分。今天在日本的一些高校仍然保持"美学艺术学"的学科建制,但基本上都可以等同于美学。当然,我们可以将这种意义上的艺术学发扬光大,将艺术哲学、艺术心理学、艺术社会学等等归入艺术学之中,但它还是很难与美学区分开来,因为美学通常也被分为美的哲学、审美心理学和艺术社会学。鉴于艺术学理论与美学的领域有较大重复,将它们分开来建设有一定的难度,同时也没有太大的必要。

最近一次学科目录调整之后的艺术学是一种折中的方案,无论是从体量还是学理上看,都比较符合实际。更重要的是,将一般艺术学和门类艺术学归结为同一个一级学科,既有助于一般艺术学与门类艺术学之间的交叉,也有助于门类艺术学之间的交叉。我们非常期待这种学科设置能够推动我国艺术学科的大发展、大繁荣。我曾经做过一个这样对比:18世纪欧洲人发明了艺术,将绘画、雕塑、建筑、音乐、舞蹈、戏剧等归入艺术之中,促进了艺术实践的大发展、大繁荣。今天我们开始艺术学学科建设,将艺术哲学、美术学、音乐学、舞蹈研究、戏剧研究、电影研究等归入艺术学之中,势必会促进艺术研究的大发展、大繁荣。历史没有给我们发明艺术的机会,但给了我们发明艺术学的机会。如果我们将艺术学学科建设做好,艺术学就有可能像艺术一样,在全球范围内产生影响。

学科建设离不开人才培养,人才培养离不开教材建设。遗憾的是,艺术学的教材建设始终没能提上议事日程。北京大学艺术学院开设的课程在艺术学中覆盖面较广,授课教师经过多年备课和授课已具备编写教材的基础,而且多年前已经有了编写教材的规划,现在终于推出了第一批教材。万事开头难!我们期待艺术学界的同行能加入教材编写,争取早日完成艺术学教材系列建设,为艺术学的学科建设和人才培养做出贡献。

<div style="text-align: right;">
彭锋

2025年1月15日
</div>

第一单元 艺术批评的界定

第一章　什么是艺术批评
第二章　西方艺术批评的历史
第三章　中国艺术批评的特征

本单元从理论和历史上对艺术批评做出界定，共分三章。

第一章"什么是艺术批评"，介绍和分析几种关于艺术批评的主要定义，对艺术批评做了广义和狭义两种界定。从广义上来看，艺术批评就是关于艺术（艺术品、艺术家和艺术运动）的话语。从狭义上来看，艺术批评是建立在艺术理论和艺术史基础上的关于艺术（艺术品、艺术家和艺术运动）的话语实践，以增进对艺术的理解为目的。

第二章"西方艺术批评的历史"，将西方艺术批评放置在前现代、现代、后现代三个大的历史阶段来考察，根据有无专业批评家将这三个阶段区分开来：前现代艺术批评是没有批评家的批评，现代艺术批评是有批评家的批评，后现代艺术批评是超越批评家的批评。前现代艺术批评重在评价，现代艺术批评重在解释，后现代艺术批评重在介入。

第三章"中国艺术批评的特征"，侧重介绍中国艺术批评。与西方艺术批评不同，中国艺术批评没有呈现出不断进化的历史。受到西方现代性的冲击，中国传统艺术批评发生了断裂，形成了传统艺术批评与现代艺术批评之间的区分。受到关联思维的影响，中国传统艺术批评与政治和伦理评价密切相关，而且形成了艺术史、艺术理论与艺术批评三位一体的文本。进入现代之后，中国艺术批评出现了政治批评、商业批评和学院批评相互竞争的发展态势。

第一章
什么是艺术批评

尽管艺术批评已经普遍参与到艺术实践之中，但系统的关于艺术批评的历史梳理和哲学反思并不多见。艺术哲学和艺术史的著述已经汗牛充栋，艺术批评哲学和批评史的著述仍然凤毛麟角。这或许与艺术批评的特性有关。艺术批评在根本上是一种实践，对它感兴趣的人多半会从事批评实践，而不会从事批评研究。

进入21世纪后，卡罗尔（Noël Carroll）出版了《论批评》一书[1]，这是少有的关于艺术批评的哲学反思的著作。关于艺术批评的历史梳理还得追溯到20世纪30年代，1936年出版的文丘里（Lionello Venturi）的《艺术批评史》仍然是这个领域的经典之作。[2] 然而，就是在少有的有关艺术批评的哲学和历史著述中，艺术批评的面貌也是五花八门。在卡罗尔的《论批评》中，艺术批评涉及所有的艺术门类，包括文学、戏剧、舞蹈、音乐、绘画、摄影、雕塑、建筑、电影、录像和新媒体艺术等等。在文丘里的《艺术批评史》中，艺术只涉及美术。卡罗尔和文丘里用的是两个不同的艺术概念，前者是广义的艺术概念，后者是狭义的艺术概念。人们对于批评的理解也非常不同。卡罗尔维持对于批评的一般理解，认为批评就意味着评价。[3] 不过，更多的当代批评家认为，随着时代的发展，

1 Noël Carroll, *On Criticism*, Routledge, 2009.
2 Lionello Venturi, *History of Art Criticism,* E.P. Dutton, 1936.
3 Noël Carroll, *On Criticism*, pp.5-6.

有关艺术的"判断"或者"评价"已经让位给了"理解"或者"解释"。[1]

那么,究竟什么是艺术批评?它与艺术理论、艺术史和艺术实践之间具有怎样的关联?理想的艺术批评应该具备哪些要素?本章力图围绕这些问题对艺术批评做些反思。需要指出的是,这种反思的目的不是提出一种新的艺术批评理论,即一种可以与后殖民主义、女性主义、马克思主义、形式主义、精神分析等并列的艺术批评理论,也不是对迄今为止有影响力的艺术批评理论做一个总览,而是对艺术批评本身做一种哲学反思,澄清艺术批评的实质。

第一节　在理论与实践之间的批评

在艺术界,艺术理论、艺术批评、艺术实践(包括艺术作品、艺术活动和艺术家)之间的关系尽管错综复杂,但也有基本共识,那就是它们处于不同的层面。如果说艺术实践是事实,艺术批评是关于艺术实践的思考或者解释,那么艺术理论就是关于艺术批评的思考或者解释,可以说是思考的思考或者解释的解释。由此可见,艺术理论具有明显的哲学反思的特性,通常也被称作艺术哲学。[2] 艺术批评的对象是具体的艺术家和艺术作品,艺术理论的对象是艺术批评。与艺术批评针对具体艺术家和艺术作品不同,艺术理论针对一般性问题,不涉及具体作品的解释和评价。因此,有不少人将艺术理论称为"元批评"或者"批评的批评"。这种情况从另一个例子中可以得到部分验证。20世纪很长一段时间里,美学的主要研究对象都是艺术,自然美的问题几乎被忽略不计,原因是19世纪以来的浪漫主义艺术批评制造了大量的艺术批评文本,而关于自然的批评却寥寥无几。换句话说,艺术批评给美学提供了大量材料,于

[1] Laurent Stern, "Interpretation in Aesthetics," in *The Blackwell Guide to Aesthetics*, edited by Peter Kivy, Blackwell, 2004, p.109.
[2] 关于哲学是思想思想的论述,见冯友兰:《中国哲学简史》,赵复三译,生活·读书·新知三联书店,2013年,第2—3页。

是美学便专注于艺术问题，差不多等同于艺术哲学了。[1] 这种情况直到20世纪80年代才有所改变。由于环境科学和生态学的兴起，出现了大量关于环境的批评，于是环境美学应运而生。由此可见，在理论与作品中间，还有个批评的维度。这种理论、批评和实践的三分法，在某些方面比理论与实践的二分法更有优势。

如果说艺术家和艺术作品属于实践领域，艺术哲学属于理论领域，那么艺术批评究竟是属于实践领域还是理论领域？在实践与理论的二分之外，是否还有第三个领域？要回答这个问题，先让我们来检验一些有关艺术批评的定义。卡斯比特（Donald Kuspit）在《大英百科全书》"艺术批评"词条中，对它做了这样的界定：

> 艺术批评是对艺术作品的分析和评价。更确切地说，艺术批评经常与理论相联系，它是解释性的，涉及从理论的角度对一件具体作品的理解，以及根据艺术史来确定它的意义。[2]

卡斯比特的这个定义，对艺术批评做了两个规定，即一般规定和特殊规定。根据一般规定，任何对艺术作品的分析和评价都可以是艺术批评。根据特殊规定，只有建立在艺术理论和艺术史基础上的对艺术作品的分析和评价，才能算作艺术批评。就特殊规定来说，如果一种分析和批评不是建立在艺术理论和艺术史的基础上，就不能被称作艺术批评。事实上，我们也可以将这里的一般规定与特殊规定之间的区别，理解为业余批评与专业批评之间的区分。有艺术理论和艺术史做支撑的分析和评价，是专业的艺术批评。没有艺术理论和艺术史做支撑的分析和评价，是业余的艺术批评。

与卡斯比特侧重艺术批评的理论性不同，费尔德曼（Edmund Burke

1 详细论述，见 Richard Shusterman, *Surface and Depth: Dialectics of Criticism and Culture*, Cornell University Press, 2002, pp. 17-30。
2 Donald Kuspit, "Art Criticism," *Britannica Online Encyclopedia*, http://www.britannica.com/EBchecked/topic/143436/art-criticism，2024年2月21日访问。

Feldman）强调了艺术批评的实践特征，对艺术批评做了一个这样的说明：

> 无论批评是什么，它都首先是我们在做的事情。批评是一种以理论为支撑的实践活动，一种存在熟练与不熟练的区别的实践活动。[1]

尽管费尔德曼也指出，艺术批评是建立在理论支撑的基础上，但是他着重强调了"做"，也就是强调了艺术批评的实践特性。换句话说，与艺术理论属于理论学科不同，艺术批评是一个应用学科。艺术理论家可以满足于自己的理论构想，但艺术批评家不会满足于仅仅了解批评理论，批评家研究批评理论的目的是更好地从事批评实践。一般说来，只有实践存在熟练与不熟练的区别，理论不存在熟练与不熟练的区别。实践科目需要训练，理论学科只需知晓。一项科学发明一旦出现，作为理论活动就结束了。但是，对于一个实践科目比如绘画或者游泳来说，明白道理还不够，还需要不断地操练。艺术批评也涉及技巧问题。如果一个人掌握了进行艺术批评的各种知识，但没有充分的艺术批评的训练，他也不能成为一位优秀的艺术批评家。

关于艺术批评的界定，有人侧重理论，有人侧重实践。对于同一个科目的学科定位，之所以有如此大的差异，原因在于艺术批评的性质的确比较特殊。文丘里对艺术批评做了这样一个直截了当的界定：

> 所谓批评，就是在对艺术的判断与直觉之间建立联系。[2]

根据文丘里的界定，批评家不仅要熟悉艺术判断所依据的各种艺术理论和艺术史知识，要有关于艺术作品的直觉经验，而且更重要的是要有将它们联系起来的技巧。理论家熟悉理论，艺术家熟悉作品，批评家则擅长将它们联系起来。当然，这并不排除批评家对于理论有自己的建构，也不

1 Edmund Burke Feldman, *Varieties of Visual Experience*, 4th edition, Prentice-Hall, 1992, p. 467.
2 Lionello Venturi, *History of Art Criticism*, p. 1.

排除批评家可以创作艺术作品，但是，理论建构和作品创作不是成为批评家的必要条件。成为批评家的关键因素，是将二者联系起来的技巧。经过上述分析，艺术批评与艺术理论和艺术实践之间的区别就比较清楚了，相应地，艺术理论、艺术批评与艺术实践在艺术界中的位置也就更加清楚了。

艺术批评的居于理论与实践之间的特性（简称"居间性"），在莱辛（Gotthold Ephraim Lessing）对批评家的定位中也可以得到体现。在《拉奥孔》一书的"前言"中，莱辛区分了三种人：一种是艺术爱好者，一种是哲学家，一种是艺术批评家。批评家的位置介于爱好者与哲学家之间。[1] 莱辛对艺术批评家的定位，从"居间性"的角度来说，与我们将艺术批评的位置确立在艺术理论与艺术实践之间基本类似。

第二节　批评作为关于实践的话语

上述将艺术批评定义为艺术理论与艺术实践之间的纽带或联系，这种定义已经廓清了批评在艺术界中的位置。但是，纽带或联系的说法，毕竟没有给艺术批评以明确的界定。换句话说，艺术批评的地位建立在艺术理论和艺术实践的基础上，也就是说建立在它们的关系上，艺术批评本身似乎并不像艺术理论和艺术实践那样具有独立的地位，因而不能从自身的角度去下定义。情况的确如此。但是，如果我们换一个角度来定义艺术批评，也许可以削弱这种疑虑。比如，我们可以给艺术批评下一个简明的定义：艺术批评是关于艺术实践的话语，尤其是关于艺术作品的话语。

当我们将艺术实践的范围缩小到艺术作品的时候，或许会引起不少人的反对，因为它将艺术家排除在外。难道关于艺术家的批评不算是艺术批评吗？古代艺术批评差不多都是艺术家的传记，这种情况一直延续到19世纪的浪漫主义批评，难道这种传记批评不都是关于艺术家的批评

[1] 莱辛：《拉奥孔》，朱光潜译，人民文学出版社，1979年，第1页。

吗？我们承认，关于艺术家的批评也是艺术批评，也不想否认大量的浪漫主义批评文本是艺术批评，同时也意识到艺术家有可能比艺术作品更重要，就像贡布里希指出的那样，"现实中根本没有艺术这种东西，只有艺术家而已"[1]。但是，考虑到艺术家可以扮演许多不同的角色或者发挥不同的社会功能，而与艺术有关的那部分功能完全可以由艺术作品来体现，因此将范围缩小至艺术作品有助于我们的讨论更加集中，也更加客观。如果从终极意义上来说，艺术这种文化现象的目的在于培养艺术人格，而艺术人格的最好体现就是艺术家，艺术批评应该关注作为最终目的的艺术家，而不是作为手段或工具的艺术作品。我们也承认这种说法不乏合理性。但是，我们可以做出这样的辩护：作为艺术活动的结果的艺术家，其实也就是艺术作品，是另一种形式的艺术作品。[2]因此，尽管我们将艺术批评的对象确立为艺术作品，但仍然为艺术家作为批评的对象留出了余地。

现在，让我们对话语做点解释。与话语有关的两个术语是语言和文本。鉴于艺术作品本身可以是语言，比如文学在字面意义上就是由语言构成，绘画、音乐、舞蹈、建筑等非语言类艺术也可说是在隐喻意义上由语言构成，因此我们可以说绘画语言、音乐语言、舞蹈语言等等，为了与艺术语言区别开来，我们称艺术批评为话语。话语是字面意义上的语言，这就可以将隐喻意义上的语言排除在外。也就是说，批评必须是关于艺术作品的字面上的语言，必须由字面上的语言来表达。用音乐来演奏音乐还是音乐作品，用绘画来描绘绘画还是绘画作品，都不是艺术批评。只有用话语来描述音乐或绘画，才是艺术批评。正因为如此，说《一个馒头引发的血案》是对《无极》的评论而不是另一个作品，这种辩护难以成立。有一种特例，允许用同样的媒介来做评论，这就是文学。用话语来描述文学，可以既是文学批评，又是文学作品。比如，司空图的《二十四诗品》可以既是文学批评又是文学作品。总之，将话语与语言区别开来，可以将艺术批评与艺术作品区别开来，尽管这种区分本身并不

1 贡布里希：《艺术发展史》，范景中译，林夕校，天津人民美术出版社，1998年，第4页。
2 有关论证，见彭锋：《也许艺术家比艺术品更重要》，载《艺术批评》2004年第4期，第7—9页。

十分严格,但也无须被严格地执行。

由于艺术批评是由字面上的语言构成的,因此我们也可以称之为文本,但不限于文本。我没有用文本来界定艺术批评,是出于这样几点考虑。第一,艺术批评既可以是书面的,也可以是口头的,文本只涉及书面语言,无法涵盖口头语言。第二,艺术批评的目的是帮助我们理解作品,因此艺术批评总是在艺术作品之后,而且应该比艺术作品明白易懂。如果艺术作品(尤其是文学)被称作文本,比艺术作品更晚出现且更易懂的批评就最好被称作话语,因为文本在总体上是书写的、更古老的、更难懂的话语。文本需要某种活动如解释或者批评,才能被读者更好地理解。第三,鉴于艺术批评处于判断与直觉之间、理论与实践之间,起沟通和协调作用,艺术批评可以是即兴的和对话式的,由此用话语来称呼艺术批评比文本似乎更加合适。第四,如果我们将艺术理论也称作文本,为了将艺术批评与艺术理论区别开来,也最好将艺术批评称作话语。因为艺术理论更多是书写的,更加深思熟虑因而也更为难懂,而且可以不以具体艺术作品的理解为目的,专门以理论生产为目的。当然,这里所说的话语与文本的区别也不是严格的,艺术批评完全可以成为文本,尤其是经过历史沉淀之后的艺术批评都是标准的文本。我们之所以强调艺术批评是话语,目的是突出艺术批评的即时性、沟通性、工具性、实践性。

如果我们将艺术作品理解为语言即广义的语言(无论是字面意义上的语言,还是隐喻意义上的语言),将艺术批评理解为话语,将艺术理论理解为文本,那么艺术作品、艺术批评和艺术理论的定位及其关系,就从另外一个角度得到了阐明。我们可以说,艺术作品是事实,艺术批评是话语,艺术理论是话语的话语。换句话说,艺术批评是一阶的话语,艺术理论是二阶的话语。如果按照古德曼的说法,艺术作品也是符号表达,从而与事实有所区分,那么我们可以将艺术作品称作语言,将艺术批评称作关于语言的语言,将艺术理论称作关于语言的语言的语言。这种看起来有点奇怪的说法,其实是一种倒转的柏拉图主义。柏拉图将理念视为事实,将现实视为对事实的模仿、再现或者影子,将艺术视为模仿的

模仿、影子的影子，与真理隔着三层。[1] 习惯柏拉图的说法的人，慢慢也会习惯我们关于作品、批评和理论的这种说法。

第三节 艺术批评的当代性

上一节我们通过一阶话语与二阶话语的区分，将艺术批评与艺术理论区分开来，但是，这种区分并不能将艺术批评与艺术史区分开来。艺术史与艺术批评一样，通常也采用一阶的话语，也针对具体的艺术作品和艺术家，那么艺术批评与艺术史又有什么区别呢？

托马斯·克劳（Thomas Crow）在介绍狄德罗（Denis Diderot）的艺术批评时说过的一段话，对于我们理解艺术批评与艺术史之间的区别很有启发。他说：

> 在第一代以提供对同时代绘画和雕塑的描述和判断为生的职业作家出现后不久，狄德罗就开始从事艺术批评。对于艺术评论的要求，是定期、自由、公开展览最近的艺术作品的新体制的产物。[2]

这段话给出的一些信息，对于我们理解艺术批评与艺术史的不同很有帮助。首先，艺术批评的对象是同时代也即当代的绘画和雕塑，这跟艺术史研究历史上的艺术作品不同。在很长一段时间里，学院艺术史学科只研究已经过世的艺术家的作品，尽管近年来这项要求没有得到那么严格的执行，在世艺术家及其作品也可以纳入研究范围，但是倾向于对历史上已经盖棺定论的艺术家及其作品的研究，仍然是艺术史的基本要求。跟艺术史研究过往时代的艺术家及其作品不同，艺术批评的对象是同时

[1] 柏拉图：《文艺对话集》，朱光潜译，收于《朱光潜全集》第12卷，安徽教育出版社，1991年，第62—63页。
[2] Thomas Crow, "Introduction," in Denis Diderot, *Diderot on Art, Volume I: The Salon of 1765 and Notes on Painting*, translated by John Goodman, Yale University Press, 1995, p. x.

代的艺术家及其作品，而且通常是新近创作的作品。从这种意义上来说，艺术批评是 18 世纪中期在法国出现的新现象，因为只有在这个时候的巴黎，才有对新近创作的艺术作品的公开展览，人们才有机会目睹和议论同时代的作品。狄德罗可以说是第一代艺术批评家的重要代表。

其次，艺术批评不是孤立的，是为了满足新的艺术体制的需要而产生的。这种新的艺术体制，就是定期、自由、公开的展览体制，展出艺术家最新创作出来的作品。这种新的艺术展览制度，就是沙龙展或者巴黎沙龙展。沙龙展的前身是由法国皇家绘画与雕塑学院举办的半开放展览，展出美院毕业生的作品，1667 年开始举办。1725 年展览搬至卢浮宫举行，正式命名为沙龙展。1735 年沙龙展向公众开放，最初是每年举办一次，后来是每两年举办一次。狄德罗 1759 年开始应格里姆（F. M. Grimm）之约为《文学通讯》撰写沙龙评论，前后共计撰写了九届沙龙评论。从 1759 年至 1771 年，狄德罗每届沙龙展览都撰写评论，因事中断一届后，1775 年续写了一届，后来又在 1781 年撰写了一届沙龙展览评论，这也是狄德罗最后一次为沙龙展览撰写评论。[1] 艺术批评是适应沙龙展览这种新形式而产生的。

再次，最初的艺术批评家都是作家，狄德罗本人也是作家，发表过剧本、短篇小说和长篇小说。由此可见，最初的艺术批评属于文学范围，大致相当于散文或者随笔。艺术批评的任务由作家来承担，说明艺术批评的写作对文学修养有较高的要求，批评文本要像文学作品一样吸引读者阅读。美术史研究就没有这种要求，尽管许多美术史家的文笔非常优美，他们撰写的著作也具有很强的可读性，但是文学性并不是美术史家的重要追求。相反，为了保持客观性，美术史著作有可能要尽量降低自己的文学性。

最后，还有一点信息是这段文字中没有的，但对艺术批评的界定也相当重要。今天我们将狄德罗的沙龙随笔当作经典的艺术批评文本，它们在当时却是地下出版物，因为狄德罗对艺术作品的看法与当时官方的

1 参见狄德罗：《狄德罗美学论文选》，张冠尧等译，人民文学出版社，1984 年，第 433 页注释。

看法并不一致。第一代批评家差不多都具有与此类似的特点，由于与官方意见相左，他们的评论在当时都不是公开发表的，多采用地下形式出版和传播。然而，那些公开发表的官方介绍，在今天并不被当作艺术批评。由此可见，艺术批评多半是由独立批评家依据个人判断做出的，往往带有一定的前瞻性而与主流的看法不同，有时候还要冒着一定的风险才能将独立的批评传播出去。对于艺术批评的这种特性，波德莱尔（Charles Pierre Baudelaire）有明确的认识。他说：

> 公正的批评，有其存在理由的批评，应该是有所偏袒的，富有激情的，带有政治性的，也就是说，这种批评是根据一种排他性的观点作出的，而这种观点又能打开最广阔的视野。[1]

显然，艺术史不需要这里的"偏袒"和"激情"。与艺术批评针对现在和未来不同，艺术史主要针对过去。尽管艺术史研究有助于我们理解同时代的艺术实践，但这只是艺术史研究的间接作用，艺术史研究的直接目的是理解过往时代的艺术实践。

当然，艺术批评与艺术史之间的这种区分也只是理论上的。在实际的艺术界中，它们之间的区分并没有这么严格，或者没有被严格执行。尤其是随着近年来艺术史学科越来越关注当代艺术，艺术史与艺术批评之间的边界有日渐模糊的趋势。

第四节　批评对作品意义的建构

在前面的两节中，我们厘清了艺术批评与艺术理论和艺术史的区别，现在我们来分析一下它们的联系。首先，我们来检查一下艺术批评与艺术作品之间的联系。

[1]　波德莱尔：《波德莱尔美学论文选》，郭宏安译，人民文学出版社，2008年，第196页。

通常认为，艺术批评只是增进我们对艺术作品的理解，并不增加艺术作品的价值。换句话说，艺术作品是事实，艺术批评是对事实的解释，解释不能构成或者改变事实。但是，后现代哲学颠覆了我们对事实不能被解释改变的看法。后现代哲学消解了不依赖于解释而独立存在的事实，主张事实是由解释构成的，就像尼采极端地主张的那样："准确地说，事实是不存在的，存在的只有解释。"[1] 按照后现代哲学的看法，解释艺术作品的艺术批评就有可能参与到艺术作品的建构之中。艺术批评不是对艺术作品的解释，它本身就是艺术作品的组成部分。在丹托（Arthur C. Danto）看来，这正是当代艺术的典型特征。当代艺术都是由解释构成的，离开了解释，我们就很难确定某物是否是艺术。丹托的这种主张被称为艺术界理论，有时候也被归入艺术体制理论。

根据丹托的艺术界理论，某物是否是艺术，与该物本身无关，与针对它的解释有关。丹托常用的例子是沃霍尔的《布里洛盒子》。在美术馆展出的沃霍尔的《布里洛盒子》是艺术作品，堆放在超市里的包装箱"布里洛盒子"则不是，尽管二者一模一样。决定沃霍尔的《布里洛盒子》是艺术作品的，不是盒子本身，而是关于它的解释，是众多解释形成的"理论氛围"，也即丹托所说的"艺术界"。沃霍尔的《布里洛盒子》有一个艺术界，超市里的"布里洛盒子"没有艺术界。这里的艺术界，就是由艺术批评的话语构成的。因此，艺术批评不仅有助于对作品的理解，而且在根本上构成作品本身。[2]

艺术批评对艺术作品的建构，还有一种比较温和的方式，即绕道艺术史去建构艺术作品的价值。艺术作品的价值，与它在艺术史上的地位有关。没有进入艺术史的作品，随着时代的变迁而被人遗忘，它们只是某个时代供人们消费的消费品。随着艺术史的走向的不同，随着对艺术史的书写的不同，某些不重要的作品变得重要了，某些重要的作品变得

[1] Friedrich Nietzche, *The Will to Power,* edited by Walter Kaufmann, translated by Walter Kaufmann and R. J. Hollingdate, Vintage Press, 1968, p. 267.
[2] 丹托在许多地方反复阐释了他的艺术界理论，最早的版本见 Arthur Danto, "The Artworld," *The Journal of Philosophy*, Vol. 61, No. 19 (October 1964), pp.571-584。

不重要了。艺术史的走向，特别是艺术史的书写，离不开过往时代的批评家对艺术作品的评论。换句话说，艺术批评构成了艺术史的资料。因此可以说，艺术批评通过艺术史间接地建构了艺术作品的价值。

第五节　批评对理论的贡献

在前一节中，我们分析了艺术批评对于艺术作品价值的建构，同时附带提及艺术批评对于艺术史的意义。现在的问题是，艺术批评对于艺术理论也有所贡献吗？在通常情况下，艺术批评是借助艺术理论和艺术史来解读艺术作品，解读艺术作品的艺术批评反过来也可以成为艺术史的资料，甚至成为解读抽象的艺术理论的一种手段。由于艺术理论有时候非常晦涩，当批评家结合具体艺术作品来解读的时候，晦涩难懂的艺术理论就变得明白易懂。这种情况的确存在。

首先，有不少理论家结合具体作品来阐述他们的理论。比如，海德格尔（Martin Heidegger）就用凡·高的绘画、荷尔德林和里尔克的诗歌来阐述他的理论。针对凡·高的《农鞋》，海德格尔写道：

> 从鞋具磨损的内部那黑洞洞的敞口中，凝聚着劳动步履的艰辛。这硬邦邦、沉甸甸的破旧的农鞋里，聚积着寒风料峭中迈动在一望无际的永远单调的田垄上的步履的坚韧和滞缓。鞋皮上黏着湿润而肥沃的泥土。暮色降临，这双鞋底在田野小径上踽踽而行。在这鞋具里，回响着大地无声的召唤，显示着大地对成熟的谷物的宁静的馈赠，表征着大地在冬闲的荒芜田野里朦胧的冬冥。这器具浸透着对面包的稳靠性的无怨无艾的焦虑，以及那战胜了贫困的无言的喜悦，隐含着分娩阵痛时的哆嗦，死亡逼近时的战栗。[1]

[1]　M. 海德格尔：《艺术作品的本源》，转引自 M. 李普曼编：《当代美学》，邓鹏译，光明日报出版社，1986年，第 392 页。译文略有改动。

孤立地看，海德格尔这段文字可以说是对凡·高的《农鞋》的评论。但是，海德格尔实际上是在用凡·高的《农鞋》为例，阐发他关于艺术与器具之间的区别的重要思想。作为器具的农鞋，无法显示它的意义世界。无法显示的世界也被称作大地。艺术的目的，就是让器具无言的大地显示为作品诉说的世界。上面那段文字描述的世界，是从凡·高的绘画中看出来的。如果鞋在农妇的脚上，那段文字描述的世界就隐匿了，归入沉默的大地。正是在这种意义上，海德格尔说艺术是真理的显光，因为艺术让隐匿在作为器具的农鞋中的大地，显现为可以感知的世界。

海德格尔关于凡·高的《农鞋》的评论，实际上是海德格尔的艺术理论的一部分，对此几乎不会有人提出异议，因为海德格尔的文章《艺术作品的本源》的目的不是分析和评价凡·高的《农鞋》，而是阐发他的艺术理论。因此，当艺术史家夏皮罗（Meyer Schapiro）指出，海德格尔所谈论的鞋并非农妇的鞋，而是凡·高自己的鞋，也没有从根本上动摇海德格尔的艺术理论。对于旨在阐发一种艺术理论的海德格尔来说，即使弄错了鞋的主人，在哲学上也无伤大雅，不像在历史学和社会学中那么致命。[1]

即使是以具体作品的分析和评价为目的的批评，也可以被视为对某种理论的解释。比如，丹托对摄影家罗斯（Clifford Ross）的作品的评论，就既可被视为用黑格尔的哲学来解释罗斯的作品，也可被视为用罗斯的作品来解释黑格尔的哲学。丹托将罗斯摄影作品中的具象、抽象、半具象半抽象与黑格尔哲学中的正、反、合对应起来。[2] 黑格尔哲学中的正、反、合，有助于读者理解罗斯摄影中的具象、抽象、半具象半抽象，罗斯作品中的具象、抽象、半具象半抽象有助于读者理解黑格尔哲学中的正、反、合。尽管丹托的意图是用黑格尔的哲学来解读罗斯的摄影，但是鉴于对大多数读者来说，理解黑格尔哲学的正、反、合的难度，尤甚

1 梅耶·夏皮罗：《描绘个人物品的静物画——关于海德格尔和凡高的札记》，丁宁译，载《世界美术》2000年第3期，第64—66页。
2 阿瑟·C.丹托：《黑格尔在汉普顿：克利福德·罗斯关于摄影与世界的冥想》，王黄典子译，彭锋校，载《艺术设计研究》2012年第1期，第68—70页。

于理解罗斯摄影中的具象、抽象、半具象半抽象，因此实际效果可能刚好相反，是罗斯的摄影帮助了读者理解黑格尔的哲学。

用艺术作品来解读艺术理论的现象非常普遍，多数教师在讲述艺术理论的时候，都会用具体的作品来做例证。德索（Max Deseoir）就将他的美学称作博物馆美学，强调用具体艺术作品来解读艺术理论的重要性。艺术理论家在阐述自己的理论时，也会用具体的作品来做例证，其中经典的例子有丹托用安迪·沃霍尔的《布里洛盒子》来阐述他的艺术界理论，迪基（George Dickie）用杜尚的《泉》来阐述他的艺术体制理论。丹托和迪基的理论与沃霍尔和杜尚的作品之间的关系，不同于海德格尔的理论与凡·高的作品之间的关系。离开凡·高的作品，海德格尔的艺术理论依旧成立。离开沃霍尔和杜尚的作品，丹托和迪基的理论就不能成立。换句话说，沃霍尔和杜尚的作品及其相关批评，在根本上支持了丹托和迪基的理论。由此可见，艺术批评不仅有助于对艺术作品的解读，而且有助于对艺术理论的解读，甚至还有助于艺术理论自身的建构。可以毫不夸张地说，如果不了解同时代的艺术批评和艺术实践，就不可能创造出代表这个时代的艺术理论。从这种意义上可以说，艺术批评不仅是艺术史的资料，也是艺术理论的养料。

第六节　批评对作品的解读

鉴于艺术批评介于艺术理论与艺术作品之间，协调艺术理论与艺术直觉之间的关系，因此它既可以是用艺术理论来解读艺术作品，也可以是用艺术作品来解读艺术理论。不过，在通常情况下，应该是前者而不是后者。因为离开艺术批评，我们仍然可以理解艺术理论；但是离开艺术批评，有时候就较难理解艺术作品。在这种意义上说，艺术作品的解读，比艺术理论的理解，更依赖艺术批评。更重要的是，对艺术理论的价值的评价，可以不参考艺术作品。换句话说，一个作品与理论相符合，不能证明理论的成立，因为作品是经验的、个别的，理论是抽象的、普

遍的。个别的经验事实，借用波普尔的术语来说，只能证伪普遍的抽象理论，不能证明普遍的抽象理论。要证明理论的成立，还需要其他因素，比如理论自身的内在逻辑。但是，对艺术作品的价值的评价需要参考艺术理论，因为只有将艺术作品置入艺术理论和艺术史的框架中，我们才能判断它的价值。因此，艺术批评对艺术作品的解读，胜过对艺术理论的解读。一个用艺术作品来讲述艺术理论的人，通常会被认为是教书匠，而不会被称作批评家；被称作批评家的，通常是用艺术理论来解读艺术作品的人。

或许有人会对批评家用理论来解读作品的现象持反对意见。经常会听到人们抱怨：对艺术作品的理解本来清楚，经过批评家的解释，反而糊涂了。这种情况的确存在。就像罗斯金（John Ruskin）指出的那样，"鉴赏家和评论家的普通语言包含了大量的专业术语，即什么都是暗指，而不是明确地表达，就算这些普通语言为他们自己所理解，但在别人眼里这通常都是晦涩难懂的行话"[1]。不过，在这里，我想为批评家做一点辩护。我们理解艺术作品的途径不止一种。我们可以借助批评家的解释去理解作品，也可以凭借自己的直觉去理解作品。如果一个读者或观众凭借自己的直觉能够很好地理解作品，他就大可不必去求助批评家的解释。之所以求助批评家的解释，原因在于读者或观众单凭自己的直觉无法解读作品，或者无法解读作品背后的丰富寓意。由于旨在揭示作品背后的寓意，批评家的解释可能比读者的直觉更加深奥，因此，沉湎于常识的读者或观众会对此感到有理解上的困难。但是，如果不经过这个困难阶段，我们对艺术作品的理解就会停留在表面或常识阶段，就无法磨炼我们的理解力，去洞察作品背后的奥秘。我这里并不是在为晦涩难懂的批评话语辩护。好的艺术批评不必是晦涩难懂的，有可能是平易近人的，就像禅师的修行那样，经过"见山不是山"的艰涩，最终要回到"见山还是山"的平实。

艺术作品之所以依赖艺术批评的解读，原因正在于它自身的特殊性。

[1] 约翰·罗斯金：《现代画家》第1卷，唐亚勋译，孙宜学校，广西师范大学出版社，2005年，第6页。

古德曼（Nelson Goodman）发现，艺术使用一种特殊的语言或者符号表达方式，这种语言或者符号表达方式具有句法密度和语义密度，因而具有意义密度。[1]我们可以从两个方面来理解"意义密度"：一个方面是"多义"，另一方面是"深义"。所谓"多义"，指的是艺术作品可以从不同角度来理解，从而获得不同的意义，这些角度或意义之间没有高低深浅之分。比如，鲁迅谈及人们对《红楼梦》一书的看法时说："经学家看见《易》，道学家看见淫，才子看见缠绵，革命家看见排满，流言家看见宫闱秘事……。"[2]同一部《红楼梦》，经学家、道学家、才子、革命家、流言家等从中读到的意义不同。鲁迅并没有在这些不同的读解中区分高低，它们构成我们对《红楼梦》的多种解读，构成了《红楼梦》一书的"多义"。所谓"深义"，指的是在这些不同的解读中区分出高低深浅，有些层面的解读浅，有些解读深，它们与读者具有的修养和人生境界的不同有关。就像东吴弄珠客在《〈金瓶梅〉序》中所说的那样："读《金瓶梅》而生怜悯心者，菩萨也；生畏惧心者，君子也；生欢喜心者，小人也；生效法心者，乃禽兽耳。"[3]这里的菩萨、君子、小人、禽兽是有等级区别的，尽管这种等级区别主要是从伦理学的角度而非美学和艺术学做出的。我们也可以在比喻或者平行的意义上，将这里的菩萨、君子、小人、禽兽视为美学和艺术学的层次，那么从禽兽到小人再到君子和菩萨，就是一种不断获得"深义"的提升过程。菩萨解读的意义最高最深，禽兽解读的意义最低最浅。这种不断晋升的过程需要引导，就艺术作品的解读来说，艺术批评往往就扮演了引导者的角色。艺术作品的"多义"和"深义"一道，构成艺术作品的意义密度。在艺术批评的引导下，我们可以从艺术作品中领会到更多更深的意义。

艺术作品允许而且鼓励这种多元解读，就像"一千个读者就有一千个哈姆雷特"所表明的那样。艺术作品之所以能够如此，除了古德曼指

[1] 感兴趣的读者可以阅读纳尔逊·古德曼：《艺术的语言——通往符号理论的道路》，彭锋译，北京大学出版社，2013年。
[2] 鲁迅：《〈绛洞花主〉小引》，收于《鲁迅全集》第8卷，人民文学出版社，2005年，第179页。
[3] 朱一玄编：《金瓶梅资料汇编》，南开大学出版社，2012年，第178页。

出的艺术使用特殊语言之外，与艺术所处的领域有关。柏拉图指出艺术是模仿的模仿、影子的影子，与真实隔着三层。从真实的角度来看，柏拉图是在贬低艺术。但是，从虚构的角度来看，柏拉图是在解放艺术。艺术处于虚构的领域，与真实无关，不能用真实的标准来衡量它，艺术的这种特征会允许甚至鼓励对它的多元解读。如果艺术也处于真实领域，那么它就像科学一样有客观标准，只允许一种解读，从而关闭多元解读的大门。

处于真实领域的科学不仅不允许多元解读，而且它的意义和价值也是客观的。处于虚构领域的艺术则不同，不仅允许和鼓励多元解读，而且读者或观众的解释会反过来构成作品的意义和价值。艺术作品的意义和价值不仅不是客观的，而且不是稳定的，通常会有不断递增或衰减的过程。随着时间的推移，某些作品变得更加重要了，另一些作品变得没什么价值，这种现象在艺术史上比比皆是。甚至有一种极端的理论，认为艺术作品的全部意义就是由关于它的各种解释构成的。前面提到的丹托的艺术界理论，就是一种这样的理论。我们可以称之为艺术领域中的解释学理论。

艺术批评不仅有助于我们解读艺术作品的"多义"和"深义"，而且还参与到艺术作品意义和价值的建构之中。正是在这种意义上，比较起来说，艺术批评对于艺术作品和艺术实践的意义，胜过对于艺术理论和艺术史的意义。

第七节　批评作为话语生产

无论是对作品的解读，还是对理论的解读，艺术批评的价值都不在它自身，或者说艺术批评只有工具价值。可以存在为艺术而艺术，也可以存在为理论而理论，但是，如果要说存在为批评而批评，似乎就有些勉强。艺术批评是否有自己的目的？在工具价值之外，是否有自身的内在价值？我想是有的。艺术批评的内在价值，就是话语的占有和生产。

让我们参考一下罗蒂（Richard Rorty）关于后现代伦理生活的说法。在罗蒂看来，后现代伦理生活是一种审美化的伦理生活，这种生活主要是在语言领域进行，其典范有两种：一种是"强力诗人"，一种是"讽刺家"或者"批评家"。批评家通过无止境地占有词语来实现自我丰富，诗人通过无止境地创造词语来实现自我创造。[1] 总起来说，后现代伦理生活就是词语的占有和词语的创造。罗蒂将词语的占有和创造分开来的理由并不充足，它们完全可以集中在一个人身上。无论是诗人还是批评家，都可以成为既占有词语又创造词语的人。在这里我并不想讨论诗人的情况。但是，在这个诗歌贫乏的时代，诗人纷纷改行做批评家了，批评家似乎比诗人更适合扮演这个角色。占有词语和创造词语的任务，可以寄予批评家来完成。处于理论与实践之间的批评家，将以其特有的敏感和灵活，为我们制造丰富和新鲜的话语。由此，我们依稀可以看到艺术批评的一个崇高目的，那就是通过语言的解放来达成人的解放。话语的生产可以实现生活世界的丰富、多样和新异，进而达成人生的丰富、多样和新异这个终极目的。

一种从艺术理论和艺术作品入手，最后又游离于艺术理论和艺术作品之外的艺术批评，将获得自身的自律性。这种自律性就体现为自由的话语生产，它可以像文学而无须是虚构的，它可以像哲学而无须是推理的，它可以像历史而无须是考证的。这种自律的艺术批评，就是彻底解放了的写作。我们在以往的批评家那里，可以看到这种形式的写作。比如，在英国19世纪著名批评家罗斯金那里，我们可以看到语言的狂欢。他用十七年完成的五大卷《现代画家》既是哲学，又是文学，还涉及历史、地理、政治、经济、风俗、生物、文化等各个方面，当然它首先是一部艺术批评巨著，这些众多方面的知识都是以艺术批评之名汇集起来的。

1　Richard Rorty, *Contingency, Irony, and Solidarity*, Cambridge University Press, 1989, pp. 24, 73-80.

第八节 批评与人生

将艺术批评视为一种话语生产，的确为艺术批评找到了自律的价值。不过，这并不能阻止人们继续提问：话语生产本身有什么价值呢？当然，我们可以像罗蒂那样，设想一种后现代伦理，将话语生产等同于生活实践。但是，我们没有理由阻止人们不相信罗蒂的理论，没有理由强迫人们将话语与生活等同起来。如果说艺术批评的话语无关乎艺术理论和艺术实践，而话语生产本身的意义又是可疑的话，那么艺术批评是否还有其他方面的价值？

泰特（Allen Tate）在《文学批评可能吗？》一文中的一种说法，可以启发我们去进一步思考艺术批评的价值。他说："文学批评，就像这地上的上帝之国，是永远需要的，而且正因其地位介乎想象与哲学之间的这种性质，是永远不可能的……由于人类本身以及批评本身的性质，才会居于这种难受的地位。正像人类的地位一样，批评的这种难受的地位，亦有其光荣。这是它所可能具有的唯一地位。"[1] 泰特这里指出的批评介乎想象与哲学之间的性质，类似于我们所说的批评介于理论与实践之间的性质。批评所具有的"居间性"，让它很难获得自己的纯粹身份：不是偏向理论，就是偏向实践。正因为如此，尽管艺术批评有很长的历史，但关于艺术批评本身的研究少之又少。但是，泰特敏锐地指出，尽管我们很难达到纯粹的批评，但批评本身是不可或缺的，因为批评的地位就像人类的地位一样，我们可以将艺术批评视为人生的一种练习。

之所以说批评的地位正像人类的地位一样，正因为它们都具有一种"居间性"。人生是一种特殊的存在，人不仅存在，而且知道自己的存在，筹划自己的存在。这种知道和筹划，就构成一种理论或者理想。但是，任何理想都不能代替人的存在，而且人的存在的现实与理想并不总是完全吻合。人生中的理想与现实之间的张力，就像艺术中理论与实践之间

[1] Allen Tate, *Essays of Four Decades*, Swallow Press, 1968, p. 14. 转引自刘若愚：《中国文学理论》，杜国清译，江苏教育出版社，2006年，第4页。

的张力一样，需要通过某种活动来调整。在艺术中，这种活动就是批评；在人生中，这种活动就是生存。由此，艺术批评与人的存在之间的类似关系就被揭示出来了。鉴于人生是不可重复的，我们无法通过人生来练习人生，那么通过艺术批评来练习人生的技巧，就不失为一种可以替代的选择。

思考题

1. 如何理解艺术批评的居间性？
2. 如何理解艺术批评与艺术理论的关系？
3. 如何理解艺术批评与艺术史的关系？
4. 艺术批评是如何建构艺术作品的价值的？
5. 如何理解艺术批评的自律价值？

第二章
西方艺术批评的历史

如果将艺术批评视为关于艺术实践的话语，那么可以不太严格地说，从有艺术实践开始就有艺术批评。艺术批评始终伴随着艺术创作与艺术鉴赏。不过，最初艺术批评并不独立，它与政治、宗教、伦理等活动纠缠在一起。这种情况并不难理解，因为艺术本身就是较晚才从其他人类活动中独立出来的。没有艺术的独立，自然就没有艺术批评的独立。而且，艺术的独立并不必然造就艺术批评的独立。严格说来，在艺术独立之后，也只有清晰地认识到艺术批评与艺术实践和艺术理论之间的区别，才有艺术批评的独立。独立的艺术批评不仅与政治、宗教、伦理等活动不同，而且有别于艺术创作、艺术欣赏、艺术理论和艺术史。如果我们将获得独立地位的艺术批评称为现代艺术批评，那么相应地，未获得独立地位的艺术批评就可以被称作前现代艺术批评，突破艺术批评独立地位的艺术批评就可以被称作后现代艺术批评。[1] 从前现代、现代到后现代的演变，在西方艺术批评的历史中体现得比较明显。

[1] 本章关于西方艺术批评的历史的梳理，参见 Kerr Houston, *An Introduction to Art Criticism: Histories, Strategies, Voices*, Pearson, 2013, pp. 23-81。

第一节　前现代艺术批评

前现代艺术批评是由艺术家、观众和权威等做出的，而不是由独立的艺术批评家做出的，因此可以被称为没有批评家的批评。

首先，让我们来考察一下艺术家同行之间的批评。就像任何人类行为一样，艺术家对于自己的创作也有清醒的认识。尤其是在创作之前的构思和创作之后的评价之中，这种认识和自我意识体现得非常明显，只不过这种认识通常不会以话语的形式表达出来。如果这种认识得以用话语表达出来，它就构成了最低限度的艺术批评。我们相信，艺术家以内心独白和同行交流的形式，做出了许多这种形式的艺术批评。只不过由于没有历史记载，这种形式的艺术批评多半随着时间的推移而消失。在某些历史故事中，我们仍然能够窥见这种批评的情形。例如，在广为流传的古希腊画家宙克西斯和巴尔拉修之间的竞争的传说中，就可以看到艺术家同行之间的批评。据说宙克西斯和巴尔拉修都能画出以假乱真的绘画，都声称自己的技巧更高，于是他们约定比试绘画技艺。宙克西斯的葡萄画得如此逼真，以至于骗得鸟儿纷纷前来啄食。但巴尔拉修的技艺似乎更加高明，他带领宙克西斯去看他的作品，当宙克西斯用手去掀开盖在作品上的帘幕时，才发现它并不是盖在绘画上的帘幕，它本身就是画出来的作品。于是，宙克西斯只得服输，虽然他的绘画逼真得可以骗过鸟儿，但巴尔拉修的绘画却逼真得可以骗过他歧义。[1] 尽管在这个传说中，我们并没有读到宙克西斯和巴尔拉修对绘画的评价，他们之间的对话没有被记载下来，但是从宙克西斯认输的事实可以推测，他承认巴尔拉修的绘画技巧更加高明，从而对巴尔拉修的绘画做出了评价，也对他自己的绘画做出了评价。

这种最低限度的艺术批评不仅普遍存在于艺术家同行那里，而且也存在于观众的反应之中。喜欢比赛的古希腊人不仅有画家之间的比赛，也

[1] 关于宙克西斯和巴尔拉修竞赛的传说，见 E. H. 贡布里希：《艺术与错觉——图画再现的心理学研究》，杨成凯、李本正、范景中译，广西美术出版社，2012 年，第 173 页。

有雕塑家之间的比赛。雕塑家菲狄亚斯和阿尔卡姆内斯之间的竞赛的故事也广为流传。阿尔卡姆内斯的雕像近看秀美异常,但安放到远处时效果一般。菲狄亚斯充分考虑了距离对雕塑的影响,并做了相应的调整。"在这两尊雕像后来被推出来进行比较的时候,若不是最后两尊雕像终于安放到了高处,菲狄亚斯简直有被大家用石头砸死的危险。阿尔卡姆内斯可爱、精致的刀法在高处被掩盖了,而菲狄亚斯破相难看之处得益于安放地点高而被隐没,结果阿尔卡姆内斯倒受人嘲笑,菲狄亚斯声望激增。"[1] 在这段记述中,我们同样没有读到观众的具体评论,但从竞赛的结果来看,观众的偏爱不言而喻。阿尔卡姆内斯受到的嘲笑就是一种差评,而观众的好评则让菲狄亚斯的声望激增。

还有一种相对高级的艺术批评,它们存在于社会权威那里。鉴于在前现代社会里,政治、宗教、道德、文化等没有截然分开,社会权威也可能就是艺术权威,社会权威发出来的有关艺术的声音可能被视为对艺术品价值优劣或者艺术家能力高低的最终裁决。比如,柏拉图对绘画和诗歌的评论、亚里士多德对悲剧的评论,都较少针对具体作品,更多的是针对艺术总类或者艺术的一般问题,因此与其说它们属于艺术批评,不如说属于美学或者艺术理论,甚至可以归入一般的哲学思想之中。

除了这些源自艺术家、观众和社会权威的较低限度的艺术批评之外,还有一种与艺术理论和艺术史纠缠在一起的艺术批评。为了区别起见,我们可以称之为中等限度的艺术批评。较低限度的艺术批评主要是没有能够从宗教、政治、伦理、哲学等评价中独立出来,中等限度的艺术批评主要是没有能够从艺术史和艺术理论中独立出来。比如,意大利文艺复兴时期的瓦萨里(Giorgio Vasari)的《意大利艺苑名人传》,就是一部集历史、理论和批评于一身的著作。从奇马布埃开始,到瓦萨里同时代的艺术家,该书涉及前后长达两个半世纪的艺术家的生平事迹,将艺术大师们刻画得血肉丰满、栩栩如生,为后来的艺术史研究提供了大量素材。在谈到撰写这本书的目的时,瓦萨里说:"为了纪念那些已经去世的艺

1　E. H. 贡布里希:《艺术与错觉——图画再现的心理学研究》,杨成凯、李本正、范景中译,第162页。

家，但主要是为了造福于那些热爱3门最优秀艺术——即建筑、雕塑和绘画——的人，我决心根据艺术家各自生活的时代，撰写一部艺术家的传记。这个传记将从奇马布埃开始一直延续到我们自己的时代。除非我们讨论的主题需要，我一般是不会涉及古人的，原因很简单：那些流传下来的古代作品已经对他们做了描述，没有人能比他们的意见更权威。"[1] 就瓦萨里讲述的对象主要是其晚近和同时代的艺术家来说，他的著作更像艺术批评。我们之所以把它当作艺术史的著作来阅读，除了它提供大量的素材之外，还与瓦萨里提供了一个艺术史框架或者艺术史观有关。瓦萨里对于艺术家的筛选和评述，建立在他的艺术史观的基础上。从另一个角度来说，瓦萨里通过对两百多年间的艺术家的研究，得出了艺术发展的规律。瓦萨里说："我想让他们知道：艺术是如何从毫不起眼的开端达到了辉煌的顶峰，又如何从辉煌的顶峰走向彻底的毁灭。明白这一点，艺术家就会懂得艺术的性质，如同人的身体和其他事物，艺术也有一个诞生、成长、衰老和死亡的过程。"[2] 根据这样的艺术史观，米开朗基罗就成了占据辉煌顶峰的艺术家，可以说前无古人。至于是否后有来者，还要看艺术的下一个轮回的情况。除了艺术史知识之外，瓦萨里还讨论了一些重要的艺术理论问题，如诗与画的关系，建筑、雕塑与绘画的关系，衡量艺术成就的5个基本要素，等等。因此，瓦萨里的《意大利艺苑名人传》可以说是一部集艺术史、艺术理论和艺术批评于一身的鸿篇巨制。

前现代艺术批评的典型形式，就是对艺术家和艺术品进行等级区分。比如，法国艺术家兼批评家德·皮勒（Roger de Piles）就从构图、素描、色彩、表现四个方面给画家打分，根据总分来判断艺术家的地位。德·皮勒评估了几十位艺术家，拉斐尔和鲁本斯并列获得了最高的65分。[3] 在德·皮勒之后，英国著名画家和批评家理查德森（Jonathan Richardson）

1 乔尔乔·瓦萨里：《意大利艺苑名人传：中世纪的反叛》，刘耀春译，湖北美术出版社、长江文艺出版社，2003年，第7页。
2 同上书，第37页。
3 德·皮勒的评分表转引自 Elizabeth Gilmore Holt, *Literary Sources of Art History: An Anthology of Texts from Theophilus to Goethe*, Princeton University Press, 1947, pp. 415-416. 德·皮勒设计的每个指标最高得分为20，但没有人能够获得满分，实际最高得分为18。

也制作了一个评分表。理查德森参考了德·皮勒的表格，不过他将评估的指标增加到七个，在构成、色彩、素描、表现之外，增加了处理、创新、优雅和伟大。优雅与伟大合并在一起作为一个指标，而不是两个独立的指标。另外，对这七个指标分两个系列进行评估，一个是先进性，一个是满意度。根据得分的情况，理查德森还区分了三个等级。最高一等是崇高，包括18、17两个分级。次一等是杰出，包括16、15、14、13四个分级。再次一等是平庸，包括从12到5的八个分级。4分以下的就是坏画了，基本上不在理查德森的讨论范围。理查德森的评估方式具有较强的实际操作性，一个艺术爱好者无须太多的训练就可以用他的记分牌来评估任何作品。[1] 理查德森和德·皮勒的评估完全采取了量化方式，但由于每一项得分归根结底也是源于主观印象，因此整个评分的主观性是显而易见的。尤其是在理查德森的记分牌中，优秀性与满意度占有同样的权重，如果优秀性更多地与客观分析有关，那么满意度就更多地与主观感受有关。由此可见，作品的最终得分是客观分析与主观感受的结果。

第二节　现代艺术批评

尽管理查德森和德·皮勒设计了一套评估艺术作品价值的方法，也评估了不少艺术家和作品，更重要的是，今天所用的"艺术批评"一词还是理查德森最先提出来的，但是今天的学术界在追溯现代艺术批评的起源的时候，却很少将他们视为源头。这不是因为今天的学者不熟悉他们的研究成果，而是因为对艺术批评还有一些特别的或者专业的规定性。理查德森之所以不被认为是现代艺术批评的源头，主要有以下几个方面的理由：

首先，现代艺术批评或者标准的艺术批评，通常是对同时代的艺术家和作品的评论，理查德森等人选择的评估对象都是历史上成名的艺

[1] 理查德森关于艺术作品的评估，见 Jonathan Richardson, *Two Discourses*, Thoemmes Press, 1998, pp.55-75。

家及其作品。一般说来，对于历史上的艺术家和作品的评论更多地被归属于艺术史的范围。[1] 其次，德·皮勒和理查德森的评分显得过于专断，既没有细节的描述，也没有深入的解释。一句话，他们的评分是独断的，或者说威权的。现代思想的一个重要特征，就是反对独断和威权，追求民主和商议。作为现代性的组成部分的艺术批评，自然也不能是简单地做出的决断。从艺术批评发展的趋势来看，判断或者评价逐渐让位给了解释。对于艺术批评来说，重要的是做出深入而独特的解释，而不是给出盖棺定论的评价。最后，尽管现代艺术批评对于艺术家和作品可褒可贬，但是批评性或者否定性的评价显得尤为突出，尤其是对正统艺术多采取批判的或者不合作的态度，鼓励艺术家的创新。德·皮勒和理查德森的评分，基本上符合正统看法，加上他们评估的艺术家和作品都属于过去时代，因而看不出他们对待艺术创新的态度。正是基于这些方面的考虑，学术界通常不把德·皮勒和理查德森的评分视为现代艺术批评或者真正的艺术批评。

学术界一个比较一致的看法，就是将现代艺术批评的起源追溯到18世纪巴黎的沙龙批评。比如，里格利（Richard Wrigley）指出："尽管在1737年卢浮宫确立定期举办学院展览之前，已经存在诸多要素，它们组合起来就可以构成沙龙批评，但是人们在解释批评的起源的时候，还是习惯上将它视为这种每年一度的展览的刺激的产物。"[2] 始于1737年的沙龙展览，让深处宫廷的艺术走向了公众。对于沙龙展览的介绍和评述，就是现代艺术批评文本的雏形。现存最早的沙龙批评文本，是一个关于1741年沙龙展览的小册子，匿名作者用书信体写成：先是介绍参加沙龙的贵族，然后分析参加展览的作品。[3] 由于此类小册子只是在很小的范围内流通，当时也没有人有意识地收集和保管，或许还有年代更早的小册

1 关于艺术批评与艺术史和艺术理论的区别，参见彭锋：《艺术批评的界定》，载《艺术评论》2020年第1期，第25—35页。
2 转引自 Kerr Houston, *An Introduction to Art Criticism: Histories, Strategies, Voices*, p. 23。
3 Ibid., pp. 25-27. 1741年沙龙批评的英译本，见 Kerr Houston and Jennifer Watson trans., "Near the Origins of Art Criticism: An Original Translation of a Review of the 1741 Salon," http://www.bmoreart.com/2014/04/near-the-origins-of-art-criticism-an-original-translation-of-a-review-of-the-1741-salon.html，2024年2月21日访问。

子，后来没有保存下来。

现代艺术批评不仅是对公开展示的同时代的艺术作品的评价和分析，而且代表公众或民间的立场。与训练有素的贵族和行家不同，一般公众并没有接受太多的艺术教育，甚至没有机会近距离欣赏绘画，更没有权利发表对于绘画的看法。沙龙展览让公众有机会近距离欣赏绘画。同时，印刷技术和出版业的发达，让公众对绘画的看法也有机会得以发表。如果说学院对艺术的看法代表官方，那么公众对艺术的看法则代表民间。由于与占统治地位的官方看法不同，民间看法通常只能采用匿名的形式发表。现代艺术批评最初指的是匿名发表的基于民间立场的评论，而不是公开发表的官方介绍。前者包含否定性的意见，后者只有肯定性的赞歌。在18世纪法国，由于严格的审查制度，只有正统的或者官方的批评文字可以发表，民间的或者自由的批评家的批评文字只能秘密地由地下出版商印刷发行。例如，拉封（La Font）针对1747年的沙龙展览撰写了《对法国绘画现状的原因的反思》，攻击官方艺术家布歇，明确反对当时占统治地位的洛可可风格，倡导古典主义风格。拉封的批评引起轩然大波，反对他的人将他描绘成瞎子和弱智，赞扬他的人则展开了对学院派更加猛烈的攻击。由于害怕招致批评，当局取消了1749年的沙龙。由此可见，艺术批评在沙龙展览时期具有强大的影响力。[1]

最重要的沙龙批评家是狄德罗。狄德罗在介入沙龙批评之前，已经以编撰《大百科全书》而闻名。1759年开始，应朋友格里姆之邀，狄德罗为《文学、哲学和批评通讯》（简称《文学通讯》）撰写沙龙批评。《文学通讯》由格里姆创刊于1753年，每年两次秘密寄给法国之外的少数贵族。此时的沙龙展览已经改为两年一次。如前所述，自1759年至1771年，狄德罗连续撰写了七届沙龙批评，后因事中断，1775年和1781年又撰写了两届。由于没有来自法国学院和官方审查制度的压力，同时在篇幅上也没有太大的限制，狄德罗在撰写沙龙批评时享有很大的自由，可以没有顾忌地表达自己的看法，毫无拘束地描绘他看到的作品，揣摩艺术家的

[1] 参见 Kerr Houston, *An Introduction to Art Criticism: Histories, Strategies, Voices*, pp. 29-30。

意图，褒贬艺术家和他们的作品。因此，与当时的沙龙批评多半写得比较简短不同，狄德罗的沙龙批评写得非常充分，例如 1781 年的沙龙批评长达 180 页，即使用今天的标准来看，这样的长篇大论也罕见。如同拉封一样，狄德罗也不喜欢当时占统治地位的洛可可的装饰风格，他推崇的作品往往具有严肃的主题、简练的形式、正面的价值，接近新兴的新古典主义风格。不过，从总体上看，狄德罗的艺术批评并不是在阐释某种艺术主张，换句话说它们不是对某个艺术流派的注释。狄德罗表达的是他自己对作品的感受和判断，并不是深思熟虑的理论。由于狄德罗的沙龙批评的读者局限在很小的圈子里，而且不针对法国本土读者，因此他的批评对当时的法国艺术实践究竟产生了多大影响还很难论定。狄德罗的沙龙批评真正产生影响是在 19 世纪，1844 年狄德罗的沙龙批评重印之后，引起了许多批评家的兴趣。19 世纪法国批评家大多受到狄德罗的影响，今天狄德罗已被公认为现代艺术批评的奠基人。正如阿洛威（Lawrence Alloway）指出的那样，"在某种程度上，艺术批评这种文体仍然保持狄德罗发明它时的特征，记录对展出的新作品的自动反应和快速判断"[1]。

现代性的主要特征是分门别类，康德在认识、伦理和审美之间所做的区分，被认为是现代性的重要标志。现代艺术批评的一个重要特征，就是认识到自身的独特性。艺术批评不仅要从其他学科如伦理学和认识论之中独立出来，而且在艺术领域内部也要认识到它与理论研究和业余爱好之间的区别。莱辛对艺术批评的独立地位有了明确的认识。在《拉奥孔》中，他明确将艺术批评家与艺术爱好者和哲学家区别开来：

> 第一个对画和诗进行比较的人是一个具有精微感觉的人，他感觉到这两种艺术对他所发生的效果是相同的。他认识到这两种艺术都向我们把不在目前的东西表现为就象在目前的，把外形表现为现实；它们都产生逼真的幻觉，而这两种逼真的幻觉都是令人愉快的。

1　Lawrence Alloway, *Network: Art and the Complex Present*, UMI Research Press, 1984. 转引自 Kerr Houston, *An Introduction to Art Criticism: Histories, Strategies, Voices*, pp. 30-31。

另外一个人要设法深入窥探这种快感的内在本质，发现到在画和诗里，这种快感都来自同一个源泉。美这个概念本来是先从有形体的对象得来的，却具有一些普遍的规律，而这些规律可以运用到许多不同的东西上去，可以运用到形状上去，也可以运用到行为和思想上去。

第三个人就这些规律的价值和运用进行思考，发见其中某些规律更多地统辖着画，而另一些规律却更多地统辖着诗；在后一种情况之下，诗可以提供事例来说明画，而在前一种情况之下，画也可以提供事例来说明诗。

第一个人是艺术爱好者，第二个人是哲学家，第三个人则是艺术批评家。[1]

根据莱辛所言，艺术爱好者注意到不同的艺术门类比如诗歌与绘画具有同样的特征，它们都是对现实的模仿，都令人愉快。而艺术哲学家要探讨它们背后的本质和规律，弄清楚它们为什么会令人愉快。艺术批评家则是将哲学家发现的规律联系到不同的艺术门类上去，联系到具体的艺术作品上去。莱辛自认为是批评家，当他将一般规律运用到艺术作品上去时，发现这些规律在不同的艺术门类中有不同的表现，从而发现诗歌与绘画引起美感的方式并不相同。莱辛发现的画与诗之间的界限，开启了不同艺术门类相互独立的先河。如果说18世纪确立的美学主要研究的是不同艺术门类之间的共性的话，那么莱辛的发现则为后来的门类艺术学研究奠定了基础。这种趋势的最高表现，是20世纪中期格林伯格（Clement Greenberg）的艺术批评理论。对于格林伯格来说，不仅要将艺术与科学和伦理区别开来，将同属于艺术大类的诗歌与绘画区别开来，而且要将同属于美术的绘画与雕塑区别开来。格林伯格在将现代艺术批评推向巅峰的时候，也预示了它的终结。

在狄德罗与格林伯格之间，现代艺术批评还经历了许多重要环节，出现了像波德莱尔、罗斯金、弗莱（Roger Fry）这样产生重大影响的批

[1] 莱辛：《拉奥孔》，朱光潜译，第1页。

评家。但是，现代艺术批评的特征已经由狄德罗的批评实践揭示了出来。格林伯格将自己的艺术批评建立在 18 世纪欧洲美学的基础上，他对艺术自律的极端强调既是对狄德罗和莱辛的艺术批评的完善和深化，也将现代艺术批评推到了临界点上。[1]

第三节　后现代艺术批评

后现代与现代针锋相对，用杂糅性、他律性、多样性来对抗现代的纯粹性、自律性和进步性。[2] 后现代艺术批评也分有后现代的这些特征，从而与现代艺术批评拉开了距离。

当然，艺术批评的变化离不开艺术的变化，而艺术的变化又离不开社会的变化。进入 20 世纪 60 年代以后，大众文化开始崛起，尤其是西方社会的政治动荡和越南战争加速了西方社会的转型，抽象表现主义的精英气质显得有些不合时宜，代之而起的是极简主义和波普艺术。现代艺术批评的巅峰，是格林伯格代表的形式主义批评。这种批评建立在抽象表现主义艺术实践的基础之上。随着抽象表现主义的衰落，现代形式主义批评也走向没落。正如批评家莱文（Kim Levin）指出的那样，到了 1968 年，"现代艺术的乐观主义做法已经难以维持……在一个不纯粹的世界里，纯粹性不再可能。现代性已经死亡"[3]。代之而起的是关注艺术政治立场、文化寓意和社会批判的艺术批评。我们可以称之为后现代艺术批评。[4] 鉴于现代艺术批评强调艺术的审美自律性，后现代艺术批评突出艺术的社会介入性，我

[1]　格林伯格自认为是康德美学的信徒，而康德美学被认为是 18 世纪欧洲美学的集大成者。康德吸收了 18 世纪英国和法国美学家的成果并做了体系化的工作，因此有一种说法："除了'体系形式'之外，康德几乎没有给前人的著作增加任何东西。"参见凯·埃·吉尔伯特、赫·库恩：《美学史》下卷，夏乾丰译，上海译文出版社，1989 年，第 428 页。

[2]　关于"后现代"的界定，参见彭锋：《后现代美学与艺术的几种倾向》，载《饰》2004 年第 4 期，第 4—9 页。

[3]　转引自 Kerr Houston, *An Introduction to Art Criticism: Histories, Strategies, Voices*, p. 65.

[4]　尽管"后现代主义"一词作为美学术语最早出现在利奥塔的《后现代状况》一书中，但是现代与后现代的分野在 20 世纪 60 年代已经变得明显起来，1968 年通常被认为是现代与后现代的分水岭。参见 Gary Aylesworth, "Postmodernism," in *Stanford Encyclopedia of Philosophy*, https://plato.stanford.edu/entries/postmodernism/，2024 年 1 月 22 日访问。

们也可以将前者称作美学批评，将后者称作社会学批评。

后现代批评倡导多样性，新马克思主义、女性主义、后殖民主义等各种"主义"混杂，不过对于这种批评的理论总结来自不属任何"主义"的丹托，尽管丹托不喜欢用后现代而倾向用"后历史"或者"当代"来命名自己的艺术批评和理论研究。[1] 早在1964年的《艺术界》一文中，丹托就犀利地指出："将某物视为艺术，要求某种眼睛不能识别的东西——一种艺术理论的氛围，一种艺术史的知识：一种艺术界。"[2] 与以格林伯格为代表的现代形式主义批评强调对于艺术作品的感知针锋相对，在丹托看来，艺术作品之所以成为艺术作品，与它给我们的感知经验无关，与审美经验无关。艺术作品之所以成为艺术作品的关键，在于它的"关涉性"（aboutness），以及这种"关涉性"所引发的理论解释。[3] 但是，就像丹托明确指出的那样，艺术家只是提出问题，解决问题有待理论家。换句话说，只有通过批评家的解释，所谓的"艺术界"或者围绕艺术作品的理论氛围才能建立起来。当然，批评家也不能随便解释，不能任意赋予某物以艺术界或者理论氛围，从而将它由寻常物变容为艺术品；批评家的解释建立在艺术品的"关涉性"的基础之上。没有"关涉性"就无法进行理论解释，没有理论解释就无法形成"艺术界"，进而就无法将某物变容为艺术作品。从这种意义上来说，当代艺术作品是艺术家与批评家共同完成的。正是在这种意义上，艺术批评发生了由评价向解释转移的趋势。正如卡罗尔指出的那样，"今天通行的绝大多数批评理论，主要都是解释理论。它们都旨在阐发艺术品的意义，包括那种征候性意义。它们将解释视为批评的首要任务"[4]。

当然，就艺术批评参与艺术作品的建构而言，除了解释之外，还有别的途径。艺术批评家很有可能像艺术家一样，参与到艺术实践之中。

[1] 关于现代、后现代和当代的区分，见 Arthur C. Danto, *After the End of Art: Contemporary Art and the Pale of History*, Princeton: Princeton University Press, 1997, pp. 3-20。
[2] Arthur Danto, "The Artworld," *The Journal of Philosophy*, Vol. 61, No. 19 (October 1964), p. 580.
[3] 关于用"关涉性"来定义艺术，见 Arthur C. Danto, *After the End of Art: Contemporary Art and the Pale of History*, p. 195。
[4] Noël Carroll, *On Criticism*, p. 5.

尤其是随着当代艺术对观念的强调，艺术家与批评家之间的边界日渐模糊。艺术家有可能像批评家一样思考，批评家有可能像艺术家一样创作。考虑到观念创作本身也是一种创作，批评家的观念创作在艺术创造中扮演的角色有可能更加重要。考虑到批评家不仅在解释作品，而且从一开始就和艺术家一道在创作作品，尤其是作品的观念，因此这种意义上的艺术批评有可能比丹托意义上的艺术批评更加激进。罗格夫将这种意义上的艺术批评称为 criticality。这个词通常直译为"临界状态"。考虑到这种意义上的批评直接介入艺术创作之中，或许我们可以将其译为"批入"。罗格夫据此将艺术批评的历史总结为 criticism、critique、criticality 三个阶段。criticism 和 critique 大致对应于艺术批评中的评价和解释。criticism 重视评价，critique 重视解释，criticality 则重视参与，强调艺术批评应该参与到艺术实践之中，由批评家与艺术家共同完成作品的创作。我们通常将 criticism 译为批评，将 critique 译为批判。就 criticism 强调评价尤其是负面的评价来说，将它译为批评是中肯的。但是，将 critique 译为批判就不太妥当，因为就它侧重解释来说，意思与分析更加接近，与批判关系不大。借用《庄子》"庖丁解牛"中的"批大郤，导大窾"的意思，或许可以将它译为"批导"。由此，艺术批评的三个阶段就可以表述为批评、批导和批入。[1]

然而，就像 criticality 一词本身含有危机的意思那样，当艺术批评介入艺术创作之后，艺术批评的身份就很难维持，不可避免会迎来危机。正如埃尔金斯（James Elkins）指出的那样，"艺术批评处于全球范围内的危机之中"[2]。巴特也直截了当地指出"批评近来明显陷入了困境"[3]。

除了身份危机之外，这种危机还体现在艺术批评在艺术界中的影响力日渐式微，批评家的时代正在让位给策展人、制片人、制作人的时代。

1　Irit Rogoff, "Looking Away: Participations in Visual Culture," in Gavin Butt (ed.), *After Criticism: New Responses to Art and Performance,* Blackwell, 2005, p. 119. 关于这三种形式或阶段的艺术批评的分析，参见彭锋：《艺术批评的学院前景》，载《美术观察》2018 年第 4 期，第 23—25 页。
2　James Elkins, *What Happened to Art Criticism?,* Prickly Paradigm Press, 2003, p. 2.
3　Gavin Butt, "Introduction: The Paradoxes of Criticism," in Gavin Butt (ed.), *After Criticism: New Responses to Art and Performance,* p.1.

正如丹托感叹的那样："我们的时代正在日益成为策展人的时代。策展人本身已经发生了转变：由过去的（根据词源含义）保管艺术的角色，转变成了凭借其自身想象力就能断定艺术的人——一种企业家精神、一种展览话语的创造力，为了有利于更广泛的文化意识，将现代自我的镜像聚集起来。某个历史学家可能需要一些时间来追溯那种因果路径，策展人借此取代曾经是艺术赞助人的国王和主教，来定义我们社会看艺术的方式以及应该看什么样的艺术。预测艺术将来怎样，就是预测策展人近来的兴趣将会是什么。"[1]

艺术批评不仅在艺术界中的影响力减弱了，而且正在失去读者。为了破除商业批评的魔咒，笔者曾经尝试提倡学院批评。[2] 但是，学院批评也有它自身的问题。由于专业竞争的压力，学院批评家喜欢做过度批评。为了标新立异、独抒己见乃至"语不惊人死不休"，学院批评家们会过于强调自己的发现，不管他们发现的内容是否重要，是否符合艺术家的意图，是否符合受众的接受心理，只要是所谓的新的发现，就会被放大成为批评的全部内容，难免有穿凿附会之嫌。借用汉德尔曼的术语来说，批评家今天都是艺术的"斗士"，而不是艺术的"爱人"。[3] 学院批评家采取的这种专家式的读解，作为一种学术训练无可厚非，但是作为常规的艺术批评就值得警惕。这种批评对于艺术创作和欣赏没有什么好处，因为批评家既非基于创作经验也非基于欣赏经验，而是基于所谓的学术逻辑。学院批评可以生产知识，但是如果生产出来的知识脱离了艺术实践，无助于艺术创作和欣赏，就会失去观众，成为小圈子里的文字游戏。

为了让批评家从"斗士"变回"爱人"，有学者开始呼唤"后批评"。按照安克尔（Elizabeth S. Anker）和菲尔斯基（Rita Felski）的解释，"后批评中的'后'指的是一种复合时间性：努力探索解释文学和文化文本的

[1] Arthur C. Danto, *The Abuse of Beauty: Aesthetics and the Concept of Art,* Open Court, 2003, p. 120.
[2] 彭锋：《艺术批评的学院前景》，载《美术观察》2018 年第 4 期，第 23—25 页。
[3] Susuan Handelman, "*The Limits of Critique* by Rita Felski (review)," *Common Knowledge*, Vol. 23, No. 3 (September 2017), pp. 537-538.

新方式，同时又承认它对正在质疑的那种实践的不可避免的依赖性"[1]。尽管安克尔和菲尔斯基主要针对的是文学批评，但也适用于艺术批评。从上述丹托关于艺术的界定可以看出，艺术之所以成为艺术，跟艺术本身无关，跟艺术引发的话题有关。批评家讨论的是艺术引发的话题，而不是艺术自身。安克尔和菲尔斯基强调，尽管文艺批评要探索新的解释方式，但是不管多么新奇的方式，都得建立在对艺术本身的尊重之上。菲尔斯基也有同样的看法。她认为，在批评家斗士狂轰滥炸之后，现代到了收拾残局的时候。在菲尔斯基看来，后批评就是由"解"走向"再"。她明确指出："我们因为专注于'解'这个前缀（它的解神秘、解稳定、解自然的力量）而亏欠艺术的意义，将由'再'这个前缀来补偿：它的再语境、再配置或者再补给感知的能力。"[2] 当然，后批评不是回到前批评的保守主义，对艺术不加区别地赞扬，而是要在艺术批评中重建人文主义精神，重建对艺术的热爱、对价值的肯定。[3]

思考题

1. 西方前现代艺术批评有哪些形式？
2. 莱辛是如何将艺术批评家与艺术爱好者和哲学家区别开来的？
3. 如何理解艺术批评介入艺术实践呢？
4. 如何走出艺术批评的危机？

1　Elizabeth S. Anker and Rita Felski, "Introduction," in Elizabeth S. Anker and Rita Felski (eds.), *Critique and Postcritique*, Duke University Press, 2017, p. 1.
2　Rita Felski, *The Limits of Critique*, The University of Chicago Press, 2015, p.17.
3　关于"后批评"的评述，参见范昀：《打破文学研究象牙塔 "后批评"概念浮出水面》，载《中国社会科学报》2017年12月4日第7版。

第三章
中国艺术批评的特征

与西方艺术批评有比较清晰的发展脉络不同，中国艺术批评在漫长的历史演进中始终保持相对稳定的形态，直到19世纪后半期开始的现代化进程，尤其是经过20世纪的新文化运动之后，中国艺术批评才有了新的面貌。因此，对于中国艺术批评的总体把握，可以从传统批评与当代批评两个方面来进行。与西方艺术批评相比较，中国艺术批评缺乏成熟的现代阶段。在西方艺术批评发展史上，在现代阶段涌现出来的批评家如狄德罗、莱辛、波德莱尔、罗斯金、弗莱、格林伯格等人创作了大量的艺术批评文本，将艺术批评推向了高峰。不过，中国艺术批评也有自身的特点，尤其是在漫长的传统阶段，形成了中国艺术批评的巨大宝库，对于我们理解中国传统艺术大有裨益。

第一节 从季札观乐看早期艺术批评的特征

如同西方前现代艺术批评一样，中国传统艺术批评也是由艺术家、观众和权威等做出的，而不是由独立的艺术批评家做出的。[1]《左传》襄公二十九年（前544）记载了吴国公子季札对于当时流行的乐舞作品的评价，这是我们见到的年代较早且比较系统的来自权威的评价。像季札这样针

1 彭锋：《艺术批评的历史》，载《艺术评论》2020年第2期，第7—18页。

对具体艺术作品的评价，保存下来的并不多见，是我们分析中国传统艺术批评的难得案例。

在"季札观乐"的全部18条评论中，有11条用了"美哉"作为开头，由此可见"美"是当时的艺术批评常用术语。不过，"美"的具体含义尚需经过分析才能确定。从字面上来看，我们可以分析出三个方面的含义：第一，"美哉"可能表达的是欣赏者的感叹，相当于"好啊"。甚至，就像维特根斯坦所说的那样，可以用"啊"来代替。[1] 这里的"美""好"或"啊"，表达的是欣赏者的感受，以及欣赏者依据自己的感受对乐舞作品所做的评价。第二，我们从"美哉"中还可以分析出这样一种情况，即这里的评价不是对乐舞作品的评价，而是对乐舞表演的评价。因为季札对某些作品的内容明显持批评态度，比如他说《郑风》"其细已甚，民弗堪也，是其先亡乎"，说《象箾》《南籥》"犹有憾"。季札对亡国之音和抱憾之舞也说"美哉"，很有可能指的不是乐舞的内容，而是它们的表演效果。第三，如果"美哉"的评价针对的是乐舞的内容，说明季札对于"美"与"善"之间的区别已经有了明确的认识。孔子在评价《韶》和《武》的时候，也表达了这种认识。比如，《论语·八佾》记载："子谓《韶》：'尽美矣，又尽善也。'谓《武》：'尽美矣，未尽善也。'"不过，如果我们要通过"美"去了解这些乐舞的信息，还是比较困难的。鉴于这么多不同的乐舞都被评价为"美"，我们就很难说"美"是一种风格，像西方美学中与"崇高"相区别的"优美"那样。[2] 无论是乐舞作品的风格，还是乐舞表演的风格，我们在季札的评论中都不太容易看得出来。

季札的评论的确也描述了乐舞的某些特征，如"渊乎！忧而不困者也"，"思而不惧"，"其细已甚"，"泱泱乎，大风也哉"，"荡乎！乐而不淫"，"此之谓夏声，夫能夏则大，大之至也"，"沨沨乎，大而婉，险而易行"，"思而不贰，怨而不言"，"熙熙乎，曲而有直体"，"大矣，如天之无不帱

1 维特根斯坦关于美的分析，见维特根斯坦：《美学讲演》，收于蒋孔阳主编：《二十世纪西方美学名著选》下册，复旦大学出版社，1988年，第80—92页。
2 关于"美"的不同用法的分析，参见彭锋：《美的概念分析》，载《云南大学学报》2013年第12卷第2期，第100—105页。

也，如地之无不载也"，等等。这些说法显示了乐舞的某些特征，或者乐舞象征的内容的特征。尤其是在听到《颂》的时候，季札说："至矣哉！直而不倨，曲而不屈，迩而不逼，远而不携，迁而不淫，复而不厌，哀而不愁，乐而不荒，用而不匮，广而不宣，施而不费，取而不贪，处而不底，行而不流。五声和，八风平，节有度，守有序，盛德之所同也！"这些文字既可以理解为对《颂》的特征的描述，也可以理解为对《颂》所象征的某种道德品质的特征的描述。将艺术作品的特征与它们所象征的道德品质的特征做类比，就是所谓的"比德"。"比德说"是中国传统美学中的一种重要学说，在中国传统艺术批评中得到了非常普遍的运用。

"季札观乐"中不仅体现了"比德说"，而且体现了"通政说"。所谓"通政说"，指的是艺术作品与社会政治之间有密切关系。《礼记·乐记》记载："是故治世之音安以乐，其政和；乱世之音怨以怒，其政乖；亡国之音哀以思，其民困；声音之道与政通矣。"有什么样的政治就有什么样的艺术，反之亦然。对于"通政说"我们可以做两方面的解释：一方面，艺术是对社会政治的反映；另一方面，艺术是社会政治的征兆。季札关于乐舞的评论，似乎尤其看重艺术所表现出来的征兆。

无论是"比德说"还是"通政说"，在今天的艺术批评中都不太常见，因为"比德说"和"通政说"赖以成立的"关联思维"在今天已经遭到了破坏。"关联思维"和"关联宇宙论"是西方汉学家对体现在阴阳、五行、感应、类比等概念中的思维方式和宇宙观的概括。[1] 比如，《周易》中的"同声相应，同气相求"（《文言·乾》），《吕氏春秋》中的"类固相召，气同则合，声比则应"（《有始览·应同》）就被认为是"关联思维"和"关联宇宙论"思想的高度概括。但是，随着现代科学思维的盛行，"关联思维"被当作"无故"和"乱类"的恣意推论而不被认同。比如，《中国思想通史》的作者就说："在逻辑思想方面，思、孟则纯以曾子自我省察的内省

[1] 关于"关联思维"及其在中国美学中的体现，见任鹏：《中国美学中的关联思维——基于秦汉美学的反思》，载《中国高校社会科学》2019年第1期，第133—139页。关于"关联宇宙论"概念的分析，见Martin Svensson Ekström, "On the Concept of Correlative Cosmology," *The Museum of Far Eastern Antiquities Bulletin*, No. 72 (2000), pp. 7-12。

论方法为依皈,由曾子的'以己形物'出发,导出了主观主义的比附方法。在这种方法里,虽然貌似'类比'(尤其孟子特别显著),而实则全然为一种'无故'、'乱类'的恣意推论。"[1]但是,如果我们不了解这种"关联思维"或者"关联宇宙论",就无法理解中国早期的艺术批评。

季札观乐中的另一个细节也值得注意,或许它跟艺术批评没有直接关联。在观乐之前,季札还发表了他对叔孙穆子的看法:"子其不得死乎?好善而不能择人。吾闻君子务在择人。吾子为鲁宗卿,而任其大政,不慎举,何以堪之?祸必及子!"出使鲁国的季札能够对鲁国大臣发表这样直截了当的批评,体现了季札莫大的勇气和直率。对于艺术批评家来说,这也是非常可贵的品质。

第二节 三位一体的艺术批评文本

"季札观乐"尽管包含了不少重要的艺术批评信息,但还不算独立的艺术批评文本。相比较起来,《礼记·乐记》和《荀子·乐论》就要完备得多。但是,无论是《乐记》还是《乐论》,通常都被视为音乐理论或者美学著述,而很少被视为音乐批评文本,因为其中绝大多数内容是一般性的理论,而不是针对具体作家和作品的评论。不过,在中国艺术学的历史上,艺术史、艺术理论和艺术批评是很难截然分开的。比如,谢赫的《古画品录》既可以被视为艺术理论的著作,也可以被视为艺术史的著作,还可以被视为艺术批评的著作。

谢赫的《古画品录》成书很早,版本较多,流传过程中可能会发生错讹,仅名称来说就有几不同说法,除了今天通行的"古画品录"外,还有"画品""古今画品"等称呼。[2]由于《古画品录》中记录的画家有不

[1] 侯外庐、赵纪彬、杜国庠:《中国思想通史》第1卷,人民出版社,2011年,第358页。
[2] 关于《古画品录》的版本考证,参见王汉:《〈古画品录〉版本源流考》,载《古籍整理研究学刊》2017年第2期,第44—50页。关于《古画品录》的正确名称的考证,参见倪志云:《谢赫〈古今画品〉题名辨证》,载《北方美术》2015年第11期,第62—67页。

少与谢赫差不多处于同一时代，将它称为"古画"似乎不太合适。就其品评的画家所处时代来说，将它称为"画品"或者"古今画品"似乎更加合适。但是，如果我们将艺术史、艺术理论和艺术批评分开来看，以"古画品录"为题似乎也可以成立。

谢赫开篇解释了什么是"画品"。画品就是评定"众画之优劣"，相当于今天的艺术批评。接着谢赫给出了对绘画进行品第的原则，也就是著名的"六法"。谢赫说："虽画有六法，罕能尽该。而自古及今，各善一节。"由此可见，"六法"之说古已有之，古人和今人在品评绘画的时候都会参照"六法"，"六法"也适用于古今画家。接着谢赫对"六法"进行逐一说明。在序文的最后部分，谢赫说："故此所述不广其源，但传出自神仙，莫之闻见也。"这里指的很有可能是关于"六法"的说明。谢赫在这里要表明的是，他对古今画家的作品进行品评的原则不是自己的发明，而是古已有之，甚至有可能出自神仙之手。因此，"古画品录"中的"古"不是指品评对象是古代的画作，而是指品评原则是古已有之的"六法"。如果这样来理解，"古画品录"的名称也有它的道理。

谢赫《古画品录》中最有价值也最有争议的内容恐怕就是"六法"了。先不说对"六法"的解释，就是对它们的断句也存在不同看法。[1]一种是现在通行的断句，将整句连读，即"一，气韵生动是也；二，骨法用笔是也；三，应物象形是也；四，随类赋彩是也；五，经营位置是也；六，传移模写是也"。另一种断句是中间由逗号隔开，即"一、气韵，生动是也；二、骨法，用笔是也；三、应物，象形是也；四、随类，赋彩是也；五、经营，位置是也；六、传移，模写是也"。钱锺书持这种看法。[2] 最近金鹏程（Paul R. Goldin）通过大数据对比，确定"六法"的每个数字后面有"曰"，而且断句与钱锺书类似，即"一曰气韵，生动是也；二曰骨法，用笔是也；三曰应物，象形是也；四曰随类，赋彩是也；五曰经营，位置是

1　关于"六法"的断句及解释，参见叶朗：《中国美学史大纲》，上海人民出版社，1985年，第212—225页；邵宏：《谢赫"六法"及"气韵"西传考释》，载《文艺研究》2006年第6期，第112—121页。
2　钱锺书：《管锥编》第4册，中华书局，1979年，第1353页。

也；六日传移，模写是也"[1]。

无论采取哪种断句方式，"六法"都属于艺术理论。谢赫的《古画品录》是比较典型的中国艺术批评文本。标题中的"品"，本身就有品评的意思。对画家做出等级区分，是艺术批评的主要内容。但它又不仅是艺术批评，序言中阐发的作为品评根据的"六法"，是高度概括的美学或艺术理论，适用于所有绘画。对于画家的介绍，特别是对师承关系的交代，又属于艺术史的领域。

在中国艺术学史上，大多数著述都具有史、论、评三位一体的特征，其中张彦远的《历代名画记》可以说是这方面的代表。全书共十卷，前三卷涉及画论、画史以及有关鉴识、装裱、收藏等方面的知识，内容丰富而驳杂，后七卷收入自轩辕至张彦远同时代的三百七十余位画家的小传，为中国古代绘画的研究提供了重要资料。

张彦远开篇就阐述了他对绘画的看法："夫画者，成教化，助人伦，穷神变，测幽微，与六籍同功，四时并运，发于天然，非繇述作。"这里，张彦远不仅将绘画提升到与儒家六经一样高的地位，而且指出了绘画具有某种微妙的特性，超出人力或学识的范围。张彦远对于绘画的这种理解，很好地融合了儒道两家的艺术观。同时，张彦远还记述了历代辞书和名家对绘画的理解，其中引述颜延之关于图的三种区分，表明已经清晰地认识到了绘画与其他图像和符号之间的不同："图载之意有三：一曰图理，卦象是也；二曰图识，字学是也；三曰图形，绘画是也。"张彦远尤其重视谢赫的"六法"，对它做了专题阐述。

在艺术史方面，张彦远提出了上古、中古、下古、近世、国朝这种阶段划分，对后世的艺术史分期产生了重要的影响。张彦远以汉魏三国为上古，以晋宋为中古，以齐、梁、北齐、后魏、陈、后周为下古，以隋和唐初为近代："上古质略，徒有其名。画之踪迹，不可具见。中古妍质相参，世之所重，如顾、陆之迹，人间切要。下古评量科简，稍易辩

[1] Paul R. Goldin, "Two Notes on Xie He's 谢赫 'Six Criteria' (*liufa* 六法), Aided by Digital Databases," *T'oung Pao*, Vol. 104 (2018), pp. 496-510.

解，迹涉今时之人所悦。其间有中古可齐上古，顾、陆是也；下古可齐中古，僧繇、子华是也；近代之价可齐下古，董、展、杨、郑是也；国朝画可齐中古，则尉迟乙僧、吴道玄、阎立本是也。"

张彦远有"分为三古以定贵贱"之说，由此可见，他对艺术史的阶段划分，与他对艺术作品的评价有一定的关联。尽管张彦远没有明确说，上古、中古、下古对应于上品、中品、下品，但是从优秀的艺人能够"中古齐上古"与优秀的作品能够"中品齐上品"这两种说法之间的对应关系来看，作为艺术史概念的"三古"与作为艺术批评概念的"三品"之间似乎存在某种联系。

除了上品、中品、下品这种区分之外，张彦远还提出了自然、神、妙、精、谨细五种等级："夫失于自然，而后神；失于神，而后妙；失于妙，而后精；精之为病也，而成谨细。自然者为上品之上，神者为上品之中，妙者为上品之下，精者为中品之上，谨而细者为中品之中。余今立此五等，以包六法，以贯众妙。其间诠量，可有数百等，孰能周尽？非夫神迈识高、情超心惠者，岂可议乎知画？"按照张彦远的这种说法，上中下三品又各分三等，加起来应该有九等。估计是因为中品之下都不足观，张彦远没有分别给它们命名。除了三品九等这种大的区分之外，如果要做进一步的区分，还可以有更多的等级，甚至可达数百等之多。鉴赏力越高，区分的等级就越多；鉴赏力越低，区分的等级就越少。由此可见，要对绘画做出精准的评价，需要的见识有多么高妙！

第三节 艺术批评参与艺术创作

中国传统艺术批评不仅与艺术史和艺术理论难分难解，而且还可以参与艺术创作，成为作品的一部分。

一般说来，艺术批评参与艺术创作只有到了后现代和当代才表现得比较明显，比如丹托的"艺术界"理论和罗格夫的"临界"或"批入"概念，

都强调艺术批评在艺术价值的创造中所发挥的重要功能。[1]但是，中国传统艺术批评很早就参与艺术创作，构成艺术作品的一部分。这里主要分析两个案例：一个是绘画中的题跋，另一个是琴谱中的解题、旁注和后记。

中国绘画中的题跋可以称得上艺术批评，但是它们也参与构成绘画作品的内容，成为画面的组成部分。中国绘画不是单纯的画面，而是由诗书画印组成的综合体。比如赵孟頫的《鹊华秋色图》，就包含了二十多处题跋，密密麻麻布满了整个画面（图3.1、图3.2）。首先是赵孟頫自己的题记："公谨父，齐人也。余通守齐州，罢官来归，为公谨说齐之山川，独华不注最知名，见于《左氏》，而其状又峻峭特立，有足奇者，乃为作此图，其东则鹊山也。命之曰'鹊华秋色'云。元贞元年十有二月。吴

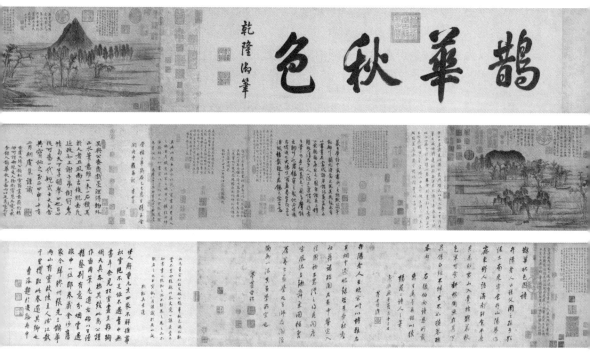

图 3.1　赵孟頫《鹊华秋色图》长卷

[1]　具体讨论，见彭锋:《艺术批评的历史》，载《艺术评论》2020 年第 2 期，第 7—18 页。

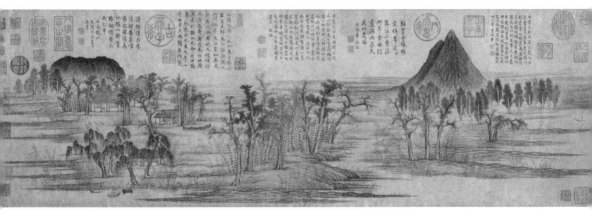

图 3.2 赵孟頫《鹊华秋色图》(局部)

兴赵孟頫制。"这段题记说明了此画的由来和画家的创作意图,给我们深入理解这幅作品提供了重要信息。

紧接着画面左侧,有董其昌的题记:"余二十年前,见此图于嘉兴项氏,以为文敏一生得意笔,不减伯时《莲社图》。每往来于怀,今年长至日,项晦伯以扁舟访余,携此卷示余,则《莲社》已先在案上,互相展视,咄咄叹赏。晦伯曰:'不可使延津之剑久判雌雄。'遂属余藏之戏鸿阁。其昌记,壬寅除夕。"董其昌的题记,显示了明代文人对《鹊华秋色图》的喜爱,对我们了解该画的流传也很有帮助。

除此之外,董其昌还有四处题记,其中一处写道:"吴兴此图,兼右丞、北苑二家画法。有唐人之致,去其纤;有北宋之雄,去其犷。故曰师法舍短,亦如书家以肖似古人不能变体为书奴也。万历三十三年,晒画武昌公廨题,其昌。"这段题记涉及对该画的艺术评价,在今天看来也是标准的艺术批评。董其昌认为该画的成就超过了唐宋大家,可谓"青出于蓝而胜于蓝"。同时,题记还涉及"师法舍短"命题,对于书画创作者如何学习如何师古而不泥古有重要启示。

《鹊华秋色图》辗转落入清宫,乾隆对它欣赏有加,在上面留下九处题款,前后历经将近两年时间,由此可见乾隆对它真是念念不忘。紧接着董其昌的题记,乾隆写道:"鹊华二山,按舆志诸书所载,夙称名胜。向

得赵孟𫖯是图,珍为秘宝。每一展览,辄神为向往。然仅于卷中得其仿佛,意犹少之。今年二月,东巡狩,谒阙里,祀岱宗。礼成,旋跸济阳,周览城堞。望东北隅诸山,询之守土之大吏,乃悉此顶高且锐者为华不注,迤西顶平以厚者为鹊山。向固未之知也。因命邮报从京赍吴兴画卷以来,两相证合,风景无殊,而一时目舒意惬,较之曩者卧游,奚啻倍蓰。天假之缘,岂偶然哉!但吴兴自记云东为鹊山,今考志乘,参以目睹,知其在华西,岂一时笔误欤?故书近作鹊华二诗各于其山之侧,并识于此云。 戊辰清明日,御笔。"这段题记不仅透露出乾隆对该画的珍爱,而且记载了他披图对景进行实地考察的行为,更重要的是还记载了他在赵孟𫖯题记中所发现的一个错误,从而引发新的话题。

《鹊华秋色图》上的二十多处题跋,既是对该画的评论,又构成该画的内容。从西方绘画的观念来看,尤其是从追求分门别类的现代性观念来看,这些题跋有可能是对画面的破坏,但是从中国绘画观念来看,它们不是破坏,而是绘画的有益补充和重要构成。

艺术批评参与构成艺术作品的情形,在古琴谱中也有明显的体现。古琴谱中的题记、旁注和后记都可以称得上艺术批评,它们像绘画中的题跋构成绘画的内容一样,也构成琴曲的内容。如琴曲《墨子悲丝》,相传为墨翟所作,据王建欣考证,有超过三十个琴谱收入此曲。琴谱与今天的乐谱不同,今天的音乐是先有乐谱创作,然后有根据乐谱的演奏。琴谱是先有琴曲,然后有记谱。从这种意义上,琴谱类似于今天的舞谱,体现了记谱人对演奏人的理解,而不是演奏人对记谱人的理解。因此,琴谱中的题记、旁注和后记可以非常不同。下面是王建欣做的摘录:

《杨抡伯牙心法》:"按斯曲,乃梁惠王时人墨翟所作也。子出行,见素丝,乃悲曰:人湛然同于圣体,为习俗所移,如油集面。盖犹丝体本洁也,而染焉,则成或黄或黑,本同末异。故尧染许由成圣君,纣染崇侯为谮王,则染之不可不慎也。审音君子能因乐而绎其旨,以墨子之悲自悲,则思所以置身于清白者,自不能已矣。宁独听其节奏云乎哉?"

《枯木禅琴谱》:"曲意激扬,音韵悲思。一种感慨之情流露指下;而洁己自爱之意,含蕴其中。须凝神作之。"

《古音正宗》:"其意切而其情悲,似乎有励人卓然之想。轻重疾徐,清浊高下,互相照应,出自徐门正音。人不得自恃而缓之,又不得因其急而骤之。音走圆珠,声碎金玉,商曲中评品为悠扬悲慨微妙之音耳。"

《诚一堂琴谱》:"高中铿锵,幽中凄婉,此墨子为商音之楷模也。""悲丝惜纬,古人大有深意,今于是操见之。"

《张鞠田琴谱》:"《墨子》之奇,节奏出乎意外。抚弦者当知曲中抑扬起伏之妙,有敲金戛玉之声,枕石漱流之致。一种凄然感慨、洁己自爱之德,隐隐吐出,传之指下,诚为旷世之奇调。但必用熟调派作主,加以金陵之顿挫、蜀之险音、吴之含蓄、中州之绸缪,则尽得其旨,而众妙归焉矣。"

《琴学初津》:"是操为墨翟所作。师孔圣《猗兰》之体,音意缠绵,天然别具,而曲之命名悲丝者,以气韵合其题也。摹写其丝之本洁,被色之污染,而悲人之禀性于天,为人欲所蔽,感慨而作也。悲丝二字,均著显然,其悲字者,在于气韵之高激,非用是气,则凄清悲哽,无由发现也。盖音有虚实,气有俯仰,反之则曲之起伏逆矣。音律气韵,微妙难言,而急求之得,则万不能得。而不拘拘乎得,忽一旦豁然,自是一得永得。谚云:'踏破铁鞋无觅处,得来全不费工夫'。亦可为琴中气韵咏之,古人制曲之神妙所不易得者,而题神不同故也。然而全在不同,否则调始于一,终于五,极于九,律止十二,音止五,岂能括诸万物万事之情,皆在乎题神所分也。或以音义、律义、调义;或以五行、时令、应象;或以气韵、指法、轻重、洪纤。总之,一举一动之间,皆有义理所关,是以琴曲,非尽依咏和声而已矣。"

《雅斋琴谱》:"幽怀若渴,雅韵如流。作者何其多情,弹者焉肯释手?"[1]

[1] 王建欣:《琴曲〈墨子悲丝〉研究》,载《中国音乐学》2001年第3期,第127页。

王建欣将这些题记的内容归纳为乐曲创作背景及曲情大意、演奏的艺术特色和方法、流派、调式等四个方面。[1] 它们既是对琴曲的评论，也参与构成琴曲的内容。琴谱的旁注和后记与题记的情形基本类似，就不举例说明了。

就像绘画中的题跋有可能会破坏画面一样，琴谱中的题记等文字说明也有可能会影响到琴曲的纯粹性。如近代琴学家杨宗稷就反对琴谱中的文字说明，认为是俗的表现。他在《琴学丛书》中说："况古人制曲既成，则精意托之于音，文字已同糟粕，弃之如遗，往往不传，其传者皆后人伪作。至于学成精熟，手挥目送，此时无论所弹何曲，必然心在飞鸿。人各有心，情随境迁。甲弹《高山》《流水》此心，未必乙弹亦此心。今日弹《高山》《流水》此情，未必明日弹时仍此情。俗谱所论适成江湖派门面话头，不足据为典要也。"[2] 显然，杨宗稷担心文字说明会限制琴曲的想象空间。吴叶在分析杨宗稷的思想后，仍然肯定琴谱的文字性说明具有价值："琴谱的解题与旁注，从积极的方面看有三项重要建树。第一是提示了乐曲的审美价值，第二是纪录了审美经验的历史变迁，第三是提供了相对客观的审美标准参数。"[3]

绘画的题跋、琴谱的题记等说明性文字，是艺术批评参与艺术作品内容建构的重要形式，也是中国传统艺术批评的一大特色。

第四节 现代艺术批评

进入20世纪之后，中国传统艺术批评进入了它的现代性进程，逐渐融入全球化的大潮之中，与国际艺术批评接轨。不过，由于文化传统、政治体制、艺术生态等方面的不同，中国艺术批评表现得更加多元。从总体上来说，中国当代艺术批评可以分为捍卫主流意识形态的政治艺

1 王建欣：《琴曲〈墨子悲丝〉研究》，载《中国音乐学》2001年第3期，第126—128页。
2 转引自吴叶：《杨宗稷及其〈琴学丛书〉研究》，人民音乐出版社，2015年，第100页。
3 同上书，第108页。

批评、追求商业价值的商业艺术批评、维护学术价值的学院艺术批评三种形式。与西方的政治艺术批评旨在解构主流意识形态不同，中国的政治艺术批评旨在捍卫主流意识形态。这与中国的社会结构和政治体制有关。在中华民族伟大复兴的历史时刻，我们需要更多的正能量和引领意识，因此中国的政治艺术批评表现为对主流价值观的捍卫，也就不足为怪。西方政治艺术批评对主流意识形态的批判，源于西方的主流价值观就是反意识形态的，如果将反意识形态视为西方的主流意识形态，那么西方政治艺术批评对意识形态的批判实际上也可以理解为对他们的"主流意识形态"的捍卫。

　　随着20世纪90年代末期开始的艺术市场的繁荣，中国出现了商业艺术批评。商业艺术批评的一个重要标志就是收取报酬，尤其是来自画廊、美术馆或者艺术家本人的报酬。在发达资本主义国家，商业化艺术批评也很发达。比如，埃尔金斯就说到包括他自己在内的艺术批评家收取费用的情况：最低标准是每篇文章1000美元，或者每个字1—2美元，或者每篇短评35—50美元。他自己的收费标准相当于平均水准，1—20页的文章收取500—4000美元。批评家应邀去艺术学院讲座或者参加展览，各种花销和报酬为一次1000—4000美元不等。[1] 商业艺术批评不可避免会出现吹捧和怒怼的两极分化，批评家通过吹捧获取报酬，通过怒怼获得关注，尤其是在比较动荡的艺术环境中更是如此。

　　还有一种就是学院艺术批评。从保持价值中立这一点来讲，学院艺术批评要强于政治艺术批评和商业艺术批评，而且学院艺术批评家多半有良好的学术训练，能够生产出比较规范的文本。但是，就像我此前已经指出的那样，学院批评也有它自身的问题。由于专业竞争的压力，学院批评家喜欢做过度批评。[2] 不过，就像埃尔金斯观察到的那样，学院批评有时候只需要一种学院腔调，批评家不必一定要在学院担任教职。这种学院批评文本喜欢旁征博引，堆砌时髦的理论概念，但常常缺乏更为

1　James Elkins, *What Happened to Art Criticism?*, p. 10.
2　彭锋：《艺术批评的历史》，载《艺术评论》2020年第2期，第7—18页。

细致的辨析，而且不太考证概念的原始出处，也不太注重逻辑的连贯性。这种学院批评追求的是一种理论密度。[1] 中国当代艺术批评界也不乏这种文本。

在中国当代艺术批评界，这三种形式的批评是并存的。不过，从总体上看，有由政治艺术批评、商业艺术批评向学院艺术批评发展的趋势。我们通过词语上的细微变化可以察觉这种趋势。政治艺术批评喜欢用评论，商业艺术批评喜欢用批评，学术艺术批评喜欢用研究。根据中国知网收录文章的词频统计，我们发现1996年是个分水岭，在此之前"艺术评论"多于"艺术批评"，在此之后"艺术批评"多于"艺术评论"。这种变化可以被视为政治艺术批评有向商业艺术批评发展的趋势。目前学院艺术批评还不够强大，不过，在笔者看来，它已经显示出了较好的发展前景。[2]

思考题

1. "季札观乐"体现了中国传统艺术批评怎样的特征？
2. 如何理解史论评三位一体的中国传统艺术批评？
3. 如何理解中国传统艺术批评参与艺术创作？
4. 中国现代艺术批评有哪几种类型？

1　James Elkins, *What Happened to Art Criticism?*, pp. 23-26.
2　参见彭锋：《艺术批评的学院前景》，载《美术观察》2018年第4期，第23—25页。

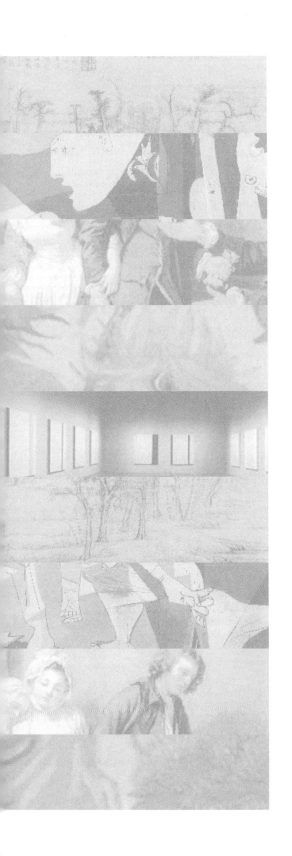

第二单元 艺术批评的对象

第四章 作为批评对象的艺术家

第五章 作为批评对象的艺术品

第六章 作为批评对象的艺术运动、流派和风格

本单元讲述艺术批评的对象，涉及艺术家、艺术品和艺术运动。传统艺术批评既涉及艺术家也涉及艺术品，进入现代之后，出于对作品和客观性的强调，艺术家才逐渐淡出批评视野。随着人工智能时代的来临，艺术品变得可以复制，艺术家又有可能成为批评关注的中心。

第四章"作为批评对象的艺术家"，区分了艺术家的艺术人格与社会人格。艺术批评针对的是艺术家的艺术人格而非社会人格。但是，如果不将艺术家的社会人格与艺术人格联系起来，就无法揭示艺术所阐释的人性的深度。而且，艺术家的艺术人格与社会人格很难完全区分开来，如何处理二者之间的关系是艺术批评需要考虑的问题。

第五章"作为批评对象的艺术品"，分析艺术品具有的复杂特性，指出它们受到历史、文化和价值取向等多种因素的影响。艺术品既非物质也非精神，而是由多个层次构成的"复调和声"，这就要求批评家既不能忽视作品的细节，同时也需要把握作品的整体风格。

第六章"作为批评对象的艺术运动、流派和风格"，强调艺术家和艺术品都不是孤立的，它们可能是更大的艺术运动、流派和风格的一部分。艺术批评不仅要关注具体作家和作品，而且要关注它们所属的艺术运动、流派和风格。艺术运动、流派和风格的构成因素很多，但在根本上可以还原为情感特质，因此艺术批评家尽管需要相关知识和技术，但更重要的是具有某种超乎寻常的感知能力。

第四章
作为批评对象的艺术家

今天艺术批评的对象多半集中于艺术品,很少集中于艺术家。如果有针对艺术家的批评,多半不认为是艺术批评,而是属于其他的批评领域,如伦理、宗教、政治、经济、法律等领域。但是,从历史上看,艺术家曾经是艺术批评的焦点,而且有可能会继续成为艺术批评的焦点。更重要的是,如果不联系到艺术家,尤其是不了解艺术家的意图,批评家就很难解读出艺术品的意义,关于艺术品的批评就无法完成。因此,无论如何,我们都不能将艺术家排除在艺术批评的范围之外。

第一节 艺术家身份的确定

要把艺术家作为艺术批评的对象,首先得弄清楚谁是艺术家。这个表面上看起来很好回答的问题,其实并不容易回答,尤其是要从哲学上刨根问底的话。海德格尔在他著名的《艺术作品的本源》一文中曾经雄心勃勃想要从哲学上来回答这个问题,但最终除了让我们陷入循环论证之外并没有给出明确的答案。海德格尔说:

> 按通常的理解,艺术作品来自艺术家的活动,通过艺术家的活动而产生。但艺术家又是通过什么成其为艺术家的?艺术家从何而来?使艺术家成为艺术家的是作品,因为一部作品给作者带来了声誉,这

就是说,唯作品才使作者以一位艺术的主人身份出现。艺术家是作品的本源。作品是艺术家的本源。两者相辅相成,彼此不可或缺。但任何一方都不能全部包含了另一方。无论就它们本身还是就两者的关系来说,艺术家和作品都通过一个第一位的第三者而存在。这个第三者才使艺术家和艺术作品获得各自的名称。那就是艺术。[1]

艺术批评没有必要像海德格尔那样陷入对艺术的哲学思考,而可以按照惯例认同艺术体制的结果。我们可以将在美术馆展出、在电影院播放、在剧院和音乐厅演出等的作品称为艺术作品,可以将具有美术家协会、音乐家协会、舞蹈家协会、戏剧家协会、电影家协会等会员的人称为艺术家。我们还可以参照这个标准将其他的人、事物和行为认定为艺术家和艺术作品。不过,从总体上说,由于人的历史性和可变性,艺术家身份的确定似乎比艺术作品身份的确定更加困难。

从历史上看,艺术批评更多涉及艺术作品而不是艺术家,一个显而易见的原因是,历史上存在大量作者信息不明的艺术作品。对于这些作者信息不明的艺术作品,我们只能批评作品,无法批评作者。

导致作者信息不明的原因很多,其中有时间的影响,有技术的影响,还有社会诸因素的影响。时间的影响,指的是作者的信息最初是明确的,但在流传过程中被遗忘了。技术的影响,指的是某些作品的作者信息从一开始就不明确,比如一些集体创作的作品,还有一些历经好几代人完成的作品,都很难确定它们的作者是谁。社会诸因素的影响,指的是作者因为各方面的考虑不能署名或者不愿意署名,从而造成作者信息不明。谭媛元在其博士论文《宋元时期佚名绘画现象研究》中指出:"绘画中之所以出现佚名情况,其历史原因复杂,如元代以前的宫廷画家多不署名;文人画家中也有不留名款者;民间画工们或因处于等级森严的封建社会、政治地位低微等诸多原因而未署名款;也有部分作品在流传过程中作者名

[1] 孙周兴选编:《海德格尔选集》上册,上海三联书店,1996年,第237页。

款损坏或消失而佚名。"[1]

艺术门类不同，作者信息缺失的情形也会不同。髡残在《尝观帖》中写道："余尝观旧人画，多有不落款识者。或云此内府物也，余窃以为不然。如古人有无名氏之诗，岂亦内府耶？盖其人才艺足以自负，而名有不重于当时者。尝恐因名不重，掩其才艺，故宁忍以无名存之，是不辱所学也。嗟夫，贵耳贱目，今古同病……"[2] 在髡残看来，历史上那些经常被认为出自宫廷名家的佚名画作，其实是出自没有名气的画家之手。没有名气的画家担心自己的名字出现在作品上会影响作品的价值，便有意让作品以佚名的形式留存于世。这种情况可以归入我们所说的社会诸因素导致作者信息不明之列。

不过，髡残在阐述自己的主张时以佚名诗歌作类比，说明诗歌与绘画的情况有所不同。佚名诗歌不会被认为出自宫廷名家之手，而佚名画作则会被认为出自宫廷名家之手，这说明人们对诗与画的作者的看法有所不同。佚名诗歌被认为是正常的，因为诗歌经常是直抒胸臆、口耳相传的，而且在传播过程中还会被加工改造，原作者的信息很难保存，甚至很难确定。《诗经》中的作品就没有人能够弄清楚它们的作者，可以说是古代人民的集体创作。

从历史上看，不同时代都有佚名诗歌存在，即使在今天仍然存在没有作者的民间歌谣。但是，佚名画作就会被认为不太正常，因为绘画需要一定的技术门槛和物质基础，而且很难在传播过程中被他人改造。每个人都可以是诗人，但不是每个人都能够是画家。没有一定的绘画技巧训练，就无法进行绘画创作。绘画需要的某些材料在历史上有可能非常昂贵，不是任何人都有创作绘画的条件。绘画具有物质载体，不能口耳相传，不是所有人都有机会拥有绘画；改变绘画的难度就更大了，而且对

[1] 谭媛元：《宋元时期佚名绘画现象研究》，2018 年，第 1 页，https://kns.cnki.net/kcms2/article/abstract?v=WVDzDAe5jxbPJVGGta1BNfiBGKcPfqphNMX16py6_dKAiWSLVFcGF6mpv906mYw_Q98CRcqd-KgzGESdLfqoCCSbTF3o7uhIXyXc2wv-Grt4EpwR_6tz7l_YxLJnf-UDNFYPOx0dA0-A5an1vtklGQ==&uniplatform=NZKPT&language=CHS，2024 年 1 月 22 日访问。

[2] 从内容上看，《尝观帖》有可能是某幅佚名古画的跋文，后来独立为书法作品流传下来，以"尝观"命名。

绘画的改变会冒着损坏绘画的风险。

借用古德曼的术语来说，绘画是一级艺术和单体艺术。所谓一级艺术，指的是只需要一个层级的创作，比如绘画可以由画家一个层级的创作完成。单体艺术指的是作品只有单件的艺术，比如绘画的原作只有一件，任何对原作的复制，哪怕复制得跟原作完全一样，也是赝品。诗歌在总体上可以说是一级艺术，由诗人一个层级的创作就可以完成。不过，如果诗歌不是用来阅读而是用来聆听，那么它就有可能是二级艺术，因为诗人创作出来的诗歌只有经过朗诵者的朗诵才能传达到听众那里。朗诵是对诗歌的二度创作。而且，可以确定地说，诗歌是多体艺术，因为同一首诗歌可以有不同的抄本或者印刷版本，可以有不同人的记忆，只要没有抄错、印错或者记错，就都可以是原作。对于诗歌来说，不存在所谓的赝品。改变一幅绘画会破坏原作，改变一首诗歌并不会破坏原作，因为原诗仍然能够以自己的方式存在。正因为如此，与诗歌相比，绘画的作者与作品之间的关系更加紧密，这也是佚名诗歌被认为正常而佚名绘画被认为不正常的原因之一。

总体说来，对于一级艺术和单体艺术来说，作者与作品的关系更加密切。对于二级艺术和多体艺术来说，作者与作品的关系可以相对松散。与诗歌相比，音乐的作者更难确定，因为音乐不仅是典型的多体艺术，而且是典型的二级艺术。音乐需要作曲和演奏两个层级的创作才能完成。大多数人都不愿意阅读音乐，而且不一定具有阅读音乐的能力。如果说诗歌创作出来既可以供人阅读也可以供人朗诵或者聆听，那么音乐创作出来主要是供人演奏和聆听的。因此，音乐是比诗歌更典型的二级艺术。当然，音乐也是典型的多体艺术。一件音乐作品可以有众多演奏版本，这些演奏之间没有原作与赝品的区别。[1] 音乐的作者更难确定，除了音乐是二级和多体艺术之外，与音乐在很长的历史时期里都没有适当的物质

1 关于一级艺术与二级艺术、单体艺术与多体艺术的区分，参见 Nelson Goodman, *Languages of Art: An Approach to a Theory of Symbols*, Hackett Publishing Company, Inc., 1976, pp. 112-119; Nicholas Wolterstorff, "Toward an Ontology of Art Works," *Noûs*, Vol. 9, No. 2 (May 1975), pp. 115-142。

载体有关。人类发明乐谱记载音乐是很晚的事情,在没有乐谱之前,音乐的作者和作品都难以确定。

根据同样的道理,可以说戏剧和电影之类的艺术的作者也很难确定,因为它们也是二级和多体艺术,而且通常涉及更多人之间的合作。有时候很难确定导演、制片人、剧作家甚至演员究竟谁是作品的作者。在戏剧领域,有演员中心制与导演中心制之争。在电影领域,有制片人中心制与导演中心制之争。在这些具有很强的综合性的艺术门类中,不仅作者的身份很难确定,而且艺术家与非艺术家或工作人员的边界也很难确定。

尽管在多体艺术和二级艺术中作者的身份难以确定,但是从另一个方面这也为艺术批评关注艺术家提供了契机。在二级艺术中,有些艺术家既是作者也是作品。比如,音乐演奏家和戏剧演员一方面是艺术家,另一方面是艺术品。即使艺术批评只专注于艺术品,这些艺术家也应该成为批评的对象。不过,从历史上来看,艺术家的社会地位在总体上偏低,也妨碍了他们成为艺术批评的对象。尤其是二级艺术中的表演艺术家,尽管自身是艺术品的一部分,但是由于社会地位较低,也很少成为艺术批评的对象。

在欧洲直到18世纪艺术从科学和宗教等其他文化形式中独立出来之后,相应地艺术家由工匠变成天才,艺术批评才重点关注艺术家。[1] 在中国由于文人很早就参与艺术创作,在书法、绘画、音乐、园林等领域形成了很强的文人艺术的传统,中国艺术家的地位相对较高,受到艺术批评关注的时间也相对较早。

不过,由于人的复杂性,尤其是人可以担负不同的社会角色,即使在艺术体制已经非常完善的今天,要确定哪些人是艺术家,人的哪些部分具有艺术性,也不是一件容易的事情。

[1] 关于艺术从其他文化形式中独立出来的历史过程的考察,参见 Paul Oskar Kristeller, "The Modern System of the Arts," in Paul Oskar Kristeller, *Renaissance Thought and the Arts*, Harper & Row, 1965, pp. 163-227。

第二节　艺术家的双重性

18 世纪欧洲的天才观念对于艺术家地位的提升至关重要，但是它也带来了一个困难，那就是艺术批评究竟应该关注艺术家的哪些方面，因为艺术家毕竟也是社会人，只有在进行创作的时候才体现出他的天才。如果说艺术批评只关注处于创作状态中的艺术家，而不关注艺术家其他的社会行为和身份，那么这就表明艺术家作为整体的人格是分裂的，或者说艺术家人格具有明显的双重性。艺术批评不仅需要考虑艺术家人格的复杂性，而且需要考虑艺术家人格的不同方面之间的关系。

艺术家的社会人格与艺术人格之间的区分，从灵感论、天才论和无意识理论等各种创作理论那里可以找到支持。

在柏拉图的对话录《伊安篇》中我们可以看到，善于传诵荷马史诗的诗人伊安，在苏格拉底的追问下最终不得不承认：他之所以能出神入化地诵诗，完全是因为神灵的凭附，自己并没有什么特别的技艺。因此柏拉图认为，诗不是诗人的创造，而是"神的诏语"；诗人只不过是神的代言人，在陷入迷狂时替神说话而已。[1] 根据这种神赐灵感论，诗人在创作诗歌时与不创作诗歌时是两个完全不同的人。诗人的这两个自我（也就是我们所说的艺术人格和社会人格）是完全分裂的，诗人的社会人格无法左右他的艺术人格。对此，我们在艾布拉姆斯（M. H. Abrams）对诗人受灵感鼓舞的创作状态的总结中，可以看到更加清晰的表述："①诗是不期而至的，不用煞费苦思。诗篇或诗段常常是一气呵成，无须诗人预先设计，也没有平常那种在计划和目的达成之间常有的权衡、排斥和选择过程。②作诗是自发的和自动的；诗想来就来，想去就去，非诗人的意志所为。③在作诗过程中，诗人感受到强烈的激情，这种激情通常被描述为欢欣或狂喜状态。但偶尔又有人说，作诗的开头阶段是折磨人的，令人痛苦的，虽然接下来会感到痛苦解除后的宁静。④对于完成的作品，诗

[1] 柏拉图：《文艺对话集》，朱光潜译，收于《朱光潜全集》第 12 卷，第 10—12 页。

人感到很陌生，并觉得惊讶，仿佛是别人写的一般。"[1] 诗人的社会人格对于他的艺术人格创作出来的诗歌感到惊讶，在诗人的社会人格眼里，他的艺术人格就好像完全是另外一个人一样。

与灵感论将艺术家的创造力归于神秘的外力不同，天才论将它归于艺术家本来就具有的才能。天才论的逻辑是这样的：每个人天生都是艺术家，由于各种后天因素的影响，有些人天生的艺术创造力被磨灭了，因而成不了艺术家；有些人天生的艺术创造力得到了保存，因而成了艺术家。康德明确指出："天才是给艺术提供规则的才能（自然禀赋）。由于这种才能是艺术家天生的创造性能力，而且就其作为天生的创造性能力而言本身是属于自然的，因此我们也可以这样来表达：天才就是天生的内心素质（ingenium），通过它，自然给艺术提供规则。"[2] 如果将天生的能力称为自然能力，将习得的能力称为社会能力，那么在康德的天才论中我们可以看到自然与社会之间的明显区别和冲突。艺术创作是人身上的自然能力在起作用，与社会能力没有关系。但是，艺术家毕竟不是自然的"动物"，而是经过文明教化的社会的"人物"。就像艺术家的社会人格无法控制和理解自己的艺术人格的所作所为一样，作为社会"人物"的艺术家也无法控制和理解自己的"动物"部分的所作所为。艺术家的天才创作之所以得到珍视，就是因为这种才能不是后天能够培养的。鉴于人的自然是更大的自然的一部分，艺术家通过其创作泄露出人无法操控甚至无法领会的"天机"。借助艺术家创作出来的作品，我们见证了自然的伟大力量。正是在这种意义上，康德强调自然通过天才给艺术定规则。

20世纪盛行一时的无意识理论从另一个角度揭示了艺术家的双重甚至多重人格。众所周知，弗洛伊德将人的精神结构分为三个层次，即本我、自我和超我。本我是与生俱来的本能或原始冲动，它按照自己的需求来活动，构成无意识或者潜意识的主要内容。自我处于本我与外部世

[1] M. H. 艾布拉姆斯：《镜与灯：浪漫主义文论及批评传统（修订译本）》，郦稚牛、童庆生、张照进译，童庆生校，北京大学出版社，2021年，第239页。
[2] Immanuel Kant, *Critique of Judgment*, translated by Werner S. Pluhar, Hackett Publishing Company, Inc., 1987, p. 174.

界之间，根据外部世界的需要来活动，构成意识的主要内容。超我是道德化了的自我，它将社会的各种要求内化到自我之中，对自我的行为起内在的控制和审查作用，通常体现为道德良心和自我理想。在正常的情况下，本我、自我和超我相安无事。如果它们之间不能维持平衡状态，就会出现精神疾病。在弗洛伊德看来，精神疾病的根源就在于本我的要求遭到了抑制，而治疗精神疾病的办法就是让被压抑的本我释放它的冲动，恢复心理平衡。由于本我的冲动是无意识的，精神病患者自己对造成疾病的情结也茫然无知，或者只能以转移、替代、补偿等方式表达出来。训练有素的精神分析医生能够解码外显的符号，诱导病人深入自己的无意识领域，让因为压抑而形成的情结得以解除，达到治病救人的目的。精神分析理论与艺术的关联在于，弗洛伊德认为艺术与梦、幻想和儿童游戏一样，都是释放无意识的渠道。在《诗与白日梦的关系》（也称《创造性作家与白日梦》）一文中，弗洛伊德就考察了儿童游戏、成人幻想或白日梦与作家的创造性写作之间的关系。他断言："富有想象力的创造，像白日梦一样，是童年时代游戏的继续和替代。"[1]艺术创作就是艺术家无意识的流露。读者之所以喜欢阅读作家的白日梦，原因在于他们可以从中获得像享受自己的白日梦一样的快乐。

荣格不满弗洛伊德理论中的还原主义倾向，即将所有的心理现象都归约为本能冲动，更不满弗洛伊德用艺术家幼年时的个人心理经历来解释全部艺术活动，而是希望从更加广阔的领域去探寻心理活动和艺术创造力的根源。为此，荣格对弗洛伊德界定的精神结构做了修改，在个人无意识之下增加了集体无意识，从而将人从孤立的单子开放到深远的人类历史乃至宇宙的进程之中。根据荣格，人的精神或者人格结构由意识（自我）、个体无意识（情结）和集体无意识（原型）三部分构成。意识处于人格结构的顶层，以自我为中心，通过知觉、记忆、思维和情绪等与周围环境发生关联。个体无意识处于自我意识之下，是被压抑的经验构成的情结，可以被自我意识到，成为人格取向和发展的动力。另外，情结

1　Sigmund Freud, *"The Relation of the Poet to Day-dreaming"*, in *The Nature of Art: An Anthology*, edited by Thomas E. Wartenberg, 2nd edition, Wadsworth, 2007, p. 115.

的作用是一把双刃剑：它可以成为个人心理调节机制中的障碍，引起精神疾病，也可以成为灵感的来源，推动天才的创造。在个体无意识之下还有集体无意识，它构成人格或精神结构底层，包括人类活动在人脑结构中留下的痕迹或遗传基因。集体无意识不是由后天获得的经验组成的，而是先天遗传的原型。集体无意识原型潜在于个体的精神结构之中，但始终无法被个体意识到，只能以本能动力的形式体现出来。艺术家之所以能够在灵感状态下有如神助一般创造出作品，原因就在于集体无意识在发挥作用。艺术家创作的作品之所以能够获得广泛的共鸣，原因在于人类分有共同的集体无意识。需要指出的是，荣格不认为所有的艺术都与集体无意识有关。他区分了两种艺术创造，即心理型和幻想型。简单说来，心理型艺术创造是在意识和个体无意识领域中进行的，只有幻想型艺术创造才触及集体无意识。因此荣格尤其重视幻想型艺术创造，因为这种艺术能够触及个体精神的底层，进而进入人类共有的无意识领域，给人以一种更加强烈的快感即崇高感，或者一种类似于尼采所说的酒神经验。荣格的集体无意识理论能够对艺术创作和欣赏做出更好的解释，而且扩展了艺术的价值和意义，艺术不再是个人欲望的升华，而是人类集体无意识原型的再现或回响。[1]

弗洛伊德的无意识理论和荣格的集体无意识理论都支持艺术家人格的双重性甚至多重性，艺术家在进行创作时运用的是他的无意识或者集体无意识部分，如同灵感论和天才论主张的那样，都是艺术家的意识无法控制甚至无法领会的部分。由此，艺术家的艺术人格与社会人格之间的区分就非常明显了。正因为如此，在常人眼里，不少著名艺术家都有性格缺陷。正如张细珍在其博士论文《中国当代小说中的艺术家形象研究（1978—2012）》中写到的那样："艺术家作为一个特殊的族群，是医者与患者、常人与超常者、天使与魔鬼等的矛盾体。与常人相比，艺术家人性中物性、智性、诗性、灵性、魔性乃至神性的胶结、纠缠、冲突更丰

[1] 关于弗洛伊德的无意识理论和荣格的集体无意识理论与艺术创造的关系的概括性叙述，参见 Kathleen Marie Higgins, "Psychoanalysis and Art," in *A Companion to Aesthetics*, 2nd edition, edited by Stephen Davies, Kathleew Marie Higgins, Robert Hopkins, Robert Stecker and David E. Cooper, Wiley-Blackwell, 2009, pp. 484-488。

富、复杂、明显。某种意义上可以说，艺术家的阴阳脸、双重人格、多重面孔恰恰是这一特殊群体人性的丰富性、复杂性与魅惑性之所在，是他们的本相，也是病相。"[1]

第三节 艺术家的双重自我之间的关系

艺术家具有社会自我与艺术自我，作为批评对象的艺术家通常涉及的是他的艺术自我，而不是社会自我。对此，威姆塞特（W. K. Wimsatt）和比尔兹利（M. C. Beardsley）在《意图谬误》一文中有明确的认识。他们发现，诗歌中有一种跟作者不同的"戏剧性的说话者"。艺术批评如果要针对作者的话，只能是针对这种"戏剧性的说话者"，而不是在社会生活中的作者。[2] 借用叙事学的术语来说，这种"戏剧性的说话者"就是所谓的"隐含作者"。对于布思（Wayne C. Booth）提出的"隐含作者"概念，申丹从编码和解码两个方面进行了澄清："就编码而言，'隐含作者'就是处于某种创作状态、以某种方式写作的作者（即作者的'第二自我'）；就解码而言，'隐含作者'则是文本'隐含'的供读者推导的写作者的形象。"[3] 西方批评家多数认为，批评的对象是"隐含作者"而"非真实作者"。就像韩南（Patrick Hanan）明确指出的那样，他研究的是"假"李渔，而不是"真"李渔。[4] 所谓"假"李渔就是"隐含作者"，"真"李渔就是"真实作者"。

对于批评家将作者的两种人格完全割裂开来而专注于艺术人格的做法，申丹不予苟同，而是认为这两种人格之间存在着不可分割的关系。

[1] 张细珍：《中国当代小说中的艺术家形象研究（1978—2012）》，2013 年，第 9 页，https://kns.cnki.net/kcms2/article/abstract?v=WVDzDAe5jxZUgLjXxKTM9vbHvKkGDP_n0Dw9AZg_ptkaGMRUpzdOtcIXKQbfvh-W9sXsc7AEHA35v3DeFGGXIjs9FF_tJ56QjbfqPr-OGpzIWYgpLWKZm8LF1dkF-enWAMsjW8qEokgaf70WT58Kng==&uniplatform=NZKPT&language=CHS，2024 年 1 月 22 日访问。

[2] W. K. Wimsatt, Jr. and M. C. Beardsley, "The Intentional Fallacy," in *Aesthetics: Critical Concepts in Philosophy*, edited by James O. Young, Routledge, 2005, Vol. 2, pp. 194-208.

[3] 申丹：《何为"隐含作者"？》，载《北京大学学报（哲学社会科学版）》2008 年第 2 期，第 137 页。

[4] Patrick Hanan, *The Invention of Li Yu*, Harvard University Press, 1988, p. vii.

"'隐含作者'毕竟是'真实作者'的'第二自我',两者之间的关系不可割裂。我们应充分关注这两个自我之间的关系,将内在批评与外在批评有机结合,以便更好、更全面地阐释作品。"[1] 申丹进一步说:

> 所谓"真实作者"与"隐含作者"的关系,就是同一个有血有肉的人"在日常生活中"与"在特定写作状态中"的关系,根本不存在"谁创造谁"的问题。这位有血有肉的人在进入某种写作状态之后,就会形成不同于该人日常生活状态中的"第二自我",而作品隐含的作者形象就是这个"第二自我"以特定方式进行创作的结果("他是自己选择的总和")。在编码过程中,作为文本生产者的"隐含作者"处于作品之外;但在解码过程中,作为文本隐含的作者形象的"隐含作者"则处于作品之内。出于各种原因,多年来,众多学者把隐含作者囿于文本之内,剥夺其作为作品实际写作者的主体性,仅仅将其视为真实作者写作时的创造物或读者阅读时的建构物,从而造成了"作品隐含的作者形象并非写作者的形象"的逻辑错误,并切断了其与读者的交流以及与社会因素的关系。[2]

但是,这两种人格之间究竟存在怎样的关系呢?目前关于这方面的研究还不够深入。从大的方面来看,至少有两种相互对立的主张:一种是席勒式的正面解读,一种是尼采式的反面解读。席勒式的正面解读也是所谓的反映论解读,认为艺术作品是艺术家人格和生活的反映,美好的人生就有美好的艺术。具体说来,古希腊艺术的美就是古希腊人完美生活的体现。席勒对于古希腊人的生活极尽赞美之词:"他们既有丰富的形式,同时又有丰富的内容,既善于哲学思考,又长于形象创造,既温柔又刚毅,他们把想象的青春性和理性的成年性结合在一个完美的人性里。"[3] 进入现代社会后,古希腊人的那种完整的、统一的生活形式分裂了,

1 申丹:《何为"隐含作者"?》,载《北京大学学报(哲学社会科学版)》2008年第2期,第145页。
2 申丹:《再论隐含作者》,载《江西社会科学》2009年第2期,第33—34页。
3 弗里德里希·席勒:《审美教育书简》,冯至、范大灿译,北京大学出版社,1985年,第28页。

艺术自然也就丑陋了。[1]

　　对于席勒式的正面的反映论解读，尼采不予苟同。尼采认为，席勒的理论只能解释古希腊雕塑，不能解释古希腊悲剧。既然古希腊人的生活和古希腊社会那么完美，就不应该有悲剧。由此，尼采发展了他的反面解读，也可以称之为补偿论解读。在尼采看来，古希腊人之所以制造如梦如幻的雕塑和悲剧，原因是他们的生活特别痛苦，甚至可以说生不如死。尼采借酒神的伴护者西勒诺斯（Silenus）之口说出了古希腊人对人生的理解："可怜的浮生呵，无常与苦难之子，你为什么逼我说出你最好不要听到的话呢？那最好的东西是你根本得不到的，这就是不要降生，不要存在，成为虚无。不过对于你还有次好的东西——立刻就死。"[2] 古希腊人创造美的雕塑，不是他们美好生活的反映，而是借助美的艺术来消解现实生活中的痛苦。具体说来，希腊造型艺术是体现日神精神的艺术，以制造美的梦幻为目的；希腊悲剧是体现酒神精神的艺术，以制造痛苦的沉醉为目的。尽管梦和醉表现得非常不同，但它们有一个共同的目的，就是摆脱难以承受的真实生活，获得精神上的慰藉或释放。

　　席勒式的正面反映论和尼采式的反面补偿论，代表艺术家与艺术品之间的两种极端关系。在这两端之间，还可以区分出众多复杂关系。宇文所安（Stephen Owen）在中国诗歌中就发现了诗人的多重自我。宇文所安借用曹丕《典论·论文》中的说法，认为中国古人写诗作文的目的就是后世留名，因此，中国诗人的作品都带有一定的自传性质。"诗（这里仅仅是'诗'，中文的诗）是内心生活的独特的资料，是潜含着很强的自传性质的自我表现。由于它的特别的限定，诗成为内心生活的材料，成

[1] 对于现代人和社会的分裂，席勒说："国家与教会，法律与道德习俗都分裂开来了；享受与劳动，手段与目的，努力与报酬都彼此脱节。人永远被束缚在整体的一个孤零零的小碎片上，人自己也只好把自己造就成一个碎片。他的耳朵听到的永远只是他推动的那个齿轮发出的单调乏味的嘈杂声，他永远不能发展他本质的和谐。他不是把人性印在他的天性上，而是仅仅变成他的职业和他的专门知识的标志。即使有一些微末的残缺不全的断片把一个个部分联结到整体上，这些断片所依靠的形式也不是自主地产生的（因为谁会相信一架精巧的和怕见阳光的钟表会有形式的自由？），而是由一个把人的自由的审视力束缚得死死的公式无情地严格规定的。死的字母代替了活的知解力，训练有素的记忆力所起的指导作用比天才和感受所起的作用更为可靠。"弗里德里希·席勒：《审美教育书简》，冯至、范大灿译，第30页。
[2] 尼采：《悲剧的诞生：尼采美学文选》，周国平译，生活·读书·新知三联书店，1986年，第11页。

为一个人的'志',与'情'或者主体的意向。"[1]

然而,自传诗有一个致命的问题,那就是如何确保后人相信诗人的讲述是真实的。"从中国语境考察自传诗,我们必须注意到自传诗形成的中国特性和问题:怎样能毫不歪曲地讲述自己;在这样的讲述中自我的结构如何变化;如何在分门别类的角色中确保自己的身份。"[2] 为了让后世读者相信自己,尤其是为了揭示自我的深度,诗人们除了强调自己的写作是率性而为的真情流露之外,还会在诗中展示自我的双重性,让自我扮演不同的角色,以及通过自我与角色之间的对话而超越角色的限制。

比如,宇文所安在陶潜的诗中发现双重自我或者自我与角色之间充满矛盾:"陶潜的诗充满了矛盾,这种矛盾来源于一个久经世故和充满自我意识的人却期望表现得不谙世事和没有自我意识。我们从他的诗中得到的愉快同样也是矛盾的:我们喜欢他的纯朴,尽管我们很有可能会厌倦一个真的不谙世事和没有自我意识的诗人。不论我们是否承认,我们对陶的愉悦感就建立在这个人的令人难受的复杂性上。"[3]

诗人自我的复杂性尽管让人感到不太舒服,但却是我们喜欢诗歌的重要原因。当然,如果诗人还能超越双重自我的矛盾,那就能够进入更高的境界。在宇文所安看来,杜甫就是这样的诗人。"在中国诗歌传统中,杜诗是最出色也最艰涩的自传诗。他的出色之处在于他战胜了蓄意分裂的自我,在于从不断生成的距离中矛盾地产生的一致与亲密——最初是有距离的讽刺,然后是在一个更远的距离上以他者的身份关照自己。"[4] 通过单纯、矛盾、矛盾的超越,诗歌揭示了人性的深度。宇文所安总结说:

> 我们希望被后世记住,为了这个希望,但在这最初的自传冲动中我们发现了自我中未知的复杂性——错误的角色和片面的角色,未经

1 Stephen Owen, "The Self's Perfect Mirror: Poetry as Autobiography," in *The Vitality of the Lyric Voice: Shih Poetry from the Late Han to the T'ang*, edited by Shuen-fu Lin and Stephen Owen, Princeton University Press, 1986, p.74. 译文见乐黛云、陈珏编选:《北美中国古典文学研究名家十年文选》,江苏人民出版社,1996 年,第 112 页。
2 Ibid., p. 75. 译文见乐黛云、陈珏编选:《北美中国古典文学研究名家十年文选》,第 113 页,稍有改动。
3 Ibid., p. 83. 译文见乐黛云、陈珏编选:《北美中国古典文学研究名家十年文选》,第 120 页,稍有改动。
4 Ibid., p. 94. 译文见乐黛云、陈珏编选:《北美中国古典文学研究名家十年文选》,第 129 页。

怀疑的动机，不断增长的对表面的不信任。我们迷惑地发现，除了其角色之外，自我在躲避我们。一旦懂得了这一点，当我们书写"真实自我"时，就不会信任诗歌主体的角色和表面。这是一个不令人满意的妥协：在所有的焦虑与矛盾中，我们仍然假设其中隐藏着一个可能被称作"自我"的统一体。[1]

如果不了解艺术家，不了解艺术家的社会自我或者社会人格，如果将作者与"戏剧性的说话者"或者真实作者与隐含作者完全区分开来，艺术中的自我的复杂性和超越性就不可能揭示出来。

第四节　艺术家在场

尽管艺术家与艺术品关系密切，但它们之间的关系只是再现与被再现的关系。艺术品再现了艺术家，再现了艺术家的思想和情感。但是，任何再现都会打折扣。如果要批评艺术家，最好是直接针对艺术家，或者是针对呈现中的艺术家而不是再现中的艺术家。

我们在前面讨论二级艺术时曾经指出，在有些场合艺术家既是作者也是作品。呈现中的艺术家也就是自己作为作品的艺术家。巴尔扎克在他的短篇小说《不为人知的杰作》（*Le Chef-d'oeuvre inconnu*）中塑造了弗朗霍费（Frenhofer）这位奇特的绘画大师形象。老画家弗朗霍费的确体现了超高的绘画天赋和对绘画的深刻理解，他创作出来的作品让年轻画家波尔布斯（Pourbus）和普桑（Poussin）羡慕不已，但是，这一切都比不上他持续十年创作的《美丽的诺瓦塞女人》。这是一幅奇特的作品，除了听老画家讲述之外，没有人见过作品。老画家把"她"当作妻子一样对待。直到有一天普桑答应用他的情人吉莱特去做老画家的模特作交换，他们才

[1] Stephen Owen, "The Self's Perfect Mirror: Poetry as Autobiography," in *The Vitality of the Lyric Voice: Shih Poetry from the Late Han to the T'ang*, edited by Shuen-fu Lin and Stephen Owen, p. 101. 译文见乐黛云、陈珏编选：《北美中国古典文学研究名家十年文选》，第 134 页，稍有改动。

图 4.1　阿布拉莫维奇《艺术家在场》

得到机会一睹《美丽的诺瓦塞女人》的芳容。然而，波尔布斯和普桑在《美丽的诺瓦塞女人》面前什么也没有看到，除了画面的一角有一只栩栩如生的赤裸的脚之外。这只脚表明画面上曾有一个被描绘得完美的女人，但被不断追求完美的老画家覆盖和破坏了。我们永远没有机会看见那幅杰作，但是我们看见了追求杰作的老画家弗朗霍费。尽管弗朗霍费没有将杰作完成，事实上他也不可能完成，而且只能是离杰作越来越远，但是他的言行表明他是一位杰出的艺术家。我们可以将弗朗霍费的行为视为一场表演或者行为艺术，他用这种行为来表明他创作的作品就是他自己。

巴尔扎克的小说是虚构的，是否真有弗朗霍费其人其事并不重要。但是，通过毁掉绘画来表达自己的艺术行为，确有其人。1953 年劳森伯格（Robert Rauschenberg）将德库宁的一幅素描擦掉，创作出了他的作品《擦掉的德库宁》（*Erased de Kooning Drawing*）。《擦掉的德库宁》作为艺术作品的意义，就在于它是劳森伯格擦掉德库宁素描这一艺术行为的见证。

就表现艺术家在场来说，没有比阿布拉莫维奇（Marina Abramovic）的行为作品《艺术家在场》（*The Artist Is Present*）更极端的了（图 4.1）。

2010年3月14日至5月31日，阿布拉莫维奇每天去纽约现代艺术博物馆表演跟观众默默对视的行为。就像作品的名称所表明的那样，这件作品除了艺术家在场，什么都没有。艺术家以一种不借助任何媒介再现的方式完成了自己的在场。[1] 阿布拉莫维奇的行为将艺术家与艺术品完全等同起来了，对艺术品的批评也就是对艺术家的批评。

思考题

1. 确定艺术家的身份会遇到哪些困难？
2. 如何理解艺术家的双重性？
3. 艺术家的双重自我之间具有怎样的关系？
4. 如何理解"对艺术品的批评也就是对艺术家的批评"？

1　关于这件作品的批判性分析，见 Amelia Jones, "'The Artist is Present': Artistic Re-enactments and the Impossibility of Presence," *TDR: The Drama Review*, Vol. 55, No. 1 (Spring 2011), pp. 16-45。

第五章
作为批评对象的艺术品

艺术批评主要是围绕艺术品展开的，而且"艺术"一词如果没有特别的限定，多半指的是艺术品，因此艺术定义基本上是关于艺术品的定义，凭借它将艺术品与非艺术品区别开来。围绕艺术定义的持续不断的争论，从某种意义上透露出要确定艺术品的身份也不是一件容易的事情。其中的原因是多方面的：首先，艺术是一个历史文化概念，其含义随着历史的变化而变化，而且在不同文化圈里人们对它有不同的理解。其次，艺术是一个推崇独创性的领域，艺术家会有意识地挑战艺术的边界，创作出越界的艺术品。再次，艺术是一个评价概念，而不完全是一个描述概念或者分类概念，具有较强的主观性。最后，如果我们知道某物是艺术品，再回过头来追问它是一种怎样的存在的时候，往往会感到有些困惑，因为艺术品不仅有丰富的层次，而且似乎游移在主体与客体、精神与物质、抽象与具体、心理与物理等的对立之间或之外，让我们无法确定它的性质。既然艺术批评的主要对象是艺术品，批评家就必须了解艺术品的这些特性，需要有自己明确的艺术观。

第一节 艺术品作为历史概念

我们今天使用的艺术概念，是18世纪欧洲的批评家和美学家们确立起来的。克里斯特勒（Paul Oskar Kristeller）通过详细考察指出，所谓

"现代艺术系统",通常指的是包括绘画、雕塑、建筑、音乐和诗歌五种艺术形式在内的"美的艺术"的系统,直到 18 世纪才开始在欧洲确立起来,随后传播到世界各地。[1] 换句话说,从 18 世纪欧洲开始,人们才谈论艺术品。当然,在此之前,也存在绘画作品、雕塑作品、建筑作品等等,但是人们不把它们称作艺术品,而且它们也没有与其他文化形式比如造船、织布等区别开来,没有享有今天这么高的地位。对于某些艺术门类来说,其创作在 18 世纪前不仅不被称作艺术品,甚至没有作品的概念。比如音乐,在 19 世纪之前就没有音乐作品的概念。那时候的音乐有点像今天的爵士乐、流行歌曲以及在社交场合和仪式中表演的音乐,包含许多即兴的成分,对作品的同一性没有严格的要求。[2] 因此,一些西方美学家和音乐史家认为,在 18 世纪的某个时间,西方音乐出现了一次"大分野"(great divide)。就音乐经验来说,在"大分野"之前,音乐是作为典礼的一部分来欣赏的;在"大分野"之后,音乐成了独立的审美静观对象。就音乐本体来说,在"大分野"之前,音乐作品是一种混合媒介作品,音乐只是其中部分内容;在"大分野"之后,音乐作品成了纯粹的声音结构。[3] 换句话说,在"大分野"之前,音乐不是专门的审美对象;在"大分野"之后,音乐才成为人们专心聆听的审美对象。我们把作为审美对象的音乐称作艺术品。[4]

如果不考虑音乐史上的细节,就欧洲美学潮流的整体来看,"大分野"假说不是空穴来风,因为我们今天所说的美学、美的艺术、审美经验等概念,都是 18 世纪甚至 19 世纪才流行开来的。美学史家通常将鲍姆嘉通(Alexander Gottlieb Baumgarten)视为"美学之父",他在 1735 年的《关

[1] 详细考证见 Paul Oskar Kristeller, *Renaissance Thought II: Papers on Humanism and the Arts*, Harper & Row, 1965, pp. 163-227。

[2] Lydia Goehr, *The Imaginary Museum of Musical Works: An Essay in the Philosophy of Music*, Oxford University Press, 2007, pp. ix-x.

[3] James O. Young, "Was There a 'Great Divide' in Music?," *International Review of the Aesthetics and Sociology of Music*, Vol. 46, No. 2 (December 2015), p. 234.

[4] 关于中国音乐中是否存在"大分野"的分析,见彭锋:《中国音乐有"大分野"吗?》,载《音乐研究》2021 年第 2 期,第 136—144 页。

于诗的哲学默想》中第一次使用了"美学"（aesthetica）一词，1750年出版的《美学》第一卷被认为是第一本严格意义上的美学著作。尽管也有美学史家认为美学确立的时间要稍早一些，应该追溯到18世纪早期的英国经验主义哲学家和法国艺术批评家那里，但是美学这个学科是在18世纪欧洲确立起来的这个历史事实似乎得到了大家的公认。[1] 同样，就像克里斯特勒通过考证指出的那样，我们今天使用的"艺术"一词，也是在18世纪欧洲确立起来的。在18世纪之前的艺术概念，与今天使用的艺术概念非常不同，前者包括各种自然科学在内，后者只涉及作为审美对象的艺术，也就是所谓的"美的艺术"。我们今天常用的"审美经验"一词，在18世纪根本就没有出现，它是19世纪的产物，当然这并不排除19世纪之前已经有了与"审美经验"有关的思想。[2] 由此可见，在18世纪欧洲的确出现了一次涉及艺术和美学的"大分野"。"大分野"的结果，就是艺术的自律和审美的独立。如果我们将音乐视为艺术大家庭中的一员，将音乐欣赏视为审美欣赏的一部分，那么在音乐领域中观察到"大分野"也属正常。总之，尽管音乐有悠久的历史，但是只有在"大分野"之后才有真正的艺术音乐。

就像戈尔（Lydia Goehr）希望我们参照美术的情况去理解音乐一样，我们也可以参照音乐的情况去理解美术，去理解全部艺术形式。如果这种"大分野"以不同形式存在于所有艺术形式之中，我们今天所说的艺术品就是18世纪之后的概念。无论这种"大分野"是否明显，它都提示我们：今天被当作艺术品的东西，在过去可能不被认为是艺术品，在未来也有可能不被认为是艺术品。艺术品是一个历史概念，在特定的历史时期有效。

[1] 有关考证见保罗·盖耶：《现代美学的缘起：1711—1735》，贾红雨译，收于彼得·基维主编：《美学指南》，彭锋等译，南京大学出版社，2018年，第13—34页。
[2] 有关考证见 Dabney Townsend, "From Shaftesbury to Kant: The Development of the Concept of Aesthetic Experience," *Journal of the History of Ideas*, Vol. 48, No. 2 (April-June 1987), pp. 287-305。

第二节　艺术品作为文化概念

艺术品不仅是历史概念，在不同历史时期含义不同，而且是文化概念，在不同文化圈含义不同。

在我们的语言中，不同概念的确立方式和使用范围不尽相同。迪基通过对比"金子"与"单身汉"这两个概念，发现它们是两种不同的概念，前者属于科学概念，后者属于文化概念。[1] 金子是原子序数为79的金属，这个概念的含义是科学家发现的，它的含义不受文化的限制，不同文化圈的人们对金子有相同的理解。单身汉则不同。单身汉的含义不是科学家发现的，而是使用某种语言或者属于某种文化的人们共同约定的。在某些文化圈中，单身汉指未结婚的成年男人；在另一些文化圈中，单身汉也包括离异而尚未再婚的男人；还有一些文化圈子，单身汉还可以包括已婚而没有孩子的男人。由于约定不同，不同文化圈的人们对"单身汉"有不同的理解，它不能像"金子"那样被不同文化圈的人们共同使用，换句话说，当"单身汉"一词在跨文化语境中使用时需要解释，否则就会引起误解。总之，科学概念的含义是由科学家发现的，它们的适用范围不受文化圈子的局限；文化概念的含义是由同一文化圈子中的人们约定的，它们的适用范围受到文化圈子的局限。

尽管我们今天使用的艺术品概念受到西方影响，但是早在18世纪前，中国的书法、文人画、文人音乐、文人园林等就体现出明显的艺术品的特征。这与中国传统美学很早就体现出某些明显的现代美学特征有关。尽管中国传统美学中没有像西方现代美学中的"美的艺术"或者"艺术"这样的概念，可以将各个门类的艺术统一为一个整体，并且为不同门类的艺术寻找共同的理论，但是中国传统美学中的诗、书、画等概念，与西方现代美学中的艺术概念具有许多相似的地方。中国古代美学家很早就认识到这些艺术形式与其他知识形式之间的区别。如果说西方现代

[1] George Dickie, "Defining Art: Intension and Extension," in *The Blackwell Guide to Aesthetics*, edited by Peter Kivy, pp.45-62.

美学的最终确立得益于康德的理论化工作，而康德的最大贡献在于将审美与科学和伦理区别开来，为美学找到独立的领地，那么在中国古代美学家的著述中，我们可以发现同样的论述，尽管这种论述不是以体系化哲学论证的方式进行的。正因为如此，一些西方学者如洛夫乔伊（Arthur Oncken Lovejoy）和包华石（Martin Powers）等认为，西方现代美学乃至整个现代性都受到了来自中国文化的影响。[1]

就音乐来说，外来音乐造成的巨大变化，在中国音乐史上屡见不鲜。比如，王光祈发现六朝时期中国音乐有了重大变化，而且认为这种变化与外来音乐的影响有关。"吾国古代乐制到了六朝时代，忽呈突飞猛进之象。此事或与当时胡乐侵入不无关系。盖既察出他族乐制虽与吾国乐制相异，亦复怡然动听，足见乐制一物，殊无天经地义一成不变之必要，所有向来传统思想不免因而动摇故也。"[2] 发生在 20 世纪中国音乐中的"大分野"与六朝时期的"突飞猛进"类似，都是外来音乐的影响造成的断裂。这种意义上的"大分野"，在不同民族的音乐发展史上都有可能出现。因此，可以说这种意义上的"大分野"具有世界性。

但是，在中国音乐中还有一种"大分野"，而且具有明显的中国性。这种"大分野"就是古琴音乐从其他音乐中分离出来成为一种特别的音乐。正如高罗佩（Robert Hans van Gulik）在《琴道》中开宗明义指出的："古琴作为一种独奏乐器的音乐，与其他所有种类的中国音乐都非常不同：就它的品格与在文人阶层的生活中所处的重要位置来说，它都卓尔不群。"[3] 琴乐与其他形式的音乐之间的断裂，也完全可以称得上"大分野"，不过这是一种非常不同的"大分野"。戈尔和基维（Peter Kivy）所谓的那种"大分野"是传统与现代之间的断裂，是历时的；琴乐与其他音乐的"大分野"是雅乐与俗乐之间的断裂，是共时的。历时的"大分野"发生之后，

[1] 关于中国传统美学对西方现代美学的影响，参见彭锋：《欧洲现代美学中的中国因素》，载《美育学刊》2018 年第 1 期，第 1—4 页。
[2] 王光祈编：《中国音乐史》，广西师范大学出版社，2005 年，第 49 页。
[3] R. H. van Gulik, "The Lore of the Chinese Lute: An Essay in Ch'in Ideology," *Monumenta Nipponica*, Vol. 1, No. 2 (July 1938), p. 387.

现代就取代了传统。共时的"大分野"发生之后,雅乐并没有取代俗乐,二者可以同时存在。

在高罗佩看来,中国音乐中的这种共时的"大分野"古已有之,至少可以追溯到两千多年前的春秋时期。高罗佩提到了几个具体的时间:一个是儒家思想确立的时期,另一个是汉代,还有一个是魏晋。[1]这与高罗佩对琴乐意识形态的来源的理解有关。在高罗佩看来,琴乐意识形态的建构受到儒道释三方面的影响,儒家提供了它的社会品格,道家提供了它的宗教品格,佛家提供了它的心理品格。[2]在琴乐意识形态的构成和发展中尽管还有其他的影响因素,但是在高罗佩看来,儒道释三种因素"必须被认为是起决定作用的因素"[3]。

将儒道释的影响都纳入进来,有助于揭示琴乐意识形态的丰富性和深刻性,但也有可能模糊它的独特性。[4]在所谓的琴乐意识形态的起源和构成上,欧阳霄都不同意高罗佩的看法。在起源上,欧阳霄认为琴作为"众乐之统"的时间没有高罗佩所说的那么早。琴从众多乐器中脱离出来的时间大约在晚唐,经过宋明理学的洗礼差不多在明代确立了琴作为士人阶层的文化专属。[5]在思想构成或者来源上,欧阳霄认为琴乐意识形态的来源主要是儒家,之所以能够看出道家和佛家的影响,是因为宋明理学本身就综合了道家和佛家的思想成就。"儒家作为琴——'圣人之乐''圣人之器'的合法继承者已是不争的事实。在琴乐艺术中,释家琴乐实践参与和琴乐美学旨趣都不足以与儒家抗衡。'正派''旁流'名分既定,

1 R. H. van Gulik, "The Lore of the Chinese Lute: An Essay in Ch'in Ideology," *Monumenta Nipponica*, Vol. 1, No. 2 (July 1938), p. 436.
2 具体论述见上文,pp. 417-438。
3 Ibid., p. 430.
4 关于高罗佩的《琴道》的批判性分析,见 Ouyang Xiao, "Van Gulik's *The Lore of the Chinese Lute* Revisited," *Monumenta Serica: Journal of Oriental Studies*, Vol. 65, No. 1 (June 2017), pp. 147-174.
5 欧阳霄说:"至迟到晚唐时期,历经千年士人精神气质的濡染、审美旨趣的左右、艺术实践的引导,琴已然脱离自先秦以来与之伯仲的众多古乐器而成为古典音乐艺术地位最为卓尔不群的存在,与士人阶层达成了日渐牢固的文化共生。……在琴的超越地位更进一步得到巩固和确立的同时,琴与士人的文化共生关系在宋明理学规范的生活世界中也走向成熟。尤其在理学意识形态化和制度化之后,明代儒家立场的士人阶层确立了对琴的文化专属。"见欧阳霄:《众乐之统——论古琴的"超越性"进化》,载《音乐探索》2018 年第 4 期,第 67 页。

在理学主导时代精神、国家意识形态的17世纪中叶，琴乐艺术实践的主导地位、权威琴论的话语权只可能属于儒家。"[1]

不管琴乐作为一种完全独立的音乐究竟源于何时，琴乐意识形态的构成究竟有哪些要素，琴乐的独立在西方现代性影响之前就完成了。诗歌、书法、绘画、园林、戏剧等也存在类似情况。总之，在不同文化中，艺术品的含义有所不同。

第三节　艺术品作为评价概念

艺术品不仅是像"单身汉"一样的文化概念，而且是高度精细的文化概念，或者说它指的是一种高度精细的文化形式，比"单身汉"更加充满歧义。特别是艺术不仅是一种分类概念，而且是一种评价概念，而评价不可避免地带有主观色彩，因此艺术品的内涵比单身汉的内涵更不易确定。识别某物是否是诗歌、绘画、雕塑、建筑、音乐、舞蹈、电影、摄影等等，比识别某物是否是艺术要容易得多。[2]一幅绘画可以因为优秀被称为艺术，也可以因为拙劣而被称为垃圾，但是无论是被称为艺术还是垃圾，都不妨碍它是一幅绘画。评价因素的加入，让艺术概念变得更加难以捉摸。如果我们将艺术视为一种内含评价因素的文化概念，就不会要求它像科学概念那样内涵确凿。艺术可以因为时代、文化乃至个人的趣味的不同而含义不同。

任何评价都会带有一定的主观色彩，从而导致人们在"什么是艺术"的问题上充满分歧。换句话说，艺术作为一个有分歧的概念，一个重要的原因就在于其中包含评价因素。加利耶（W. B. Gallie）指出，艺术在根本上是一个充满争议的概念，原因在于：

[1] 欧阳霄：《众乐之统——论古琴的"超越性"进化》，载《音乐探索》2018年第4期，第75页。
[2] 比如，说"这是一幅油画"有可能引起争议，如果不能确定它是油画还是蛋彩画的话。说"这幅绘画是一件艺术作品"更容易引起争议，因为人们对"什么是艺术品"的意见更加不同。有关分析，见 W. B. Gallie, "Essentially Contested Concepts," *Proceedings of the Aristotelian Society*, Vol. 56 (1955-1956), pp. 167-198。

(1)我们今天使用的"艺术"这个术语,即使不完全是也主要是一个评价术语。(2)它所认可的成就总是内在地复杂的。(3)这一成就被证明是可以用不同方式来描述的。如果不是唯一地也是在很大程度上因为在不同时间和不同圈子里,人们会很自然也很合理地从某个重要方面来描述艺术现象:要么强调艺术作品(艺术产品)本身,要么强调听众或观众的反应,要么强调艺术家的目标和灵感,要么强调艺术家在其中工作的传统,要么强调经由作品所形成的艺术家与观众之间的交流这个一般事实。(4)艺术成就,或者艺术活动的持久性在特性上总是"开放的",因为在艺术史的任何阶段,没有人能够预测或者规定当前艺术形式的哪种新的发展会被认为具有适当的艺术价值。(5)聪明的艺术家和批评家都会欣然同意,在大多数情况下,"艺术"这个术语及其衍生物的使用既有进攻性也有防御性。[1]

在加利耶列举的这些造成艺术概念引起争议的五个原因中,最重要的原因就在于它是一个评价性概念。人们会认为,只要是艺术品,就一定是好东西,但不同的人对好坏判断有不同的标准,从而不可避免会形成争议。如果将评价因素从艺术概念中清除出去,就可以避免不必要的争议。

在迪基看来,艺术定义之所以充满争议,之所以不能将艺术品囊括起来、将非艺术品排除出去,一个重要的原因就在于以往的艺术定义要么从特征界定艺术,要么从功能界定艺术,它们都不可避免包含价值判断在内。比如,将艺术品定义为美的,就是从特征方面做的界定;将艺术品定义为令人愉快的,就是从功能方面做的界定。根据这两种定义,艺术品都会是好东西。迪基认为,只有从程序方面来对艺术进行定义,才有可能做到价值中立,从而将艺术品与非艺术品区别开来。迪基给艺术作品下了一个价值中立的定义:"艺术作品是一种创造出来展现在艺术界

[1] W. B. Gallie, "Essentially Contested Concepts," *Proceedings of the Aristotelian Society*, Vol. 56 (1955-1956), p. 182.

的公众面前的人工制品。"[1]这个定义与艺术作品的目的和特征毫不相关，不涉及审美经验、再现、表现或其他任何诸如此类的东西。为了更好地体现其定义的程序性，迪基特意从两个步骤来界定艺术品："一个艺术作品在它的分类意义上是（1）一个人造物品；（2）某人或某些人代表某个社会制度（艺术界）的行为已经授予它欣赏候选资格的一组特征。"[2]在迪基看来，任何东西只要经过了这两道程序，就都是艺术品。尽管迪基的艺术定义引起了不少人的反对，但对于我们辨认艺术品来说，不失为一个简便可行的方法。

第四节　艺术品的层次

尽管我们可以不从特征和功能方面去界定艺术品，但我们必须承认艺术品比一般事物、行为或现象要复杂。换句话说，艺术品的各个层面对于我们来说都有意义。当然，我们也可以将艺术品当作寻常物来对待，这样艺术品的某些方面就不再有意义。但是，如果我们要将艺术品当作艺术品，它的不同层次的含义就都会呈现出来。

英加登（Roman Ingarden）以文学作品为例，说明作为艺术或者审美对象的文学作品具有复杂的意义层次。当然，文学作品既可以当作艺术来欣赏，也可以当作其他东西来认识或使用，比如放在书架上作为装饰品，或者满足某人的虚荣心。只有当我们将文学作品当作艺术来欣赏的时候，文学作品才会成为艺术或者审美对象，它的复杂含义才会呈现出来。作为艺术的文学作品既不是物理对象，也不是观念对象，而是纯粹的意向性对象，包含四个基本层次：（1）字音和建立在字音之上的更高级的语音构成层次；（2）不同等级的意义单元层次；（3）多方面的图式化观

[1] George Dickie, *The Art Circle*, Haven Publications, 1984, p. 80.
[2] George Dickie, *Art and the Aesthetic: An Institutional Analysis*, Cornell University Press, 1974, p. 34.

相和图式化观相的连续统一层次;(4)再现的客体及其变化层次。[1] 总之,在英加登看来,作为艺术的文学作品是一种多层次的复合体,它们依据一种"形而上性质"而统一成为整体。所谓形而上性质,在英加登看来,也就是诸如崇高、悲剧之类的东西。它们既不是通常意义上的对象的性质,也不是心理状态,而是在复杂而又截然不同的情境和事件中,显现为一种弥漫于该情境中的人与物之上的"氛围",用它的光芒穿透并照亮其中的所有东西。这种形而上性质的出现显示了存在的顶点和深渊。没有它,我们的生活便变得"黯淡无味";有了它,我们的生活便"值得一过"。[2]

英加登认为,由于形而上性质是生活中显现的"氛围",因此,它既不是生活中的某个确定的部分,也不能被生活的某个方面来表达,更不能用抽象的概念去指称。文学作品的四个层次之所以都有意义,原因正在于此。我们在阅读作品的活生生的"生活"中,这四个层次都在向我们"说话"。英加登把这四个层次的审美意味性的统一整体看成一种审美的"复调和声",这是只有在阅读"生活"中才能显现的相互融贯的意义整体。只有这种复调和声才能表达或显示形而上性质。"复调和声"同形而上性质的显现一样,都是使作品成为艺术作品的东西。[3] 所谓形而上性质或"复调和声"这种构成艺术作品的本质性的东西,并不是一种自在的观念或实在,而是只有由现象才能显现的本质,而且是离开现象就不存在的本质,是寓居于现象之中的本质。文学作品的四个层面之所以都有意义,因为文学作品的"本质"存在于由这四个层面构成的"复调和声"之中,只能由这四个层面共同来显现它,或者说是这四个层面协同合作产生出来的新质。[4]

英加登还认为,没有这种形而上性质灌注的文学作品,是未完成的

[1] Roman Ingarden, *The Literary Work of Art: An Investigation on the Borderlines of Ontology, Logic, and Theory of Literature*, translated by George G. Grabowicz, Northwestern University Press, 1973, p. 30.
[2] Ibid., pp. 290-291.
[3] Ibid., p. 396.
[4] 参见彭锋:《论文学作为艺术的几种方式》,载《文艺理论研究》2013 年第 3 期,第 48—54 页。

审美对象，因为它们中间充满了许多"未定点"。有了这种形而上性质灌注的文学作品，是"具体化"的审美对象，先前的未定点得到了填充，因而成为一个有机整体。这里的"灌注"和"填充"或者"具体化"，是在读者的阅读经验中进行的，文学作品在读者的阅读经验中转变成了审美对象。

不仅作为艺术的文学作品具有不同的意义层面，绘画、音乐和其他门类艺术作品也具有不同的意义层面。比如，潘诺夫斯基（Erwin Panofsky）就主张，对于图像的意义可以从三个层次来解释：前图像志描述、图像志分析、图像学分析。[1]

正是因为艺术品的构成是多层次的、复杂的，因此我们不能简单地将它视为精神的或者物质的。同时，由于艺术品总是以某种方式统一成为整体，就像有灵魂的有机体一样，因此艺术批评不仅要尽可能全面展示它的多个层次，而且要把握住它的灵魂，揭示出它的总体面相或者风格。

第五节 美在意象

英加登关于文学作品的认识，启示了20世纪后半期的艺术作品本体论研究。在中国当代美学中，叶朗的"美在意象"的主张很容易与当代美学关于艺术本体论的思考形成对话，这种对话有助于我们加深对艺术作品的认识。

艺术作品本体论问题容易混淆于艺术定义论问题。艺术作品本体论的问题是"艺术是什么"，艺术定义论的问题是"什么是艺术"。前者是在知道某物是艺术的情况下，进一步追问它是一种怎样的存在物；后者并不知道引发问题的某物是否是艺术，希望通过设置成为艺术所需要满足的条件来加以判断，某物满足这些条件就是艺术，否则就不是艺术。本

[1] 参见范景中：《〈图像学研究〉中译本序》，载《新美术》2007年第4期，第6—7页。

体论与定义论的区分最早可以追溯到柏拉图那里,当苏格拉底跟希庇阿斯反复澄清他的问题不是"什么是美的"而是"美是什么"的时候[1],他就在美的定义论问题与本体论问题之间做出了区分。但是,作为苏格拉底的对话者,希庇阿斯不明白这两个问题有什么区别。

20世纪后半期以来的艺术作品本体论研究显示,我们要刻画艺术作品是一种怎样的存在会面临种种困难。以绘画为例,作为艺术作品的绘画既不是物质也不是精神,或者说既是物质也是精神。如果作为艺术作品的绘画只是物质,那么它就是画布和颜料或者笔墨和纸绢。显然,作为艺术作品的绘画不能被还原为纯粹的物质材料,否则就无法说明具有同样构造的物质材料为何具有完全不同的意义和价值。用同样的颜料和画布或者笔墨和纸绢创作出来的绘画之所以具有不同的意义和价值,原因在于它们体现了画家不同的精神内涵。但是,作为艺术作品的绘画也不能等同于精神内涵,否则绘画材质的破坏就不会影响到作为艺术作品的绘画。这显然也是不能成立的,因为对于绘画颜料和画布或者笔墨和纸绢的改变,会导致绘画的改变甚至彻底毁坏。由此可见,在"主客二分"的本体论框架中,我们找不到作为艺术作品的绘画的位置,因为作为艺术作品的绘画既不是主观的精神也不是客观的物质,而是介于二者之间或者融于二者之中的存在。

因此,对于艺术作品的本体论思考,将在根本上触及"主客二分"的本体论框架,只有在一种新的本体论框架中,艺术作品的本体论地位才能得到说明。正如托马森(Amie L. Thomasson)指出的那样:"要容纳绘画、雕塑以及诸如此类的东西,我们必须放弃在外在于心灵和内在于心灵的实体之间作简单的划分,承认那种以各种不同的方式同时依赖物理世界和人类意向性的实体的存在。"[2] 艺术作品的本体论地位问题,迫使我们返回到基础的形而上学问题,重新思考形而上学中那个标准的二分,并发展出更广阔的和细密的本体论范畴系统。

1　柏拉图:《文艺对话集》,朱光潜译,收于《朱光潜全集》第12卷,第156—166页。
2　爱米·L. 托马森:《艺术本体论》,徐陶译,收于彼得·基维主编:《美学指南》,彭锋等译,第73页。译文稍有改动。

包括托马森在内的西方美学家,都意识到在"主客二分"的本体论框架中难以阐明艺术作品的本体论地位,但是他们都没有能够贡献一个新的本体论框架,因而也没有能够最终确定艺术作品的本体论地位。这与"主客二分"的本体论框架在西方思想中根深蒂固有关。尽管不少西方现代哲学家都尝试动摇"主客二分"的本体论框架,包括朱光潜引用的克罗齐(Benedetto Croce)与叶朗引用的胡塞尔和海德格尔等,但"主客二分"的本体论框架的正典地位至今未能被彻底推翻。

从中国传统美学的角度来看,由于中国传统哲学中"主客二分"的本体论框架并未取得统治地位,与之并列的还有"一分为三"[1]和"天人合一"[2]的本体论框架,前者以它的细密性挑战"主客二分"的非此即彼,后者以它的一元论挑战"主客二分"的二元论。"一分为三"和"天人合一"的本体论框架支持一种具有思想原创性的"象思维",在王树人看来,思想原创的渊源在于"象"的非实体性和不确定性。王树人写道:"虽然与形象、表象相关联,但是,在'象思维'之思作为原发的活动中,其'象'则不仅与形象之'象'、表象之'象'不同,而且是远远高于后两种'象'的'原象'……这种'象'都不是西方形而上学的'实体',而是非实体的、非对象的、非现成的。所谓非实体、非对象、非现成,就是指这种'象'之'有',乃是'有生于无'之'有',从而是原发创生之'象','生生不已'动态整体之'象'。"[3]就像庞朴和王树人发现的那样,"道""器"之间的"象"和原发性的"象思维",在艺术和审美中得到了保存。如果我们能够挖掘中国传统哲学的资源,尤其是围绕"象"所形成的本体论思想,那么当代西方美学家所面临的艺术作品本体论难题就有可能得到合理的解决。艺术作品既非主观也非客观,而是处于介于二者之间的中间地带,中国古典美学经常用"情景交融"来表述。叶朗所说的"意象"从本体论上来讲,就指向这个中间地带。

我们从本体论的角度来看"意象","意象"指的是一种特殊的存在,

1　有关"一分为三"的论述,见庞朴:《一分为三——中国传统思想考释》,海天出版社,1995年。
2　有关"天人合一"的论述,见张世英:《天人之际——中西哲学的困惑与选择》,人民出版社,2007年。
3　王树人:《回归原创之思——"象思维"视野下的中国智慧》,江苏人民出版社,2012年,第19页。

它既非主观，也非客观，或者说它既是主观，又是客观，在"一分为二"的本体论框架中难以刻画"意象"的本体论地位。这种意义上的"意象"更多的是起到一种分类作用，它表明审美是一种特别的精神活动，艺术作品是一种特别的精神文化产品。在审美活动中，艺术作品都要呈现为"意象"，其意义并非在于"意象"是美的，尤其是"狭义的美"即优美，而是在于"意象"让我们"复归"于一种本然的存在、一种人的存在。在今天这个人工智能悄然来临的时代，在维持人的存在的"真本性"方面，审美和艺术具有不可替代的功能。换句话说，我们需要审美和艺术来保持人的存在样式，以免人类被人工智能所取代。

思考题

1. 如何理解艺术品是一个历史概念？
2. 如何理解艺术品是一个文化概念？
3. 如何理解艺术品是一个评价概念？
4. 如何理解艺术即意象？

第六章
作为批评对象的艺术运动、流派和风格

艺术家和艺术品都不是孤立的,它们可能是更大的艺术运动、流派和风格的一部分。对于艺术批评来说,不仅要关注具体作家和作品,而且要关注它们所属的艺术运动、流派和风格。尽管艺术是一个推崇天才和独创的领域,但是艺术家的创造和观众的接受都不可避免会受到他们所处时代、地域和传统的影响。因此,考察艺术家和艺术品所属的艺术运动、流派和风格,对于艺术批评来说尤为重要。鉴于艺术运动和流派通常只是存在于历史记载之中,艺术风格还可以通过作品直接呈现出来,因此艺术风格自然就成为艺术批评关注的焦点。

第一节 运动与流派

艺术运动、流派和风格都具有指向艺术群体的倾向,在一些情况下它们的区别不大,可以共用同一个名称。比如,印象派既可以指艺术运动,也可以指艺术流派,还可以指艺术风格。但是,在另一些情况下,将同一个艺术家和他的作品归属于艺术运动、流派和风格时,可以有不同的名称。比如,波洛克和他的绘画,从运动上来讲属于美国现代艺术运动,从流派上来讲属于纽约画派,从风格上来讲属于抽象表现主义。由此可见,艺术运动、流派和风格有不同的侧重。

艺术运动通常出于对既有艺术传统的不满,希望改变现状,形成新

的艺术传统。因此，艺术运动多半是历时展开的。艺术运动通常由一位或多位艺术家发起，多位艺术家参与，可区分运动的开始、高潮和衰落。

与艺术运动不同，艺术流派或者学派并不必然要求改变既有艺术传统，有时候甚至还需要维持传统。艺术流派的目的，是让一个艺术群体与其他艺术群体区别开来。其他艺术群体可以是历史上曾经存在的艺术群体，但更多的是同时代的相互竞争的艺术群体，因此，艺术流派更多的是从共时角度来说的。不过，由于同一个时代通常只有一个艺术流派胜出，在讲述艺术史的时候会发现艺术史是由一个接一个的艺术流派构成的，从而形成艺术流派也是历时展开的错觉。当然，这种区分也是相对的。艺术流派也可以是通过与传统决裂的方式形成的，就像艺术运动一样，是采用告别过去的方式而形成的。但是，在更多情况下艺术流派是在与同时代的艺术群体的竞争中形成的。

之所以说艺术运动侧重历时区分，艺术流派侧重共时区分，在很大程度上与它们的构成因素不同有关。艺术流派中的艺术家多半具有师承和地域等方面的联系，这些联系在艺术运动中就表现得没有那么紧密。比如 20 世纪的现代艺术运动可以出现在不同的国家，参加现代主义运动的艺术家分别在世界上不同的地方，艺术家之间也可以没有师承关系，将他们联系起来的是共同的艺术理念，比如都反对学院规则，强调个性表达。艺术流派中的成员之间的关系似乎更加密切。当然，不同的艺术流派的形成方式不同。有些艺术流派的核心成员之间有师承关系，比如法国新古典主义画派的代表人物维安、达维德和安格尔之间就有明显的师承关系。有些艺术流派可能更强调艺术风格上的联系，比如维也纳古典乐派的代表人物海顿、莫扎特和贝多芬，尽管他们都活跃在同一个城市，在艺术上也有互动关系，但将他们归入一个乐派的主要因素还是音乐风格。还有一些艺术流派的形成原因比较偶然，比如巴黎画派的主要成员是在巴黎生活的外国艺术家，他们的作品风格非常不同。

不过，无论艺术运动与艺术流派之间如何不同，它们之间的联系大于区别，因为在总体上它们都是通过艺术风格来确立自己的身份的。换句话说，无论是艺术运动之间的历时区分，还是艺术流派之间的共时区

分，最终都是通过艺术风格的差异来实现的。

第二节 风格与范畴

对于艺术风格，不同的理论家有不同的界定。[1]比如，在《风格》一文中，夏皮罗就对它做了一个明确的界定："通常用风格来指某人或某个群体的艺术所具有的恒常形式——有时指的是恒常因素、性质和表现。"[2]贡布里希（E. H. Gombrich）曾经给《国际社会科学百科全书》撰写过"风格"词条。在该词条中，贡布里希对风格做了这样的界定："风格是任何一种与众不同的因而明确可辨的方式，人们通过它或者理应通过它来演奏艺术或者制作艺术品。"[3]古德曼喜欢从符号表达的角度来讨论艺术，在《风格的地位》一文中，他对风格的定义是："风格由一部作品的符号作用的那些特征构成，它们是作者、时代、地域或流派所表现出来的特征。"[4]阿克曼（James S. Ackerman）在谈到视觉艺术的风格时指出："我们使用风格概念……作为一种方法来概括产生于同一个时代和（或）地域的或者由同一个人或群体所生产的艺术作品之间的关系。"[5]迈耶（Leonard B. Meyer）在论述音乐时对风格做了这样的界定："风格指的是模式重复，不管这种模式存于人类行为之中，还是存于人类行为所生产的人工制品之中。这种模式重复源于在某个限定范围内做出的一系列选择。"[6]

尽管理论家们对风格的界定有所不同，但都强调了风格是艺术作品的某种相对稳定的标志性特征。我们还可以进一步补充说，这种标志性特征是可以通过感觉识别的。由此，我们可以将艺术风格与审美范畴、

[1] 下述关于风格的定义，转引自 Stephanie Ross, "Style in Art," in *The Oxford Handbook of Aesthetics*, edited by Jerrold Levinson, Oxford University Press, 2003, pp. 228-229。

[2] Meyer Schapiro, *Theory and Philosophy of Art: Style, Artist, and Society*, George Braziller, Inc., 1994, p.51.

[3] E. H. Gombrich, "Style," in *International Encyclopedia of Social Sciences*, edited by David L. Sills, Vol. 15, The Macmillan Company and The Free Press, 1968, p. 352.

[4] Nelson Goodman, *Ways of Worldmaking*, Hackett Publishing Company, 1978, p.35.

[5] James S. Ackerman, "A Theory of Style," *The Journal of Aesthetics and Art Criticism*, Vol. 20, No. 3 (Spring 1962), p. 227.

[6] Leonard B. Meyer, *Style and Music: Theory, History, and Ideology*, University of Pennsylvania Press, 1989, p. 3.

审美特性等联系起来考察。

我们通常所说的审美范畴,其实是风格的一种概括性说法。西布利（Frank Sibley）于1959年发表了一篇题为《审美概念》的文章。在这篇文章中,他明确区分了审美特性和非审美特性,认为前者跟我们的趣味、知觉和敏感有关,总之跟我们的审美鉴赏力有关,后者只跟我们的正常感知有关。西布利强调,我们要发现诸如"统一、平衡、完整、沉闷、平静、晦暗、动感、有力、生动、精致、动人、陈腐、敏感、悲剧"等审美特性[1],首先需要掌握与之相关的审美概念或审美范畴。我们是透过这些审美概念或审美范畴发现与之相关的审美特性的。这些审美概念通常是由美学理论和艺术批评教给我们的。美学理论和艺术批评不仅教给我们一些审美概念,而且教给我们怎样通过或直接或隐含的方式将审美特性落实到非审美特性之上,教给我们如何接近审美特性的突显。西布利所说的审美概念不是一般的美学概念,而是与对象的审美特性有关的概念,是一类特殊的美学概念,准确地说是审美范畴而不是美学范畴,是风格的体现而不是学科的规范。[2]

不过,有两点需要注意。第一,西布利所说的审美概念比我们所说的审美范畴要宽泛。在国内流行的美学教科书中,审美范畴为数不多,只有优美、崇高、悲剧、喜剧等屈指可数的几个。西布利所说的审美概念则没有这么严格,因而有可能是无限多的。第二,西布利所说的审美概念不仅揭示艺术作品正面的审美价值,而且揭示艺术作品负面的审美价值。比如,沉闷、晦暗、陈腐等审美概念,揭示的就是艺术作品负面的审美价值。在一般情况下,审美范畴不涉及这种负面价值。尽管一些美学教科书中将丑和荒诞也列为审美范畴,注意到它们有可能包含负面的审美价值,但多半是肯定它们经过某种转换之后最终具有正面的审美价值。

1　Frank Sibley, "Aesthetic Concepts," *The Philosophical Review*, Vol. 68, No. 4 (October 1959), p. 421.
2　英文aesthetic category既可以译为"审美范畴",也可以译为"美学范畴"。这两种译法,显示了aesthetic category的两种不同用法:美学范畴指的是美学领域中重要的、有标志性的概念;审美范畴指的是对象的审美特性、审美价值、风格等等。这两种用法既有区别,也有交叉。比如,有些范畴既是美学范畴,又是审美范畴,如优美;有些范畴是美学范畴,但不是审美范畴,如趣味;有些范畴是审美范畴,但不是美学范畴,如荒诞。

这种处理方式类似于博克、康德等人对于崇高的处理。崇高引起的痛感，目的是唤起更大的快感。西布利并没有采取这种处理方式。西布利采取的处理方式是：审美评价既可以是正面的，也可以是负面的；正面的审美评价采用的审美概念，体现具有正面审美价值的审美特性；负面的审美评价采用的审美概念，体现具有负面审美价值的审美特性。如果采用这种处理方式的话，审美概念就可以是成对出现的，比如美与丑、生动与沉闷等等。但是，实际情况并非如此。西布利所说的审美概念不是成对出现的，国内美学教科书中所列举的审美范畴也不是成对出现的。无论西布利所说的审美概念，还是国内美学教科书所列举的审美范畴，体现正面审美价值的概念或范畴总是多于体现负面审美价值的概念或范畴。对此，叶朗做了这样的解释："在历史和人生中，光明面终究是主要的，因而丑在人的审美活动中不应该占有过大的比重。"[1]

也有少数理论家贯彻了审美概念或审美范畴"成对出现"的原则。比如丹托指出，艺术风格总是以成对的形式出现：再现与表现相对，再现表现主义（如野兽派）与再现非表现主义（如古典主义）相对，非再现表现主义（如抽象表现主义）与非再现非表现主义（如硬边抽象）相对。[2] 塔米尼奥（Jacques Taminiaux）也注意到，由于艺术总是在与以前的艺术的对照中确立自身，因此艺术风格多半是成对出现的。当艺术取得自律地位之后，就总是在相互对照中界定自己，由此艺术风格更是成对出现了。塔米尼奥说："印象派在与自然主义的对照中界定自己，野兽派在与印象派的对照中界定自己，立体派在与塞尚绘画的对照中界定自己，表现主义在与印象派的完全对立中界定自己，几何抽象反对上述所有东西，抒情抽象又反对几何抽象，'波普'艺术反对所有的各种各样的抽象，概念艺术反对'波普'艺术和超级写实主义，如此等等。"[3] 总之，由于艺术是在相互对照中界定自己，因此艺术界中的风格总是成对出现的。尽管

1　叶朗：《美学原理》，北京大学出版社，2009 年，第 362 页。
2　Arthur Danto, "The Artworld," *The Journal of Philosophy*, Vol. 61, No. 19 (October 1964), pp. 582-583.
3　Jacques Taminiaux, *Poetics, Speculation, and Judgment: The Shadow of the Work of Art from Kant to Phenomenology*, translated and edited by Michael Gendre, State University of New York Press, 1993, p. 62.

丹托和塔米尼奥观察到艺术风格是成对出现的，但是这些成对出现的风格体现的审美价值并不一定完全相反。换句话说，并不是一种风格体现正面审美价值，与之相对的另一种风格体现负面审美价值。尽管它们在风格上相对，但在审美价值上并不相反。就如优美与崇高、悲剧与喜剧那样，它们常常在相互对照中界定自己，但并不意味着它们在审美价值上完全相反。

总之，如果我们要在西布利的审美概念理论基础上发展审美范畴理论，就需要注意这样几点：（1）审美范畴是用来描述对象的审美特性的，在通常情况下蕴含正面的审美评价；（2）审美范畴有可能在风格上成对出现，但并不意味着在价值上完全相反；（3）尽管审美范畴在理论上有可能是无限的，但是在实际上，它们是有限的——这里的限制有可能来自文化传统，也有可能来自深层的逻辑结构。

第二个与艺术风格有关的概念是艺术范畴。肯达尔·L. 瓦尔顿（Kendall L. Walton）1970年发表的《艺术范畴》一文[1]，讨论了艺术范畴在我们欣赏艺术作品中的重要性。根据瓦尔顿所言，我们欣赏艺术作品首先需要将它放在适当的范畴下来感知。我们用来感知和理解艺术作品的范畴不止一个，在不同的范畴下来感知和理解同一件艺术作品，会获得不同的感受，进而会做出不同的评价。只有依据与作品相适应的范畴来感知，才能获得关于该作品的恰当评价。比如，毕加索的《格尔尼卡》（图6.1）既可以放在印象派的范畴（图6.2）下来感知，也可以放在立体派的范畴下来感知。如果将《格尔尼卡》放在印象派的范畴下来感知，会得出它是一幅拙劣的绘画的评价；如果将《格尔尼卡》放在立体派的范畴下来感知，会得出它是一幅卓越的绘画的评价。只有将《格尔尼卡》放在立体派范畴下来感知所得出的评价，才是正确的评价。当然，我们也可以笼统地将《格尔尼卡》放在绘画的范畴下来感知，即只是把它看作一幅绘画。这时我们得到的判断可能会比较一般，很难说出它的优点和缺点。比较而言，绘画是一般范畴，立体派绘画和印象派绘画是

1 Kendall L. Walton, "Categories of Art," *The Philosophical Review*, Vol. 79, No. 3 (July 1970), pp.334-367.

第六章　作为批评对象的艺术运动、流派和风格　91

图6.1　毕加索《格尔尼卡》

图6.2　具有印象派风格的作品：毕沙罗《蒙马特大街》

特殊范畴，如果我们要做出相对精确的判断，就需要采取特殊范畴。

瓦尔顿的艺术范畴与审美范畴既相似又不同。瓦尔顿所说的艺术范畴主要是艺术风格、样式或类型范畴，审美范畴主要是情感范畴。有些艺术范畴的确立主要建立在情感感受的基础上，这种艺术范畴与审美范畴就没有多大的区别，如悲剧、喜剧既是瓦尔顿意义上的艺术范畴，又是审美范畴。有些艺术范畴的确立不是建立在情感感受的基础上，而是建立在技法、题材、观念等的基础上，这种艺术范畴就不是审美范畴，比如立体派。我们通过立体派这个范畴，可以将《格尔尼卡》看作一幅好画，但不一定能够看到其中的荒诞，如果我们不熟悉荒诞这个审美范畴的话。荒诞是一种感受，立体派是一种手法，因此荒诞是一种审美范畴，立体派是一种艺术范畴。

即使瓦尔顿的艺术范畴与审美范畴不同，他的构想对于我们理解审美范畴以及它在审美欣赏和艺术创作中的意义仍然富有启发。如果我们不了解立体派这个艺术范畴，就无法欣赏《格尔尼卡》像立体一样的构成的精妙；如果我们不了解荒诞这个审美范畴，就看不到《格尔尼卡》中的荒诞。为了欣赏和创造艺术作品中的审美特性，就需要了解审美范畴。如果我们在进入欣赏和批评之前，有了相关范畴的理论准备，那么我们的欣赏和批评就会变得更加中肯和深入。

第三节 风格与情感

艺术风格是一个可大可小的概念。小风格指的是一个艺术家和他的作品所体现出来的独特的审美特征，甚至指一个艺术家不同阶段的作品体现出来的不同的审美特征，因为艺术家的风格是可以变化的。大风格指的是一个民族、一个时代、一个地域的艺术体现出来的独特的审美特征，通常也被称为文化大风格、时代精神、民族气质、地域性等等。无论是小风格还是大风格，都体现为一种可以感受的情感气质、格调或者气氛。正是这种情感气质、格调或者气氛，才是将艺术品和艺术家统一

起来的灵魂。

与英加登将艺术品的灵魂视为形而上的性质不同[1]，杜夫海纳（Mikel Dufrenne）将它视为情感特质，认为这种情感特质不仅能够将艺术品的各种因素统一为整体，而且是联结艺术家和艺术品之间的纽带。这种情感特质之所以能够打通主体与客体之间的壁垒，原因在于杜夫海纳认为人与世界之间有一种本源性的情感关联，这种情感关联是无条件被给予的，在人的反思开始之前就已经在建构人与世界的关系了。正因为如此，处于情感关联中的主体和客体都会体现出同样的情感特质。比如，欢快既是莫扎特的情感特质，又是他的音乐的情感特质，因此我们可以用欢快来描述莫扎特的音乐和莫扎特本人。任何人与其世界都有一种独特的情感特质，只不过有些能够被我们认识到，能够用语言来描述，有些则无法用语言来描述，甚至根本就没有被我们识别出来。当一种情感特质上升到知识水平的时候，也就是被我们认识和描述的时候，它就成了情感范畴。

杜夫海纳这里所说的情感范畴，就是我们所说的审美范畴。杜夫海纳明确地说："这些研究涉及的东西（即情感范畴——笔者注）有时称为审美范畴，有时称为审美类型，有时称为审美价值，如美、崇高、漂亮、雅致，等等（而这个经常使用的'等等'就足以说明思考的局限性。思考由于无法列出准确的审美价值表，往往满足于把审美价值与其他价值进行比较）。这些就是我们所说的'情感范畴'。我们觉得这个名字最为贴切。"[2] 杜夫海纳反对用价值来指称情感范畴，因为"滑稽、漂亮、珍贵是现实——一个主体的态度和一个世界的特征，它们不是价值"[3]。从世界方面来说，情感范畴是世界的基本特征，是作品的客观结构，它决定了作品的展开方式。从主体方面来说，"情感范畴表示向一个世界自我开放的某种方式，即某种'感'：我们有一种悲感或滑稽感，就像有一种鼻感

[1] Roman Ingarden, *The Literary Work of Art*, translated by George G. Grabowicz, Northwestern University Press, 1973, pp. 290-291.
[2] 米·杜夫海纳：《审美经验现象学》，韩树站译，陈荣生校，文化艺术出版社，1992年，第505页。
[3] 同上书，第506页。

或手感一样"[1]。杜夫海纳进一步强调,情感范畴是主体的一个可能的结构,是人的范畴,"它们表示一个人在与自己感受的一个世界的关系中所持的根本态度"[2]。

杜夫海纳的情感范畴或者审美范畴描述的就是艺术风格,这种风格不仅属于艺术品,而且属于艺术家。艺术批评的重要目的,就是要发现艺术品和艺术家的情感特质,把握艺术品和艺术家的风格。尽管杜夫海纳设想情感范畴可以从逻辑上分析出来,但是考虑到艺术家是无限多样的,因此情感范畴也应该是无限的。杜夫海纳借用雷蒙·巴耶(Raymond Bayer)的研究成果,列出了一个情感范畴表。在这个范畴表中,有二十四个范畴:美、尊贵、夸张、盛大、崇高、抒情、哀婉、英勇、悲、壮烈、动人、惊人、滑稽、讽刺、嘲弄、讥笑、喜、诙谐、离奇、秀丽、漂亮、优雅、诗意、哀伤。[3]

无独有偶,在中国美学史上,也有不少跟审美范畴有关的论述,而且巧合的是有不少论述也仅列举二十四个范畴。比如传为唐代诗论家司空图所著的《二十四诗品》就列举了二十四个美学范畴:雄浑、冲淡、纤秾、沉着、高古、典雅、洗炼、劲健、绮丽、自然、含蓄、豪放、精神、缜密、疏野、清奇、委曲、实境、悲慨、形容、超诣、飘逸、旷达、流动。[4] 明代音乐美学家徐上瀛著有《溪山琴况》,讨论了二十四个与琴有关的审美范畴:和、静、清、远、古、澹、恬、逸、雅、丽、亮、采、洁、润、圆、坚、宏、细、溜、健、轻、重、迟、速。[5] 清代画论家黄钺著有《二十四画品》,讨论了二十四个与绘画有关的审美范畴:气韵、神妙、高古、苍润、沉雄、冲和、淡远、朴拙、超脱、奇僻、纵横、淋漓、荒寒、清旷、性灵、圆浑、幽邃、明净、健拔、简洁、精谨、俊爽、空灵、韶

[1] 米·杜夫海纳:《审美经验现象学》,韩树站译,陈荣生校,第514页。
[2] 同上书,第515页。
[3] 同上书,第508页。
[4] 司空图:《诗品二十四则》,收于叶朗总主编,王明居、卢永璘主编:《中国历代美学文库·隋唐五代卷》下,高等教育出版社,2003年,第420—434页。
[5] 徐上瀛:《溪山琴况》,收于叶朗总主编,皮朝纲主编:《中国历代美学文库·明代卷》下,高等教育出版社,2003年,第266—274页。

秀。[1] 清代书论家杨景曾著有《二十四书品》，讨论了二十四个与书法有关的审美范畴：神韵、古雅、潇洒、雄肆、名贵、摆脱、遒炼、峭拔、精严、松秀、浑含、澹逸、工细、变化、流利、顿挫、飞舞、超迈、瘦硬、圆厚、奇险、停匀、宽博、妩媚。[2]

中西美学家们在讨论审美范畴时都列举二十四个，并不表明审美范畴只限于二十四个。不同类型的艺术，有不同的审美范畴与之相适应，它们在数量上也可能会不太一致。随着历史的发展，一些审美范畴可能因为不能适应时代的要求而遭到淘汰，一些新的审美范畴会因为顺应时代的要求而确立起来。我们不能从逻辑上分析出所有的审美范畴，只能通过对历史的追溯最大程度地掌握审美范畴。掌握审美范畴越多的人，对艺术作品的鉴赏越深，从艺术作品中欣赏到的内容越多。一般来说，艺术批评家就是掌握审美范畴最多的人，他们比一般公众对艺术作品更有鉴赏力，在一定程度上扮演了鉴赏力的标准的角色。与批评家不同，艺术家不一定占有最多的审美范畴，但艺术家往往用作品创造或启示新的审美范畴。美学理论的学习，既有助于批评家掌握更多的审美范畴，也有助于艺术家创造更新的审美范畴。

审美范畴与艺术风格有关，进而与艺术趣味有关，但是从艺术趣味、艺术风格到审美范畴，有一个不断提炼和理论化的过程。不是所有趣味都能形成风格，不是所有风格都能形成范畴。从趣味到风格，更多的是需要做提纯的工作，让它变得更有标志性。从风格到范畴，更多的是需要做理论化的工作。只有当某种风格进入理论话语之后，它才有可能成为范畴。风格可以只是艺术的，范畴必须还是理论的。

与个人风格可以无限多不同，文化风格是有限的，叶朗称之为文化"大风格"（great style）。与西方美学家将艺术家的小风格也称作审美范畴不同，叶朗认为只有文化大风格才能上升为审美范畴，因此审美范畴是有限的。叶朗主编的《现代美学体系》就是这样来理解审美范畴的。根

[1] 黄钺：《二十四画品》，收于叶朗总主编，杨扬主编：《中国历代美学文库·清代卷》下，高等教育出版社，2003年，第219—224页。
[2] 杨景曾：《二十四书品》，收于叶朗总主编，杨扬主编：《中国历代美学文库·清代卷》下，第226—231页。

据叶朗等人的看法，对审美范畴的研究是"出于人类思维要求高度简约，以抽取最普遍的特性这一基本特点。因此，审美范畴不能随意添置，无限增多，否则便还原为艺术风格研究了。但过去那种形而上的审美范畴研究，一般都是围绕着美的本质进行的。为了与先验的美的本质保持质的同一性，往往对诸如崇高、滑稽、悲剧、喜剧等等范畴进行削足适履的硬性规定，而且很难覆盖艺术风格的研究"[1]。也就是说，以往的审美范畴研究往往是从美的本质中推演出来的，把审美范畴看作美的本质的不同的表现形态。这种方法有两个明显的弱点：首先，美的本质问题本身就是一个不太明朗的问题，将审美范畴研究建立在它的基础上只会将问题弄得更加混乱。其次，从美的本质中推导出来的审美范畴是有限的、不变的，很难容纳不同文化、不同时代出现的具有独特个性的新的文化"大风格"。

在叶朗看来："审美现象是一种文化现象。不同的文化圈曾经发育了自己的审美文化。每一种审美文化都有自己的独特形态。不同的审美文化之间有着因文化的价值取向、最终关切的不同而带来的重大区别。如果说，艺术风格反映了不同艺术的意象的性格，那么，审美范畴则是文化的'基本意象'的风格。"[2]

不同的文化有不同的审美意象，不同的审美意象表现出不同的审美风格，这些不同的审美风格会凝结成不同的美学范畴。"如古希腊文化'基本意象'的代表作是神庙和神的大理石雕像，它们体现了'优美'这一属于希腊文化的'大风格'；基督教世界的西方文化，承续希伯莱的宗教，用哥特式建筑的人为的空间、光和声音代替了希伯莱人在迦南的旷野里，从自然的空间、光和声音中所体会到的上帝的崇高力量。后来又创造了融合双希精神，即融合信仰与理性冲动的'浮士德'博士形象，代表着一种新的崇高。所以，承续希伯莱文化而来的西方文化的'基本意象'，可以哥特式教堂和浮士德为代表，它们体现了'崇高'这一文化大风格。

[1] 叶朗主编：《现代美学体系》，北京大学出版社，1999年，第39页。
[2] 同上。

现代西方人开始彻底怀疑理性的力量，认为恰恰是这种野心勃勃的理性使人类文明和我们的生存空间面临灭顶之灾。信仰也失落了，'上帝死了'，人可以为所欲为。作为西方人精神支柱的信仰与理性一旦崩溃，西方人便面临一片虚无。当意义的源泉、价值的源泉不再存在时，或人们不相信它存在时，世界便变得荒谬可笑。于是有了现代派艺术。这种现代西方文化的大风格就是'荒诞'。从中国的文化史来看，儒道两家的互补，构成了华夏文化的审美复调。儒家文化的'基本意象'的代表是乐，而且是雅乐，其风格是中和。道家文化的'基本意象'的代表是水墨山水画，其风格是玄妙。"[1]

这种将美学范畴当作文化"大风格"来研究的方法，具有两方面的明显优越性：首先，它可以向不同文化的风格和不同时代的风尚全方位开放，不再受西方古典美学设定的美学范畴的局限。比如，我们可以添加属于现代审美风尚的荒诞和属于华夏审美风尚的中和、玄妙等等。其次，它可以赋予美学范畴研究更加丰富生动的文化内容，使美学范畴研究摆脱传统的抽象演绎造成的枯燥沉闷的局面。

在《美学原理》中，叶朗关于审美范畴的研究有了新的进展。除了优美、崇高、悲剧、喜剧、荒诞、丑之外，叶朗也从中国美学中提炼出沉郁、飘逸和空灵三个范畴，用它们取代《现代美学体系》中的中和与玄妙。叶朗指出："在中国文化史上，受儒、道、释三家的影响，发育了若干在历史上影响比较大的审美意象群，形成了独特的审美形态（大风格），从而结晶成独特的审美范畴。其中，'沉郁'体现了以儒家文化为内涵、以杜甫为代表的审美意象的大风格，'飘逸'体现了以道家文化为内涵、以李白为代表的审美意象的大风格，'空灵'则体现了以禅宗文化为内涵、以王维为代表的审美意象的大风格。"[2]

诚然，叶朗这里的概括非常精要，抓住了儒道释三种文化中的艺术精神。不过，这种将审美范畴作为文化"大风格"的做法，尤其是将西

[1] 叶朗主编：《现代美学体系》，第39—40页。
[2] 叶朗：《美学原理》，第374页。

方文化缩减为希腊文化和希伯来文化两种类型，将中国文化缩减为儒道释三种类型，很难公平地对待其他的文化类型，如埃及文化、印度文化、非洲文化、美洲文化以及其他众多少数民族的文化。将审美范畴从为数甚少的几种文化"大风格"中解放出来，不仅有助于我们平等地对待地球上的各种文化，而且有助于我们发现和预测新的范畴。如果将审美范畴理解为情感范畴和情感特质，我们就可以保持更加开放的态度，接纳更多的审美范畴。

无论杜夫海纳所说的属于个体的小风格，还是叶朗所说的属于文化的大风格，它们都是情感性的，就像杜夫海纳所说的那样，它们都是诉诸我们的某种"感"。批评家要把握艺术风格，不仅需要相关的知识，更重要的是还需要某种超乎常人的感知的能力。

思考题

1. 审美范畴与美学范畴有区别吗？
2. 审美范畴可以等同于艺术风格吗？
3. 如何理解艺术家和他的作品具有同样的情感特质？
4. 个人风格与文化风格之间具有怎样的关系？

第三单元 艺术批评的内容

第七章　批评中的描述

第八章　批评中的解释

第九章　批评中的评价

本单元主要讲艺术批评的内容，也即艺术批评的环节或步骤。从步骤上来看，艺术批评先有对批评对象的描述，然后进行解释，最后做出评价。在实际的写作过程中，这些步骤不一定按照先后时间顺序展开。描述、解释和评价构成艺术批评的主要内容。本单元分三章，分别讲解描述、解释和评价。

第七章"批评中的描述"，讲解描述的内容和功能。艺术批评通常从对批评对象的描述开始，描述构成批评的基本内容。通过描述，批评家可以将批评对象再现出来，可以特别指出引起批评兴趣的内容，可以与读者就基本事实达成共识，为批评家的解释和评价提供依据。描述通常涉及批评对象的内部特征，但是指出一些外部特征也有助于增进对批评对象的理解。好的描述不仅能够给出有关批评对象的必要信息，而且本身就是引人入胜的文学作品。

第八章"批评中的解释"，讲解解释的内容和方式。解释与描述不同，描述旨在转述事实，解释旨在阐发意义。比较而言，描述比解释更为客观，解释比描述更有弹性。如果仔细区分，解释还可以分为形式分析、意义解释和理论阐释。我们可以将意义解释称为低度解释，将理论阐释称为高度解释。低度解释通常表现为意图主义解释，高度解释通常表现为反意图主义解释。通过解释，我们不仅可以识别作品的风格，而且可以明确作品的范畴。风格和范畴都与作品的意义阐发密切相关。

第九章"批评中的评价"，讲解不同形式的评价。尽管艺术批评有用解释来代替评价的趋势，但没有评价就很难称得上艺术批评。传统艺术批评中的评价针对的是艺术品的接受价值，是从观众的角度做出的审美评价。这种审美评价不可避免地具有一定程度的主观性。于是，一种基于成就价值的新的评价模式被提了出来。这种评价模式是从艺术家的角度进行的，考察艺术家的创作是否成功。基于成就价值的艺术评价尽管在一定程度上避免审美评价的主观性，但是它也因为过于宽泛而没能触及艺术批评的核心。好的艺术批评应该将成就价值与接受价值协调起来，兼顾作者和观众的不同诉求。

第七章
批评中的描述

描述是艺术批评的重要内容,也可以说是艺术批评的第一个环节或步骤。[1] 所谓描述,就是用语言去再现或者转译批评的对象。批评中的描述通常是用语言进行,采用其他媒介的再现或者转译都不能算作描述。用绘画去再现或者图解另一幅绘画,通常算作挪用或者戏仿,属于艺术创作,不能算作描述;用绘画去再现音乐,也属于艺术创作,不能算作描述。但是,用语言去描述一件语言艺术作品,如用语言去描述一部小说、一首诗歌或者一个剧本,也可以算作描述。艺术批评中的描述,与艺术创作中的挪用、戏仿、用典等不同。当然,这并不意味着批评中的描述本身没有艺术性。好的描述本身也具有艺术性,比如可以成为非虚构文学。但是,批评中的描述的目的不是文学创作,而是为进一步的解释和评价奠定基础。那么,什么是批评中的描述?描述如何进行?描述的对象是什么?描述有怎样的风格?如何判断描述的优劣?描述在整个艺术批评中处于什么位置?这些都是需要进一步澄清的问题。

[1] 本书关于艺术批评中的描述的分析,参考了 Kerr Houston, *An Introduction to Art Criticism: Histories, Strategies, Voices*, pp. 82-112。

第一节　描述的位置

描述在艺术批评中所处的位置，随着历史阶段的不同而有所不同。在图像和声音等传播技术尚不发达的时代，描述不仅是批评的一部分，而且还担负传播的功能。对于没有机会见到作品的观众，他们首先需要了解的是作品的信息，希望通过批评家的描述将作品建构出来。因此，批评中的描述显得尤为重要，构成全部批评的基石。随着现代传播技术的飞速发展，观众比较容易获得图像和声音等资料，描述似乎就变得没那么重要了。比如，在没有图像传播技术的时代，人们多半是通过批评家的文字了解雕塑《拉奥孔》，很少人有机会亲眼看见《拉奥孔》（图 7.1）。读过批评家关于《拉奥孔》的描述，就像看过《拉奥孔》一样。以《拉奥孔：论诗与画的界限》一书闻名的莱辛，就毫不隐

图7.1 《拉奥孔》

讳自己没有看过《拉奥孔》雕塑的原作或者复制品。莱辛关于雕塑《拉奥孔》的信息完全来自有关它的描述。[1] 有了摄影等现代图像传播技术之后，几乎每个人都有机会目睹《拉奥孔》。尽管《拉奥孔》的图像复制品与《拉奥孔》的原作之间有很大的区别，但是对于希望了解《拉奥孔》信息的观众来说，图像复制比文字描述更加直接和详细。如此一来，描述在批评中的地位似乎就不可避免地降低了。但是，随着艺术市场在艺术界中扮演的角色日益重要，批评家的判断因为不可避免的主观性而遭到质疑，客观描述再一次受到欢迎。

2002年哥伦比亚大学新闻学院做了一项民意测验（简称"哥伦比亚问卷"），调查两百多位活跃的批评家对待在报刊上发表的艺术批评的态度，其中一项是"对于艺术批评你最看重如下哪些方面"：

(1) 对所评论的作品或展览提供一种精确的、描述性的说明。
(2) 对所评论的作品或艺术家提供历史或其他方面的背景信息。
(3) 写出一篇具有文学价值的文章。
(4) 对所评论的作品的意义、关联和影响做出理论化的工作。
(5) 对所评论的作品给出个人的判断或意见。

在收回的169份答卷中，选择最多的是第一项，排在第二的是第二项。[2] 由此可见，描述在当代批评中仍然占据重要位置。

从批评家对"哥伦比亚问卷"的反馈中，埃尔金斯总结出批评家之所以重视描述的几点理由：描述有助于在艺术家与观众之间搭建桥梁并促成他们之间的对话；描述能够诱导读者去观看和购买艺术品；描述可以给读者介绍不同的文化和观点；描述可以给出读者所需要的信息。[3] 埃尔金斯还进一步从美国艺术生态的角度，分析了艺术批评重视描述的原因：

[1] 参见贺询：《从〈拉奥孔〉看莱辛与温克曼的"观看论"之争》，载《中国美术报》2016年11月28日第21版。
[2] 参见 Kerr Houston, *An Introduction to Art Criticism: Histories, Strategies, Voices*, p. 82。
[3] James Elkins, *What Happened to Art Criticism?*, p. 35.

（1）由于租金越来越高，画廊希望批评家能够默许给画册撰写的批评文章可以在杂志上发表，而杂志更喜欢客观描述而不是主观判断。

（2）由于艺术市场的强大影响力，艺术批评的地位日渐式微，很少有人相信批评家的判断，从而让批评家转向撰写描述性的批评。

（3）在波普艺术之后，艺术风格变得多元，艺术完全失去了方向，借用丹托的话来说，艺术进入了后历史阶段，在这种多元共存的情况下，艺术判断显得不合时宜，于是批评家转向描述性的批评。

（4）20世纪70年代开始撰写批评文章的批评家，都极力反对将艺术批评等同于判断。观念艺术、极简主义和体制批评，让批评家的判断变得毫不重要。批判性思考与艺术作品之间的区分完全被消除了，艺术作品像艺术批评一样是批判性的，因此无须批评家再费口舌。批评家所做的工作不是判断，而是描述。

（5）艺术批评与其去做判断，不如去检验做出判断的条件。因此，批评家转向对有可能影响判断的因素的描述。

（6）描述性批评受到接受史（reception histories）的影响。接受史研究对于研究对象的品质、重要性甚至真实性都不表态。尤其是对于那些尚有争议的艺术或观念来说，接受史的研究非常有效。

（7）导致描述批评兴起的另一个原因是体制批评。体制批评认为价值是一种建构、幻觉或者劳动条件生产的信念。对于这种批评来说，重要的不是做出判断，而是意识到他人的价值观，以及这些价值观变成真理的条件。[1]

不过，埃尔金斯指出，"哥伦比亚问卷"调查的都是美国的批评家，如果将范围扩大到全球批评家，估计结果会有所不同。埃尔金斯注意到，国际艺术批评家协会（International Association of Art Critics）的章程中完全没有提到描述批评，它所强调的是为艺术批评找到合理的方法和伦理基础。在埃尔金斯看来，国际艺术批评家协会之所以强调方法和伦理，

1　摘录自 James Elkins, *What Happened to Art Criticism?*, pp. 43-49。

一个重要原因在于多数批评家对这两个因素都不够重视。[1]

除了埃尔金斯指出的美国批评家与全球批评家关注的重点有所不同之外，职业批评家与一般读者关注的重点也会有所不同。"哥伦比亚问卷"调查的是职业批评家，而非一般读者。职业批评家需要的是关于艺术品和艺术家的客观信息，他们可以依据这些信息做出自己的解释和判断，因此更看重批评中的描述而非解释和评价。一般读者很可能不具备职业批评家做出独立解释和判断的能力，因此他们很有可能期望在批评文本中读到独特的解释和明确的判断。

总之，无论出于什么原因，"哥伦比亚问卷"中显示的对描述的重视，表明描述仍然是艺术批评的重要内容，读者并没有因为容易看到原作或者复制品而忽视描述。阅读描述与接触作品毕竟有所不同，除了给出艺术品和艺术家的相关信息之外，描述还具有其他方面的功能，其中有些功能并不能由对作品的直接体验来取代。

如果说对于绘画、雕塑、建筑等物质形态的空间艺术来说，描述是有关它们的批评中不可缺少的环节或者内容，那么对于音乐、舞蹈、戏剧等非物质形态的时间艺术来说，描述更是不可或缺。对于物质形态的空间艺术来说，描述只是其传播方式；对于非物质形态的时间艺术来说，描述更是其存在方式。在音乐记谱发明之前，描述是音乐作品存在的重要形式。即使有了记谱之后，在录音技术发明之前，音乐演奏的保存还是依赖于描述。对于舞蹈来说，鉴于它的特性和记谱的困难，描述就更加重要了。由此，特别是从过去的历史来看，描述的确是批评的重要内容。

第二节 描述的功能

批评中的描述的主要目的，是将观众没有机会看到的作品再现出来。就像狄德罗在《一七六五年沙龙随笔》开篇给他的朋友格里姆的信中所

[1] James Elkins, *What Happened to Art Criticism?*, p. 35.

说的那样:"人们只要有点想象力和鉴赏力,就能够通过我的描述在空间展开这些画面,将被描绘的各项物体安置得大致像我们在画面上看到的一样。"[1] 在狄德罗时代还没有摄影技术,绘画的传播除了原作和版画之外,主要靠文字描述。考虑到观众不容易看到原作,而版画制作的周期长、成本高,艺术品的大众传播主要靠文字描述。从狄德罗给格里姆的信中可以看到,他对自己的描述效果充满自信。观众可以凭借他的描述在想象中将一幅没有见过的画呈现出来,而且在想象中画出来的画面跟真实的画面可以相差无几。狄德罗的这种说法在今天听上去有些难以置信,不过他的某些描述的确足够细致。比如,他在《一七六一年沙龙随笔》中对格勒兹的油画《定亲姑娘》(图7.2)的描述就无微不至,体现了狄德罗超乎寻常的观察能力、记忆能力和语言转译能力。[2]

图7.2 格勒兹《定亲姑娘》

1 狄德罗:《狄德罗美学论文选》,张冠尧等译,第456—457页。译文有改动。
2 同上书,第435—439页。

图 7.3
阿喀琉斯的盾牌

　　用语言将事物描述出来，在欧洲有很长的历史。古希腊将这种细致入微的描写称为 ekphrasis，直译就是词绘。词绘，就是借助语言描述，让不可见的事物栩栩如生地呈现出来。词绘在欧洲源远流长，有专门的技巧训练，属于修辞术的一部分。[1] 荷马史诗中就有不少精彩绝伦的词绘段落。比如，在《伊利亚特》第十八卷中，我们读到的荷马对阿喀琉斯的盾牌（图 7.3）的描述，简直让人叹为观止。荷马从赫菲斯托斯锻造盾牌开始写起，到最后将铸造好的盾牌交给阿喀琉斯母亲忒提斯带走，译成中

1　关于 ekphrasis 在当代文学艺术中的表现，参见巴奇（Shadi Bartsch）和艾尔斯纳（Jaś Elsner）为《古典语文学》(*Classical Philology*) 主编的专辑。*Classical Philology*, Vol. 102, No. 1 (January 2007), Special Issues on Ekphrasis, edited by Shadi Bartsch and Jaś Elsner.

文差不多长达三千字。通过荷马的描述，我们知道盾牌上铸造了热烈的婚宴、激烈的争端、残酷的战争、农人耕耘和收割、牧人放牧和狮子抢食公牛、年轻人的舞蹈和狂欢等等。荷马把场景描述得栩栩如生，让人读起来宛如身临其境。

当然，语言在借助描述再现事物时有它的缺点。无论多么精准和详尽的描述，都无法真的将事物带到面前。但是，语言描述也有它的优点，可以提供更大的想象空间。就像狄德罗所说的那样，借助想象可以将语言描述的事物活灵活现地呈现在面前。由于有想象力参与创造，用语言描述的作品有可能比真实的作品让人觉得更完美。正因为如此，晚明文人孙新斋就满足于在想象中将他的园林建成，他称之为"想园"。文字描述成了"想园"的存在形式。孙新斋不惜时间和精力建造"想园"，引起了朋友们的极大兴趣。他的好友陈涉江特别想帮他把"想园"真的建造出来，但还是心有余而力不足，最后只好送他一幅"想园图"。孙新斋的儿子孙旦夫经过一番努力之后也没能够将"想园"真的建成，最后只是像他父亲一样想象一番，在"想园"的基础上建成了一座"想想园"。[1] "想园"是没有办法建成的，这不完全是因为缺乏资源，也是因为任何建成的园林都会限制想象。

当然，描述不只是再现作品，进而让观众借助想象仿佛亲眼见到作品。描述还可以突出作品的重点，尤其是作品中某些非常重要而观众又容易忽略的细节。比如，扬·凡·艾克（Jan van Eyck）的《乔万尼·阿尔诺菲尼和妻子的肖像》（图7.4）就有一些这样的细节，需要批评家指认出来，观众才会注意：（1）镜子。画面中间偏上方的后墙上挂着一面凸面圆镜，镜子里反射出阿尔诺菲尼夫妇的背影。如果仔细看还会发现镜子里面有另外两个人，其中一位应该就是画家本人，与之相应，在镜子上方的墙上用花体拉丁文写着"扬·凡·艾克在此，1434"。（2）吊灯。阿尔诺菲尼夫妇身后房顶上悬挂下来一盏华丽的铜吊灯，共有六个烛台，

1 关于"想园"的分析，见 Wai-Yee Li, "Gardens and Illusions from Late Ming to Early Qing," *Harvard Journal of Asiatic Studies*, Vol. 72, No. 2 (December 2012), pp. 295-336。

图 7.4 扬·凡·艾克《乔万尼·阿尔诺菲尼和妻子的肖像》

其中四个烛台没有蜡烛,靠近丈夫一边的烛台的蜡烛燃烧着,靠近妻子一边的烛台的蜡烛似乎刚刚燃尽,在烛台边上还有融蜡没有清理。(3)树。窗外有一株树,尽管不容易辨认出是什么树,但能看出来在阳光下繁花盛开。(4)水果。窗台上和窗户下面的柜子台面上有一些水果,看上去像橙子,也有可能是苹果(窗台上一个,柜台上三个)。由于画面主

要内容是阿尔诺菲尼夫妇，这幅画也被称作《阿尔诺菲尼夫妇肖像》，除了两位主要人物与处于前景的狗和鞋子之外，其他细节很容易被观众忽略。但是，这些细节富有象征意义。批评家通过描述将这些细节指认出来，可以引起观众的注意和思考。[1]

描述不仅可以引起观众的注意，而且意味着与观众达成共识。由于描述是客观的、忠实于作品的，只要在描述中呈现出来的内容，就意味着观众对它们的存在没有异议，因此，好的艺术批评文本都会通过描述给出尽可能丰富和准确的细节，尤其那些构成随后的解释的基础的细节，批评家都应该尽可能忠实地描述出来，这样可以减少对随后的解释的异议。从这种意义上说，描述还有达成共识的功能。

再现作品内容、指认作品细节、与观众达成共识，这些构成描述的主要功能。[2] 即使在机械复制技术高度发达的今天，观众可以借助摄影、录音和摄像去获得作品的信息，描述对作品的再现功能似乎被取代了，但是经由语言的再现与机械复制不同，前者意味着转译，后者只是复制，因此语言描述包含着编码和解码，涉及创造性的转换。更重要的是，对作品细节的指认和共识的达成，都不是机械复制能够完成的。一些观众容易忽略的重要细节，不经过描述指认出来，无论多么逼真的复制品也不能引起观众的注意。由于观众对作品的经验总是处于动态变化之中，只有经过语言描述才能将经验到的内容确定下来，构成批评的基本共识。

第三节 描述的内容

尽管描述内容会因为批评家的兴趣、批评对象和批评环境的不同而有不同的侧重，但从总体上来说，描述内容不外乎内在特征和外在特征两大部

[1] 关于《乔万尼·阿尔诺菲尼和妻子的肖像》作品的解读，参见丁宁：《西方美术史十五讲（第二版）》，北京大学出版社，2016年，第202—204页。
[2] 关于描述的功能的总结，参见 Kerr Houston, *An Introduction to Art Criticism: Histories, Strategies, Voices*, pp. 82-85。

分。所谓"内在特征",指的是从批评对象中可以直接观察到的内容。所谓"外在特征",指的是从批评对象中不能直接观察到的或者不是直接相关的内容。根据休斯顿的总结,内在特征包括艺术品的主题和媒介,外在特征包括艺术品的标题和价格、艺术家的意图和经验、艺术范畴和历史脉络、物理环境和观众反应,以及批评家自身的反应等等。[1]

就艺术品来说,最让批评家关注的通常是它的主题和内涵。不过,如果仔细区分,主题和内涵还是有所区别的。比如,凡·高编号为F0458的《向日葵》(图7.5)和许江的《葵园十二景·东风破》(图7.6),从主题上来看画的都是向日葵,但是它们的内涵非常不同:

图7.5 凡·高《向日葵》

图7.6 许江《葵园十二景·东风破》

1　参见 Kerr Houston, *An Introduction to Art Criticism: Histories, Strategies, Voices*, pp. 87-102。

图 7.7 伊夫·克莱因《IKB 191》

凡·高的向日葵是插在花瓶中的静物,许江的向日葵是长在原野里的风景。对于有些抽象作品,我们很难辨别它们的主题和内涵。比如,伊夫·克莱因(Yves Klein)的《IKB 191》(图 7.7)就是一块纯蓝色,没有通常意义上的主题和内涵。有些作品表面上看起来非常抽象,但仍然可以辨析

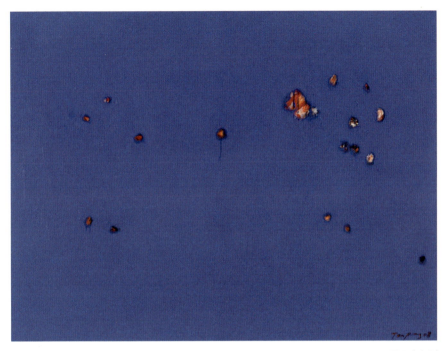

图 7.8　谭平《溃疡》

出主题和内涵。比如，谭平的《溃疡》（图 7.8）差不多也是一块纯蓝色，只是多了几个红色和黑色的小点。这件作品经常被当作抽象绘画，但它是有主题和内涵的。那些不同颜色的小点，画的是癌细胞。指出这个主题和内涵，对理解这件作品至关重要。对于像《IKB 191》这样的作品，适合于描述的特征就是它的媒介和物质形式了。比如，它的高为 65.5 厘米，宽为 46 厘米，采用的材料是蓝色色粉、合成树脂、画布和木板。

一些批评家强调，描述的对象应该严格限制在批评家的感官能够识别的范围之内。譬如，劳伦斯·阿洛威（Lawrence Alloway）对巴尼特·纽曼（Barnett Newman）的《苦路 14 处》（图 7.9）系列油画作品的前四幅做了这样的描述：

> 所有四幅作品左边都有一条实心黑边，在向右三分之二多一点的地方都有一根调制过的带子贯穿画面。在第一幅作品中，在一根细长的带子周围有一缕缕散开的干笔刷痕（图 7.10）；在第二幅作品中，一

图 7.9　巴尼特·纽曼《苦路 14 处》

根细长的带子由黑色勾边,位于更宽的灰色带子一侧(图 7.11);在第三幅作品中,一根细长的实心带子挨着一根细长的羽状带子(图 7.12);在第四幅作品中,一根细长的自由波动的带子被置入一根平滑的黑色带子之中(图 7.13)。[1]

对于坚持将描述的对象局限于内在特征的艺术批评来说,最大的困难在于如何让描述变得更加丰富和引人入胜。阿洛威对纽曼作品的这段描述给读者的感觉的确足够克制和冷酷,但一般的读者很难喜欢这种炫酷的文字。尤其是有了现代图像传播技术之后,读者很容易通过照片获得类似的信息,这种终于内在特征的描述似乎变得既不可爱也不必要了。

当代艺术的许多信息是无法直观地从作品中获得的,丹托的全部艺术理论都致力于辩护这种非直观性。早在 1964 年发表的《艺术界》一文中,丹托就明确指出:"将某物视为艺术,要求某种眼睛不能识别的东

[1] 转引自 Kerr Houston, *An Introduction to Art Criticism*: *Histories, Strategies, Voices*, p. 86。

图 7.10　巴尼特·纽曼《苦路 14 处》之一

图 7.11　巴尼特·纽曼《苦路 14 处》之二

图 7.12　巴尼特·纽曼《苦路 14 处》之三

图 7.13　巴尼特·纽曼《苦路 14 处》之四

西——一种艺术理论的氛围，一种艺术史的知识：一种艺术界。"[1] 丹托和他的同事们后来将这种观点概括为"不可识别性"理论。所谓"不可识

1　Arthur Danto, "The Artworld," *The Journal of Philosophy*, Vol. 61, No. 19 (October 1964), p. 580.

别性",指的是两个看上去完全一样的东西,其中一个是艺术品,一个是寻常物或者另外的艺术品,人们无法凭借感官将它们区别开来,只有借助类似于禅宗的顿悟或者哲学解释才能将它们区别开来。[1]如果艺术都具有这种"不可识别性"特征,那么将描述的范围限定在感官识别的范围之内就无法触及艺术的艺术性,因此有必要将描述的范围由内部特征扩展到外部特征。

对于现代形式主义者来说,作品的名称不是作品的有机组成部分,一些艺术家用编号来给自己的作品命名,一些艺术家用"无题"来给自己的作品命名,一些艺术家干脆不给作品命名,而一些给作品命名的艺术家也会将名称写在作品的背面或者底部,不让名称干扰观众的审美感知。例如,谭平的那件看起来接近色域绘画的蓝色作品,我们看不到它的名称"溃疡"。但是,名称对于观众理解这件作品至关重要。如果不指出名称,这件作品就有可能被当作抽象绘画;指出名称,这件作品就会被当作表现绘画、再现绘画甚或观念绘画。像"溃疡"这样的名称,尽管不属于作品的内部特征,但由于它与作品关系密切,也应该被揭示出来。

作品的媒介与材质或原料经常会被混为一谈,但是将它们区别开来对于作品的理解非常重要。媒介属于内在特征,材质或原料属于外在特征。例如,徐冰的《何处惹尘埃》(图7.14)用粉尘做媒介,但是只有指出徐冰所用粉尘的来源,这件作品的意义才会凸显出来。《何处惹尘埃》所使用的粉尘,是徐冰在"9·11"事件中收集的,"里面包含着关于生命、关于一个事件的信息"[2]。这些粉尘中所包含的生命和事件的信息,与"本来无一物,何处惹尘埃"这句禅语之间形成的紧张关系,是这件作品的力量之所在。

艺术家的经验和意图,通常也是从作品中无法直观到,但却会对作品的意义产生重要影响的因素。譬如,谭平创作《溃疡》和类似作品的直接动机,是他父亲被切除的癌细胞组织。2004年谭平父亲患上癌症并

[1] 有关分析见彭锋:《艺术的终结与禅》,载《文艺研究》2019年第3期,第5—14页。
[2] 关于《何处惹尘埃》的介绍,见 http://www.xubing.com/cn/work/details/182?year=2004&type=year#182,2024年12月2日访问。

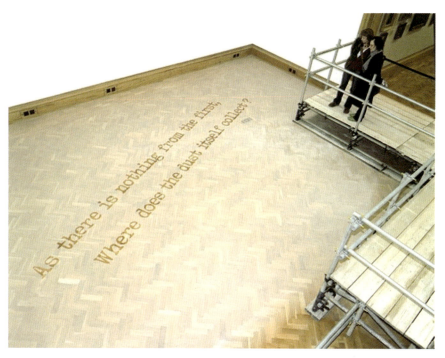

图 7.14　徐冰《何处惹尘埃》

做了手术治疗,手术后大夫让谭平看了被切除的癌细胞组织。父亲的癌细胞组织在谭平的心理上留下了挥之不去的阴影,让他处于类似于挠痒的矛盾心理之中:既不想触碰又无法抗拒触碰。于是,"在谭平的作品中,我们可以看到这种矛盾纠葛的直观表现:一方面,我们可以看到长着黑眼的癌细胞倔犟地露出头来,将漂浮的生命打入最深的疼痛;另一方面,我们可以看到一层又一层的色彩对癌细胞的覆盖,对受伤的生命进行温情的抚慰。"[1] 如果将谭平的绘画看作自我的心理治疗,那么这一作品就超出了现代形式主义的范畴,不宜被当作抽象作品来对待。

不仅艺术家的经验和意图不容易从作品中直观到,艺术品所属的范畴和历史语境也不容易从作品中直观到。根据肯达尔·L.瓦尔顿的看法,要准确地理解一件艺术作品,就需要将该作品放在与它相应的范畴下来感知。例如,毕加索的《格尔尼卡》虽然可以放在古典主义、浪漫主义、

[1]　彭锋:《刺痛与抚慰——谭平作品的哲学解读》,载《艺术设计研究》2010 年第 1 期,第 68 页。

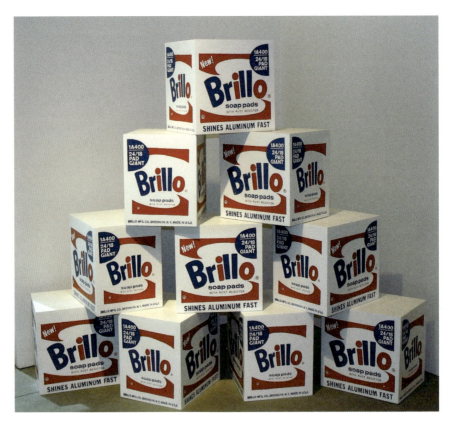

图 7.15　安迪·沃霍尔《布里洛盒子》

表现主义、印象派、野兽派、抽象画、水墨画等范畴下来感知,但只有立体派是与之相应的正确的范畴,只有把它放在立体派范畴下来感知才能获得恰当的审美经验。[1] 除了指出与艺术品相应的范畴之外,确定艺术品的历史语境也非常重要。例如,丹托在 1964 年的文章中就明确指出,安迪·沃霍尔的《布里洛盒子》(图 7.15) 在 50 年前不可能成为艺术品,因为 50 年前的艺术实践没有展现布里洛盒子成为艺术品的可能性。[2] 当然,在 50 年后,艺术家也没有理由再创作像《布里洛盒子》一样的作品。只有确定作品的创作年代,把作品放在相应的历史脉络之中,才能判断它

1　Kendall L. Walton, "Categories of Art," *The Philosophical Review*, Vol. 79, No. 3 (July 1970), pp. 334-367.
2　Arthur Danto, "The Artworld," *The Journal of Philosophy*, Vol. 61, No. 19 (October 1964), p. 581.

图7.16 "弥漫"之绿茶气味

图7.17 "弥漫"之白酒气味

图7.18 "弥漫"之中药气味

图7.19 "弥漫"之荷花气味

的价值。

当代艺术具有一定的事件性,除了指出它的创作年代之外,指出它的发生地点也很重要。譬如,笔者策划的第54届威尼斯国际艺术双年展中国馆,以"弥漫"为题展出五件散发白酒、中药、绿茶、荷花和熏香气味的装置作品(图7.16、图7.17、图7.18、图7.19)。当然,这个展览可以发生在世界上任何地方,但是只有发生在威尼斯双年展中国馆最合适,因为展览的设计就考虑到展出的物理环境和文化语境。2011年的威尼斯双年展中国馆的主要空间是一个油库,里面排满了圆形和方形的大油罐,油罐还散发着强烈的柴油气味,再加上威尼斯近年来一直为河道难闻的臭气所困扰,气味成了威尼斯的一个敏感话题。无论是油罐里的柴油气味,还是受污染的河水散发出来的臭气,都是现代工业文明带来的后果。在现代工业文明开始之前,威尼斯以它的浪漫香味而闻名。威尼斯人马

可·波罗（Marco Polo）从东方带回去各种香料，让威尼斯成为欧洲最早的香水生产地之一。"弥漫"展览展示的五种气味，具有浓郁的中国传统文化气息，一方面是对马可·波罗的致敬，另一方面是对现代工业文明的批判。

当代艺术史家戴维·鲁宾（David Lubin）强调中国馆的展览方案对威尼斯特别合适："中国馆的方案非常迷人，而且对威尼斯特别合适，我相信威尼斯是西方香水生产的源发地之一。作为马可·波罗的故乡，威尼斯也是欧洲从中国进口香草、香料和药物的首要通道，你所选择的主题，美与味，构思十分巧妙。……所有作品加在一起进行展示，以一系列富有刺激的相互交换的方式，将东方与西方、传统与现代、视觉与非视觉、感觉与观念的存在形式混合起来。我相信作为一个整体，作品将给每一个参观中国馆的观众提供一种光彩夺目的乃至振奋人心的审美经验。"[1] 理查德·维恩（Richard Vine）也赞赏中国馆因地制宜的方案："这种策略也很好地解决了一个实际问题。中国馆位于军械库最后一个黑暗的工业空间，里面有一排排生锈的曾经用来储油的大桶，有时候也被称作油库，它还残留较弱但诡怪的石油气味，有时候还混合威尼斯夏天水沟里发出的腐臭气味。对于这些令人难堪的条件，彭锋的方案从视觉和嗅觉上给出了机敏的回应。"[2] 汤姆·杰夫里斯（Tom Jeffreys）认为中国馆是该届威尼斯双年展唯一充分利用场地环境的展览："对于整个威尼斯双年展来说，一个最让人感到奇怪的事情是，许多艺术家对于在威尼斯做展览所遭遇的独特的挑战和时机都漠不关心。在军械库里，唯一真正充分利用令人惊异的旧兵工厂的，是中国馆。以'弥漫'为主题的展览，不仅获得了绝对的成功，而且运用干冰创出了一种令人振奋的感觉，梁远苇的作品将技术和荒谬适当地融合在一起，杨茂源的小陶罐装置与建筑中怪异的、充满陈年老

1　转引自彭锋：《观念、文化与实验——策划第 54 届威尼斯国际艺术双年展中国馆的几点体会》，载《艺术评论》2011 年第 10 期，第 29 页。
2　Richard Vine, "Venice Welcomes a Chinese Pavilion for the Nose," https://www.artnews.com/art-in-america/features/chinese-pavilion-venice-biennale-58200/，2011 年 3 月 25 日访问。

铁的通道形成辉煌的对照。"[1]雷切尔·斯宾塞（Rachel Spence）也指出中国馆对展览环境的机智回应："面对军械库中最有启发性然而又是最有挑战性的空间——一个巨大的老旧的仓库，排满了十分难看的油桶，中国艺术家五人组以一个变幻莫测的、多重感官感受的、诗篇一般的展览来进行回应。"[2]这些批评家都强调了中国馆地理位置和物理空间的特殊性。

观众和批评家对作品的反应，也是批评家描述的重要内容。在沙龙批评中，狄德罗经常提到观众的反应。在提到观众反应的时候，狄德罗通常不会指名道姓，而是用"有人说"。例如，在谈到维安（Joseph-Marie Vien）的《卖脂粉的女人》时，狄德罗说："有人说坐着的妇人耳朵高了一点"；"尽管花盆装饰着浮雕，但有人说它的形状太象费拉尔码头上摆卖的那些旧花盆了"；"有人说，古人绝对不会把这作为孤立的一幅画的主题，而是把这样的画和诸如此类的作品用作浴室、天花板或者某个地窟墙壁的装饰"。[3]在评论《定亲姑娘》时，狄德罗写道："一位很有风趣的女士曾经指出，这幅画里画了两种性质的人。她认为那位父亲、未婚夫和乡村公证人是地道的农民，是乡下人。可是那位母亲、订亲的姑娘和所有其它角色都是巴黎市场的人物。母亲象是卖水果或者卖鱼的胖女人；姑娘是一位漂亮的女店主。"[4]尽管艺术批评中的描述都是从批评家的角度做出的，但是当批评家特意强调是自己的反应的时候，这种反应就可以当作他的个人反应，不一定要求观众认同。在评论《定亲姑娘》时，狄德罗一开始有些兴奋地写道："我终于看到了我们的朋友格勒兹的这幅画了，真不容易啊，因为这幅画仍然吸引着许多观众。……我觉得这幅作品很美，表现真实，仿佛确有其事。"[5]这些描述可以看作狄德罗的个人反应。狄德罗接下来的描述尽管也是从他自己的角度做出的，但不宜视

[1] Tom Jeffreys, "Venice Biennale - 5 to see," http://www.spoonfed.co.uk/spooners/tom-699/venice-biennale-5-to-see-5327/, 2011年6月9日访问。
[2] Rachel Spence, "Chinese Pavilion," http://www.ft.com/cms/s/2/58f2a33c-8d56-11e0-bf23-00144feab49a.html#ixzz1PxJrZ1Mh. 转引自 Peng Feng, "Somaesthetics and Its Consequences in Contemporary Art," *The Journal of Somaesthetics*, No. 1 (2015), p. 97。
[3] 狄德罗：《狄德罗美学论文选》，张冠尧等译，第443—444页。
[4] 同上书，第439页。
[5] 同上书，第435页。

为他的个人反应,而是要求观众也有同样的观察结果。我们可以将这种反应称作中立反应。狄德罗说:"如果你从正面欣赏这幅画,可以看见右面是一位乡村公证人。他背向观众,坐在一张小桌前面,桌上摆着结婚证书和其它文件。"[1] 批评家在描述对作品的反应时,可以包括自己的反应、观众的反应、中立的反应。这些不同角色的反应,归根结底都是从批评家的角度做出的,因此它们也可以被视为批评家的角色扮演的表现,批评家借观众之口说出自己想说的话。

由于经济价值与学术价值和审美价值一道决定艺术品的价值,特别是随着艺术市场的发达,艺术品的经济价值能够很快就体现出来,因此不少批评家在描述时会指出作品的市场价格。例如,塞·托姆布雷(Cy Twombly)的《无题(纽约市)》(图 7.20)从表面上看就像在黑板上用粉

图 7.20　塞·托姆布雷《无题(纽约市)》

1　狄德罗:《狄德罗美学论文选》,张冠尧等译,第 435 页。

笔画了 6 行圆圈。如果指出这件作品在 2015 年 11 月 11 日纽约苏富比拍卖会上成功拍卖出 7035 万美元，观众就有可能会去关注作品背后的故事，进一步发掘它的意义和价值。

第四节　描述的风格

尽管描述都建立在事实的基础上，都要给出相对客观的信息，但是不同的描述也会体现出不同的风格。对于描述的风格的类型，可以从不同角度做出区分。从文体风格上可以区分为精确描述、诗意描述和散文描述。所谓"精确描述"，只是集中于内在特征，而且只限于感知范围。所谓"诗意描述"，除了内在特征之外，也涉及外在特征，而且不只限于感知，可以拓展到想象、联想和同感。散文描述则介于精确描述与诗意描述之间，是一种相对自由的风格。

前面提到的阿洛威关于纽曼《苦路 14 处》前四幅绘画的描述，就属于精确描述。当代艺术批评流行这种精确描述。譬如，对于威廉·威格曼（William Wegman）的影像作品（图 7.21），金·莱文（Kim Levin）做了这样的描述：

> 让我们从简要的描述开始。两只几乎完全一样的狗——其中一只是威格曼自己的忠实的魏玛猎狗曼雷——面对镜头并排坐着。它们的动作几乎一模一样。几乎完全一致地掉头、转眼、扭着脖子。它们就像被某种看不见的力量迷惑了的木偶。两只狗的二重奏，狗版的鲍勃西双胞胎（Bobbsey Twins）或者火箭女郎（Rockettes），绝对让人目不转睛。两只狗的编舞既精致优雅又荒诞可笑。几秒钟过后，我们终于明白它们在全神贯注追踪某个移动的物体。就是这样。除了一次例外之外，它们做着几乎一样的动作。就在我们完全适应它们一模一样的行动的时候，出现了不一致的扭转：两只狗突然朝相反的方向转头，结束了对空间中同一目标的专注，从而挫败

图 7.21 威廉·威格曼的影像作品画面

了我们的期待。[1]

除了这种精确描述之外,还有一种诗意描述。沃尔特·佩特(Walter Pater)关于达·芬奇的《蒙娜·丽莎》的描述,就是经典的诗意描述:

> 因此,在水边如此奇异的出现,是男人们千百年来的渴望的表现。她的肖像预示着"世界末日来临",她的眼睑有些疲倦。这是一个由内而外创造出来的美人,古怪的想法、奇异的幻想和强烈的热情,一点一点,堆积沉淀在肉体上。把她和一位白皙的希腊女神或是美丽的古代女性放在一起,她们会因为她的美,她的带着种种病痛的灵魂蕴含其中的美而感到苦恼!所有对世界的看法和经验都在此蚀刻塑造成形,在这里它们具有一种力量,让外在的形式、希腊的动物性、罗马的纵欲、中世纪充满精神雄心和富有想象力的爱情的幻想、异教世界的回归、博尔吉亚的罪恶都变得更加精炼和具有表现力。她比自己周围的岩石还要古老;她像吸血鬼一样,死过许多次,因而了解死亡的秘密;她曾在深海里潜水,把她逝去的时光保存;她曾与东方商人交换过奇

1 转引自 Kerr Houston, *An Introduction to Art Criticism: Histories, Strategies, Voices*, p. 110。

异的编制物；她是特洛伊海伦的母亲勒达，也是圣母玛利亚的母亲圣安妮；所有这一切对她来说只是七弦琴和长笛的声音，以及塑造不断变化的轮廓、色彩淡雅的眼睑和双手的精致美感中的存在。对永生的幻想经历了上万种体验，已经不再新鲜；现代思想认为人性是由所有思维和生活方式精炼加工，并在其中自我总结形成的。丽莎夫人一定会被认为既是古老幻想的具体体现，同时也是现代观念的象征。[1]

与精确描述喜欢用直接陈述不同，诗意描述喜欢用比喻。譬如，詹姆斯·斯凯勒（James Schuyler）描述理查德·波塞特-达特（Richard Pousette-Dart）的作品（图7.22）说："像珍珠倾泻：活的，就像鱼群在水域中活泼而毫无拘束地涌动，一群接着一群。他的画面有一种风采、威严和沉静，好像它们自己知道有太多的要看，又没有太多时间去看，有

图 7.22　理查德·波塞特–达特的作品

[1] 沃尔特·佩特：《文艺复兴》，李丽译，外语教学与研究出版社，2010年，第157、159页。译文有改动。

图 7.23 艾德·莱因哈特的黑色绘画

足够的自信去期待它们的价值所在。"[1] 托马斯·赫斯（Thomas Hess）描述艾德·莱因哈特（Ad Reinhardt）的黑色绘画（图 7.23）说："实际上就像……一个黑夜世界；一场突如其来的风暴，在淡黑的云层下面掠过的浓黑的云层，在可能炽热之上的某个地方，让人想起月亮。"[2] 斯凯勒和赫斯在描述作品时都喜欢用"像""如"等词汇，而不直接说"是"。

苏轼在描述绘画时也喜欢用比喻性的说法"如"，他在《书鄢陵王主簿所画折枝二首》中写道：

1 转引自 Kerr Houston, *An Introduction to Art Criticism: Histories, Strategies, Voices*, p. 58。

2 Ibid., 59.

论画以形似，见与儿童邻。
赋诗必此诗，定非知诗人。
诗画本一律，天工与清新。
边鸾雀写生，赵昌花传神。
何如此两幅，疏澹含精匀。
谁言一点红，解寄无边春。

瘦竹如幽人，幽花如处女。
低昂枝上雀，摇荡花间雨。
双翎决将起，众叶纷自举。
可怜采花蜂，清蜜寄两股。
若人富天巧，春色入毫楮。
悬知君能诗，寄声求妙语。

精确描述和诗意描述都有优点，也有缺点。精确描述因为惜墨如金而有损可读性，诗意描述因为充斥着比拟而让人如坠五里云雾。1961年有读者给流行诗意批评的《艺术新闻》(*ARTnews*) 编辑写信，抱怨诗意批评不用"是"而用"如"：

> 先生：
> 够了！是时候拿起笔给你写信了。我还在等待读到一篇不是"像"接着"如"的文章。看着，伙计们：要么是"是"，要么是"不是"。[1]

或许可以回到狄德罗的散文式描述。在狄德罗的散文式描述中，既有大量有效信息，也不刻板枯燥。譬如，在评论布歇的牧野图和风景画时，狄德罗写道：

1　Leonard Kirschenbaum, "Letter to the Editor," *ARTnews* 59, No. 10 (February 1961), p. 6. 转引自 Kerr Houston, *An Introduction to Art Criticism: Histories, Strategies, Voices*, p. 59。

> 颜色多么鲜艳！真是绚丽多彩！内容和思想又是何等丰富！除了真实以外，此人可谓具备一切优点了。如果把他的作品拆开，没有一部分不使你感到赏心悦目；甚至整幅作品也对你有很大的吸引力。但是，人们会提出这样的问题：世上哪里有穿得如此华丽阔绰的牧人呢？有哪个主题能在同一个地点，在原野上、桥孔下、远离一切房舍，把女人、男人、孩子、公牛、母牛、绵羊、狗、一捆捆稻草、流水、篝火、提灯、炉子、陶罐、小锅，都集中在一起呢？这个衣服那么漂亮，那么整齐，体态又那么撩人的少妇在那里干什么？这些或玩或睡的孩子是她的儿女吗？还有这个端着火盆，就要倾倒在她头上的男人是否她的丈夫呢？他想拿这盆点着的炭火做什么？这炭火他是从哪里弄来的呢？真是乱七八糟的大杂烩！使人感到荒谬得很；但正由于这一切，人们才舍不得离去。这幅画吸引你，使你去而复返。这种缺点自有其讨人喜欢的地方，这种荒唐的做法简直是无法模仿，世上少有！里面蕴藏着多么丰富的想象，能产生多大的影响和魅力，能表现出多么出众的才华啊！[1]

轻松的文字体现了狄德罗精细的观察、丰富的想象、戏剧性的组织，读者在不知不觉中进入他所描绘的画面，随着他一同观看和思考。当然，狄德罗的文字已经不是单纯的描述，里面渗透了解释和评价。感知、想象和判断从逻辑上可以区分开来，但是在实际批评中它们是密不可分的。

无论狄德罗的文字多么富有魔力，也不能像他自己宣称的那样：观众可以凭借他的描述将绘画原样呈现出来。借用古德曼的术语来说，绘画使用的语言既有句法密度也有语义密度，而描述使用的文字只有语义密度，没有句法密度，因此文字描述无法穷尽绘画的丰富性和微妙性。在对凡尔奈（Vernet）的《月光》做出一番描述之后，狄德罗有些无奈地写道："但我这种冷漠而夸张的语言，毫无生气并且缺乏热情的文字，也就是刚

[1] 狄德罗：《狄德罗美学论文选》，张冠尧等译，第433—434页。

才一行接一行写下来的言词,到底能说明什么?什么也说明不了,是的,毫不说明问题;非看实物不可。"[1] 艺术批评中的描述的目的,与其说是让观众了解艺术品,不如说是引起观众直接感知艺术品的欲望。

思考题

1. 人们为什么重视艺术批评中的描述?
2. 描述具有哪些功能?
3. 描述的对象有哪些?
4. 有哪些不同风格的描述?

[1] 狄德罗:《狄德罗美学论文选》,张冠尧等译,第 499—500 页。

第八章
批评中的解释

艺术批评中的解释,就是对艺术品的意义的阐发。无论是再现、表现还是写意,艺术作品都有它要表达的内容。正因为如此,古德曼将艺术纳入符号表达(symbolization)之中。[1] 所谓"符号表达",就是用"此"表达"彼",即所谓"言在此而意在彼"。艺术批评的目的,除了将"此"描述出来之外,更重要的是将"彼"解释出来。根据丹托所言,艺术进入后历史阶段之后,"关涉性"(aboutness)成为艺术的基本规定。[2] 某物之所以成为艺术品,不是因为它的可识别的特征,而是因为它指向的意义,因为它引发的话题。借用丹托的术语来说,就是围绕作品的"艺术界"或"理论氛围"。这种"艺术界"或"理论氛围"不是艺术品本身拥有的,具体说来,不是我们从艺术作品中可以感知到的,而是由艺术理论、艺术批评和艺术史等做出的解释构成的,只有艺术界中的专家才能识别出来。[3] 由此,理论解释成了决定某物是否为艺术品的关键。然而,无论是艺术还是科学,都是符号表达形式。同样作为符号表达形式,科学似乎不依赖也不需要解释,甚至不依赖也不需要批评。艺术批评为什么如此重视解释?批评如何进行解释?解释在批评中扮演怎样的角色?这些都是需要澄清的问题。

1　Nelson Goodman, *Languages of Art: An Approach to a Theory of Symbols*.
2　Arthur C. Danto, *After the End of Art: Contemporary Art and the Pale of History*, 1997, p. 195.
3　Arthur Danto, "The Artworld," *The Journal of Philosophy*, Vol. 61, No. 19 (October 1964), pp. 571-584.

第一节 解释的定位

描述针对的是艺术品的事实，解释针对的是艺术品的意义，同样的事实可以有不同的意义，因此与描述相比，解释具有更大的多样性和主观性，不同的批评家对于同样的艺术品甚至可以做出相互冲突的解释。关于解释与描述之间的这种区别，马戈利斯（Joseph Margolis）做出了这样的总结："描述"表明存在一个稳定的、公开的、边界相对明确的对象可供检验；"解释"表明有艺术鉴赏力，有一点主观操作的成分。马修斯（Robert Matthews）也强调描述与解释在认识论立场上有所不同："描述"有一种很强的认知的姿态，对作品有明确的知识，它可以是对的或者错的；"解释"较少直接来自作品，它可以是有理的或者似是而非的。[1]

尽管从理论上可以将解释与描述区别开来，但是在实际批评中它们之间的边界是很难划定的。一方面，描述、解释和评价是交替进行的，在用"夹叙夹议"的方式写成的批评文本中，我们很难将它们严格区别开来。另一方面，一些描述性的语言本身也具有解释和评价的性质。描述的内容、描述的方式、词语的选择等等，都会暗含解释在内。对艺术品的感知不仅揭示客观事实，也泄露主观兴趣。例如，在2002年7月最后一周的《纽约客》周刊中，施杰尔达（Peter Schjeldahl）对高更的《游魂》（图8.1）做了这样的描述："总起来说，[这幅画画了]一个吓得发抖的人体俯卧在床上，在她身后是一个怪异的萨满形象，她身下的[床单]表面用不同寻常的、明亮的色彩和复杂的、令人激动的笔触绘成。"[2] "吓得发抖的"与"怪异的"，不仅是描述，也是解释。"不同寻常的、明亮的"和"复杂的、令人激动的"，不仅包含解释，而且包含评价。由此可见，即使是相当克制的和朴素的描述，也有可能包含解释在内。描述与解释之间，存在明显的交叉重叠的现象。

如果将描述严格限制在感觉领域之内，那么解释还可以分出一种低

1 马戈利斯和马修斯的观点，转引自 Kerr Houston, *An Introduction to Art Criticism: Histories, Strategies, Voices*, p. 115。
2 Ibid., p. 108.

图 8.1 高更《游魂》

度解释,我们可以称之为"分析"。与此相对照,可以将高度解释称为"阐释"。尽管在通常情况下我们并不在分析与阐释之间做出严格区分,但是指出分析与阐释略有不同仍然是必要的。分析的内容比较客观,具有鉴赏力的观众容易识别和赞同。但是,阐释的内容就不一定具有客观性和普遍性。阐释更容易受到"视界"的影响,这里的视界是由各种"先入之见"形成的。通过不同视界做出的阐释,很有可能非常不同。要与某种阐释形成恰当的共鸣,首先必须接受该阐释依据的视界。例如,在《荣耀与历史——〈绘画的艺术〉中的隐喻》一文中,徐紫迪对维米尔的《绘画的艺术》(图 8.2)做了相当细致的描述,其中某些描述就有明显的形式分析。徐紫迪写道:

结合地面瓷砖的尺寸估算,我们可以初步推断这张桌子体积很大,桌子上摆着很多东西。一块深绿色的衬布和另一块黄绿相间的衬布像

第八章 批评中的解释 133

图8.2 维米尔《绘画的艺术》

瀑布一样从桌边垂下来，衬布压在了一个又大又薄的对开本子上，本子被翻开了，本子上面好像模糊地画有东西。在《绘画的艺术》这张维米尔"精心设计"的力作中，维米尔并没有清晰表明这本子的实际用途，在维米尔去世后的财产清单中，我们可以确定他确实有5个大本子和25本书，然而，我们不知道这个大本子究竟是一本艺术家用来参考的插图书，还是用来打草稿的速写本。无论如何，这本大本子一

定是维米尔有意安排摆放在桌面上的，翻开的纸张和本子的暗部产生了强烈的明暗对比，它那下垂的纸页连同桌边的衬布既暗示了桌子的转折又打破了桌面过于呆板的两条直线。[1]

这段描述中的大部分内容都是可以直观到的"事实"。作者提到维米尔有 5 个大本子和 25 本书，这些事实尽管在画面上看不到，但也可以算作描述的对象，它们是历史事实。不过，当作者指出"它那下垂的纸页连同桌边的衬布既暗示了桌子的转折又打破了桌面过于呆板的两条直线"时，就不只是在做客观描述，而是包含了形式分析在内。"暗示了桌子的转折"说的既是"桌子的转折"这个事实，也是"如何表示桌子的转折"这种形式安排。"打破了桌面过于呆板的两条直线"，则完全是形式分析，只有在绘画艺术中才有意义。更确切地说，只有对于某种特定的绘画趣味，例如古典油画的趣味而言，直线才是呆板的，才需要打破。对于某些现代绘画，例如极简主义绘画而言，直线不一定是呆板的，不仅不需要打破，而且是画家主动追求的对象。不过，从总体上来说，这种分析并非阐释，因为它们并没有远离可感知的"事实"。对于具有鉴赏力的观众来说，这种分析涉及的内容是可以感知到的。

作者继续写道：

> 桌子后面还有一本厚厚的精装书、一件石膏头像以及一张信纸。对于任何一个画家来说，正规学习绘画一般都是从画雕塑入手开始系统地训练。画家米歇尔·斯维茨（Michael Sweerts）曾在罗马工作学习多年，在其 1652 年名为《在工作室》(In the Studio) 的画中，我们可以看到那些在画家画室中的道具：石膏雕像、乐器、书籍，以及各种测量工具，其中前景中的雕像与维米尔画中的雕像十分相像。画室中出现的石膏雕像确实有它的合理性，它作为一种补充成为画中的第二张脸，同时，也侧面反映出一种重要的观念：画家对历史经典的尊重与研习不可

[1] 徐紫迪：《荣耀与历史——〈绘画的艺术〉中的隐喻》，载《美术观察》2020 年第 11 期，第 78 页。

或缺。桌子前面的阴影处摆放着一只酒红色天鹅绒布面的椅子，椅子带有铜扣和流苏装饰穗，这把椅子和画面最远处放置的另一把椅子是一对，一近一远。由于透视，两把相同的椅子大小相差悬殊，暗示了画室的空间，同时也给远处人物的大小、位置提供了参照。画中的椅子和维米尔的另一张画《戴珍珠项链的少女》中前景中的椅子一模一样，这种放在前景中的椅子显然是用来表现空间的纵深，而似乎也在暗示某些人物的不在场。[1]

这段文字看上去也像描述，但解释的内容更多，而且这里的分析已经有向阐释过渡的倾向。"由于透视，两把相同的椅子大小相差悬殊，暗示了画室的空间，同时也给远处人物的大小、位置提供了参照"，这段文字属于形式分析。指出《绘画的艺术》中的椅子与《戴珍珠项链的少女》中的椅子一模一样，也属于形式分析的范围。但是，关于石膏头像的文字，就不仅是形式分析，而且具有阐释的意味。指出"对于任何一个画家来说，正规学习绘画一般都是从画雕塑入手开始系统地训练"，目的是用画室里的石膏像来说明维米尔是正规学习绘画的职业画家，因此这段文字可以视为艺术社会学的阐释。作者通过与《在工作室》中的石膏像的对比，指出"画家对历史经典的尊重与研习不可或缺"，进一步说明维米尔不仅是有过正规学习的画家，而且是尊重经典和注重研究的画家。这些内容都是作者依据艺术社会学做出的阐释。

尽管作者的这些文字已经有从形式分析滑向意义阐释的趋势，但它们还不是深度阐释，在总体上仍然可以归入分析的领域。深度阐释涉及作品的语境、作品的范畴和作者的意图，而且会受到视界的明显影响。如果说形式分析的内容仍然可以落实到作品的感知特征上，那么深度阐释的意义则是很难通过感知从作品中指认出来的。

尽管深度阐释的内容因为存在主观性和视界性而容易惹出争议，但是艺术鉴赏却非常依赖深度阐释。于是，解释成为艺术批评的重要

[1] 徐紫迪：《荣耀与历史——〈绘画的艺术〉中的隐喻》，载《美术观察》2020年第11期，第78—79页。

内容。正如古德曼所言,艺术在根本上也是一种符号表达,所有的符号表达都是以"此"来表达"彼",用结构主义符号学的术语来说,就是用"能指"来表达"所指"。从符号表达的角度来说,所有符号都需要解释。但是,事实并非如此,似乎只有艺术尤其需要解释。其中原因在于,借用朗格(Susanne K. Langer)的说法,艺术是"呈现性符号系统"(presentational symbolism),其他符号如科学是"推论性符号系统"(discursive symbolism)。[1] 对于推论性符号系统来说,"彼"显而"此"隐;对于呈现性符号系统来说,"此"显而"彼"隐。换句话说,科学符号是透明的,通过透明的"此"直接抵达"彼",这种透明性甚至会让人感觉不到"此"的存在,换句话说,"此"完全是工具性的,除了表达"彼"之外,自身没有任何意义;艺术符号是不透明或者半透明的,"此"在表达"彼"的时候,还会隐藏"彼",换句话说,"此"在指向"彼"的时候还指回自身,除了表达"彼"之外,"此"本身也具有意义。因此,科学表达的意义是明了的、确定的,艺术表达的意义是隐晦的、无限的。需要借助相应的解释,艺术表达的意义才能显现出来。

更重要的是,由于当代艺术偏好观念性,艺术欣赏的目的不是对"此"的感知,而是对"彼"的领会,解释因此变得尤其重要。就像丹托的艺术界理论强调的那样,"将某物视为艺术,要求某种不能被眼睛识别的东西——一种艺术理论的氛围,一种艺术史的知识:一个艺术界"[2]。这里的"艺术界"不同于通常说的艺术作品所展现的"艺术世界",艺术世界是属于作品的内部世界,艺术界是环绕作品的外部世界;艺术世界是作者创造出来的,艺术界是批评家解释出来的。正因为如此,解释成为当代艺术批评的重要内容。甚至可以说,如果没有批评家的解释,艺术品就不能成为艺术品。正如卡罗尔指出的那样,"今天流行的大多数批评理

1 Susanne K. Langer, *Philosophy in a New Key: A Study in the Symbolism of Reason, Rite, and Art*, The New American Library, 1951, p. 89.
2 Arthur Danto, "The Artworld," *The Journal of Philosophy*, Vol. 61, No. 19 (October 1964), p. 580.

论主要都是关于解释的理论。它们都是关于如何从艺术作品中获得意义,包括征候性意义。它们都将解释当作艺术批评的首要任务"[1]。

第二节 风格、范畴与解释

人们通常会认为,通过直观就能识别作品的风格,但事实上并非如此,如果没有比较,风格就毫无意义,更不用说风格的识别和鉴赏了。如果风格在对照中才能被识别,那么风格与其说是感知的对象,不如说是解释的对象。

对于艺术风格,不同的理论家有不同的界定。尽管理论家对风格的界定有所不同,但都强调了风格是艺术作品的某种相对稳定的标志性特征,尤其是作品的总体特征。这种稳定的总体特征,通常被认为是感知的对象,但是对风格的识别远非直接感知那么简单,其中包括许多解释在内。对于艺术界的专家来说,由于解释已经内化在感知之中,因此容易误导人们认为风格只是感知的对象,从而属于描述的领域。但是,如果没有批评家的解释,一般观众是无法将风格区分开来的。

批评家用来描述风格的词汇,通常被视为审美范畴。审美范畴是艺术界中的成员共同创造的,包括艺术家的作品所体现的审美特征,批评家对这些特征的指认、命名和分析,在此基础上理论家再做进一步的提炼工作,将它落实到艺术史的脉络和艺术理论的语境之中,当然还需要得到观众的接受。进入全球化之后,我们还可以通过不同艺术传统的对话和融合来进行范畴创造。例如,如果在丹托论述的"再现"和"表现"两种西方艺术大风格中再加入中国艺术中的"写意",就会组合出来八种风格:再现—表现—写意,再现—表现—非写意,再现—非表现—写意,再现—非表现—非写意,非再现—表现—写意,非再现—非表现—写意,

[1] Noël Carroll, *On Criticism*, p. 5.

非再现—表现—非写意，非再现—非表现—非写意。[1] 在今天的艺术界中，将这八种风格识别出来并不困难。

根据丹托的风格矩阵理论，艺术是在相互对照中界定自己，因此艺术界中的风格总是成对出现的。但是，这并不意味着相对的风格体现的审美价值是相反的。换句话说，并不是一种风格体现正面审美价值，与之相对的另一种风格体现负面审美价值。尽管它们在风格上相对，但在审美价值上并不相反。就如优美与崇高、悲剧与喜剧那样，它们常常在相互对照中界定自己，但并不意味着它们在审美价值上完全相反。鉴于艺术圈存在相互对照、相互界定、相互竞争的诸多风格，这就为多元解释打开了窗口，批评家可以推举不同的风格。

不过，话又说回来，尽管艺术界存在不同的风格，我们可以用不同的概念或者范畴作为视界来感知艺术品，但是同一个作品并不一定适合用多种概念或者范畴作为视界来感知，在众多概念或范畴中很有可能只有一种概念或范畴是合适的。正因为如此，尽管解释因为视界的不同而具有主观性和多样性，但是艺术批评可以避免陷入相对主义的泥潭。对此，瓦尔顿做过很有信服力的分析。根据瓦尔顿的论述，我们欣赏艺术作品，首先需要将它放在适当的范畴下来感知。我们用来感知和理解艺术作品的范畴不止一个，在不同的范畴下来感知和理解同一件艺术作品，会获得不同的感受，进而会做出不同的评价。只有依据与作品相适应的范畴来感知，才能获得关于该作品的恰当的评价。例如，如前所述，毕加索的《格尔尼卡》既可以放在印象派的范畴下来感知，也可以放在立体派的范畴下来感知。如果将《格尔尼卡》放在印象派的范畴下来感知，会得出它是一幅拙劣的绘画的评价；如果将《格尔尼卡》放在立体派的范畴下来感知，会得出它是一幅卓越的绘画的评价。瓦尔顿进一步主张，根据《格尔尼卡》诞生的语境和毕加索的意图，只有将它放在立体派的范畴下来感知得出的评价，才是正确的评价，因为只有将它放在立体派

[1] 关于这八种风格的分析，见彭锋：《风格与境界》，载《中国书画》2015 年第 1 期，第 23 页。丹托的风格矩阵理论，见 Arthur Danto, "The Artworld," *The Journal of Philosophy*, Vol. 61, No. 19 (October 1964), pp. 582-583。

的范畴下，才能把握住它的总体风格，才能把握住它的灵魂。[1]

总之，对于批评家来说，一方面需要敏锐的感觉来识别风格，另一方面需要丰富的词汇或者范畴来言说和阐释风格。前者有赖于艺术观察，后者有赖于学术积累。

第三节　意图主义解释

解释在根本上是阐发艺术品的意义。在通常情况下，人们会认为艺术品的意义就是艺术家的意图，艺术品是传达或者表现艺术家意图的道具，解释的目标就是发掘艺术家的意图。这种意义上的解释，我们称为意图主义解释。

在19世纪和20世纪初的美学领域中，占主导地位的是唯心主义美学和与之相关的浪漫主义文艺批评，艺术表现理论是这种唯心主义美学和浪漫主义文艺批评的典型代表。表现论对于模仿说或再现论的胜利，意味着浪漫主义美学最终战胜了古典主义美学。

表现论和再现论支持两种非常不同的艺术批评。根据再现论，艺术品是对现实生活的再现，艺术品的意义就在于它忠实地反映现实生活，艺术品的价值在于：(1) 它所反映的现实生活是否有意义；(2) 它对内容的反映是否成功，是否忠实于现实生活。根据表现论，艺术品是艺术家主观情意的表现，艺术品的价值在于它所表现的主观情意是否有意义。由于艺术家的主观情意不是客观所见的，一般人很难确定艺术家的表现是否成功。于是，艺术批评不去分析艺术家的表现是否成功，而是去挖掘艺术家的主观情意，弄清楚艺术家的意图，因此传记批评成为浪漫主义文艺批评中的一种主要形式。所谓"传记批评"，就是通过各种渠道弄清艺术家的所思所想。譬如，如果艺术家在世的话，批评家可以通过访谈去了解他的创作意图。对于不在世的艺术家，可以通过查看他留下的文

1　Kendall L. Walton, "Categories of Art," *The Philosophical Review*, Vol. 79, No. 3 (July 1970), pp. 334-367.

字去了解他的创作意图。罗兹（John Livingston Lowes）于1927年出版的《通往赞纳都之路：想象方式研究》(*The Road to Xanadu: A Study in the Ways of the Imagination*) 就是关于诗人科勒律治（Samuel Taylor Coleridge）的传记批评的经典之作。

意图主义解释存在明显的困难。首先，批评家无法确保通过访谈和其他途径获得的艺术家意图的真实性。访谈通常都是在创作结束之后进行的，艺术家通过回忆来讲述自己的创作意图。人们在回忆中会或多或少按照现在的立场来修正过去的事实，从而令回忆的客观性受到质疑。即使艺术家能够完全面对以往的事实，真诚揭示自己内心的所思所想，但也存在因为记忆力衰退而导致回忆失真的现象。事实上，在回忆中出现的事物经常真假难辨，就像电影《无姓之人》(*Mr. Nobody*) 告诉我们的那样，在回忆中发生的事情与没有发生的事情经常交织在一起，回忆者本人也不能将它们区分开来。

其次，按照浪漫主义美学的构想，艺术家常常在一种灵感状态下创作，他们对自己的创作意图也不清楚。艾布拉姆斯总结了灵感状态下创作的四个特征："①诗是不期而至的，不用煞费苦思。诗篇或诗段常常是一气呵成，无须诗人预先设计，也没有平常那种在计划和目的达成之间常有的权衡、排斥和选择过程。②作诗是自发的和自动的；诗想来就来，想去就去，非诗人的意志所为。③在作诗过程中，诗人感受到强烈的激情，这种激情通常被描述为欢欣或狂喜状态。但偶尔又有人说，作诗的开头阶段是折磨人的，令人痛苦的，虽然接下来会感到痛苦解除后的宁静。④对于完成的作品，诗人感到很陌生，并觉得惊讶，仿佛是别人写的一般。"[1] 如果艺术家本人对自己在灵感状态下的创作都不是很清楚，那他就无法说清楚自己的创作意图。在精神分析美学中，这种灵感论还有一个加强的版本，认为艺术创作是无意识的流露，而艺术家对自己创作的回忆是有意识的，因此艺术家本人关于自己创作意图的解释是不足为

[1] M. H. 艾布拉姆斯：《镜与灯：浪漫主义文论及批评传统（修订译本）》，郦稚牛、童庆生、张照进译，童庆生校，第239页。

信的。

再次，意图主义解释往往根据与作品有关的传记材料而不是作品本身来解释作品，然而在体现作者意图上，作品比其他材料更有优势。如果作品不能体现艺术家的意图，我们就无须去发掘艺术家的意图。如果作品能够体现艺术家的意图，我们就应集中精力去研究作品，无须煞费苦心去发掘其他材料。

最后，意图主义解释会严重限制读者的想象力，同时也不符合艺术的实际情况。按照意图主义解释的构想，作者的意图在决定作品的意义上享有至高无上的地位，这样会导致对作品意义的本质主义解读，即只有符合作者意图的解读是真的。然而，在实际的欣赏经验中，读者在欣赏作品时很少参考有关作者意图的解释。更重要的是，艺术史上有不少作品没有作者或者作者身份不明，我们无法确定作者的实际意图，但这并不妨碍我们欣赏这些作品。事实上，没有作者意图的限制，读者可以拥有更大的解读空间。读者丰富的解读，可以让作品的意义变得更加丰满。巴特有些夸张地宣称"作者死了"，主张正当的阅读是一种"作者式的"阅读。文学和艺术作品的目的，"是不再让读者成为文本的消费者，而是要成为文本的生产者"[1]。

第四节　反意图主义解释

作为对浪漫主义传记批评的反动，新批评强调对艺术作品的文本做客观的分析，将批评的对象严格限制在艺术家公开发表的文本上，不涉及文本之外的任何东西。作为新批评的主要思想家，威姆塞特和比尔兹利的"意图谬误"是对新批评的特征的最好概括，同时将矛头直接对准此前盛行的浪漫主义传记批评。

"意图谬误"的主张最早于1943年由威姆塞特和比尔兹利在为《世

1　Roland Barthes, *S/Z*, translated by Richard Miller, Blackwell, 1974, p. 4.

界文学词典》(*Dictionary of World Literature*)撰写的词条"意图"中提出。1946年威姆塞特和比尔兹利于《斯旺尼评论》(*Swanee Review*)联合发表《意图谬误》一文,从而拉开了意图主义和反意图主义之争的序幕。在这篇文章中,他们明确主张"对于作为判断文艺作品是否成功的标准来说,作者的设计或意图既不可用也不合意"[1]。作者重点阐发了这几个方面的意思:(1)否认艺术家的意图与文学作品的解释具有任何关系;(2)认为诗歌中的真正说话者是一种"戏剧性的说话者",而不是作者自身;(3)主张将关于作者传记和心理的"个人研究"与关于文本的"诗学研究"区别开来,认为批评家的任务是进行"诗学研究"而不是"个人研究"。[2]比尔兹利后来又补充了几个论证。首先是"两个对象的论证",认为艺术作品与艺术家在本体论上是全然无关的两种东西:艺术作品是物,艺术家是人。意图是艺术家的私人事务,作品是艺术界的公共事务,二者不能混为一谈。批评家的任务是研究艺术作品,而不是研究艺术家。如果批评家去关注艺术家的心理和个人经验,就明显离开了批评家应该关注的对象。[3]其次是"意义论证",认为文学作品的意义不是由作者的私人意图决定的,而是由字典中的词语意义和语法决定的。从作者的意图角度来说,作者可以通过特殊的规定而使任何一个词语具有任何一种意思,比如用"红"这个词语来表达"绿色"的意思,但读者并不会根据作者的意图将"红"这个词语的意义理解为"绿色",而是根据字典将"红"的意义理解为"红色"。由此,我们只能根据字典、语法等大家共有的东西来理解作品的意义,而不能根据作者的私人意图来理解作品的意义。[4]

经过比尔兹利和威姆塞特的论证,"意图谬误"由最初的稍嫌武断和任意的主张变成了一项公认的新批评的纲领,成为美学和文艺批评领域中一项占主导地位的原则。更重要的是,反意图主义并没有随着新批评

[1] W. K. Wimsatt, Jr. and M. C. Beardsley, "The Intentional Fallacy," in *Aesthetics: Critical Concepts in Philosophy*, edited by James O. Young, Vol. 2, p. 194.

[2] Ibid., pp. 194-208.

[3] Monroe C. Beardsley, *Aesthetics: Problems in the Philosophy of Criticism*, 2nd edition, Hackett Publishing Company, 1981, p. 25.

[4] Ibid., p. 26.

的衰落而衰落，因为它继续在结构主义、后结构主义和马克思主义文艺批评中获得了更强大的生命力。

比尔兹利的"意义论证"很容易在结构主义那里找到强有力的支持。根据结构主义语言学，任何词语的意义都是由与语言系统中的其他词语的关系决定的。离开跟其他词语的关系，任何词语的意义都将无法得到确认。这是结构主义语言学发现或确立的一项基本原则。文学作品也是由语言构成的，也得服从这项原则，因此文学作品的意义不是由作者的意图决定的，而是由语词与语词之间的关系决定的。语词与语词之间的关系与其说是由作者确定的，不如说是由读者在阅读活动中建立起来的，由此我们就不难理解为什么结构主义美学家巴特宣称"作者死了"，认为正当的阅读是一种"作者式"的阅读。正是由于认识到作品的意义不是由作者的意图预先决定的，而是在读者的"作者式的"阅读中建构起来的，因此巴特宣称"文学作品的目的是不再让读者成为文本的消费者，而是要成为文本的生产者"[1]。

反意图主义既没有随着新批评的衰落而衰落，也没有随着结构主义的衰落而衰落，因为紧接着结构主义兴起的后结构主义或后现代主义，是一种更极端的反意图主义。

当巴特强调读者对文本的书写可以各种各样和无穷无尽的时候，他所表达的思想已经超出了结构主义的范围，而进入了后结构主义领域。结构主义和后结构主义在许多方面有相似的特征，但它们之间的显著不同在于：结构主义承认有一个最终的、封闭的整体，其中每个部分都可以在跟整体的其他部分的关系中获得确定的意义；后结构主义不承认有这种整体，认为任何整体都可能是更大的整体的部分，至少任何整体都处在向未来的开放之中，由此整体中的任何部分的意义都是不确定的。这种后结构主义或者后现代主义思想在德里达（Jacques Derrida）那里得到了最集中的表现。如果还是采用巴特的术语，将读者的阅读视为一种"作者式的"阅读或书写，那么在德里达这里，这种书写就具有了更加积极的

[1] Roland Barthes, *S/Z*, translated by Richard Miller, p. 4.

意义，读者不仅可以而且必须用自己的阅读来书写文本的新的意义。正是在这种意义上，我们可以说德里达的解构不仅是消极的破坏，而且是积极的建构。为了给读者更加自由的解释空间，德里达也主张要取消作者，为此德里达突出了语言（speech）与文字（writing）的区别。文字的典型特征就是我们可以在作者不在场的情况下与之遭遇，即使我们对一段文字的作者乃至其所处的语境没有任何知识，这段文字对我们来说也是可以理解的。因此，德里达得出结论说，理解文本与对作者的意图和其他心理状态的了解没有任何关系。[1]

20世纪40—50年代盛行的新批评、60—70年代盛行的结构主义、80年代以后盛行的后结构主义，尽管它们之间存在很大的不同，但在反意图主义这一点上是没有什么分歧的。在20世纪崛起的马克思主义美学虽然在许多方面与新批评、结构主义和后结构主义对立，但在反意图主义这一点上也与它们不谋而合。马克思主义哲学强调人是社会关系的综合，经济基础决定上层建筑，因此任何个人的意图最终都是社会条件的产物。文艺批评的最终目的，是揭示作品背后所隐含的经济基础和社会条件。尽管与新批评、结构主义和后结构主义强调文本不同，马克思主义文艺批评强调某种处于文本之外的东西，但这种外在于文本的东西并不是作者的意图，而是构成作者意图的经济基础和社会条件。因此，从一个完全不同的角度，马克思主义美学也支持了反意图主义，从而使得反意图主义在20世纪下半期始终处于美学和文艺批评的主流地位[2]，以至于一些美学家发出这样的感叹："奇怪的是，出于各种各样的原因，除了少数抵制之外，反意图主义继续在具体的文学研究和一般的人文研究中处于支配地位。"[3]

[1] Jacques Derrida, *Margins of Philosophy*, translated by Alan Bass, The University of Chicago Press, 1982, pp. 307-330.
[2] 关于意图主义的一般说明，见 P. Taylor, "Intention: An Overview," in *Encyclopedia of Aesthetics*, edited by Michael Kelly, Oxford University Press, 1998, Vol. 2, pp. 512-515。
[3] Noël Carroll, *Beyond Aesthetics: Philosophical Essays*, Cambridge University Press, 2001, p. 182.

第五节 解释与创作类型

意图主义解释与反意图主义解释在艺术批评中都得到了广泛运用,这与艺术家创作的类型不无关系。有些艺术家属于意图主义的类型,他们的作品很好地体现了他们的意图;有些艺术家属于反意图主义的类型,他们的作品与他们的意图似乎没有直接的联系。笔者曾经以丁方和朝戈为例,对意图主义类型与反意图主义类型做了说明。

根据笔者的观察,丁方是一位意图主义艺术家,他的主张与他的创作基本一致。丁方的艺术是一种崇高的艺术、一种表现的艺术、一种写意的艺术。这表现在丁方的绘画对"高"和"光"的表现以及一种带有痛感的自我否定。丁方的否定性表现方式就是他的反复涂抹。他说:"我的画往往是反复涂抹与描画的结果,一张数年前的画很可能今年又重新来过一遍。"[1] 对于不可表达的东西的表达是否定性的,否定性的表达是没有止境的,从这种意义上来说,丁方的作品可以永远向未来的涂抹开放(图 8.3)。

图 8.3 丁方《神圣山水》

1 丁方:《我心在高原》,生活·读书·新知三联书店,2004 年,第 130 页。

与丁方是一位意图主义艺术家不同，朝戈是一位反意图主义艺术家（图 8.4）。朝戈绘画中的人物对待世界的态度不同于朝戈本人对待他的人物的态度，但朝戈本人对此没有明确的区分。朝戈的人物对待世界的态度是批判性的，这些人物常常表现出一种特别的紧张和警惕，朝戈以此来表现人的精神性。的确，如果我们假定世界是物质的，那么，只有当人对世界表现出批判态度的时候，人的精神性才能得到充分显现。朝戈的人物所表现的这种精神性，使得评论家给朝戈贴上了"知识分子画家"的标签。但是，"知识分子"概念的含义是相当复杂的。批判精神并不是知识分子的根本特征；至少从总体上来说，知识分子对待事物的态度是中性的，尤其是在汉语语境中更是如此。因此，知识分子的标签不能很好地表达朝戈自称的对物质性的社会的批判与疏离。不过，这并不意味着我们否定朝戈是一个知识分子画家。相反，笔者认为朝戈是一个真正的知识分子画家，一个典型的当代中国学院式的知识分子画家。这并不是因为朝戈所塑造的人物在警惕地与物质性的社会对峙，而是因为朝戈本人对他的人物持有一种中性的分析态度。

只有将朝戈本人对待事物的态度揭示出来，我们才能准确判断朝戈是个怎样的画家。只有将朝戈绘画中的人物对待社会的态度与朝戈本人对待其绘画中的人物的态度区分开来，这一点才能清晰起来。显然，朝戈对待其绘画中的人物的态度不是批判性的，而是学院式的分析性的。朝戈追求准确地把握人物的精神状态，深入人物的内心世界，尤其是那种一般人极难发现的深层的精神世界。的确，朝戈的绘画在这方面表现得非常突出，朝戈实现了他对人物进行深层次的精神分析的意图。就像一些评论家所判断的那样，朝戈是一个精神分析画家。正是这种不动声色的精神分析态度，标明朝戈是学院式的知识分子画家。精神分析家所分析出来的人物的精神，有可能高贵也有可能凡俗，但精神分析家不会因为其分析的人物精神高贵而高贵，同样也不可能因为其分析的人物精神凡俗而凡俗。精神分析家本人的精神是中立的、学院式的、知识分子的。说朝戈是个学院式的知识分子画家，不仅因为他对人物的那种中性的精神分析，而且因为他对绘画形式和语言的考究。与丁方的绘画永远向未

图 8.4　朝戈《敏感者》

来的重写开放不同，朝戈的绘画是完成了的，而且是唯美的，甚至带有很强程度的自恋情结。就像学者沉迷于其研究领域中的事物那样，朝戈沉迷于他所塑造的人物。朝戈发现一位具备他所理解的那种精神性特征的模特且成功地揭示出模特的那种精神性时所涌现的喜悦，大致相当于一位心脏病专家发现一个典型的心脏病例并成功地予以救治时所具有的那种喜悦。对于朝戈绘画中的人物对待世界的态度与朝戈本人对待他的人物的态度的区别，评论家和朝戈本人都没有意识到，或者没有意识到这种区别所具有的价值，因此，他们不是将朝戈绘画中的人物对待世界的态度移植到朝戈身上，就是将朝戈对待其人物的态度移植到朝戈人物身上。由此就会产生这样的理解错位：朝戈像他的人物那样，与社会处于紧张的对峙之中；或者朝戈的人物与朝戈一样，在对周围世界做冷静的精神分析。朝戈的人物具有批判精神但朝戈不具备，朝戈本人具有分析精神但朝戈的人物不具备。朝戈是知识分子画家，但朝戈的人物不是知识

分子；朝戈的人物是精神上的敏感者，但朝戈本人不应该很敏感。由于朝戈本人没有将自己与模特区别开来，这导致他的主张与他的创作很不一致，正是在这种意义上我们说朝戈是一位反意图主义艺术家。

不过，需要指出的是，对作品的意图主义解释和反意图主义解释都不包含任何价值判断的因素。我们不会因为作品不符合作者自己解释的意图就贬低作品的审美价值，同样也不会因为作品符合作者自己解释的意图就判定它为杰作。《复活》可能比《安娜·卡列尼娜》更符合托尔斯泰的意图，但我们不能因此说前者比后者伟大，当然也不能因此说后者比前者伟大。作者的意图只是在帮助读者理解作品方面具有意义，但它不能决定作品的审美价值。甚至可能会出现这样一种情况：作品由于过于直白地符合作者的意图而令人厌倦。至少对于作品本身来说这并不是一件好事，因为如果艺术家的解释完全符合读者对作品的理解，那么读者就可以在意图的层次上跟艺术家直接对话，从而完全跳过作品。相反，作品相当执拗地抵制作者的解释倒会更有力地抓住读者，由于艺术家的解释不符合读者对作品的理解，这样就迫使读者和作者不断回到作品本身，不断审视作品。任何伟大的艺术杰作都是作品在左右作者和读者，而不是相反。

思考题

1. 解释与描述有何不同？
2. 意图主义解释面临怎样的困难？
3. "意图谬误"指的是什么？作者是如何论证它的？
4. 意图主义艺术家与反意图主义艺术家在艺术水准上有高低区分吗？

第九章
批评中的评价

评价是艺术批评中的结论部分，是经过描述和解释之后做出的判断，因此评价经常被称作判断。对于批评对象如艺术品的评价可以从多方面进行，既可以从本体上做出是与否的判断，也可以从价值上做出优与劣的判断，还可以从审美上做出美与丑的判断。换句话说，我们可以判断某物是不是艺术品，也可以进一步判断它是否优秀，还可以判断它是否感人。我们可以将这三种判断区分为本体论判断、价值论判断和美学判断。美学判断通常也被归入价值论判断之列，但是它们之间的区别还是很明显的。在做价值判断的时候，我们依据的是学术标准；在做审美判断的时候，我们依据的是个人趣味。

当然，我们也可以广义地理解价值判断，不仅可以将审美价值包含在内，也可以将经济价值纳入进来。由此，艺术的价值就可区分为学术价值、经济价值和审美价值。这三种价值有可能统一，也有可能分裂。大多数经典作品，如黄公望的《富春山居图》（图9.1）和达·芬奇的《蒙娜·丽莎》，在学术、经济和审美三个方面都具有很高的价值。但是，有些作品，特别是现当代作品，这三方面的价值有可能完全分裂。例如，杜尚的《泉》和凯奇的《4分33秒》有可能具有较高的学术价值，但是几乎没有经济价值和审美价值。波洛克的《1948年第5号》具有较高的经济价值，但它的学术价值和审美价值则显得一般。科马（Vitaly Komar）和梅拉米德（Alexander Melamid）的《人民的选择》系列绘画具有较高的审美价值，但它们的学术价值和经济价值还不易确定。如果我们将艺

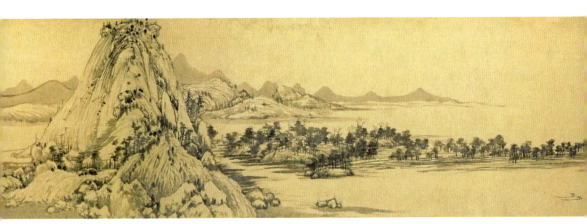

图 9.1　黄公望《富春山居图》(局部)

术批评的核心确立为评价,就需要在不同的价值判断之间做出区分,以免造成不必要的混淆。艺术批评的价值判断很有可能针对的是批评对象的学术价值,尽管学术价值与审美价值和经济价值具有不可分割的联系。

第一节　评价的定位

　　评价曾经是艺术批评的核心,法国沙龙批评中的评价在当时的艺术圈扮演了重要角色,以致一些艺术家因为害怕批评家的毒舌而退出沙龙展览。但是,随着艺术价值呈现多元化的趋向,以及资本对艺术价值的干扰,当代批评家在做判断的时候通常都比较审慎,或者干脆放弃价值判断。即使当代批评家做出了价值判断,也难以对公众产生重要影响。但是,如果能够调整好评价的方式,评价仍然有可能成为批评的核心内容。

　　按照通常的看法,如果没有评价,艺术批评就不能名副其实。罗斯(Barbara Rose)明确指出,艺术批评行为是价值判断,剩下的只是艺术写作。[1] 文丘里也指出,除非一段文字集中在判断上,否则它就不能被称作

1　Barbara Rose, *Autocritique: Essays on Art and Anti-Art, 1963-1987*, Weidenfeld & Nicolson, 1988, p. 215.

艺术批评。[1] 在罗斯和文丘里看来，没有做价值判断的批评文字只有文学价值，没有批评价值。这代表关于艺术批评的老派看法。对老派批评来说，重要的是做判断；而且，批评家的判断在艺术圈会发挥重要作用。例如，罗斯金既可以让透纳声名直上，也可以给惠斯勒带来灾难。罗斯金尤其以对绘画的严厉批评著称，他的批评足以摧毁一个画家。1856 年 5 月 24 日出版的《潘趣》(Punch) 周刊上发表了一首嘲讽罗斯金的打油诗："我画呀画，/ 耳边从没有抱怨声，/ 画还没干就售罄；/ 直到凶猛的罗斯金 / 把他的毒牙插进，/ 从此再没有买家光临。"[2] 这首打油诗尽管有些夸张，但是罗斯金的批评在当时的艺术圈发挥的威力确实不可低估。

对于惠斯勒具有印象派风格的绘画《黑色和金色的夜曲：降落的烟火》（图 9.2），罗斯金做了这样的评论："为了惠斯勒先生自己，也为了保护购买者，库茨·林赛先生不应该允许这种作品进入画廊，艺术家在作品中体现的毫无教养的自负几近有意的欺骗。在此之前，我见过不少伦敦人的厚颜无耻，但我从来没想到会听到一个纨绔子弟向公众脸上扔一罐颜料还索要 200 基尼。"[3] 罗斯金的批评导致惠斯勒的作品不再有人问津。惠斯勒因此控告罗斯金对他的诽谤给他造成了 1000 英镑的损失，要求赔偿。1878 年 11 月 26 日下午，罗斯金在因病缺席出庭的情况下被判决输掉官司，但他只需要象征性地赔偿惠斯勒 1 法新。[4] 尽管美术协会集资帮助罗斯金支付了 400 英镑的官司费用，但他还是辞掉了在牛津大学的教授职位。表面上是因为健康问题辞职，实际上与输掉官司有关。惠斯勒尽管赢得了官司，但却因此破产，他欠下了 4641 英镑的债务，只剩 1924 英镑的资产。惠斯勒将罗斯金赔偿的 1 法新硬币铸成了怀表的按钮，一直带在身边直到 1903 年去世。在赢得官司后不久，惠

[1] 转引自 Kerr Houston, *An Introduction to Art Criticism: Histories, Strategies, Voices*, p. 153。

[2] 转引自 Kristine Ottesen Garrigan, "Bearding the Competition: John Ruskin's 'Academy Notes'," *Victorian Periodicals Review*, Vol. 22, No. 4 (Winter 1989), p. 152。

[3] 转引自 Walter Sargent, "Ruskin as a Critic of Art," *The American Magazine of Art*, Vol. 10, No. 1 (August 1919), p. 389。

[4] 法新是当时最小的货币单位，相当于 1/4 便士。

图 9.2 惠斯勒《黑色和金色的夜曲:降落的烟火》

斯勒出版小册子《惠斯勒对罗斯金：艺术与艺术批评》，该书畅销一时。[1]

罗斯金输掉官司，在西方艺术批评史上是一个标志性的事件，通常被认为是艺术批评的分水岭，意味着批评家的绝对权威遭到了挑战。不过，艺术批评的权威地位直到一百年后才开始衰落。随着策展人在艺术界的地位不断上升，随着去中心的后现代文化的兴起，艺术批评中的价值判断越来越不受重视，批评家纷纷转向对作品的解释。于是，解释超越评价，成为艺术批评的核心内容。例如，福斯特（Hal Foster）坦言："我这一代批评家的任务之一，就是与将批评等同于判断的观念作斗争。"[2] 纽曼（Michael Newman）对这种现象给出了更多的解释，他发现20世纪70年代的伦敦给人的感觉是："在批评中理论将取代判断。你将不再有基于判断的批评；判断变得彻底声名狼藉，因为判断与一种盲目的、等级化的、西方的、男性中心主义的立场有关。"[3] 福斯特和纽曼都是70年代后期崛起的批评家，他们推动了艺术批评由评价向解释转向。

但是，尽管当代艺术批评重点转向了对作品意义的解释，但这并不意味着就不包含评价在内。事实上，只要批评家对某件艺术品或者某个艺术家做出解释，就包含着评价在内，因为选择就意味着评价。无论批评的重点放在描述、解释还是评价上，批评家都必须选择批评对象。正如卡罗尔指出的那样："选择就是一种评价形式。批评家在批评行为中，会把某个关注对象置于别的关注对象之上。在将我们的注意力集中到某件事而不是另一件事的操作中，评价得以确立。因此，批评家是从评价开始的。"[4] 不过，这种选择即评价，是评价的最弱形式。如果选择就是评价，那么艺术理论尤其是艺术史就都涉及评价，因为它们都会选择艺术家和艺术品作为研究对象。但是，评价并不是艺术理论和艺术史的主要内容。因此，如果这种最弱形式的评价也算作评价的话，它也不是我们谈论的艺术批评中的评价。

1 详情见 Robert Aitken, "Whistler v. Ruskin," *Litigation*, Vol. 27, No. 2 (Winter 2001), pp. 65-70。
2 转引自 Kerr Houston, *An Introduction to Art Criticism: Histories, Strategies, Voices*, pp. 154-155。
3 James Elkins and Michael Newman (eds.), *The State of Art Criticism*, Routledge, 2008, p. 185.
4 Noël Carroll, *On Criticism*, pp. 19-20.

还有一种评价是从立场、类型、风格等角度做出的总体评价。例如，在一些意识形态对峙的西方国家，右派批评家会将左派艺术家和艺术品贬低得一无是处，反之亦然。推崇古典舞蹈的批评家会将现代舞蹈贬低得一无是处，反之亦然。推崇写实绘画的批评家会将抽象绘画贬低得一无是处，反之亦然。诸如此类的评价，都属于最强形式的评价。这种最强形式的评价，只需要做出鉴别和区分，无须适当的理由做支撑。艺术批评中的评价，也不是这种最强形式的评价。这种最强形式的评价，可以由法庭来做出裁决。

艺术批评中的评价，通常是从欣赏者的角度做出的审美评价，借用卡罗尔的术语来说，针对的是艺术品的"接受价值"（reception value）。不过，卡罗尔认为，从欣赏者角度做出的评价不可避免带有主观性，从而很难保证它的公正性和有效性。为了摆脱艺术批评的主观性问题，卡罗尔设想了一种客观评价。这种评价是从艺术家的角度出发，针对艺术家的意图是否被成功地实现来做出的评价。卡罗尔将这种评价针对的价值称为"成就价值"（success value）。[1] 如果将基于"接受价值"的评价称作审美评价，那么也可以将基于"成就价值"的评价称作艺术评价。它们之间的区别有点像美学与艺术哲学的区别。借用丹托的术语来说，美学针对的是"美"，或者更确切地说是"审美之美"；艺术哲学针对的是"艺术卓越性"。在某些情况下，它们是相互兼容的，具有"审美之美"的作品也具有"艺术卓越性"。在某些情况下，它们是不相兼容的，具有"审美之美"的作品不一定具有"艺术卓越性"，反之亦然。[2] 由此，本来互相等同的美学与艺术哲学得以区分开来。不过，笔者想指出的是，即使今天的艺术批评偏向于针对"艺术卓越性"做出艺术评价，但是针对"审美之美"做出的审美评价从来就没有缺席，而且随着"美的回归"[3]，审美

[1] 关于"接受价值"与"成就价值"的区分，见 Noël Carroll, *On Criticism*, p.53。
[2] 有关论述见 Arthur C. Danto, *The Abuse of Beauty: Aesthetics and the Concept of Art*, Open Court, 2003, pp. 106-108。
[3] 关于"美的回归"的介绍，见彭锋：《美学与艺术的当代博弈》，载《文艺研究》2014 年第 11 期，第 13—20 页。

评价很有可能会迎来复兴。因此，在讨论艺术批评中的评价问题时，我们不能简单地回避审美评价问题。

第二节　审美评价

尽管近来审美评价因为它的主观性遭到诟病，但是这种"主观性"却是现代美学的重要特征，在推动美学学科的建立和发展上发挥了重要作用。美学，按照这个概念的发明者鲍姆嘉通的构想，是"感性认识的科学"[1]。古典美学与现代美学的区分，就是规则与感觉之间的区别。在欧洲，古典美学与现代美学的分野发生在18世纪。正如洛夫乔伊（Arthur O. Lovejoy）指出的那样，"主要是在18世纪，规则、统一、明显可识别的平衡和平行，开始被认为是艺术作品中的主要缺点；不规则、不对称、变化、惊奇，以及避免让整个设计一看就可以理解的单纯和一致，开始被认为是高层次的审美优点"[2]。与这种转变相应，"趣味转变成了一个美学术语；这种转变的诸原因中的最重要的原因是，趣味为那种艺术和美产生的经验的多样性、私密性和即刻性提供了一种类似。当我品味某种东西时，我无须思考它就能经验那种味道。这是我的味觉，它在某种程度上是不能否定的。如果某种东西给我咸味，没有人能够使我相信它不给我咸味。不过，别人可以有不同的经验。一个人发现愉快的味道可能不能令另一个人感到愉快，而且我不能说或做任何事情来改变这种情况。对于许多早期现代哲学家和批评家来说，艺术和美的经验恰好就像这种味觉"[3]。

趣味最初被构想为专门负责审美的感官，哈奇森（Francis Hutcheson）称之为"内感官"（Internal Sense），我们通常说的感官如

[1] Paul Guyer, "The Origins of Modern Aesthetics: 1711-35," in *The Blackwell Guide to Aesthetics*, edited by Peter Kivy, p. 15.
[2] Arthur O. Lovejoy, "The Chinese Origin of a Romanticism," *The Journal of English and Germanic Philology*, Vol. 32, No. 1 (January 1933), p. 2.
[3] Dabney Townsend, *Aesthetics: Classic Readings from the Western Tradition*, Second edition, Wadsworth, 2001, p. 84.

视、听、嗅、味、触被称作"外感官"（External Senses）。[1] 内感官与外感官紧密相关，但不是任何一种外感官。我们的心灵既可以思维，也可以感觉。当心灵行使它的感觉功能的时候，就是内感官。事实上，鲍姆嘉通说的感性认识，也是指通过心灵的感觉获得的知识，而不是指直接由外在五官获得的知识。哈奇森沿用洛克（John Locke）的术语，将外在事物在外感官上留下的印象称为"观念"。内感官的对象不是外在事物，而是外在事物在感官上留下的印象即"观念"。美是内感官的对象而非外感官的对象，说明美的问题完全是心灵的问题，与外部事物只有间接关系。由于美指的不是外部事物的特征，哈奇森关于美的理论，经常被批评为主观主义。

不过，外在事物在我们外感官上留下的印象或者观念，尽管因为个体差异而有所不同，但也并非完全受我们的意志左右。草地的绿色给大多数人的视觉留下的印象是绿色，只有给有色盲的人留下的印象有所不同。只要我们忽略色盲这种特例，草地的绿色给人的视觉留下的印象是基本一致的。如果草地的绿色给作为外感官的视觉留下的印象是一致的，绿色的视觉印象给作为内感官的心灵的印象也应该是一致的。由此一来，哈奇森关于美的主观性理论似乎不像我们想象的那样具有任意性。例如，哈奇森认为美的观念源于具有"多样统一"（Uniformity amidst Variety）特征的形象的刺激[2]，因此也可以说具有"多样统一"特征的事物就是美的事物，或者说"多样统一"就是美。由此，哈奇森的主观主义美学并不妨碍他谈论外在的、客观的事物的美。不过，需要注意的是，哈奇森的美的理论的主观性，不仅体现在他直接针对的是主观印象，只间接触及外在事物，而且更重要的是体现在美的观念只跟感受有关，跟认识无关。例如，如果说美是"多样统一"，我们说某物是美的时候并非因为我们认识到该物具有"多样统

1　Francis Hutcheson, *An Inquiry into the Original of Our Ideas of Beauty and Virtue in Two Treatises*, edited and with an introduction by Wolfgang Leidhold, Liberty Fund, 2004, p. 24.
2　Francis Hutcheson, *An Inquiry into the Original of Our Ideas of Beauty and Virtue*, edited and with an introduction by Wolfgang Leidhold, p. 28.

一"的特征,并非因为我们有了"多样统一"的知识。内感官只是感觉,不是思维。我们的内感官感受到的,只是具有"多样统一"特征的事物引起的愉快,内感官根本不知道也不会去深究为什么会产生这种愉快。哈奇森说:"不过,需要注意的是,在所有这些美的实例中,这种愉快是传递给那些对这种普遍基础从来不做反思的人。'愉快的感觉只是产生于具有多样统一的对象':我们可以具有感觉而无须知道引起感觉的原因;就像一个人的味觉可以给他甜、酸、苦的观念,尽管他不知道激发他这些感知的那些小物体的形式或者它们的运动。"[1] 既然我们是根据获得的愉快说某物是美的,根本就不知道该物的形式和运动,那么我们也完全可以说美就是愉快,而无须将美归结到那个我们根本就没有认知到的事物或者事物的特征,如"多样统一"。

如果说我们根据快感来判断艺术品的美,又将美作为评价艺术品的根据,那么艺术批评就真的有些主观任意了。特别是考虑到,我们并不知道愉快的来源,也说不清楚为什么会愉快,审美评价就不仅具有主观性,而且具有不可言说性。

不过,如果加些限定,审美判断的客观性是可以有保障的。如果具有"多样统一"特征的事物必然引起"多样统一"的观念,"多样统一"的观念必然引起愉快,我们根据愉快来判断对象是美的也就是必然的,因而也就是普遍的。康德就是这么来思考美的普遍性问题的。尽管美与愉快的情感有关,但如果是我们在没有任何利害考虑的情况下感到愉快的事物,我们会相信别人也能从中感到愉快,于是我们根据愉快做出的审美判断就是普遍的。[2]

我们不仅可以像康德那样相信审美评价是普遍的,而且可以避免它的不可言说性。的确,一般人通常只感到愉快而不知道愉快的原因,但是批评家毕竟不是一般观众,他们不仅感到愉快,而且了解愉快产生的

[1] Francis Hutcheson, *An Inquiry into the Original of Our Ideas of Beauty and Virtue*, edited and with an introduction by Wolfgang Leidhold, p. 35.
[2] 康德的详细论证,见《判断力批判》中的"美的分析"部分。康德:《判断力批判》,邓晓芒译,杨祖陶校,人民出版社,2002年,第37—81页。

原因。因此，批评家可以对他的审美评价做出理性的辩护。尽管批评家的辩护并不能确保让那些没有感受到愉快的人感受到愉快，但是只要能够做出合理的辩护，审美判断就是可以言说的，艺术批评中的审美评价就是成立的。

今天已经没有多少人依照哈奇森和康德等18世纪美学家的理论来理解美和审美评价。对于绝大多数人来说，就像卡西尔（Ernst Cassirer）所说的那样，"美看来应当是最明明白白的人类现象之一。它没有沾染任何秘密和神秘的气息，它的品格和本性根本不需要任何复杂而难以捉摸的形而上学理论来解释。美就是人类经验的组成部分；它是明显可知而不会弄错的"[1]。近年来兴起的进化论美学，证明人类对美的欣赏是普遍的。就像韦尔施（Wolfgang Welsch）力图证明的那样，人类欣赏美的能力就像视觉能力一样，都是在几十万年前就已经完成了进化，其信息保留在我们的遗传基因之中，不会随时间的推移而变化。[2] 从这种意义上来说，我们的审美判断具有根深蒂固的生物法则。当然，美可以区分出不同的层次。例如，李泽厚就指出，美感可以分为"悦耳悦目""悦心悦意""悦志悦神"三个层次。[3] 不同层次的美有可能遵循不同的判断标准，例如布拉萨（Stephen C. Bourassa）就主张，对于环境的美，我们可以依据生物法则、文化习惯和个人策略来做判断。[4] 如果美真的有不同层次，有关美的判断依据不同的准则，那么我们就很难简单地说美是主观的还是客观的，是个人的还是普遍的。无论如何，有关艺术品的美的评价不仅是可能的，而且是可以辩护的。

1　恩斯特·卡西尔：《人论》，甘阳译，上海译文出版社，2004年，第190页。
2　有关论述见 Wolfgang Welsch, "On the Universal Appreciation of Beauty," *International Yearbook of Aesthetics*, Vol. 12 (2008), pp. 11-27。
3　李泽厚：《华夏美学·美学四讲（增订本）》，生活·读书·新知三联书店，2008年，第342—353页。
4　详细分析见斯蒂芬·布拉萨：《景观美学》，彭锋译，北京大学出版社，2008年，第三、四、五、六章。有关分析见彭锋：《艺术中的常量与变量——兼论进化论美学的贡献与局限》，载《文艺争鸣》2020年第4期，第115—118页。

第三节　艺术评价

艺术批评之所以摒弃审美评价，不仅因为审美评价中包含主观因素，更重要的是因为艺术跟美的关系似乎不那么密切。正因为如此，丹托坚持将艺术哲学与美学区别开来。美学关注的是"审美之美"，艺术哲学针对的是"艺术卓越性"。如果美并非全部艺术追求的目标，那么美学研究也就难以涵盖全部艺术。涵盖全部艺术的研究是艺术哲学。如果针对"审美之美"的评价是审美评价，那么我们可以将针对"艺术卓越性"的评价称作艺术评价。

卡罗尔近年来构想了一种区别于审美评价的艺术评价。在卡罗尔看来，这两种评价的角度不同。审美评价是从观众的角度做出的，艺术评价是从作者的角度做出的。从观众的角度做出的审美评价针对的是作品的"接受价值"，从作者的角度做出的艺术评价针对的是作品的"成就价值"。审美评价指导观众如何去欣赏作品，艺术评价指导作者如何去创作作品。卡罗尔认为，审美评价因为不可避免的主观性遭到批评家的抛弃，但艺术批评又不能因此放弃评价，因为放弃评价就不是批评，于是卡罗尔独辟蹊径，强调用客观的艺术评价来取代主观的审美评价。

所谓"成就价值"，指的是艺术家的创作是否成功。卡罗尔说："批评的对象是艺术家的作为——他或她的成就（或失败）。在艺术家与观众的关联中，这种界定将批评家挖掘的价值定位在艺术家一方。我将这种价值称为成就价值，因为在某种程度上，这种价值取决于艺术家是否成功实现她的目标的问题。"[1] 如何判断艺术家的创作是否成功呢？一方面是看艺术家的意图是否实现，另一方面看艺术家的作品是否符合艺术范畴。

进入20世纪之后，由于艺术家不断挑战已有的艺术定义，要确定某物是否是艺术变得尤其困难。在迪基看来，我们必须要更新定义方式，才能对艺术做出定义。传统的定义方式要么从特征方面来定义，要么从功

[1] Noël Carroll, *On Criticism*, p. 53.

能方面来定义。例如,黑格尔将艺术等同于美,就是从特征方面来定义。不管对美做怎样的界定,只要从某物中看出美的特征,该物就是艺术品。杜威(John Dewey)将艺术等同于经验,就是从功能方面来定义。不管对经验做怎样的界定,只要某物能够引发该种经验,该物就是艺术品。迪基认为,这两种定义方式都无法将艺术与非艺术区别开来。要回应20世纪以来的艺术对定义的挑战,需要采取程序定义,即弄清楚某物成为艺术必须经过的程序。

迪基认为,某物要成为艺术品,至少要经过两道程序:首先必须是艺术家有艺术意图的创作,其次必须被艺术体制所接受。[1]第一个程序将自然物和一般人工制品排除在外。艺术品必须是艺术家的创作。就像海德格尔指出的那样,这里不可避免会陷入循环论证,因为艺术家又是根据艺术品来界定的。[2]但是,这种循环论证并不可怕。艺术定义的目的,不是避免循环论证,而是让依据定义来识别艺术变得可以操作。与海德格尔讲到的用艺术家来界定艺术品不同,迪基强调了艺术意图。有了艺术意图的限定之后,就将艺术家的非艺术行为排除在外。只有艺术家想要把某物做成艺术品时,该物才有可能成为艺术品。艺术家的艺术观可以不同。如果艺术家想要把他的作品做成美的,他也真的把它做成了美的,艺术家的创作就是成功的,他创作出来的作品就是艺术品。如果艺术家想要把他的作品做成丑的,他也真的把它做成了丑的,艺术家的创作也是成功的,他创作出来的作品也就是艺术品。根据这种理论,批评家可以成功地辩护沃霍尔的包装箱是艺术品,因为沃霍尔是有意要把它做成艺术品。真正的包装箱不是艺术品,因为生产包装箱的工人没有想过要把它做成艺术品。卡罗尔将艺术家的意图作为判断成就价值的基础条件会招致不少人的反对,因为20世纪的主流艺术哲学推崇的不是意图主义,而是反意图主义。[3]根据反意图主义,艺术品的意义、价值与艺术家的意图无关。

1　George Dickie, *Art and the Aesthetic: An Institutional Analysis*, Cornell University Press, 1974, p. 34.
2　有关论述参见海德格尔:《艺术作品的本源》,收于孙周兴选编:《海德格尔选集》上卷,上海三联书店,1996年,第237—238页。
3　关于意图主义和反意图主义,见彭锋:《批评中的解释》,载《艺术评论》2021年第4期,第7—17页。

但是，卡罗尔指出，反意图主义理论支持的是识别接受价值，而不是识别成就价值。从识别成就价值的角度来看，诉诸艺术家的意图是不可避免的。

当然，并非所有符合艺术家意图的作品都称得上艺术品，迪基的定义还有第二道程序，即获得艺术体制的认可。艺术体制的构成比较复杂，既有实的艺术机构，也有虚的艺术范畴。事实上，艺术家的艺术意图也很少是笼统的。画家很少只是想要画一幅画，更多的是想要画一幅某种类型的画，如立体派、印象派、大写意等类型的画。根据瓦尔顿的艺术范畴理论，只有将艺术品放在与它相应的范畴下来感知，我们才能做出恰当的判断。例如，只有将毕加索的《格尔尼卡》放在立体派的范畴下来感知，批评家才能做出恰当的判断。如果将它放在印象派的范畴下来感知，批评家做出的判断就是无效的。[1]

在卡罗尔看来，艺术家的创作是否符合他的意图，创作出来的作品是否符合它的范畴，都是可以客观检验的。因此，艺术品的成就价值是客观的。艺术批评的目的，就是揭示作品的成就价值，告诉人们，作品为什么是成功的，为什么是失败的。

尽管卡罗尔关于基于成就价值的艺术评价的构想在避免审美评价的主观性上有可取之处，但是这种意义上的艺术评价有可能过于宽泛，不仅适用于艺术批评，而且几乎适用于任何生产领域的质量检测。例如，我们可以用同样的方式来判断一位木匠制作的椅子是否成功。首先确定木匠的意图，其次确定木匠制作的椅子所属的范畴。如果木匠制作的椅子既符合他的意图，又符合椅子所属的范畴，那么它就是一把成功的椅子。如果真是这样的话，艺术批评就像产品的质量检测一样无须煞费苦心。显然，艺术批评比产品的质量检测要复杂得多。艺术品的创作与椅子的制作有类似的地方，但不能将它们完全等同起来。

的确，将艺术价值与审美价值区别开来，是20世纪后半期艺术哲学家的贡献。就像丹托不无骄傲地宣称，将艺术卓越性与审美之美区别开来，是分析的艺术哲学做出的独特贡献。但是，将艺术价值与审美价值

1　Kendall L. Walton, "Categories of Art," *The Philosophical Review*, Vol. 79, No. 3 (July 1970), pp. 334-367.

完全割裂开来有可能过于极端。的确，艺术的成就价值是值得珍视的，但是艺术毕竟不是艺术家的个人事务。就像接受美学所主张的那样，艺术品的价值最终还得在接受者那里来实现。因此，审美价值是无法完全避免的。如何实现接受价值与成就价值之间的沟通，如何用成就价值来支撑接受价值，很有可能正是艺术批评的重要任务。

思考题

1. 艺术批评为什么不能没有评价？
2. 什么是艺术的审美价值？
3. 什么是艺术的成就价值？
4. 为什么艺术的学术价值、审美价值与经济价值难以统一？

第四单元 艺术批评的流派

第十章　再现与批评

第十一章　表现与批评

第十二章　形式与批评

艺术批评会因为不同的艺术观而呈现出不同的流派，耳熟能详的批评流派有形式主义批评、表现主义批评、精神分析批评、接受美学批评、结构主义批评、解构主义批评、新马克思主义批评、后殖民主义批评、女性主义批评、新历史主义批评、后现代主义批评、道德批评、心理批评、原型批评、文化批评、社会批评等等。对这些名目繁多的艺术批评流派，我们可以进一步加以归类。从总体上来看，我们对艺术的认识不外乎三种：一种是将艺术视为对外部世界的再现；一种是将艺术视为对内心世界的表现；还有一种是将艺术视为对艺术本身的体现，也就是将艺术视为对艺术形式的体现。有鉴于此，我们可以将艺术批评归结为三种主要类型：基于再现的艺术批评、基于表现的艺术批评和基于形式的艺术批评。

本单元分为三章，第十章"再现与批评"讲解基于艺术即再现的理论发展起来的艺术批评，包括认知批评、道德批评、社会批评等。认知批评和道德批评都是较早发展起来的批评类型，前者侧重艺术对现实的认识功能，后者侧重艺术对受众的道德教化功能。社会批评是在马克思批判哲学的基础上发展起来的，强调艺术对社会尤其是资本主义社会的批判功能。

第十一章"表现与批评"讲解基于艺术即表现的理论发展起来的艺术批评，包括交流批评、直觉批评，精神分析批评等。与再现论相比，表现论显得更为复杂；相比可见的外部世界，对不可见的内部世界的界定更为困难。因此，表现论可以区分为朴素表现论、精致表现论和极端表现论，相应地它们从理论上支持了不同的艺术批评。

第十二章"形式与批评"讲解基于艺术即形式的理论发展起来的艺术批评。如果将艺术表达的内容剔除出去，剩下来的形式就是艺术固有的东西。艺术表达与非艺术表达的区别，就在于前者有形式而后者没有形式。因此，有人认为，只有针对形式的批评才是真正的艺术批评。但是，形式是一个非常模糊的概念，既可以指事物所呈现出来的感觉特征，也可以指心灵所具有的秩序感，而且在不同的艺术门类中形式的含义也不尽相同。我们可以从形式的审美价值、历史价值、文化价值等方面来对艺术作品展开批评。

第十章
再现与批评

艺术是对外部世界的再现或模仿，这是人们对于艺术最朴素的认识。尽管模仿的对象也可能是内心世界和艺术经典，但是当我们说起艺术模仿的时候，主要指的是对外部世界的模仿。基于艺术再现外部世界这种看法，发展出了三种类型的批评：一种是认知批评，一种是道德批评，一种是社会批评。如前所述，认知批评和道德批评都是较早发展起来的批评类型，前者侧重艺术对现实的认识功能，后者侧重艺术对受众的道德教化功能；社会批评是在马克思批判哲学的基础上发展起来的，强调艺术对社会尤其是资本主义社会的批判功能。

第一节　艺术与再现

艺术即再现或者模仿[1]，是西方美学史上持续时间最长、影响面最广的艺术定义，它构成了西方艺术理论的基石[2]。正如哈利威尔（Stephen Halliwell）指出的那样，我们要理解任何关于艺术的古老观念，都离不开

[1] 尽管"模仿"与"再现"不完全相同，但在美学和艺术理论中二者的区别并没有实质性的意义，在传统美学中多用模仿，在当代美学中多用再现。考虑到二者没有实质性的区别，同时为了保持引用文献的准确性，这里会根据上下文来使用"模仿"和"再现"，没有把它们统一为"模仿"或者"再现"。
[2] 塔达基维奇（Władysław Tatarkiewicz）将模仿理论称为西方"艺术的主导理论"或"古老的理论"。见符·塔达基维奇：《西方美学概念史》，褚朔维译，学苑出版社，1990年，第374页。

模仿。[1] 赖斯（Colin Lyas）也指出，如果我们希望理解艺术的力量，最好的方式就是去看看人们感受到这种力量的情形。对此，传说、艺术和历史中有无数例子，涉及观众被图画引起惊恐的情形。由此便产生了一种古老却仍然流行的说法，那就是将艺术与模仿、再现或者用一个希腊词语来说即 mimesis 联系起来。[2]

赖斯观察到的艺术模仿产生欺骗效果，是一种跨文化的普遍现象。中国艺术史上就有一个耳熟能详的"落墨为蝇"的轶事，说的是三国时画家曹不兴作画时不小心误落了一滴墨，于是将错就错将它画成了一只苍蝇。曹不兴的苍蝇画得如此逼真，以至于孙权观画时误以为是趴在画面上的真苍蝇，忍不住伸手去驱赶。无独有偶，欧洲也流传一则类似的轶事。意大利画家乔托年少时做了一个恶作剧，在他的老师奇马布埃的一幅画上画了一只苍蝇，骗得老师几番驱赶。艺术作为再现或者模仿，其要义在于借助形象、声音、文字等媒介制造现实的幻象，或者说制造类似于自然的第二自然。

进入 20 世纪后，艺术模仿论遭到了挑战。这种挑战主要来自两个方面：一方面是跨文化的挑战。艺术模仿并非跨文化的普遍现象，有些文化传统推崇艺术的模仿功能，有些文化传统贬低艺术的模仿功能。另一方面是跨时代的挑战。随着时代的发展，特别是随着机械复制技术的发明，人类有了更加简便的模仿手段，不需要借助艺术来模仿了。

如果说模仿是西方艺术的普遍特征的话，中国传统艺术就有可能被视为对这种特征的挑战。刘若愚就指出，模仿并非中国文艺的主导观念。中国艺术中的模仿，多半指的是模仿古人，而非模仿自然。刘若愚写道："我并不是在暗示模仿的概念在中国文学批评中完全不存在，而只是说它并没有构成任何重要文学理论的基础。就文学分论的层次而言，次要意义的模仿观念，亦即模仿古代作家，在中国的拟古主义中，正像在欧洲的新古典主义中一样地显著；不过……拟古主义并不属于文学本论，而是

1 Stephen Halliwell, *The Aesthetics of Mimesis: Ancient Texts and Modern Problems*, Princeton University Press, 2002, p. viii.
2 Colin Lyas, *Aesthetics,* University of Lancaster Press, 1997, p. 37.

属于如何写作的文学分论，相信模仿古代作家的批评家未曾主张这种理论构成文学的整个性质和作用。"[1] 刘若愚并没有完全否定中国文学中有模仿，对过去经典的模仿也是模仿，但这种模仿与西方美学中的模仿完全不同。西方美学中的模仿强调文学在根本上是对自然的模仿，这种意义上的模仿属于艺术总论，也即对艺术的根本看法，或者说对艺术的本体论的认识，涉及艺术在根本上属于怎样的事物。中国的拟古主义中的模仿属于艺术分论，不是对艺术的根本认识，只涉及艺术创作技巧，而且模仿还不是唯一的或者重要的技巧，因此模仿论并非中国美学的重要理论。刘若愚指出的这种中国文学对模仿的挑战，就是一种跨文化挑战。这种挑战表明，艺术即再现外部世界的观点只是在某种文化圈中有效，并不是一种跨文化的、普遍的美学主张。[2]

所谓跨时代挑战，主要指的是机械复制技术的发明取代了艺术的再现功能。据说法国画家德拉罗什在1839年看到用银版照相术制作出来的照片时便宣称："从今天开始，绘画死了！"从此以后，各种版本的艺术终结论甚嚣尘上。[3] 按照本雅明的说法，机械复制技术令艺术失去了"灵韵"。[4] 新技术的发明迫使我们对艺术进行重新定义。进入20世纪后期，美学家们发现不能从外显的特征——如美——来定义艺术，也不能从功能——如令人愉快——来定义艺术，只能从非外显的特征或者程序方面来定义艺术。例如，丹托就强调，某物之所以是艺术，跟某物本身无关，跟艺术界的专家——如艺术批评家、艺术史家和艺术理论家——对该物的解释有关。如前所引，丹托说："将某物视为艺术，要求某种眼睛不能识别的东西——一种艺术理论的氛围，一种艺术史的知识：一种艺术

[1] 刘若愚：《中国文学理论》，杜国清译，第74页。
[2] 也有学者不同意刘若愚的看法，认为中国美学中也有模仿论。参见顾明栋：《中国美学思想中的摹仿论》，载《文学评论》2012年第6期，第203—210页。
[3] 关于艺术终结的论述，见 Arthur Danto, "The End of Art: A Philosophical Defense," *History and Theory*, Vol. 37, No. 4 (1998), pp. 127-143. 另见彭锋：《艺术的终结与重生》，载《文艺研究》2007年第7期，第30—38页；彭锋：《"艺术终结论"批判》，载《思想战线》2009年第4期，第85—89页。
[4] 相关论述，见 Walter Benjamin, *Illuminations*, edited and with an introduction by Hannah Arendt, translated by Harry Zohn, Schocken Books, 1968, pp. 217-252。

界。"[1] 迪基则强调，无论从功能还是特征方面来定义，都不能将艺术囊括进来，将非艺术排除出去。要定义新的艺术，就必须采用新的定义方式，去考察某物成为艺术必须经过的程序，也就是从程序方面来定义艺术。如前所述，迪基发现，任何事物要成为艺术，都必须经过至少两道程序：首先它必须是艺术家有艺术意图的创作；其次，它必须被艺术体制接受。迪基说："一个艺术作品在它的分类意义上是（1）一个人造物品；（2）某人或某些人代表某个社会体制（艺术界）的行为已经授予它欣赏候选资格的一组特征。"[2] 由此可见，在丹托和迪基代表的新艺术定义中，再现或者模仿变得完全无关紧要了。

尽管再现理论遭到了跨文化和跨时代的挑战，但是这种挑战只源于艺术的局部现象，并没有动摇艺术再现的根基。当刘若愚指出模仿并非中国艺术的主导观念时，这里的艺术指的是文人士大夫的艺术，不能覆盖全部艺术现象。曹不兴"落墨为蝇"的轶事，说明艺术再现在中国艺术史上获得广泛认可。当苏轼指出"论画以形似，见与儿童邻"（《书鄢陵王主簿所画折枝二首》其一）的时候，他并没有否定艺术再现，而是强调艺术再现只是一种朴素的看法，他要倡导一种超越朴素看法的高级主张。针对苏轼重意轻形的主张，晁补之强调"画写物外形，要物形不改"（《和苏翰林题李甲画雁二首》其一）。用王履的话来说："画虽状形，主乎意。意不足，谓之非形可也。虽然，意在形，舍形何所求意？故得其形者，意溢乎形；失其形者，形乎哉？！"（《重为华山图序》，图10.1）王履这里明确指出，写形是基础，写意是境界，离开了写形的基础就无法达到写意的境界。

20世纪西方美学家对再现的否定也没有动摇艺术再现的根基，丹托和迪基等人提出的主张，都是力图将特例纳入艺术定义之中，无论是丹托辩护的沃霍尔的《布里洛盒子》还是迪基辩护的杜尚的《泉》都不是艺术的常态。事实上，面对各种挑战，再现理论不仅没有消失，而且取得了重要

1 Arthur Danto, "The Artworld," *The Journal of Philosophy*, Vol. 61, No. 19 (October 1964), p. 580.
2 George Dickie, *Art and the Aesthetic: An Institutional Analysis*, p. 34.

图 10.1　王履《重为华山图序》手迹

进展。特别是贡布里希、沃尔海姆（Richard Wollheim）和瓦尔顿的再现理论及其相关论争和拓展，极大地推进了我们对艺术再现的理解。[1]

第二节　认知批评

基于再现的艺术批评，首先是一种认知批评。不过，这里所说的认知批评与新近流行的认知批评有所不同。新近流行的认知批评，指的是依据包括脑科学、认知心理学、神经美学、进化论美学等在内的认知科学的新发现，来检测我们对艺术作品的认知。在认知科学发展起来以前，

[1] 贡布里希的理论，见 E. H. 贡布里希：《艺术与错觉：图画再现的心理学研究》，杨成凯、李本正、范景中译；沃尔海姆的理论，见 Richard Wollheim, *Painting as an Art*, Princeton University Press, 1990；关于沃尔海姆理论的论争，见 Rob van Gerwen (ed.), *Richard Wollheim on the Art of Painting: Art as Representation and Expression*, Cambridge University Press, 2001；瓦尔顿的理论，见 Kendall L. Walton, *Mimesis as Make-Believe: On the Foundations of the Representational Arts*, Harvard University Press, 1990。

我们对大脑或者心灵的内部运作是无法认知的，只能根据一些外部表征来推测内部活动。有了新的技术手段如核磁共振之后，我们可以检测大脑的内部活动，对包括审美活动在内的认知和情感活动有更加清晰的认识。致力于利用新的认知科学成果来检测我们对艺术作品的反应，这种研究被称为认知批评。

但是，这种认知批评并不建立在艺术再现的基础上，对于非再现性艺术，我们也可以用认知批评的方式来处理。因此，这里所说的认知批评与流行的基于认知科学的批评有所不同，指的是根据艺术作品与其再现对象之间的关系做出的评价。如果艺术作品能够成功地再现其对象，我们通过艺术作品能够认识其再现对象，这样的艺术作品就是成功的，否则就是失败的。

从认知批评的角度来看，艺术作品不仅具有审美价值，而且具有认识价值，我们可以通过艺术来认识世界。《论语·阳货》记载孔子的话说："《诗》可以兴，可以观，可以群，可以怨。"这里的"观"，按照郑玄的解释，指的是"观风俗之盛衰"，也就是说通过《诗》可以认识社会风俗的兴衰。

艺术之所以具有认识价值，首先因为艺术是现实的反映。柏拉图因为艺术是现实的反映而不是现实本身，认为艺术是虚幻的，具有欺骗性。然而，正因为艺术不是现实本身，才具有反映现实的功能，才能帮助我们扩大认识领域。在艺术中反映的现实，可以抗拒时间的侵蚀而获得永恒，由此我们可以借助艺术了解在现实中已经消逝的人和事，仿佛通过时间隧道返回过去一样。艺术不仅可以抵抗时间的侵蚀，而且可以超越空间的限制，让我们认识到发生在别处的事情。人的感知范围是有限的，而宇宙是无穷的，因此总有一些事物处于我们的认知范围之外。对于那些处于认识范围之外的事物，我们可以借助艺术作品来认识。

艺术的认识价值还体现在艺术很有可能比现实更加真实。这一方面因为艺术不仅反映现实，而且还能对现实做典型化的处理，能够让我们把握到现实的本质。现实中既存在有认识价值的典型事物，也存在没有认识价值的畸形事物，艺术创作有一个去粗取精的过程，因此与我们在

现实中认识现实相比，我们更容易通过艺术作品来认识现实，艺术家帮我们节省了筛选典型案例的时间。

艺术创作中不仅有去粗取精，而且有去伪存真。现实中不仅有不具备认识价值的畸形事物，而且存在具有欺骗性的事物，因为现实中的事物会受到我们的功利、概念、目的等因素的遮蔽或者污染，让它们不能显现自己的真实样子。朱光潜曾经以对松树的观看为例，说明功利、概念、目的会影响我们看到真实的松树。他写道：

> 假如你是一位木商，我是一位植物学家，另外一位朋友是画家，三人同时来看这棵古松。我们三人可以说同时都"知觉"到这一棵树，可是三人所"知觉"到的却是三种不同的东西。你脱离不了你的木商的心习，你所知觉到的只是一棵做某事用值几多钱的木料。我也脱离不了我的植物学家的心习，我所知觉到的只是一棵叶为针状、果为球状、四季常青的显花植物。我们的朋友——画家——什么事都不管，只管审美，他所知觉到的只是一棵苍翠劲拔的古树。我们三人的反应态度也不一致。你心里盘算它是宜于架屋或是制器，思量怎样去买它，砍它，运它。我把它归到某类某科里去，注意它和其他松树的异点，思量它何以活得这样老。我们的朋友却不这样东想西想，他只在聚精会神地观赏它的苍翠的颜色，它的盘屈如龙蛇的线纹以及它的昂然高举、不受屈挠的气概。[1]

这里的木商的眼光受到功利的遮蔽，他看到的不是古松，而是木料；植物学家的眼光受到概念的遮蔽，他看到的也不是古松，而是显花植物。木商和植物学家观看松树都是有目的的，木商的目的是从中获利，植物学家的目的是验证植物学知识。只有画家的观看既无功利，也无概念，还无目的，因此画家所知觉到的是松树本身。换句话说，木商和植物学家将古松"看作"别的东西，只有画家才"看见"古松本身。画家的审美

[1] 朱光潜：《谈美》，收于《朱光潜全集》第2卷，安徽教育出版社，1987年，第8—9页。

和艺术创作，去除遮盖在古松上的功利、概念、目的，将古松还原为古松本身，因此在艺术中的事物有可能比在现实中的事物更真实。

艺术比现实更真实，还体现在后者只是已经发生的事，前者还表现可能发生的事。就像亚里士多德所说的那样："诗人的职能不是叙说那些确实已经发生的事情，而是描述那些可能发生的事情，这些可能发生的事情或出于偶然，或出于必然。历史学家和诗人之间的差别不在于一个用散文书写，一个用韵文创作。……两者的真正差别在于一个叙述了已经发生的事，另一个谈论了可能会发生的事。因此，诗比历史更富有哲理、更富有严肃性，因为诗意在描述普遍性的事件，而历史则意在记录个别事实。"[1] 正因为像诗一样的艺术作品描述的是可能发生的事，因此它们不仅能够拓展认识的宽度，帮助认识那些尚未发生的事情，而且能够挖掘认识的深度，由个别性上升到普遍性。

艺术不仅可以拓展认识的宽度和深度，而且能够帮助我们认识到人生和世界的微妙所在。严羽在《沧浪诗话·诗辨》中就写道："诗者，吟咏情性也。盛唐诸人惟在兴趣，羚羊挂角，无迹可求。故其妙处透彻玲珑，不可凑泊，如空中之音，相中之色，水中之月，镜中之象，言有尽而意无穷。"像诗一样的艺术作品，不仅可以表达可以意会可以言传者，而且可以表达只可意会不可言传者，让读者和观众体会到人生和世界的微妙性。叶燮在《原诗·内篇》中说得更加清楚："可言之理，人人能言之，又安在诗人之言之？！可征之事，人人能述之，又安在诗人之述之？！必有不可言之理，不可述之事，遇之于默会意象之表，而理与事无不灿然于前者也。""惟不可名言之理，不可施见之事，不可径达之情，则幽渺以为理，想象以为事，惝恍以为情，方为理至事至情至之语。"我们之所以需要艺术，一个重要的原因就在于它们可以表达不可表达的微妙意蕴。

认知批评要帮助读者和观众认识到作品对现实的反映，认识到作品对过去的追忆、对未来的憧憬、对那里的遐想，认识到作品对典型的塑造、对普遍性的揭示、对微妙性的表达。

[1] 亚里士多德：《论诗》，收于苗力田主编：《亚里士多德全集》第9卷，中国人民大学出版社，1994年，第654页。

第三节 道德批评

在艺术再现的基础上，还发展起来一种朴素的艺术批评，即道德批评。所谓道德批评，指的是从作品内容的道德倾向上来做出评价，道德倾向正确的也就是善的作品就是好的，道德倾向错误的也就是恶的作品就是不好的。道德批评在古今中外都很流行。在美学成为独立学科和艺术从其他文化活动中独立出来之前[1]，道德批评在艺术批评中占有主导地位。

中国传统儒家的艺术批评就是典型的道德批评。孔子对《韶》和《武》这两个著名的乐舞做了这样的评论："子谓《韶》，'尽美矣，又尽善也。'谓《武》，'尽美矣，未尽善也。'"（《论语·八佾》）这里的"美"可以理解为对艺术形式的评价，"善"可以理解为对艺术内容的评价。相传《韶》是歌颂周文王的乐舞，《武》是歌颂周武王的乐舞。由于周武王用武力推翻商纣王的统治与孔子主张的道德理想有冲突，所以他说《武》"未尽善也"。在孔子心目中，《韶》比《武》优秀，是因为前者的道德内容更好。

孔子不仅注意到艺术的形式和内容有不同的评价标准，而且强调内容的善胜过形式的美，强调道德价值胜过审美价值。《论语》记载孔子多次批评郑卫之声，如"放郑声，远佞人。郑声淫，佞人殆"（《论语·卫灵公》）。其实以郑卫之声为代表的新乐要比以《韶》《武》为代表的古乐具有更强的审美感染力，当时的君王普遍喜好新乐或世俗之乐，不喜欢古乐或先王之乐。例如齐宣王就明确说："寡人非能好先王之乐也，直好世俗之乐耳。"（《孟子·梁惠王下》）卫灵公也说："闻鼓新声者而悦之。"（《韩非子·十过》）晋平公承认自己"悦新声"（《国语·晋语》）。《乐记》中记载魏文侯还因此请教于子夏说："吾端冕而听古乐，则唯恐卧。听郑卫之音，则不知倦。敢问古乐之如彼，何也？新乐之如此，何也？"诸如此类的记载，泛见于先秦典籍。孔子本人并不否认郑卫新乐的审美感

1 关于美学和艺术的独立，参见 Paul Oskar Kristeller, "The Modern System of the Arts: A Study in the History of Aesthetics," *Journal of the History of Ideas*, Vol. 12, No. 4 (1951), pp. 496-527; Vol. 13, No. 1 (1952), pp. 17-46。

染力。"郑声淫"中的"淫",说的正是由于郑声具有太强的审美感染力,以至于人们容易沉溺其中,流连忘返,从而疏于遵循伦理规范,最终走上淫乱之路。孔子还说:"巧言令色,鲜矣仁。"(《论语·学而》)这句话把形式美与内容善之间的冲突表述得更加尖锐。这里的"巧""令"皆是美辞。整句话的意思是,美的言辞和外观很少能有好的思想内容。"巧言令色"是审美对象,"仁"是道德目标,在二者起冲突的时候,孔子主张内容的善胜过形式的美。

传统的艺术批评特别重视道德批评,但是随着美学独立和艺术自律,道德批评就逐渐走向衰落。自律主义美学家强调艺术的价值不在艺术之外的因素,而在艺术本身,就像"为艺术而艺术"的主张所表明的那样。自律主义美学家从不同的方面展开论证,证明艺术与道德无关。

首先是认识论论证,主张受众不可能通过艺术作品获得伦理知识。在自律主义美学家看来,艺术作品所传达的伦理知识是微不足道的,我们很难说受众通过艺术作品获得伦理知识。更通常的情况是,受众应该具有某种伦理知识,才能欣赏艺术作品中隐含的道德倾向,而不是通过艺术作品中的道德倾向来学习道德伦理知识。自律主义美学家发现,艺术作品中的伦理知识在经验上是靠不住的,因为艺术作品是虚拟的。虚拟的艺术作品可以将假的当真,真的当假。因此,艺术作品可以表现恶。就像表现恶的艺术作品不是在宣扬恶一样,表现善的艺术作品也不在宣扬善。自律主义美学家还主张,伦理知识或行为准则都是在清晰的论证和分析的基础上建立起来的,艺术作品中的伦理知识没有任何论证,因此说艺术作品具有伦理价值是靠不住的。

其次是美学论证,主张艺术作品即使有道德价值,也与审美价值无关。在自律主义美学家看来,即使艺术作品可以给我们以道德教化,我们也可以从道德上来评价艺术作品,但对艺术作品的道德评价与审美评价可以没有关系。艺术作品可能是恶的,但这里的恶通常不会成为评判作品在审美上好坏的因素。例如,据说歌德的《少年维特之烦恼》引起了一些青年读者的悲观厌世,从道德价值上来看它应该不是一件好作品,但是批评家在评价这部作品的艺术价值时很少有人将这个因素考虑在内。

再次是本体论论证，从本体论角度将有道德的事物与没有道德的事物区别开来。20世纪的分析美学家尤其注重这种区别，在他们看来只有人有道德与不道德的区分，物没有这种区分。艺术作品是物，因此艺术作品没有道德与不道德的区分。[1] 这种本体论论证，在中国古代美学中也得到了运用。例如，嵇康在《声无哀乐论》中就运用本体论论证来证明声音是没有哀乐的。在嵇康看来，只有人的情感才有哀乐之分，声音没有哀乐之分，声音只有好听与不好听、和谐与不和谐的区分。用描述人的情感的哀乐来描述音乐，就犯了本体论错位的错误。

经过这些论证之后，道德批评就被釜底抽薪。不过，自律主义美学家的这些论证从逻辑上来看貌似成立，但明显不符合我们对艺术的常识理解。即使激进的道德主义批评难以成立，我们仍然可以主张一种温和的道德主义批评。[2] 简要地说，激进的道德主义主张一切艺术门类都应该以道德内容为主，道德内容在艺术批评中占据至关重要的地位。不管作品的艺术性如何，只要道德倾向是好的，就是好作品。温和的道德主义主张不同的艺术门类对道德内容和审美形式有不同的侧重，在某些艺术门类中道德内容占据批评考量的中心，在另一些艺术门类中道德内容对作品评价不会产生决定性的影响。例如，与抽象绘画相比，具象绘画更适合采用道德主义批评；与音乐相比，文学更适合采用道德主义批评。李渔在进行艺术批评的时候，就采取了温和的道德主义立场，他将戏剧与小说区别对待。小说是写给读书人单独看的，道德内容往往体现得没那么明显，读者可以仁者见仁智者见智，在对小说的评价中道德内容占的比重也不会很大。戏剧是演给读书人与不读书人、妇女与儿童一道观看的，而且观众在剧场会产生同样的反应，因此就应该考虑到戏剧的道德倾向，在对戏剧的评价中道德内容就应该占有较大的比重。换句话说，戏剧是公共艺术，它应该具有正面的、积极的道德倾向，这样可以对公众产生

1　关于这三种论证的梳理，参见诺埃尔·卡罗尔：《艺术与道德领域》，刘笑非译，收于彼得·基维主编：《美学指南》，彭锋等译，南京大学出版社，2018年，第105—126页。
2　有关论述，见 Noël Carroll, "Moderate Moralism," *The British Journal of Aesthetics*, Vol.36, No. 3 (Jnly 1996), pp. 223-238。

更好的教化和鼓舞作用。[1]

即使是抽象绘画和器乐作品，也可以从道德角度对它们展开批评。当康德指出"美是道德的象征"时，他就揭示了艺术与道德的一种深层的关联方式[2]，即审美判断与道德评判具有类比关系。这种类比关系的明显表现，是道德判断和审美判断所用的名称基本一致，我们会用"好"来称呼美的事物和善的行为。之所以出现这种类比关系，是美的事物引起的感觉与善的行为引起的心情具有类似之处。这种类似关系在"审美"与"向善"之间架起了桥梁，由此道德完善可以通过审美教育来实现。[3]对于康德的"美是道德的象征"的寓意，杜夫海纳做出了这样的总结："美不告诉我们善是什么，因为，作为绝对的善只能被实现，不能被设想。但是，美可以向我们暗示。而且美特别指出：我们能够实现善，因为审美愉快所固有的无利害性就是我们道德使命的标志，审美情感表示和准备了道德情感。"[4] 按照康德和杜夫海纳的说法，一件单纯激发我们美感的艺术作品也具有道德价值，因为美感是道德情感的预备。一个受到美的熏陶的人，就已经准备好了成为一个有道德的人。

对于艺术与道德之间的深层关系，中国美学家也有深刻认识。孟子曰："仁言不如仁声之入人深也。"（《孟子·尽心上》）荀子曰："夫声乐之入人也深，其化人也速。"（《荀子·乐论》）艺术有一种特别道德教育的功能，借用王夫之的术语来说，艺术可以"荡涤"心灵，让人摆脱精于算计的猥琐状态，成为豪杰和圣贤。王夫之说：

> 能兴即谓之豪杰。兴者，性之生乎气者也。拖沓委顺当世之然而然，不然而不然，终日劳而不能度越于禄位田宅妻子之中，数米计薪，日以挫其志气，仰视天而不知其高，俯视地而不知其厚，虽觉如梦，虽

[1] 有关论述见 Peng Feng, "Li Yu's Theory of Drama: A Moderate Moralism," *Philosophy East and West*, Vol.66, No.1 (2016), pp. 73-91。
[2] 下述关于艺术与道德的深层关系的分析，见彭锋：《从"礼后乎"看儒家伦理的美学基础》，载《中国哲学史》2005 年第 2 期，第 31—36 页。
[3] 康德的相关论述见 I. 康德：《判断力批判》上卷，宗白华译，商务印书馆，1964 年，第 202—203 页。
[4] 米盖尔·杜夫海纳：《美学与哲学》，孙非译，中国社会科学出版社，1985 年，第 16 页。

视如盲,虽勤动其四体而心不灵,惟不兴故也。圣人以诗教以荡涤其浊心,震其暮气,纳之于豪杰而后期之以圣贤,此救人道于乱世之大权也。[1]

王夫之这里所说的"兴"就相当于现代美学所说的审美经验,尤其是审美激情。[2] 审美经验的目的不在于给人以知识,而在于给人以志气和敏感(灵),这种志气和敏感是人成为豪杰进而成为圣贤的基础。

不过,艺术与道德的这种深层关系更多是通过艺术的审美形式建立起来的,它跟艺术的道德内容的关系并不密切。由此可见,道德批评与形式批评也不是完全对立的。

第四节 社会批评

进入 19 世纪后,尽管道德批评在艺术自律的冲击下走向式微,但是由于资本主义生产社会化与资本主义生产资料私有制之间的矛盾越来越激化,资本家榨取工人剩余价值越来越残酷,社会贫富分化越来越严重,出现了针对资本主义社会各种弊端的批判现实主义作品。特别是在马克思主义思想的指导下,进步的艺术批评为批判现实主义艺术提供了强有力的支撑。艺术批评和艺术创作一道,通过控诉资本家对工人的剥削,揭露资本主义社会不可调和的矛盾,推动工人阶级的革命运动,来促进人类社会向前发展。在马克思主义社会批判理论的总框架下,我们可以将这种进步的艺术批评称为社会批评。

批判现实主义艺术和相应的社会批评诞生于人类社会发展的特定的历史阶段,也就是资本主义社会阶段。资本家以隐蔽的方式榨取工人剩余价值,资产阶级与工人阶级之间的矛盾激化,最终以工人阶级革命的

1 王夫之:《船山全书》第 12 册,岳麓书社,1996 年,第 479 页。
2 关于"兴"与"激情"的关系,见彭锋:《兴与激情》,载《中国文学评论》2022 年第 1 期,第 77—84 页。

方式结束资产阶级的统治，迎来更加先进的社会主义社会。总之，根据马克思主义基本原理，在资本主义社会，在社会主义革命阶段，在社会主义革命部分成功之后的冷战阶段，批判现实主义艺术和相应的社会批评都会存在。只有在全面建成共产主义社会之后，批评现实主义艺术和相应的社会批评才会退出历史舞台。

在社会主义运动的冲击下，资本主义社会也在调和其社会矛盾，借助新技术革命带来的红利，改善社会福利，让工人阶级成为中产阶级，从而消解工人阶级革命的动力。但是，资产阶级对工人阶级的统治、压迫和剥削的本质并没有改变。相反，资产阶级采取了更加隐蔽的方式来实施统治、压迫和剥削。经典马克思主义的政治经济批判，已经难以揭露这种隐秘的统治方式。于是，出现了以法兰克福学派为代表的新马克思主义，主张从文化批判的角度来揭露资产阶级的隐蔽的统治方式。与之相应，艺术批评也发生了重要变化。尽管都是社会批评，但是基于经典马克思主义理论和新马克思主义理论的批评有了全然不同的气质。社会批评内部的这种区别，与道德批评内部的区别类似，都有从侧重内容转向侧重形式、从侧重社会转向侧重心理的趋向。

根据法兰克福学派的看法，资本主义意识形态深受欧洲启蒙理性的影响。在理想主义的框架下，自律的、普遍的知识凌驾于个体的经验之上，对经验进行指导和评判。对于启蒙理性及其自律知识概念的弊端，法兰克福学派的思想家最为敏感。例如，阿多诺（Theodor Wiesengrund Adorno）就认为，资本主义社会的不公正和虚无主义的总根源，正是启蒙理性将概念从其所描述的对象中独立出来的抽象思维。由此，他主张传统马克思主义对社会的政治和经济批判，必须结合对意识的哲学和文化批判。[1]

在阿多诺看来，启蒙理性实际上是一种工具理性，它以同一性思维为基本特征，通过将概念从它所描述的对象中抽象出来而宣称认识获得了完全独立的地位，并反过来用抽象的概念组成的知识对所有的认识对

[1] 下述关于阿多诺思想的一般描述，参见 J. M. Bernstein, "Adorno, Theodor Wiesengrund," in Edward Craig (ed.), *Routledge Encyclopedia of Philosophy*, Routledge, 1998, pp. 43-44。

象进行掌握和控制。这种工具理性，是现代资产阶级居于支配地位的意识形态。在这种意识形态中，主体和客体截然分离，主体利用意义自律的概念和知识对客体任意支配，本来连接认识主体和认识对象的感觉等因素被意义独立的概念完全抑制住了。启蒙理性的这种过河拆桥的做法，导致了现代性的不公正性和虚无主义。不公正性主要体现在意义独立的概念对偶然的事物的压迫和强制，牺牲事物的多样性以便服从同一性的概念的统摄。于是出现了心灵对身体、白人对有色人种等等的优越性，因为前者更靠近普遍的概念，后者更靠近多样的感觉，于是形成了系统性的不公正性。同时，这种用概念对事物的强制性认识，必然会造成认识和认识对象的异化乃至彻底的无意义，从而表现为现代性的虚无主义。例如，树的概念不是树，要求每棵树长得像树的概念一样，其结果是导致每棵树长得都不是树。这就是同一性思维所导致的虚无主义。阿多诺认为，经典马克思主义在一定程度上克服了资本主义社会的不公正性，尼采和海德格尔等人的哲学在一定程度上克服了资本主义社会的虚无主义，而他则要从根本上同时克服两方面的困境。

尽管同一性思维会导致不公正性和虚无主义的弊端，但是它能极大地降低管理成本，提高生产效率，弱化资产阶级与工人阶级之间的矛盾，从而避开批评的锋芒。以阿多诺为代表的文化批判理论，首先将矛头指向了资本主义社会的大众文化。在阿多诺看来，资本主义社会的大众文化是资产阶级维持自己的统治地位的帮凶。为了获得再生产的能力，资本主义用批量生产的文化产品满足工人阶级的娱乐需要。由于这种文化产品是按照同一性标准批量生产出来的，工人阶级在自己的需要得到满足的同时，也为资产阶级意识形态所控制，成为资本主义获取剩余价值的工具。对于同一性及其自律知识体系造成的弊端，阿多诺开出的处方之一是展示非同一性的现代主义艺术。现代主义艺术以突出不可重复的个体性和永不妥协的否定性，而突显个体的价值。

就像道德主义批评在强调审美与道德的深层关联时有可能走向形式批评一样，阿多诺的社会批评在强调艺术的自律性时也有可能走向形式批评。阿多诺强调艺术只有在完全自律的时候才能发挥它的社会批判精

神,而且强调艺术只有是虚幻的才能达到揭示真理的目的。因为在全面异化的资本主义社会,表面上真实的现实并不真实。艺术要揭示真相,就必须与异化的现实保持距离,必须做到充分自律,因此就必须是虚幻的,因为只有与这个世界不相容的东西才是真实的。阿多诺说:"当一种非存在物被看成显得就是真实的时候,艺术的真理问题就出现了。"[1]

由此,阿多诺的新马克思主义美学支持的现代主义艺术完全不同于经典马克思主义美学支持的现实主义艺术。现代主义艺术以"新异性"为唯一追求目标,而且这种新异性不同于技巧和风格的推陈出新。就像比格尔(Peter Bürger)指出的那样,传统美学中的"新异性的意义与阿多诺在使用这个概念来表示现代主义时的意义有着根本的不同。在现代主义中,我们所拥有的既不是在一种体裁('新'歌)的狭窄的限制中的变异,也不是保证惊异效果(悲喜剧)的图式,更不是在一个特定体裁的作品中文学技巧的更新。我们不是在发展,而是在打破传统。使现代主义的新异的范畴与过去的、完全合理地运用同样范畴相区别的是,与此前流行的一切彻底决裂的性质。这里所否定的不再是在此以前流行的艺术技巧或风格原理,而是整个艺术传统"[2]。现代主义艺术的新异性是建立在对传统的颠覆的基础之上,而且不以建立新秩序为目标,我们可以将它称作"为批评而批评"。总之,在阿多诺的美学理论中,现代艺术对新异性的追求与其说是一种创造,毋宁说是一种革命。正因为如此,阿多诺并不赞同传统美学的灵感、天才和独创性,因为传统美学中的这些观念指的还是在艺术传统之中的创新,还没有达到对整个艺术传统的彻底否定。

阿多诺的这种思想与他独特的否定辩证法不无关系。与黑格尔将辩证法理解为对立双方的和解不同,阿多诺的否定辩证法中没有和解,只有不断的否定。阿多诺对真相的追求,类似于现象学对事物本身的追求。现象学还原借助震惊经验对先入之见的悬置,类似于阿多诺的否定辩证法。不过,现象学还原还是有所妥协,因为通过震惊经验悬置先入之见

[1] T. W. Adorno, *Aesthetic Theory*, translated by C. Lenhardt, Routledge & Kegan Paul, 1984, p.122. 有关分析见彭锋:《重提美学的阿基米德点》,载《中国政法大学学报》2008年第6期,第137—144页。
[2] 彼得·比格尔:《先锋派理论》,高建平译,商务印书馆,2002年,第133—134页。

之后，我们还是可以遭遇事物本身。[1] 阿多诺的否定辩证法则采取了永不妥协的否定精神，只能不断逼近真相，而不能获得真相。这种不断逼近真相的精神，在现代艺术的否定和自我否定中得到了体现。

新马克思主义的社会批评不仅可以与现象学结合起来，而且可以与精神分析结合起来。根据现象学，我们信以为真的真实世界并不真实，在所谓的真实世界背后还有一个更加真实的世界，现象学美学家杜夫海纳称之为"前真实"。艺术可以突破似日常经验世界，进入"前真实"的经验世界。[2] 与此类似，根据弗洛伊德的精神分析理论，我们信以为真的有意识的自我世界并不真实，我们觉得荒诞不真的无意识的本我世界反而是真的。艺术的目的就是让我们从有意识的自我世界，进入无意识本我世界。

马尔库塞（Herbert Marcuse）的艺术理论就体现了马克思主义与精神分析理论的结合。与弗洛伊德迷恋人的生物本能不同，马尔库塞主张人的本能不仅是生物性的，而且是社会性的和历史性的，因此是可塑的而非固定不变的。马尔库塞说："本能的变迁也是文明的心理机制的变迁。在外部现实的影响下，动物的内驱力变成了人的本能。虽然他们在有机体中的原有'位置'及其基本方向保持不变，但其目标和表现却发生了变化。"[3] 同时，马尔库塞辩证地看待文明对本能的压抑，认为文明在压抑本能的同时，也产生了消除压抑的可能，从而摆脱了弗洛伊德对文明的绝望的看法，从文明中看到了解放的可能。根据马尔库塞的解读，弗洛伊德自己的理论就提供了拒绝将文明与压抑等同起来的理由。如果压抑的确属于文明的本质，那么弗洛伊德关于文明的代价的提问将毫无意义，因为我们没有别的选择。[4] 正因为本能和现实都是可以改变的，艺术才可以发挥它的解放功能。尽管艺术不可能直接改变现实，但艺术可以改变

[1] 关于现象学还原，参见 John Cogan, "The Phenomenological Reduction," in James Fieser and Bradley Dowden (eds.), *Internet Encyclopedia of Philosophy*, https://iep.utm.edu/phen-red/，2024 年 1 月 22 日访问。
[2] 杜夫海纳关于"前真实"世界的论述，见 Mikel Dufrenne, *In the Presence of the Sensuous: Essays in Aesthetics*, translated by Mark S. Roberts and Dennis Gallagher, Humanities Press International, Inc., 1987, pp.144—145。
[3] 赫伯特·马尔库塞：《爱欲与文明》，黄勇、薛民译，上海译文出版社，2012 年，第 4 页。
[4] 同上书，导言第 2 页。

人的心理和本能，从而间接地改变现实。

阿多诺和马尔库塞的艺术理论尽管支持社会批评，但是与艺术再现现实的关系已经相当松散了。相反，他们的艺术理论更加侧重的是形式和心理，在某种意义上也可以归入形式批评和心理批评之列。我们在接下来的两章中将讨论心理批评和形式批评的问题。

思考题

1. 有人认为中国艺术不适合用模仿论来解释，你同意这种看法吗？请阐述你的理由。
2. 艺术具有哪些认识功能？
3. 艺术的道德批评可以从哪些方面进行？
4. 社会批评为什么出现在资本主义社会？在批判理论上马克思主义与新马克思主义有何不同？

第十一章
表现与批评

除了模仿外部世界之外,艺术通常也被认为是对内在情感的表现。表现论和再现论,成为相互竞争的两种主要艺术理论。与再现论相比,表现论显得更为复杂。相比可见的外部世界,对不可见的内部世界的界定更为困难。正因为如此,表现论可以区分为朴素表现论、精致表现论和极端表现论,它们支持三种不同的艺术批评:交流批评、直觉批评和精神分析批评。

第一节 艺术与表现

艺术再现论有个致命的缺陷,那就是不能很好地给出艺术存在的理由。如果艺术只是对现实世界的再现,既然我们有机会接触到现实世界,为什么还需要艺术来再现它呢?我们为什么不去创造现实世界,而要创造再现现实世界的艺术呢?就像柏拉图所说的那样,如果一个人认识到模仿并不能制造真正的事物,"他会宁愿做诗人所歌颂的英雄,不愿做歌颂英雄的诗人"[1]。

表现论在某种程度上就能克服再现论遇到的困难。根据表现论,艺术表现的内容是我们无法接触到的。我们之所以需要艺术,就是因为它

1　柏拉图:《文艺对话集》,朱光潜译,收于《朱光潜全集》第12卷,第65页。

能将不可见的世界给我们呈现出来。正因为如此,现代美学家赞同表现论胜过再现论。斯图尼茨(Jerome Stolnitz)指出:"现代艺术家不会将创造美当作他们的目的……如果一件作品只是美的,它就是不让人讨厌的,或者它属于正统的风格或流派,或者它是过度修整的,最重要的是它可以是美的而无须是表现的。或许正是后一个术语取代了我们美学词汇中的'美的'。它指那些能够显示多于它们所'说'的作品,或者那些袒露艺术家灵魂的作品,或者那些'动人的''令人激动的''引人入胜的'作品。与此相较,美……就差不多一定会显得苍白无力,而对美的要求就差不多一定会妨碍表现的目的和表现性。"[1] 美是看得见的事物,适合于再现。现代艺术追求看不见的事物,适合于表现。

亚里士多德已经涉及艺术表现,他的净化说就相当于某种形式的表现论。在《政治学》中,亚里士多德就谈到音乐的净化功能,认为"音乐应以教育和净化情感为目的"[2]。一些人在令人亢奋的旋律中,"如疯似狂,不能自制,仿佛得到了医治和净化"[3]。在《诗学》中,亚里士多德在对悲剧的定义中也涉及它的净化功能:"悲剧是对某种严肃、完美和宏大行为的摹仿,它借助于富有增华功能的各种语言形式,并把这些语言形式分别用于剧中的每个部分,它是以行动而不是以叙述的方式摹仿对象,通过引发痛苦和恐惧,以达到让这类情感得以净化的目的。"[4] 亚里士多德所说的净化,意味着将怜悯和恐惧之类的强烈情感表现出来而加以释放。在这种意义上,我们可以把亚里士多德的净化归为表现说的雏形。

进入中世纪之后,西方艺术的表现特征变得更加明显了。对比埃及艺术和希腊艺术,贡布里希对中世纪艺术的特征做了这样的概括:"埃及人大画他们知道 [knew] 确实存在的东西,希腊人大画他们看见 [saw] 的东西;而在中世纪,艺术家还懂得在画中表现他感觉 [felt] 到的东西。"[5] 埃

[1] Jerome Stolnitz, "'Beauty': Some Stage in the History of an Idea," in Peter Kivy (ed.), *Eassys on the History of Aesthetics*, University of Rochester Press, 1992, p. 185.
[2] 亚里士多德:《政治学》,颜一、秦典华译,收于苗力田主编:《亚里士多德全集》第9卷,中国人民大学出版社,1994年,第284页。
[3] 同上书,第285页。
[4] 亚里士多德:《论诗》,崔延强译,收于苗力田主编:《亚里士多德全集》第9卷,第649页。《论诗》通常译为《诗学》。
[5] 贡布里希:《艺术发展史》,范景中译,林夕校,第89页。

及、希腊和中世纪的艺术观念之间存在巨大差异，如果不了解艺术观念上的差异，我们就很难理解依据不同观念创作出来的艺术作品。贡布里希接着告诫我们："不牢记这个创作意图就不能公正地对待任何中世纪艺术作品。因为中世纪艺术家并不是一心一意要创作自然的真实写照，也不是要创造优美的东西——他们是要忠实地向教友们表述宗教故事的内容和要旨。而在这一方面，他们可能比绝大多数年代较早和较晚的艺术家更为成功。"[1]

为了达到表现不可见的东西的目的，艺术家需要从模仿自然的束缚中解放出来，需要一种随意安排画面的自由，这就是中世纪艺术为什么在模仿自然上不仅没有取得进步，反而倒退了的原因。只有经历了这种倒退，中世纪艺术家才能实现他们的表现的目的。正如贡布里希所说："因为艺术家能够不用任何空间错觉，也不用任何戏剧性的动作，他就能够使用纯粹装饰性的方法来安排人物和形状。绘画的确倾向于变成一种使用图画的书写形式了；但是这一次恢复较为单纯的表现方法，却给了中世纪的艺术家一种新的自由，去放手使用更复杂的构图形式进行实验。没有那些方法，基督教的教义就绝不能转化为可以目睹的形状。……正是由于摆脱了模仿自然界这一束缚，获得了自由，他们才能传达出那种超自然的观念。"[2]

不过，我们这里讲的表现性艺术并非中世纪的艺术，而是在19世纪末20世纪初出现的艺术。正如弗莱观察到的那样，经过了差不多一个世纪的争夺，表现性艺术才赢得对再现性艺术的胜利。弗莱说："整个19世纪都在孵育这两种不同的美学之间的斗争，直到这个新世纪它才破壳而出。"[3] 这里的"两种不同的美学"指的就是再现美学与表现美学。根据弗莱等人的研究，在西方艺术和美学由再现走向表现的过程中，中国艺术和美学起了重要的推动作用，因为与西方艺术相比，中国艺术很早就体现出了表现性特征，就像包华石直截了当地指出的那样，"在中国，表现

1　贡布里希：《艺术发展史》，范景中译，林夕校，第89页。
2　同上书，第99—100页。
3　Roger Fry, "Modern Painting in a Collection of Ancient Art," *The Burlington Magazine for Connoisseurs*, Vol. 37, No. 213 (December 1920), p. 304.

主义就是传统"[1]。

当包华石指出表现主义是中国艺术的传统时,他所说的"表现"相当于中国美学中的"写意"。[2]我们通常也将写意理解为一种主观表现。但是,写意还有它的客观方面的规定性。中国画所写的意,既不能被理解为纯粹属于绘画对象的意,也不能被理解为纯粹属于画家的意。换句话说,中国画要写的意,既是属于绘画对象的,也是属于画家的。或许是受到西方表现主义的影响,我们将写意仅仅理解为主观表达,仿佛绘画中的意蕴世界是一个纯粹的主观世界。但是,只要稍微涉猎中国古代画论就可以知道这种理解具有极大的片面性。例如,明代画家祝允明就强调"物物有一种生意"(《枝山题画花果》)。写意不仅写画家的"心意",也写万物的"生意"。"生意"显然不完全是主观的。总之,如果说表现主义是中国艺术的传统,写意与表现具有很大程度的相似性,我们也要认识到中国表现论与西方表现论或者说写意与表现仍然有些不同。根据刘若愚的概括,与西方表现论无条件地推崇创造、激情、直觉相比,中国表现论也强调修养、真诚和技巧的重要性。[3]

第二节 朴素表现论与交流批评

表现论的一个朴素的版本,来自托尔斯泰。在他看来,艺术的主要功能就是情感表现。托尔斯泰说:

> 在自己心里唤起曾经一度体验过的感情,在唤起这种感情之后,用动作、线条、色彩、音响和语言所表达的形象来传达出这种感情,使别人也体验到这同样的感情,这就是艺术活动。艺术是这样的一项

[1] 包华石:《现代性:被文化政治重构的跨文化现象》,载《中国社会科学报》2010年10月12日第3版。
[2] 关于"写意"以及"写意"与"表现"之间的不同,参见彭锋:《之间与之外——兼论绘画的类型与写意绘画的特征》,载《南京大学学报》2021年第5期,第125—135页。
[3] 刘若愚:《中国文学理论》,杜国清译,第130—132页。

人类的活动：一个人用某些外在的符号有意识地把自己体验过的感情传达给别人，而别人为这些感情所感染，也体验到这些感情。[1]

在这个定义中，我们可以分析出这样几个要素：（1）艺术表现一定是表现艺术家自己亲身体验过的情感；（2）需要运用外在物质形式和技巧将这种情感外化出来；（3）艺术表现的目的是让别人体验到同样的情感。

由于艺术表现的目的在于让别人体验与自己同样的情感，因此这个目的是否实现就被当作判断艺术真伪的标准。"如果一个人体验到这种情感，受到作者所处的心情的感染，并感觉到自己跟其他的人融合在一起，那么唤起这种心情的东西便是艺术；没有这种感染，没有这种跟作者的融合以及领会同一作品的人们的融合，就没有艺术。不但感染力是艺术的一个肯定无疑的标志，而且感染的程度也是衡量艺术的价值的惟一的标准。"[2]

至于怎样才能让作品具有感染力因而成为优秀作品的问题，托尔斯泰是这样回答的：

艺术感染程度的深浅取决于下列三个条件：一）所传达的感情具有多大的独特性；二）这种感情的传达有多清晰；三）艺术家的真挚程度如何，换言之，艺术家自己对他所传达的那种感情的体验有多强烈。[3]

在所有这三个条件中，又以最后一个条件最重要。第三个条件"包括第一个条件，因为如果艺术家很真挚，那么他就会把感情表达得象他体验到的那样。可是因为每个人都跟其他人不相似，所以他的这种感情对其他任何人说来都将是独特的。艺术家越是从心灵深处汲取感情，感情越

[1] 列夫·托尔斯泰：《什么是艺术？》，丰陈宝译，收于《列夫·托尔斯泰文集》第14卷，人民文学出版社，2000年，第174页。
[2] 同上书，第273页。
[3] 同上。

是诚恳、真挚,那么它就越是独特。而这种真挚就能使艺术家为他所要传达的感情找到清晰的表达"[1]。有了这样的限制之后,艺术家在追求表达自己独特情感的时候就不至于片面地追求标新立异。

不过,需要指出的是,尽管托尔斯泰强调艺术家要表达自己体验过的感情,但他并没有明确地限制艺术家必须表达其现实地体验过的感情,艺术家通过想象体验的真挚感情也可以成为艺术表现的对象。托尔斯泰以一个男孩遇到狼为例,对此做了清楚的说明:"一个遇见狼而受到惊吓的男孩把遇狼的事叙述出来……以之感染了听众,使他们也体验到叙述者所体验过的一切——便是艺术。如果男孩子并没有看见过狼,但时常怕狼,他想要在别人心里引起他体验到的那种恐惧心情,就假造出遇狼的事,把它描写得那样生动,以至在听众心里也引起了当他想象自己遇狼时所体验的那种感情,那么,这也是艺术。"[2]

托尔斯泰之所以重视艺术的情感交流功能,原因在于他希望艺术能够将所有人联合起来,形成全人类的大团结。托尔斯泰说:

> 人们相处在一起,他们之间若不是相互敌视,那么在心境和感情上也是格格不入的。突然之间,一个故事,或一场表演,或一幅画,甚至一座建筑物,往往是音乐,象闪电一般把所有这些人联合起来,于是所有这些人不再象以前那样各不相干,甚至互相敌视,他们感觉到大家的团结和相互的友爱。每个人都会为了别人跟他有同样的体验而感到高兴,为了他跟所有在场的人之间以及所有现在活着的、会得到同一印象的人们之间已经建立起一种交际关系而感到高兴。不仅如此,他还感到一种隐秘的快乐,因为他跟所有曾经体验过同一种感情的过去的人们以及将要体验这种感情的未来的人们之间能有一种死后的交际。传达人们对上帝以及对他人的爱的艺术和传达所有的人共有的最朴质的感情的俗世的艺术所产生的都是这样的效果。[3]

1 列夫·托尔斯泰:《什么是艺术?》,丰陈宝译,收于《列夫·托尔斯泰文集》第14卷,第274页。
2 同上书,第173页。
3 同上书,第283—284页。

托尔斯泰的理想艺术就是这种表现真挚的友爱情感、让世界人民得到感染而融为一体的艺术。为了实现情感交流的目的，托尔斯泰尤其强调艺术不能去追求技巧的难度。"在未来的艺术中不但不要求有复杂的技术（这种技术使当代的艺术作品变得丑陋不堪，并须花费很多时间和紧张训练来获得），相反地，要求清楚、简明、紧凑，这些条件并不是靠机械的练习能够获得的，而是要靠趣味的培养来获得。"[1] 一种情感真挚、技术简单的艺术，才能成为托尔斯泰设想的世界全体人民都能参与的艺术。托尔斯泰对情感从形式到内容的要求，最终都是为了服务于这个交流的目的。

托尔斯泰的朴素表现论支持情感交流批评，批评家可以从表现内容、表现方法和媒介、表现效果等方面来开展批评。

从表现内容上来看，艺术家体验到的情感有强弱之分、宽窄之别、典型与非典型的不同等等。每个人都有喜怒哀乐的情感，但并非每个人的情感都适合艺术表现。艺术表现的情感通常比普通人体验的情感具有更高的强度和更广的宽度，为此艺术家需要丰富的生活阅历和人生体验。艺术家在采风和体验生活的时候，不仅要作为一个外在的观察者，而且要设身处地成为一个内在的体验者，以此来拓展情感体验的宽度和强度，同时保持情感体验的真实性。而且，艺术家并非将体验到的情感原封不动地表现出来，还需要做酝酿和提炼的工作，让表达的情感既具有具体性，又具有普遍性，因而具有典型性。只有具体的情感才是真实和生动的，只有普遍的情感才是可以传达的和让人共情的。鉴于艺术家的经历毕竟是有限的，无论如何拓展自己的阅历都无法"经历人类情感的全域"，因此除了体验生活之外，艺术家还需要借助想象来进行补充和加工，将现实的情感转变为艺术的情感。

从表现方法和媒介上来看，艺术家采用的表现方法和媒介有合适与不合适的区别。莱辛较早认识到不同的艺术媒介的表现对象不同：像雕塑这样的造型艺术适合再现优美的形象，像诗歌这样的语言艺术适合表现强烈的情感。尽管艺术家在酝酿和提炼情感的时候往往离不开媒介，但

[1] 列夫·托尔斯泰：《什么是艺术？》，丰陈宝译，收于《列夫·托尔斯泰文集》第14卷，第308页。

是仍然存在艺术样式的选择问题。例如,有些情感可能更适合用歌唱来表达;同样是歌唱,有些情感可能更适合用民族唱法来表达。这些都是艺术家在进入具体表达的时候需要考虑的问题。在这个时候,艺术家本人就会扮演批评家的角色,在不同的表现方式和媒介之间做出选择,确保情感能够最有效地表现出来。

从表现效果上来看,批评家可以就艺术家表现出来的情感能否有效地传达给受众、打动受众、引起受众的共鸣展开批评。根据托尔斯泰的朴素表现论,艺术家表现情感的目的是要将它们传达给受众,因此直到受众接受所传达的情感,整个艺术活动才告完成。于是,艺术作品在受众那里产生的效果,成为批评家判断作品优劣的重要因素。当然,鉴于艺术家与受众之间可能存在审美趣味上的差异,艺术家不能一味地迎合受众的趣味,因此也不能单凭效果来评判作品的好坏,需要考虑趣味的高低和价值观的正确与否。鉴于情感交流批评最终会考虑价值观的导向问题,在这种意义上我们也可以将它归入伦理批评。

第三节 精致表现论与直觉批评

与托尔斯泰的朴素表现论不同,科林伍德(Robin George Collingwood)阐发了一种精致的表现论。与朴素表现论侧重对象不同,精致表现论侧重方法。在科林伍德看来,表现论与再现论的区别不在于内在与外在之间的区别,而在于已知与未知之间的区别。即使对象是内在的情感,如果是在艺术创作之前就已经知道了它的内容,将它表达出来也不是表现,而是再现。科林伍德说:"再现总是达到一定目的的手段,这个目的在于重新唤起某些情感。重新唤起情感如果是为了它们的实用价值,再现就称为巫术;如果是为了它们自身,再现就称为娱乐。"[1] 艺术是真正的表现,而非任何形式的再现。关于情感表现,科林伍德说:

[1] 罗宾·乔治·科林伍德:《艺术原理》,王至元、陈华中译,中国社会科学出版社,1985年,第58页。

当说起某人要表现情感时，所说的话无非是这个意思：首先，他意识到有某种情感，但是却没有意识到这种情感是什么；他所意识到的一切是一种烦躁不安或兴奋激动，他感到它在内心进行着，但是对于它的性质一无所知。处于此种状态的时候，关于他的情感他只能说："我感到……我不知道我感到的是什么。"他通过做某种事情把自己从这种无依靠的受压抑的处境中解救出来，这种事情我们称之为表现他自己。这是一种和我们叫做语言的东西有某种关系的活动：他通过说话表现他自己。这种事情和意识也有某种关系：对于表现出来的情感，感受它的人对于它的性质不再是无意识的了。这种事情和他感受这种情感的方式也有某种关系：未加表现时，他感受的方式我们曾称之为是无依靠的和受压抑的方式；既加表现之后，这种抑郁的感觉从他感受的方式中消失了，他的精神不知什么原因就感到轻松自如了。[1]

这段话包含了科林伍德关于情感表现的几层主要意思：首先，情感表现是一种情感探测。情感表现不同于情感再现，情感再现在再现之前已经确知要再现的是何种情感，因而只不过是对这种已经确知的情感的描述或模仿，这样的情感再现属于巫术和娱乐的领域；情感表现在表现之前不知道要表现的是何种情感，只有通过表现之后我们才能知道情感的确定性质。在这种意义上，"表现情感的动作就是对他自己情感的一种探测，他试图发现这些情感都是些什么"[2]。由于在表现之前并不知道自己将要表现的是什么，因此"只要是一位真正的艺术家，他就不可能事先立意去写作什么喜剧、悲剧、哀歌等等。只要是一位真正的艺术家，他就既可能写出这一作品，也可能写出另一种作品"[3]。如果一位艺术家说他将要或正在创作一部悲剧，这种说法要么是无意义的，要么他就不是一位真正的艺术家，因为如果这样的话，他在完成情感表现之前就知道他并不知道的情感性质了。

1 罗宾·乔治·科林伍德：《艺术原理》，王至元、陈华中译，第112—113页。
2 同上书，第114页。
3 同上书，第119页。

其次，情感表现是一种情感释放。情感在未表现之前处于一种压抑状态，表现之后，压抑的情感得到释放，从而给人一种缓和或舒适的新感受。根据这种认识，科林伍德对审美情感有了一种独特的理解。审美情感不是某种等待艺术家去表现的特定情感，而是任何未表现的、受压抑的情感通过表现所获得的那种快适："一种未予表现的情感伴随有一种压抑感，一旦情感得到表现并被人所意识到，同样的情感就伴随有一种缓和或舒适的新感受，感到那种压抑被排除了。这类似于一个繁重的理智或道德问题被解决之后所感到的那种放松感。如果愿意，我们可以把它称为成功的自我表现中的那种特殊感受，我们没有理由不把它称为特殊的审美情感。但是它并不是一种在表现之前就预先存在的特殊情感，而且它具有一种特殊性，即一旦它开始得到表现，这种表现就是富有艺术性的。这是表现无论哪种情感时都会伴随产生的情感色彩。"[1]

最后，情感表现是一种自我表现。唤起情感的巫术艺术和娱乐艺术总是针对观众的，表现情感的真正艺术却总是针对自我的："一个唤起情感的人，在着手感动观众的方式中，他本人并不必然被感动；他和观众对该行动处于截然不同的关系中，非常象医生和病人对药物处于截然不同的关系中一样，一个是开药，另一个是服药。与此相反，一个表现情感的人以同一种方式对待自己和观众，他使自己的情感对观众显得清晰，而那也正是他对自己所做的事情。……情感的表现，单就表现而言，并不是对任何具体观众而发的；它首先是指向表现者自己，其次才指向任何听得懂的人。"[2]

由于科林伍德认为真正的艺术只是表现情感，而表现情感只是在头脑中把不确定的、混乱的情感变得明确和清晰，不涉及任何将这种情感外现出来的具体技巧，因此艺术就有可能是一种完全内在于心灵的东西。科林伍德称之为想象的事物："一件艺术品我们就不必把它称为真实的事物，我们可以把它称为想象的事物。……一件艺术作品作为被创造的事物，只要它在艺术家的头脑里占有了位置，就可以说它被完全创造出来

[1] 罗宾·乔治·科林伍德：《艺术原理》，王至元、陈华中译，第120页。
[2] 同上书，第113—114页。

了。"[1]由此，科林伍德认为，真正的音乐"是作曲家头脑中的那首乐曲。表演者制造出来的、观众所听到的那种音响，其本身根本不是音乐，它们只是一种手段，假如观众听时有理解力的话（否则不行），他们凭借这些音响可以把存在于作曲家头脑中的那个想象的乐曲为自己重新建立起来"[2]。

科林伍德的这种作为想象的艺术的观点与一般人心目中的常识似乎刚好相反：照一般人的常识来看，艺术作品是看得见、摸得着的，艺术家的高明之处就在于能够将看不见、摸不着的东西表现为看得见、摸得着的东西；但科林伍德却主张"真正的艺术作品不是看见的，也不是听到的，而是想象中的某种东西"[3]。科林伍德要求我们去做一件相反的事情：为了把握真正的艺术作品，我们需要将可感的东西还原为不可感的东西，由实在的艺术作品进入那个想象性的真正的艺术作品。

科林伍德的情感表现说因其片面性而招致了多方面的批评。首先，将艺术创作活动完全局限在艺术家的内心之中，将所有的外化技巧都排除在艺术创作之外，这种极端的主张最容易招致批评，因为许多艺术家在进行创作的时候并不能脱离外化技巧或工具，他们更多的是用画笔、键盘、打字机等工具在创作，而不只是用意识在创作，离开这些艺术工具，离开他们掌握这些工具的熟练技巧，艺术创作就无从谈起。[4]杜威就明确

1 罗宾·乔治·科林伍德:《艺术原理》，王至元、陈华中译，第134页。
2 同上书，第143页。
3 同上书，第146页。
4 事实上，科林伍德的确也认识到在艺术家身上内在的想象性的经验很难同外在的或有形体的经验区别开来，他指出"存在着两种经验，一种是内在的或想象性的经验，称为观看；一种是外在的或有形体的经验，称为作画，两者在画家生活中是不可分割的，而且形成了一个单一不可分的经验，一种可以被说成是想象性作画的经验"(《艺术原理》，第311页)。克劳兹（Michael Krausz）据此认为上述对科林伍德的批评是不适当的（Michael Krausz, "Collingwood", in *A Companion to Aesthetics*, edited by Stephen Davies, Kathleen Marie Higgins, Robert Hopkins, Robert Stecker, and David E. Cooper, 2nd edition, Wiley-Blackwell, 1997, pp.197-199）。但是，如果从全部上下文来看，对科林伍德的这种批评是适当的，因为他一再明确地强调外化技巧的不必要，只是偶尔提到内在表现与外化活动的一致；如果内在表现与外化活动真的一致，科林伍德就没有必要批评外化活动为非艺术的。更重要的是，如果内在想象活动跟外化活动一致，科林伍德也可以像某些美学家比如杜夫海纳（Mikel Dufrenne）那样限制与意识有关的想象活动（Mikel Dufrenne, *In the Presence of the Sensuous: Essays in Aesthetics*, edited and translated by Mark S. Roberts and Dennis Gallagher, Humanities Press International, Inc., 1987, p.143），而不是限制与身体有关的外化活动。但这在科林伍德的理论中是绝不允许的。

指出，一切艺术表现都是艺术家与其环境的交互作用的结果，是艺术家克服其处理的媒介的抵抗的结果。如果只讲艺术家内在经验，最多只涉及艺术表现问题的一半。[1] 其次，如果一个人只是表现自己的无论什么情感就可以算得上艺术的话，这也是不符合实际的，因为有些情感表现根本算不上艺术，有些艺术根本不表现作者的情感。

科林伍德的精致表现论与克罗齐的直觉论比较接近，美学史家经常将他们的理论称作直觉-表现论，这种美学主张支持直觉批评，批评家可以从形象直觉、情感释放和形式创造等角度来展开批评。

形象直觉指的是赋予不可名状的情感和物质以形式，将它们变成可以认识的意象。克罗齐明确说："在直觉界限以下的是感受，或无形式的物质。这物质就其为单纯的物质而言，心灵永不能认识。心灵要认识它，只有赋予它以形式，把它纳入形式才行。单纯的物质对心灵为不存在，不过心灵须假定有这么一种东西，作为直觉以下的一个界限。物质，在脱去形式而只是抽象概念时，就只是机械的和被动的东西，只是心灵所领受的，而不是心灵所创造的东西。没有物质就不能有人的知识或活动；但是仅有物质也就只产生兽性，只产生人的一切近于禽兽的冲动的东西；它不能产生心灵的统辖，心灵的统辖才是人性。"[2] 批评家可以从艺术直觉力或者意象生成力的角度来开展批评，好的艺术就是能够生成新鲜意象的艺术，借助新鲜意象让我们将朦胧的感受上升为明确的认识。从这种意义上来说，直觉批评接近认知批评。

意象的生成不仅是对世界的认识，也是对情感的释放。情感释放的结果是轻松愉快。艺术家在创作中可以体验到这种轻松愉快，受众在欣赏中也可以体验到这种轻松愉快。批评家可以根据艺术作品引起的如释

[1] 杜威说："不存在没有刺激、没有骚动的表现。虽然一种在大笑或大叫中立刻释放的内在激动随着叫喊声过去了，但是，释放是摆脱，是解除；表现是逗留，是在发展中推进，是实施完成。一顿痛哭可以缓解痛苦，一场破坏可以发泄内在愤怒，但是，只要没有客观条件的限制，只要没有为了将内在刺激具体化的物质材料的塑造，就没有表现。有时候被叫作自我表现活动的东西可以更好地被称作自我暴露；它向别人暴露性格特征，或缺乏性格特征。就它自身来说，只是一种喷涌。"见 John Dewey, *Art as Experience*, Minton, Balch & Company, 1934, pp. 61-62.

[2] 克罗齐：《美学原理》，朱光潜译，收于《朱光潜全集》第 11 卷，第 136 页。

重负的心理效果,来判断作品的价值。

从意象生成和心理效果的角度来判断作品的价值,多少会带有一定的主观色彩。为了体现批评的客观性,批评家也可以从形式的角度来判断作品的价值。根据克罗齐与科林伍德的直觉-表现论,无论是直觉还是表现,都是赋予无形式的对象以形式,无论对象是无形式的情感还是无形式的物质。需要注意的是,这里的"形式"一定不是某种事先存在的东西,像柏拉图的"理式"那样。艺术家与其说将形式赋予无形式的对象,不如说从无形式的对象中看出形式。鉴于形式不是事先存在的旧事物,而是艺术家直觉出来的新事物,因此形式创新就成了批评家判断艺术作品是否优秀的重要标准。与意象生成和心理效果相比,艺术形式更具有稳定性和客观性。不过,直觉批评如果最终落脚于形式,那么它与形式批评就没有什么区别了。

第四节　极端表现论与精神分析批评

表现论还有一个极端的版本,即以弗洛伊德和荣格等人的精神分析为依据的表现论,将艺术表现视为无意识的释放,我们可以称之为极端表现论。

弗洛伊德将人的精神结构分为三个层次,即本我、自我和超我。本我是与生俱来的本能或原始冲动,主要是性欲冲动,它按照自己的需求来活动,构成无意识或者潜意识的主要内容。自我处于本我与外部世界之间,根据外部世界的需要来活动,构成意识的主要内容。超我是道德化了的自我,它将父母和社会的要求内化到自我之中,对自我的行为起内在的控制和审查作用,通常体现为道德良心和自我理想。在正常的情况下,本我、自我和超我相安无事。如果它们之间不能维持平衡状态,就会出现精神疾病。在弗洛伊德看来,精神疾病的根源就在于本我的要求遭到了抑制,而治疗精神疾病的办法就是让被压抑的本我释放它的冲动,恢复心理平衡。由于本我的冲动是无意识的,精神病患者自己对造成疾

病的情结也茫然无知，或者只能以转移、替代、补偿等方式表达出来。训练有素的精神分析医生能够解码外显的符号，诱导病人深入自己的无意识领域，让因为压抑而形成的情结得以解除，达到治病救人的目的。

精神分析理论与艺术的关联在于：艺术与梦、幻想和儿童游戏一样，都是释放无意识的渠道。弗洛伊德考察了儿童游戏、成人幻想或白日梦与作家的创造性写作之间的关系，断言："富有想象力的创造，像白日梦一样，是童年时代游戏的继续和替代。"[1]读者之所以喜欢阅读作家的白日梦，原因在于他们也可以从中获得像享受自己的白日梦一样的快乐。艺术创作如同儿童的游戏和成人的白日梦，目的是以伪装的方式释放自己的无意识冲动，从中获得快感。观众欣赏艺术作品，可以分享白日梦，释放自己的无意识冲动，从中获得快感。总之，艺术的目的，无论从创作还是欣赏来说，都是以伪装或虚构的方式满足无意识冲动，从中获得快感，而且"可以享受到自己的白日梦而无须自责或害羞"[2]。

荣格不满弗洛伊德理论中的还原主义倾向，即将所有的心理现象都归约到本能冲动尤其是性冲动上，更不满弗洛伊德用艺术家幼年时的个人心理经历来解释全部艺术现象，而是希望从更加广阔的领域去探寻心理活动和艺术创造力的根源。为此，荣格对弗洛伊德界定的精神结构做了修改，在个人无意识之下增加了集体无意识，从而将人从孤立的"单子"开放到深远的人类历史的进程之中。根据荣格，人的精神或者人格结构由意识（自我）、个体无意识（情结）和集体无意识（原型）三部分构成。意识处于人格结构的顶层，以自我为中心，通过知觉、记忆、思维和情绪等与周围环境发生关联。个体无意识处于自我意识之下，是被压抑的经验构成的情结，可以被自我意识到，成为人格取向和发展的动力。另外，情结的作用是一把双刃剑：它可以成为个人心理调节机制中的障碍，引起精神疾病，也可以成为灵感的来源，推动天才的创造。在个体无意识之下还有集体无意识，它构成人格或精神结构底层，包括人类

1　Sigmund Freud, "Art as Symptom," in *The Nature of Art: An Anthology*, edited by Thomas E. Wartenberg, Harcourt College Publishers, 2002, p.113.
2　Ibid., p.114.

活动在人脑结构中留下的痕迹或遗传基因。集体无意识不是由后天获得的经验组成的，而是先天遗传的原型。集体无意识原型潜在于个体的精神结构之中，但始终无法被个体意识到，只能以本能动力的形式体现出来。艺术家之所以能够在灵感状态下有如神助一般创造出作品，原因就在于集体无意识在发挥作用。艺术家创作的作品之所以能够获得广泛的共鸣，原因在于人类分有共同的集体无意识。

需要指出的是，荣格不认为所有的艺术都与集体无意识有关。他区分了两种艺术创造，即心理型和幻想型。简单说来，心理型艺术创造是在意识和个体无意识领域中进行的，只有幻想型艺术创造才触及集体无意识。因此荣格尤其重视幻想型艺术创造，因为这种艺术能够触及个体精神的底层，进而进入人类共有的无意识领域，给人以一种更加强烈的快感即崇高感，或者一种类似于尼采所说的酒神经验。荣格的集体无意识理论，能够对艺术创作和欣赏做出更好的解释，而且扩展了艺术的价值和意义，艺术不再是个人欲望的升华，而是人类集体无意识原型的再现或回响。

弗洛伊德精神分析理论对艺术批评产生了重要影响，精神分析批评成为 20 世纪艺术批评的一个重要流派。由于精神分析学说建立在无意识理论的基础上，批评家的任务就是去探测艺术作品中泄露的艺术家的无意识。与一般批评家注重艺术作品的思想、风格、形式等艺术家着意呈现的东西不同，精神分析批评家喜欢发掘艺术家未能成功规避的东西，例如作品中的错误或者瑕疵。因为艺术家着力呈现的东西都受到艺术家意识的控制，无意识难以找到突破的缺口，只有在艺术家无意犯下的错误或者不经意留下的瑕疵中，才能找到艺术家无意识的蛛丝马迹。这些蛛丝马迹成了我们了解艺术家的真实心理的关键。对于精神分析批评家来说，艺术作品中表面上成功的或者美的东西都是伪装的，败笔或者瑕疵才是真实的。对于作品中的真实的瑕疵，中国古代美学也非常重视。例如，袁宏道在评价他弟弟袁中道的诗歌时就说："弟小修诗……大都独抒性灵，不拘格套，非从自己胸臆流出，不肯下笔。有时情与境会，顷刻千言，如水东注，令人夺魄。其间有佳处，亦有疵处，佳处自不必言，即疵处亦多本色独造语。然予则极喜其疵处；而所谓佳者，尚不能不以粉

饰蹈袭为恨，以为未能尽脱近代文人气习故也。"[1] 袁宏道喜欢袁中道诗歌中的"疵处"而非"佳处"，因为"疵处"才是诗人的本色，"佳处"尚有模仿的痕迹。尽管袁宏道没有像精神分析批评家那样，将"佳处"视为诗人有意识的掩饰，但是他将"疵处"视为诗人的"本色独造"却与精神分析批评家的看法有异曲同工之妙。江盈科也有同样的看法，他说："夫为诗者，若系真诗，虽不尽佳，亦必有趣。若出于假，非必不佳，即佳亦自无趣。试观我辈缙绅褒衣博带，纵然貌寝形陋，人必敬之，敬其真也。有优伶于此，貌俊形伟，加之褒衣博带，俨然贵客，而人贱之，贱其假也。"[2] 江盈科对假的"佳"的批评，也可以视为对有意识的掩饰的批评，对自然率真的赞扬。精神分析批评重视错误、败笔，因为它们是真的，是无意识绕过意识的控制的流露。精神分析批评对真实的推崇，与社会批评比较接近。

思考题

1. 朴素表现论、精致表现论和极端表现论有何区别？
2. 交流批评是从哪些方面来评价艺术作品的？
3. 直觉批评是从哪些方面来评价艺术作品的？
4. 精神分析批评为什么重视艺术作品中的错误？

1　袁宏道:《叙小修诗》，收于《袁宏道集笺校》上册，钱伯城笺校，上海古籍出版社，1981年，第187—188页。
2　冰华生（江进之）:《雪涛小书》，中央书店，1948年，第12页。江盈科，字进之，明晚期文坛"公安派"的重要成员之一。

第十二章
形式与批评

再现和表现都侧重艺术的内容,再现侧重艺术的社会内容,表现侧重艺术的心理内容,但无论是哪方面的内容,都有可能掩盖艺术自身的特征。如果将艺术表达的内容剔除出去,剩下来的形式就是艺术固有的东西。因为那些社会内容和心理内容既可以用艺术来表达,也可以用非艺术的方式来表达。艺术表达与非艺术表达的区别,就在于前者有形式而后者没有形式。因此,有批评家认为,只有针对形式的批评才是真正的艺术批评。但是,形式是一个非常模糊的概念,形式既可以指事物所呈现出来的感觉特征,也可以指心灵所具有的秩序感,而且在不同的艺术门类中形式的含义也不尽相同。我们可以从形式的审美价值、历史价值、文化价值等方面来对艺术作品展开批评。

第一节 艺术与形式

所谓"形式",指的是艺术品的感觉特征,也就是艺术品能够为我们的感官所识别的那些方面。不同的艺术门类有不同的形式特征,就绘画来说,就是线条、形状、色彩、空间、笔触、肌理等等;就音乐来说,就是旋律、节奏、和声、音色、动力、织体等等。这是形式比较浅显的含义。这种形式能够给我们审美愉快,我们可以称之为审美形式或者"轻形式"。

形式还有比较深奥的含义,类似于柏拉图所说的理念,指的是某种

固有的结构。在柏拉图的哲学中,这种结构是先天的。柏拉图以床为例加以说明:床的理念、床的现实、床的绘画。理念的床是先天的、神造的、永恒存在的;现实的床是木匠对理念的床的模仿,是制作出来的,是有成有毁的;绘画的床是对现实的床的模仿,只有现实的床的形象或者影子,不能发挥现实的床的功能。在柏拉图哲学中,床的形式就是床的理念。木匠制作床的过程,就是将床的形式赋予床的材质,将木头做成床。这是形式相对深奥的含义。对这种形式的沉思,可以使我们从形而下的世界超越出来,进入形而上的世界,从而引发一种类似于宗教体验的神秘体验,我们可以称之为宗教形式或者"重形式"。

　　柏拉图的先天形式说并没有产生很大的影响,大多数美学家和艺术史家还是从经验上来探寻形式的起源。我们所说的形式,大致相当于李格尔所说的图案或者装饰。在李格尔看来,形式或者图案是特定历史阶段的艺术意志的表现。艺术意志最初体现在对自然物的简单复制中,李格尔说:"所有的艺术活动在开始时都出于模仿的冲动而直接再现自然事物的真实外观。"[1] 最初的模仿方式不是绘画而是雕塑,因为自然中就有不少动植物雕塑的启示,如死去的动植物,用三维雕塑来模仿同样是三维的物体并不是一件十分困难的事情。但是,要将三维的事物表现为二维的图案,则是艺术意志"力争要扩展的创造领域,增加它的形式的可能性"[2]。换句话说,将立体的雕塑变成平面的图案,涉及形式创造的问题。用三维雕塑再现三维物体是模仿;用二维图案再现三维物体就不仅是模仿,而且包含创造的成分,最初的创造成果就是几何风格的形式。李格尔说:"最初的植物图案很可能是出于其象征的、代表的意义才创造的;其后的发展以这些基本类型为基础,实际上也是仅仅以它们为基础。在那个时候,以及在其后的一千年里,没有人想到过在艺术上采用具体植物的自然外观。而即使到了自然化倾向已蔚然成风的时候,开始也不是模仿自然中真实的植物,而是逐步地、微

[1] 阿洛瓦·里格尔:《风格问题——装饰艺术史的基础》,刘景联、李薇蔓译,邵宏校,湖南科学技术出版社,1999年,第16页。"里格尔"即"李格尔"。
[2] 同上书,第18页。

妙地使传统的几何植物图案自然化、活化。"[1] 从李格尔关于形式的起源和发展的描述中可以看到：最初的艺术是三维的雕塑，是对真实事物的再现或模仿，因此不能称之为图案或者形式。最后的艺术是绘画，是在二维平面上再现或模仿真实的事物，因此也不能称之为图案或形式。只有介于二者之间的阶段，即从写实的三维雕塑中抽象出来，进入平面领域而又尚未达到写实绘画之前的阶段，才是风格化的图案，由最初具有象征意义的相对僵化的图案，逐渐发展到后来具有审美意义的完全活化的图案。具有几何风格的图案与再现性的雕塑和绘画的最大区别，就在于它的抽象性，这种抽象性最初是通过"风格化手法"实现的。[2] 所谓"风格化手法"，其主要内容就是抽象、概括或特征化。绘画是在风格化的图案的基础上去风格化，最终实现了在二维平面上制造出三维立体的幻觉。由此可见，即使是最写实的绘画，其中也隐含着形式的作用。

与李格尔不同，朗格不认为视觉艺术起源于对事物的模仿，而是认为起源于对虚幻空间的构造或者探索。最初的艺术是所谓的基本图案或者形式。朗格说："出现在各个时代、各个民族装饰艺术中的基本形式——例如圆圈、三角形、螺旋线、平行线——都被当做构图的基本图案。它们本身并不是艺术'品'，甚至不是装饰，而是包含在作品中，使艺术创作得以进行的某种因素。基本图案一词表示这样一种功能：作为一种组织方式，它给了艺术家的想象一个起点，在一种极为朴素的意义上诱导着创作。基本图案推动、引导着艺术品的发展。"[3] 与李格尔一样，朗格也强调先有抽象的形式，然后才有写实的绘画。那些抽象的形式，正是人类智力构造文化符号世界的开端，是人类智力对具体事物进行抽象的开端。朗格说：

> 一般人都设想，最初人们描摹真实花卉的外表，而后为了某些不明显的原因，人们从真实的画面中"抽象"出所有这些古怪的图形。

[1] 阿洛瓦·里格尔：《风格问题——装饰艺术史的基础》，刘景联、李薇蔓译，邵宏校，第29页。
[2] 同上书，第27页。
[3] 苏珊·朗格：《情感与形式》，刘大基、傅志强、周发祥译，中国社会科学出版社，1986年，第82页。

在我看来，对装饰性艺术和最早的再现性艺术所进行的对比性研究，实际上已强有力地说明：形式是最早的，再现功能产生于形式。装饰性形式逐渐演化，形成各类物体的画面——叶子、藤蔓、海洋生物妙趣横生的形状、飞翔的鸟、动物、人、物。而基本图案却始终保留着：无须任何修饰，圆圈成了眼睛；三角形成了胡须；螺旋形成了耳朵、树枝或波浪。用曲线装饰一个壶边时可以呈蛇形装饰，或干脆直接再现一条蛇。渐渐地这些基本形式综合成再现性图画，直到它们自己似乎消失为止。然而，即使在高级的再现性处理中，只要稍加注意，还是能经常发现它们。不论在什么地方发现它们，它们都起着原来那种装饰图案的作用。[1]

与李格尔一样，朗格也认为人类在获得基本图案之后，并没有马上去再现现实世界，绘制写实的图像，而是停留在图案或装饰世界之中。朗格进一步指出，人类组织图案世界的原则不是外在的相似，而是内在的情感，是受到情感的引导来构建最初的形式世界：

> 装饰基于与我们空间直觉"相通"的类几何形式，为感受到的连续、节奏和动态感情的兴趣所引导，装饰是表现形式简单而又纯粹的抽象序列。当构图包含着形象化因素——狗、鲸、人面——的时候，这些形象被完全自由地简化和变形，以协调于形式的其余部分。它们生动的处理从来不是直接视觉印象的复制，而是按照表现原则或生命形式，对印象本身进行塑造、规范和说明。从一开始，它就是一种符号手段。但是，对于事物的联想一旦得到发展，再现的兴趣就使艺术超越了它原来的主题，一种新的组织方法便应运而生。这是旧有的装饰方法对系统的事物描绘的适应。[2]

[1] 苏珊·朗格：《情感与形式》，刘大基、傅志强、周发祥译，第83页。
[2] 同上书，第84页。

朗格与李格尔都将形式视为人类智力的产物，在李格尔那里是艺术意志的产物，在朗格那里是符号思维的产物。与李格尔和朗格相似，李泽厚在中国远古陶器纹样上也发现了几何风格，并且认为这是世界范围内的普遍现象。李泽厚说："社会在发展，陶器造型和纹样也在继续变化。和全世界各民族完全一致，占居新石器时代陶器纹饰的形象走廊的，并非动物纹样，而是抽象的几何纹，即各式各样的曲线、直线、水纹、漩涡纹、三角形、锯齿纹种种。"[1] 对于形成几何纹样的原因，李泽厚用"积淀说"来进行解释。"积淀说"是李泽厚融合荣格的集体无意识理论和贝尔的"有意味的形式"理论而形成的一种学说，认为抽象的形式是从写实的图像中发展演变而来的。李泽厚说："仰韶、马家窑的某些几何纹样已经比较清晰地表明，它们是由动物形象的写实而逐渐变为抽象化、符号化的。由再现（模拟）到表现（抽象化），由写实到符号化，这正是一个由内容到形式的积淀过程，也正是美作为'有意味的形式'的原始形成过程。"[2] 在引用考古学家对陶器上的鱼纹、鸟纹等的研究成果之后，李泽厚得出了一个一般性的结论："由写实的、生动的、多样化的动物形象演化而成抽象的、符号的、规范化的几何纹饰这一总的趋向和规律，作为科学假说，已有成立的足够证据。同时，这些从动物形象到几何图案的陶器纹饰并不是纯形式的'装饰'、'审美'，而具有氏族图腾的神圣含义，似也可成立。"[3] 在李泽厚看来，我们对抽象的形式之所以产生特殊的情感反应，正在于这些形式中积淀了图腾的神圣含义。

尽管李格尔、朗格和李泽厚对形式的起源的解释非常不同，但是他们都是从历史文化的角度来解释形式的起源，而不是像柏拉图那样将形式视为先天的存在，视为灵魂对前世所见的理念的回忆。从总体上来看，李泽厚等人关于形式的经验起源的学说，更加接近艺术的实际。

在有关形式的各种看法中，除了轻形式与重形式的区分之外，还有外在形式与内在形式的区分。所谓"外在形式"，指的是外部事物所具有

1　李泽厚：《美的历程》，文物出版社，1981年，第17页。
2　同上书，第18页。
3　同上书，第25页。

的形式特征。所谓"内在形式",指的是心灵对形式的诉求,或者心灵的构形能力,就像阿恩海姆(Rudolf Arnheim)指出的那样:"视觉形象永远不是对于感性材料的机械复制,而是对现实的一种创造性把握,它把握到的形象是含有丰富的想象性、创造性、敏锐性的美的形象。"[1] 不仅视觉如此,其他感觉也都有这种赋形能力。当然,感觉也不是任意赋形,感觉赋形建立在正确感知对象自身特征的基础上。阿恩海姆说:

> 人们发现,当原始经验材料被看作是一团无规则排列的刺激物时,观看者就能够按照自己的喜好随意地对它进行排列和处理,这说明,观看完全是一种强行给现实赋予形状和意义的主观性行为。事实上,没有一个从事艺术的人能够否认,个人和文化是按照它们自己的"图式"来塑造世界的。然而格式塔学派的研究却向人们宣称,人们面对着的世界和情景是有着自身的特征的,而且只有以正确的方式去感知,才能够把握这些特征,观看世界的活动被证明是外部客观事物本身的性质与观看主体的本性之间的相互作用。[2]

阿恩海姆所说的"格式塔"或者"完形",既是心灵拥有的内在形式,也是事物具有的外在特征,格式塔是主客体相互作用的结果,是事物所具有的外在形式与心灵所拥有的内在形式相契合的结果。

第二节 形式与美学批评

艺术作品的形式特征早就为人关注,但是将它置于艺术批评的首要位置还是19世纪末20世纪初的事。特别是随着康德美学在艺术领域的影响力的加强,形式与审美之间的关系变得十分密切,形式主义几乎可

[1] 鲁道夫·阿恩海姆:《艺术与视知觉——视觉艺术心理学》,滕守尧、朱疆源译,中国社会科学出版社,1984年,第5页。
[2] 同上书,第6页。

以等同于审美主义。

在《判断力批判》中，康德从质、量、关系、模态四个方面对美做了规定。抛开康德的一些技术性术语，我们可以将康德关于美的规定做这样的概括：美是在无利害、无概念、无目的的情况下普遍而必然令人愉快的事物。[1] 我们抛开利害、概念、目的来看事物，看到的就是事物的形式。对此，丹尼斯有种说法，能够帮助我们将内容与形式区别开来。他说："一幅画，在它是一匹战马、一个裸体、一则奇闻逸事或诸如此类的东西之前，在本质上是一张由按照一定秩序汇集起来的色彩所覆盖的平面。"[2] 丹尼斯将绘画分成了两部分：一部分是绘画的内容，也就是绘画要再现的对象，如战马、裸体、奇闻轶事；一部分是绘画的形式，也就是绘画的再现手段，如按照一定秩序汇集起来的色彩。丹尼斯强调的是，尽管绘画再现它的对象，但绘画在本质上不是它所再现的对象。绘画再现了战马，但绘画不是战马。绘画在本质上是它的形式，即平面上所覆盖的按照一定秩序汇集起来的色彩。审美观照的对象是形式，而非内容，因此丹尼斯强调绘画在本质上是色彩构成的形式，而非它再现的内容。

不过，如果仔细分析，形式可能还有别的规定性。如果我们将色彩视为媒介，那么形式指的就是媒介中体现出来的秩序。不是所有色彩都体现出秩序，因此不是所有媒介都具有形式。那些体现出秩序的色彩，往往被视为优秀的绘画作品。由此可见，形式一词还包含评价的意思，意味着某种得到合理安排的媒介。这里的合理安排，既可以指媒介与对象之间的关系，也可以指媒介与媒介之间的关系。例如，如果绘画中的色彩有助于形象的塑造，那么这里的媒介的合理安排，指的就是媒介与对象之间的关系。如果绘画中的色彩与色彩之间形成了和谐关系，这里的媒介的合理安排，指的就是媒介与媒介之间的关系。形式指的不是媒介，而是关系，尤其指的是媒介与媒介之间的关系，而非媒介与对象的关系。正是在这种意义上，卡罗尔说："艺术形式存在于艺术作品各部分的关系

1　康德的分析，见康德：《判断力批判》，邓晓芒译，杨祖陶校，第 37—81 页。
2　转引自 Victor Arwas, *Art Nouveau: The French Aesthetic*, Andreas Papadakis Publisher, 2002, p. 211。

之中。艺术作品有许多不同的部分，它们以不同的方式联系起来。……当我们谈论艺术作品的艺术形式时，我们可以用它来指称艺术作品元素之间的所有关系网络。"[1] 在这种意义上，我们可以将形式理解为媒介之间的关系。如果只是将注意力从内容转移到媒介上来，如果没有发现媒介与媒介之间的关系，我们就还没有看到形式。就像汉斯立克（Eduard Hanslick）指出的那样："要解释各个和弦、节奏、音程的心理上和生理上的影响，如果只是说：这是红，那是绿，这是希望，那是不满，这样做永远也解释不清楚；只有把音乐独有的属性归纳到一般美学范畴之下，把这些一般的范畴又总结为一个最高原则，这事才有可能。如果把各个因素单独地这样解释清楚之后，接着就还得说明，各因素如何以不同的方式结合、相互决定以及相互制约。"[2] "这是红，那是绿"这种说法只是指明了媒介是什么，形式的关键在于媒介之间的关系，在于媒介关系所呈现出来的美学范畴和最高原则。就音乐来说，在于某种可以感知而无法言明的"亲和力"。汉斯立克说："一切音乐要素相互之间有着基于自然法则的秘密联系和亲和力。这些亲和力无形地主宰着节奏、旋律以及和声，并要求人类的音乐必须遵循它们的法则，并且使一切违反这些法则的结合显得丑恶逆理。"[3]

许多艺术作品都能区分出内容和形式，如诗歌中的语词声音构成的节奏和韵律是形式，语词的含义是内容；绘画使用的色彩、雕塑使用的石头属于形式，它们所再现的对象属于内容；音乐中的声音运动、舞蹈中的身体运动属于形式，它们所表现的内心情绪属于内容。但是，也有些艺术作品中的内容与形式不容易区别开来，还有些艺术作品只有形式或者说形式就是内容，如果欣赏者只是关注这些作品的内容，那么他们就没有关注到艺术，而是关注到了别的东西。

与绘画和诗歌相比，形式在音乐中占有更重要的地位，甚至可以说

[1] Noël Carroll, *Philosophy of Art: A Contemporary Introduction*, Routledge, 1999, pp. 140-141.
[2] 爱德华·汉斯立克：《论音乐的美——音乐美学的修改刍议（增订版）》，杨业治译，人民音乐出版社，1980年，第56页。
[3] 同上书，第52页。

音乐只有形式，没有内容。嵇康就是这样来论证"声无哀乐"的。在《声无哀乐论》中，嵇康从不同角度反复论证音乐就是声音的各种运动形式，如单、复、高、埤、善、恶等等，音乐之中没有人们常说的喜怒哀乐等情感。[1] 汉斯立克所做的工作在某种程度上与嵇康类似，他们都是希望将音乐从附加的情感内容中解放出来，呈现音乐自身的美。汉斯立克在《论音乐的美》中开宗明义批判当时的音乐美学脱离音乐本身的研究倾向："音乐美学的研究方法，迄今为止，差不多都有一个通病，就是它不去探索什么是音乐中的美，而是去描述倾听音乐时占领我们心灵的情感。"[2]

尽管在方法上有些差异，但汉斯立克对音乐表现情感的批判与嵇康没有不同。在将情感从音乐中剔除之后，汉斯立克和嵇康发现的纯音乐或者音乐本身也有相似的特征。汉斯立克说：

> 音乐美是一种独特的只为音乐所特有的美。这是一种不依附、不需要外来内容的美，它存在于乐音以及乐音的艺术组合中。优美悦耳的音响之间的巧妙关系，它们之间的协调和对抗、追逐和遇合、飞跃和消逝，——这些东西以自由的形式呈现在我们直观的心灵面前，并且使我们感到美的愉快。
>
> 音乐的原始要素是和谐的声音，它的本质是节奏。对称结构的协调性，这是广义的节奏，各个部分按照节拍有规律地变换地运动着，这是狭义的节奏。作曲家用来创作的原料是丰富得无法想象的，这原料就是能够形成各种旋律、和声和节奏的全部乐音。占首要地位的是没有枯竭、也永远不会枯竭的旋律，它是音乐美的基本形象（Grundgestalt）；和声带来了万姿千态的变化、转位、增强，它不断供给新颖的基础；节奏使二者的结合生动活泼，这是音乐的命脉，而多样化的音色添上了色彩的魅力。[3]

[1] 嵇康采取了习俗论证、唤起论证、本体论证、层级论证、因果论证等方式，将情感从音乐中剔除出去。具体分析参见彭锋：《艺术学通论》，北京大学出版社，2016年，第562—565页。
[2] 爱德华·汉斯立克：《论音乐的美——音乐美学的修改刍议（增订版）》，杨业治译，第15页。
[3] 同上书，第49页。

音乐的构成要素是旋律、和声、节奏，它们表现的不是喜怒哀乐等情感内容，但可以表现情感的"力度"。"音乐能摹仿物理运动的下列方面：快、慢、强、弱、升、降。但运动只是情感的一种属性，一个方面，而不是情感本身。"[1] 这与嵇康关于对音乐的情感反应是躁静专散而不是喜怒哀乐的认识一致。此外，对于嵇康来说，音乐的目的是和；对于汉斯立克来说，音乐的目的是美。音乐之和与音乐之美都能够令人愉快，一种精神的或者形式情感的愉快，而不是过分强烈的激情的愉快。在这些方面，汉斯立克与嵇康都没有大的不同。汉斯立克和嵇康一样，都很好地从形式主义角度对音乐做出了辩护和阐释。用汉斯立克的话来说，音乐中不能区分内容与形式，因为"音乐的内容就是乐音的运动形式"[2]。

音乐尤其是器乐确实没有明确的内容，适合从形式主义美学的角度来解释。当汉斯立克强调音乐的形式美引起我们的愉快时，他心目中的形式在总体上类似于审美形式。音乐的抽象性，让它在呈现审美形式方面具有独特的优势。

不过，就算是再现性非常明显的绘画，也具有形式表达功能。进入20世纪之后，绘画也呈现出形式主义倾向。以蒙德里安等人为代表的抽象绘画（图12.1），不以现实世界的任何事物为其再现对象，以形式创造为其唯一目的。贝尔在《艺术》中就从形式主义的角度对这种新绘画展开了辩护，认为它们在根本上展示的是"有意味的形式"。贝尔说："在各个不同的作品中，线条、色彩以某种特殊方式组成某种形式或形式间的关系，激起我们的审美情感。这种线、色的关系和组合，这些审美地感人的形式，我称之为有意味的形式。'有意味的形式'，就是一切视觉艺术的共同性质。"[3] 这里的"有意味的"也意味着"重要的"。因此，贝尔所说的"有意味的形式"引发的经验，不是一般的令人愉快的审美经验，而是超常的令人狂喜的宗教经验。正是在这种意义上，我们将这种形式称为"重形式"，将那种引发审美愉快经验的形式称为"轻形式"。

[1] 爱德华·汉斯立克：《论音乐的美——音乐美学的修改刍议（增订版）》，杨业治译，第30页。
[2] 同上书，第50页。
[3] 克莱夫·贝尔：《艺术》，周金环、马钟元译，中国文联出版公司，1984年，第4页。

图 12.1 蒙德里安《场面》

贝尔在解释形式所具有的意味时,采取了一个形而上的假定。按照贝尔的形而上假定,新艺术要表达的对象不是形而下的世界,而是形而上的世界。形而下的世界是有形的,形而上的世界是无形的。在这种意义上可以说,形而下的世界是可以表达的世界,形而上的世界是不可表达的世界。蒙德里安等人的新艺术旨在表达形而上的世界,因而是对不可表达的表达。在 20 世纪初期,有两种艺术都旨在表达不可表达者:一种是超现实主义艺术,一种是抽象艺术。

超现实主义艺术采取的是"正的方法",将不可表达的世界再现为非现实的世界。例如,玛格利特的作品《尝试不可能之事》(图 12.2),我们在

图 12.2　玛格利特
《尝试不可能之事》

画面上看到一个男画家正在画一个女人体,其中一只胳膊还没有画完。这当然是不可能的事。玛格利特成功地将不可见的不可能之事表达出来了。

与超现实主义采取的"正的方法"不同,抽象绘画采取的是"负的方法",将现实的、可见的世界彻底否定,剩下的就是不可见的形而上的世界。例如,马列维奇的《黑方块》(图12.3),画的就是一个黑方块。但是,这幅作品的意义不在于它再现了一个黑方块,而在于它对形而上世界的暗示,在于它引发的关于形而上世界的沉思。这个黑方块就像一把锋利

图 12.3　马列维奇《黑方块》

剃刀，剔除了人们关于绘画的各种想象，剔除了人们关于有形世界的各种想象。马列维奇的黑方块通过否定有关形而下的各种想象而引导人们通向形而上。从这种意义上可以说，马列维奇在将形式主义推向极端的时候走向了形式主义的反面，将艺术引向了某种神秘体验。正因为如此，贝尔认为以抽象绘画为代表的新艺术引起的经验类似于宗教经验。在他看来，"艺术和宗教是人们摆脱现实环境达到迷狂境界的两个途径"[1]。形式主义美学的初衷是让我们关注艺术本身，但是引入形而上的假说之后，艺术却成了人们跃入形而上世界的跳板。这种意义上的形式主义让我们

[1]　克莱夫·贝尔：《艺术》，周金环、马钟元译，第 62 页。

想起柏拉图的形式概念,这种形式概念指的不是有形事物之间的形式关系,而是超越有形事物之上的理念世界。这种超越性的存在,类似于中国哲学中所说的"道"。

总之,美学批评关注的是艺术作品的媒介关系以及这种关系引起的愉快。

第三节　形式与历史批评

形式与历史批评通常是对立的。历史批评,尤其是20世纪70年代以来盛行的艺术社会史研究,更多关注的是艺术背后的故事,而非可以感知的艺术形式。如果说形式是显现的方面,内容是隐含的方面,那么历史批评关注的是隐含的内容,形式批评关注的则是显现的形式。关于形式主义批评,科兹洛夫(Max Kozloff)简明地指出,它有一个非常清醒的确信,那就是批评自身不应该涉及任何不能看见的,因而在视觉上不能证实的东西。[1] 巫鸿说的"内部"与"外部"类似于这里所说的形式与历史的区别。他说:"就目前的学术研究而言,要么是对风格和图像做'内部'分析,要么是对社会、政治与宗教语境做'外部'研究。"[2] 巫鸿显然受到艺术社会史的影响。形式批评与历史批评的区别由此可见一斑。简要地说,历史批评属于跟再现有关的认知批评,不属于跟形式有关的美学批评。

但是,就艺术史研究来说,形式也是判断艺术所处时代的重要因素。叶朗在中国艺术史中观察到的"意象流变",其实指的就是艺术风格的演变,而构成风格演变的重要因素就是形式。叶朗说:"在艺术分类研究和艺术风格研究的结合点上,完全有可能产生一门叫做'意象流变研究'的学科来。比如中国的诗、词、曲,从总的分类来看,属于文学中的诗歌这个类,但从四言到五言到七言到长短句到套曲,就有一个文体代兴,

[1] 转引自 Kerr Houston, *An Introduction to Art Criticism: Histories, Strategies, Voices*, p. 86。
[2] 巫鸿:《重屏:中国绘画中的媒材与再现》,文丹译,黄小峰校,上海人民出版社,2017年,第1页。

风格随变,因而诗歌意象也随之流变的问题,古人把这种意象的流变区分为诗境、词境、曲境。又如中国的山水画,从荆(浩)、关(仝)、范(宽)的北派山水与董(源)、巨(然)的南派山水(这些都属于全景山水),发展到南宋马(远)、夏(珪)一角半边的山水,再发展到元代倪瓒一亭三树、远山一抹这种简净冲虚的山水,山水画这个种类的意象流变轨迹清晰可见。"[1] 贡布里希用更简约的方式,概括了埃及、希腊和中世纪艺术的特征。如前所引,他说:"埃及人大画他们知道 [knew] 确实存在的东西,希腊人大画他们看见 [saw] 的东西;而在中世纪,艺术家还懂得在画中表现他感觉 [felt] 到的东西。"[2] 贡布里希所说的"知道""看见"和"感觉"指的并非对象的不同,而是接触对象的方式和再现对象的方式的不同,在总体上可以归入形式或风格的范围。

艺术史研究聚焦于形式尤其是以形式为核心的风格,原因在于它们具有很强的年代性,因为风格与技术、媒介、思想方式等密切相关,都会被打上时代的印记。美术史上著名的维也纳学派,其代表人物如李格尔和沃尔夫林等人就专注于研究艺术的风格演变。例如,李格尔就用触觉与视觉、近距离观看与远距离观看等概念来描述艺术发展的历程。他将古代视觉艺术的发展分为三个主要阶段:第一个阶段是触觉的、近距离观看的艺术;第二个阶段是触觉—视觉的、介于近距离观看与远距离观看之间的正常距离观看的艺术;第三个阶段是视觉的、远距离观看的艺术。[3] 我们也可以将中间阶段省略掉,用视觉和触觉来描述绘画的发展轨迹。古代的装饰绘画是作用于触觉的,绘画艺术的发展轨迹就是不断活化僵化的几何图案,最终让它成功地再现视觉经验,触觉的艺术发展成为视觉的艺术,这在文艺复兴以来的具象绘画中达到了高潮。但是,19世纪后期以来的现代艺术运动不再追求幻觉效果,在绘画领域力图让平面成为平面,让色彩成为色彩,而不是成为再现某个主题的工具。绘画领域中的这种反视觉的冲动,似乎又让我们想起了原始绘画的触觉性。于是,

[1] 叶朗主编:《现代美学体系》,第38—39页。
[2] 贡布里希:《艺术发展史》,范景中译,林夕校,第89页。
[3] 李格尔:《罗马晚期的工艺美术》,陈平译,北京大学出版社,2010年,英译者前言第20页。

绘画的历史形成了"触觉—视觉—触觉"的轮回。

　　我在邓以蛰的画论中发现了一种与李格尔类似的风格演变理论，它可以避免李格尔的风格轮回。[1]根据邓以蛰的观察，中国绘画由"形体一致"经"形体分化"到"净形"的发展过程，类似于李格尔的由触觉向视觉的发展过程。在"形体一致"阶段，绘画主要作用于触觉；到了"净形"阶段，绘画主要作用于视觉。但是，邓以蛰并没有就此打住，或者让绘画重新回归触觉，而是增加了第三个因素，那就是"意"。"意"是"心"的对象，因此可以说追求"意境"的绘画是作用于"心觉"。[2]于是，李格尔式的"触觉—视觉—触觉"的循环，就变成了"触觉—视觉—心觉"的直线演进。邓以蛰认为，"心"和"意"都是无限的。绘画进入了无限的领域，就获得了最大的自由。特别是当"意"进一步发展为"理"的时候，中国绘画中的主观任意性得到了限制，进入了"以天合天"的境界，一种彻底主观又彻底客观的境界，或者说彻底超越主客观二分的境界，一种类似于冯友兰所说的"同天境界"或者"天地境界"。冯友兰所说的"天地境界"经常被理解为哲学境界或宗教境界，但是经过笔者的分析，它还可以被理解为审美境界。[3]

　　沃尔夫林观察到的风格演化比李格尔和邓以蛰更为复杂，他用线描和图绘、平面和纵深、封闭的形式和开放的形式、多样性和同一性、清晰性和模糊性五对概念，成功地解释了文艺复兴与巴洛克艺术之间的区别。沃尔夫林发展起来的这种形式分析，对艺术批评产生了重要影响。他提供的这些范畴，为艺术批评家分析艺术作品提供了行之有效的工具。建立在形式分析基础上的艺术批评，不再沉湎于讲述艺术家的故事，而是尽量给出更多的关于艺术品自身的信息。

　　当然，李格尔、沃尔夫林和邓以蛰等人做出的形式分析，都是针对

1　彭锋：《邓以蛰论画理》，载《艺术百家》2017年第2期，第137—143页。
2　邓以蛰的相关理论见邓以蛰：《画理探微》，收于《邓以蛰先生全集》，安徽教育出版社，1998年，第187—225页。
3　有关分析，见彭锋：《冯友兰"人生境界"理论的美学维度》，载《北京大学学报（哲学社会科学版）》1997年第1期，第57—62页。

美术史上盖棺定论的作品,而不是针对同时代艺术家创作的尚未定论的新作,因此很难将他们的著述归入艺术批评之列。但是,这种形式分析对于批评家把握当代作品的当代性具有重要的启示。首先,历史批评建立在历史意识的基础之上,这种历史意识让批评家聚焦于形式的连续性。就像列文森给艺术下的历史定义那样,任何一种当代艺术都跟历史上公认的经典艺术有这样或那样的联系;完全没有这种联系的东西,就不会成为艺术。[1]就艺术家和艺术界的公众来说,这些联系有可能是显现的,也有可能是隐藏的,有可能是有意识的,也有可能是无意识的,需要批评家将它们明确揭示出来。其次,鉴于艺术是一个以创新自豪的领域,艺术家会挑战以往的艺术定义[2],有意识地割断与以往艺术经典的联系。艺术家的创新通常表现在形式、媒介和技术手段上,因此所谓的当代性更多体现为形式的当代性。批评家需要对新的形式、媒介和技术手段有特殊的敏感,才能发现艺术家的创造性价值。

第四节 形式与文化批评

还有一种形式,在中国美学中比较常见,那就是通过学问修养而积淀出来的形式,王国维称之为"古雅"。这种形式给人的感受既非审美的愉快,也非宗教的狂喜,而是文化的醇厚。与"轻形式"和"重形式"相对,我们可以将这种文化形式称为"中形式"。

王国维受到康德影响,将艺术与用品区别开来:艺术是天才创造的产物,是没有实用功能的;用品是一般人工制品,是有实用功能的。不过,王国维在中国文化中发现,有一种特殊的人造物既非艺术又非用品,虽

[1] 列文森的观点,见 Jerrold Levinson, "Defining Art Historically," *British Journal of Aesthetics*, Vol. 19, No.3 (1979), pp. 232-250; Jerrold Levison, "Refining Art Historically," *The Journal of Aesthetics and Art Criticism*, Vol. 47, No. 1 (1989), pp. 21-33; Jerrold Levinson, "Extending Art Historically," *The Journal of Aesthetics and Art Criticism*, Vol. 51, No. 3 (1993), pp. 411-423。

[2] Morris Weitz, "The Role of Theory in Aesthetics," *The Journal of Aesthetics and Art Criticism*, Vol. 15, No. 1 (1956), pp. 27-35.

然不必是天才创造的产物，却被人们视为天才创造的艺术。王国维将这类特殊的事物称为"古雅"。

同样受到康德的影响，王国维认为美都是形式美，因而是无利害的或者说不可利用的。美的主要形式有两种：一种是优美，一种是崇高。但是，古雅既不属于优美，也不属于崇高。王国维将古雅的位置确定在优美与崇高之间，兼具两者的特征但都不明显、不典型，因此称之为低度的优美和低度的崇高。但是，这并不意味着古雅比优美和崇高低级。如果从中国美学的角度来看，古雅比优美和崇高高级，因为优美和崇高是第一形式，古雅是第二形式，正因为如此，王国维将古雅称作形式美之形式美。相比第一形式，第二形式具有的优势在于，前者需要后者的表达，但后者却并非必须表达前者。作为第一形式的优美与崇高需要第二形式来表达，有了第二形式的表达，第一形式的优美与崇高会愈增其美。但第二形式的表达范围并不限于优美与崇高，表达任何东西都可以将它们变成美的。如果说优美与崇高需要天才才能创造出来，或者它们本身就是自然的一部分，那么古雅则无须天才的创造，不属于自然，完全有赖于后天修养。[1] 王国维的古雅说能够很好地解释中国艺术的美学追求。在西学东渐高潮时期，王国维能够借助比较的方式将中国美学精神概括出来并加以推崇，实属难得。

从古雅的角度来看艺术，艺术的魅力不在于天才独创，而在于文化含量。文化含量越高，古雅韵味越浓，作品就越有价值。正因为如此，中国艺术家从来就没有所谓的"影响的焦虑"[2]。所谓"影响的焦虑"，说的是艺术家担心在自己的作品中被看出别的艺术家的影响，只要被看出有别人的影响就会焦虑。刚好相反，中国艺术家有"无影响的焦虑"，特别担心自己的艺术中没有别的艺术家的影响。如果没有别的艺术家的影响就是胡来，不能被称作艺术。正因为如此，中国艺术中的模仿不只是对

[1] 王国维关于古雅的论述，见王国维：《古雅之在美学上之位置》，收于胡逢祥主编：《王国维全集》第14卷，浙江教育出版社，2009年，第106—111页。
[2] 对"影响的焦虑"的阐述，见哈罗德·布鲁姆：《影响的焦虑》，徐文博译，生活·读书·新知三联书店，1989年。

自然的模仿，还有对过去的经典的模仿。正如蒋骥所言："学书莫难于临古。当先思其人之梗概及其文之喜怒哀乐并详考其作书之时与地一一会于胸中然后临摹，即此以涵养性情，感发志气。若绝不念此而徒求形似则不足与论书。"[1] 蒋骥这里所说的临古，不仅是临摹古人书法的形状，而且要临摹古人作书时的身心状态，要做到像古人一样。

在司马迁记载的孔子学琴于师襄子的例子中，我们可以看到同样的情形：

> 孔子学鼓琴师襄子，十日不进。师襄子曰："可以益矣。"孔子曰："丘已习其曲矣，未得其数也。"有间，曰："已习其数，可以益矣。"孔子曰："丘未得其志也。"有间，曰："已习其志，可以益矣。"孔子曰："丘未得其为人也。"有间，有所穆然深思焉，有所怡然高望而远志焉。曰："丘得其为人，黯然而黑，几然而长，眼如望羊，如王四国，非文王其谁能为此也！"师襄子辟席再拜，曰："师盖云《文王操》也。"（《史记·孔子世家》）

孔子通过不断地弹琴，由掌握音乐的旋律和节奏，进一步了解音乐背后的规律，乃至作曲者的意图和人格。蒋骥说的是，一个人要模仿书法，首先需要模仿作书者的意图、情感和人格。孔子学琴的故事则把这个过程颠倒过来了，从模仿音乐的旋律开始，逐渐深入对作曲者的人格的认识。总之，无论先后顺序如何，对作者的人格模仿属于深层模仿，对书法线条和音乐旋律的模仿属于浅层模仿。[2]

由于中国艺术以文化积淀为最高追求，艺术家通过大范围临摹经典让自己的艺术融入伟大的传统之中，用传统的"大我"来改造和提升个人的"小我"，从而创作出更有包容性、更能体现共性的艺术作品。这种富有包容性和共性的艺术境界，古代中国人称之为"平淡"。

[1] 蒋骥：《续书法论》，收于卢辅圣主编：《中国书画全书（修订本）》第12卷，上海书画出版社，2009年，第427页。
[2] 关于模仿古人的论述，参见彭锋：《艺术学通论》，第500—503页。

对于这种追求古雅的艺术，批评家的任务就是要分析出其中所包含的艺术因素。有鉴于此，我们可以将这种艺术批评称为文化批评，或者借用考古一词将它称为文化考古。

思考题

1. 形式概念有哪些不同的含义？
2. 你同意"音乐的内容就是乐音的运动形式"这种说法吗？
3. 如何理解古雅作为第二形式？
4. 批评家如何从形式的角度来开展艺术批评？

第五单元 批评家与艺术界

第十三章 批评的类型
第十四章 批评的共识
第十五章 批评家的养成

本单元讲解批评家在艺术界中的位置，涉及批评的类型、批评的共识和批评家的养成三个部分。

第十三章"批评的类型"，讲解批评的不同呈现形式。根据目的不同，艺术批评可以分为新闻性批评、学术性批评和商业性批评；根据形式不同，可以分为访谈式批评、对话式批评和作者式批评；根据批评家职业背景的不同，可以分为历史性批评、哲学性批评和文学性批评。

第十四章"批评的共识"，讲解批评需要怎样的共识。没有共识，艺术批评就没有效力。但是，如果艺术领域容易形成共识，就像科学那样，那么艺术批评就没有了用武之地。从总体上看，批评的共识可以来源于内容、形式、程序和榜样，我们分别称之为内容共识、形式共识、程序共识和榜样共识。

第十五章"批评家的养成"，讲解如何成为批评家。艺术批评家是一个非常独特的职业，多半以兼职的形式存在。在现代高等教育中，没有专门培养批评家的项目，批评家多半是自我教育而成。正因为如此，作为职业的艺术批评没那么稳固，批评家也没那么严格的资格限定。尽管批评家的门槛没那么高，但要成为优秀批评家却非常困难。

第十三章
批评的类型

艺术批评除了根据不同的美学区分为不同的流派之外，还有不同类型的区别。根据目的不同，艺术批评可以分为新闻性批评、学术性批评和商业性批评；根据形式不同，可以分为访谈式批评、对话式批评和作者式批评；根据批评家职业背景的不同，可以分为历史性批评、哲学性批评和文学性批评。

第一节 从目的看批评的类型

艺术批评有不同的目的。有些批评的目的是报道艺术事件，我们可以称之为新闻性批评；有些批评的目的是做学术研究，我们可以称之为学术性批评；还有些批评的目的是做商业推广，我们可以称之为商业性批评。

1. 新闻性批评

新闻性艺术批评指的是发表在报纸上的批评。这种批评具有很强的新闻报道性质，目的是向读者介绍最新发生的艺术事件，如艺术展览、拍卖、艺术新人、艺术家新作发布以及与艺术活动有关的其他事项。新闻性艺术批评具有很强的时效性，作者在撰写此类批评的时候需要给出与所批评的艺术事件有关的尽可能多的信息，因此多半会采用描述的方法。

新闻性艺术批评需要在较短的时间里完成，作者没有太多的时间去

做深入的调查研究，因此此类批评多半会显得比较浅显，甚至有可能会出现错误。浅显不是新闻性艺术批评的缺点，而是它的优点，因为新闻性艺术批评针对的是一般读者，他们对艺术没有专门的研究，难以接受深奥的批评，浅显的批评有助于赢得更多的读者。不过，无论写作多么匆忙，从事新闻性艺术批评写作的作者都应该尽力避免信息错误。

新闻性艺术批评不仅浅显，而且简短。在纸媒时代，由于有发表空间的限制，新闻性艺术批评很难做到畅所欲言，作者需要特别重视信息的甄选，做到取舍得当。进入网络时代，原则上有了无限的发表空间，但是新闻性艺术批评也不宜过长，这与受众的接受心理有关。由于读者浏览网络时集中注意力的时间有限，网络批评甚至比纸媒批评的篇幅更短。总之，就非艺术专业的受众来说，他们很容易迷失在过多的具体细节和过深的理论分析之中，更容易接受简明扼要的批评，尤其是那些突出事件性因而具有吸引力的批评。

尽管新闻性艺术批评并非训练有素的艺术批评家深思熟虑的写作，而且因为发表空间的限制和出于受众心理的考虑往往比较简短，但是对于艺术史和艺术理论研究却具有重要的参考意义，因为它们是对艺术现场的一手记录，接近历史事实。

今天回过头去看，狄德罗的沙龙批评可以算作新闻批评，人们经常将狄德罗的沙龙批评称作"报道"。例如，陈占元在概述狄德罗的沙龙批评时说："从1759年起，狄德罗为格兰姆主编的《文学通讯》撰写两年一度在巴黎卢浮宫四方大厅举行的画展的报道。……第一篇《沙龙》不过是1769年'沙龙'的简略报道。接着的四届（1761、1763、1765、1767）《沙龙》比之前者有显著的发展，特别是1765、1767年两届的《沙龙》，无论对于绘画、雕塑、版画分析的精细详尽，评论作品与文学、历史，以及一般文化中类似的题材的对照比较，或有关美学原则的大量思索，都异常丰富。最后四篇《沙龙》（1769、1771、1775、1781）越来越短，固然由于前两次报道篇幅较多，誊写费用大，格兰姆请狄德罗以后写得短些，不过这个建议正好称了狄德罗的心愿，因为他感到他的文思开始枯

竭了。"¹ 狄德罗本人也将自己的沙龙批评称作"报道"。他在1765年9月1日给女朋友苏菲·沃朗的信中谈到这一年的《沙龙》时写道:"这篇报道使我称心如意。"² 从内容上来看,狄德罗的沙龙批评也接近展览的新闻报道,他采用描述的方法,给读者尽可能多关于艺术家及其作品的信息,包括他自己的看法和观众的反应。

2. 学术性批评

学术性艺术批评通常发表在学术性期刊上,甚至以专著的形式出版。这种批评具有很强的理论性,目的是阐发隐藏在艺术作品背后的意义,尤其是一般观众难以发现的那些意义。当然,也有一些理论家借助艺术作品来阐发他们的理论主张。从事学术性艺术批评写作的作者,多半是艺术史家、艺术理论家以及对艺术有兴趣的思想家,他们多半会采用解释的方法。

学术性艺术批评是作者深思熟虑的结果,作者往往能够挖掘作品中出人意料之外的意义,但是这些深度阐释也有可能会走向极端,显得穿凿,难以避免主观性的指摘。例如,海德格尔在《艺术作品的本源》中批评了凡·高的《农鞋》,尽管批评非常精彩,也具有广泛的影响,但是他的批评很有可能建立在一个错误的事实的基础上,就像夏皮罗指出的那样,凡·高画的是自己的鞋,并非农妇的鞋。³ 同样的情况,在弗洛伊德批评达·芬奇、福柯批评委拉斯凯兹⁴、德勒兹批评培根等艺术批评文本中都可以见到。这些理论家都有一种固定的理论视野,与其说他们在评论作品,不如说他们在借作品阐述自己的理论主张。正如夏皮罗批评海德格尔关于凡·高的论述时所说的那样:"天啊,哲学家本人就无疑是在自欺欺人了。他依然记得从接触凡高的油画时所获得的一系列有关农民和泥土的动人联想,而这些联想并非绘画本身所支持的,反倒是建立在

1 陈占元:《艺术评论家狄德罗》,载《法国研究》1989年第3期,第78页。引文中的"格兰姆"即"格里姆"。
2 同上书,第80页。
3 关于夏皮罗与海德格尔之争的批判性分析,见彭锋:《凡·高的鞋踩出一个罗生门》,载《读书》2017年第12期,第69—75页。
4 关于福柯评论委拉斯凯兹的批判性分析,见彭锋:《〈宫娥〉的再现悖论及解决》,载《读书》2018年第6期,第168—175页。

他自己的那种对原始性和土地怀有浓重的哀愁情调的社会观基础之上的。他确实是'想象一切而后又将之投射到绘画之中。'在艺术品面前,他既体验太少又体验过度。"[1] 夏皮罗将海德格尔关于凡·高绘画的议论视为一种理论投射,非常中肯地概括了这种理论先行的批评的特征。这种类型的批评,关于作品的论述既太少又太多。"太少"指的是与作品有关的议论,"太多"指的是与作品无关的议论。

尽管学术性艺术批评可能有失偏颇或者具有较强的主观性,但其洞见对于增进我们对艺术的理解具有重要的作用,同时能够激发美学和艺术理论的创新。例如,弗莱和贝尔等人在 20 世纪以表现主义和抽象绘画为代表的新艺术的刺激下,提出了"艺术是有意味的形式"的命题,彻底改变了艺术是对现实的模仿的传统看法,宣告了欧洲表现性艺术在与再现性艺术长达一个世纪的竞争中最终胜出,艺术和美学同时进入了一个崭新的时代。再如,罗森伯格(Harold Rosenberg)从"行动"的角度来阐释北美的抽象表现主义绘画,将绘画视为画家生命运动留下来的痕迹,将观众的注意力从艺术品转向艺术家,为 20 世纪后半期的艺术体制理论做出了铺垫。

尽管弗莱、贝尔和罗森伯格的批评比较接近作品的实际,但他们的批评的理论性明显弱于弗洛伊德、福柯、德勒兹等人的批评。丹托则较好地将艺术实际与理论构想结合起来了,成为 20 世纪后半期重要的艺术哲学家和艺术批评家。在哲学博客"Leiter Reports"2016 年发起的"1945 年以来最好的英语艺术哲学家"的民意测验中,丹托名列第一,古德曼名列第二。[2]

丹托哲学的标志,是他的"不可识别性"方法论。所谓"不可识别性"指的是:两个看上去一模一样的东西,其中一个是艺术品,另一个是寻常物或者别的艺术品,人们凭借感官无法将它们区分开来。丹托的这种哲学方法论既是用来解释沃霍尔的艺术的,也是沃霍尔的艺术启示出来的。

[1] 梅耶·夏皮罗:《描绘个人物品的静物画——关于海德格尔和凡高的札记》,丁宁译,载《世界美术》2000 年第 3 期,第 65 页。
[2] 有关排名和评选细则,见网页:Leiter Reports: A Philosophy Blog: Best Anglophone philosophers of art post-1945: the results (typepad.com),2024 年 12 月 5 日访问。

在丹托的艺术批评中，理论构想与艺术实践是密不可分的。

3. 商业性批评

商业性艺术批评通常发表在展览图录上，或者作为展览的前言出现在展厅里，多采取判断或者评价——尤其是正面评价——的形式，以宣传展览的作品为目的。在狄德罗撰写沙龙批评的18世纪中期，人们就能将商业性艺术批评从严肃的艺术批评中排除出去，因为商业性艺术批评只是对艺术家和艺术作品的吹捧，缺乏客观的描述和公允的判断。事实上，每次沙龙展览都有官方的介绍文章，但是这些介绍文章都不被当作严肃的艺术批评，因为它们都是在夸赞，而没有负面评价。今天的商业批评仍然如此。尤其是今天的商业批评多半是有偿写作，就更不可能有负面评价了。

不过，随着商业性批评的改善，特别是随着艺术批评由评价向解释转向，商业性批评越来越靠近学术性批评。给展览图录撰写文章的批评家，不再限于艺术馆馆长和策展人，一些训练有素的艺术史家和艺术理论家也加入展览图录的撰写者队伍，不少重要的艺术批评文章最初就发表在展览图录上。例如，丹托著名的批评文章《抽象表现主义可乐瓶》，最初就发表在1991年1月于蓬皮杜艺术文化中心开展的"艺术与社会"的展览图录上，而且被当作他的代表性论文收录在他的文集之中。[1]

第二节　从形式看批评的类型

这里的形式主要指的是批评的写作形式和媒介形式。批评的写作形式主要是批评家的个人写作，但也有访谈和对话形式。批评的媒介形式主要是文字，随着新媒体技术的发展，声音和影像的形式变得越来越普遍。

[1] Arthur Danto, *The Wake of Art: Criticism, Philosophy, and the Ends of Taste*, Overseas Publishers Association, 1998, pp. 177-192.

1. 个人写作

艺术批评通常是批评家的个人写作，优秀的批评家都是很好的范例。在此就不再举例说明。

鉴于艺术批评大多数针对的是同时代的艺术家及其作品，批评家的写作除了依赖自己的研究之外，还会用到对艺术家和相关人员的访谈，因此即使是批评家的个人写作，有时候也会采取对话、访谈和写信的形式。例如，狄德罗的沙龙批评在总体上属于个人写作的艺术批评，但是为了让自己的写作显得亲切和生动，狄德罗往往采取对话、访谈和写信的形式。正如陈占元指出的那样："狄德罗的对话是他最高的成就，在法国文学里面他是这种文体的圣手。《沙龙》也是一些对话，字里行间回荡着辩论的余响。对话者已经离开，而狄德罗仍然在那里反驳、答辩，招呼对方。话音的抖动、顿挫、低昂随着作者思想、感情和文章内容变化而起落，仿佛狄德罗本人就在目前。"[1]

2. 访谈

鉴于访谈和对话是艺术批评的重要形式，有些批评文本直接以访谈和对话的形式出现。例如，沃霍尔的访谈录《我将是你的镜子》就是由访谈构成的批评文本。沃尔夫（Reva Wolf）在该书的前言中提到，"一种名副其实的访谈方式在20世纪70年代开始风行，由艺术评论家问艺术家他/她对属同种艺术领域其他名家的看法；全部回答都会被结集出版"[2]。由此可见，访谈是一种非常流行的批评形式。戈德史密斯（Kenneth Goldsmith）从沃霍尔那难以计数的访谈中精选37篇[3]，时间跨度从1962年到1987年。这些访谈，对于我们理解波普艺术很有启发性。

与批评家个人写作不同，访谈是两人或者多人的合作。尽管访谈者可能有事先准备好的问题或者提纲，但他也不能完全控制访谈的内容和走

1　陈占元：《艺术评论家狄德罗》，载《法国研究》1989年第3期，第83页。
2　瑞娃·沃尔夫：《前言：穿过镜像》，收于肯尼思·戈德史密斯编：《我将是你的镜子：安迪·沃霍尔访谈精选，1962—1987》，任云莛译，生活·读书·新知三联书店，2007年，第26页。
3　生活·读书·新知：三联书店2007年出版的中译本选译了其中35篇，略去了80年代的两篇。广西师范大学出版社2023年出版的中译本译出了全部37篇。

向。正如沃尔夫所说:"采访人在合作中做他们那一部分工作时的启迪作用或引发的好奇心,并不亚于沃霍尔在他这边的合作方式所产生的效果。这些合作方式引来被采访人更大的想象力,去实践一种不常在与艺术家的采访中出现的创造性的程度。"[1]

在沃霍尔的访谈中,我们还可以看到他是如何抵制访谈者设计的套路,不想迎合访谈者的需要。沃霍尔发现几乎所有的访谈都是事先预设好了的。在《安迪·沃霍尔的哲学》一书中,他对访谈者做了这样的评论:"他们知道他们要写你的什么,甚至在他们和你谈话之前,他们也知道他们是怎样看你的,所以他们只是看看……只为了确保他们已经决定要说的。"[2] 在沃霍尔看来,这种预设的问题和答案令人厌倦。为了抵制访谈者设置的套路,他采取的策略是"借由选择似琐碎或傻气,以逃避这类令人讨厌的、自以为是的说法"[3]。

正因为沃霍尔不愿配合程式化的访谈,才让戈德史密斯决定要编辑出版他的访谈集。戈德史密斯说起他编辑沃霍尔访谈录的缘由,是读到批评家布赫洛(Benjamin Buchloh)发表在《十月》杂志上的访谈。"从中我发觉每当布赫洛的问题越具针对性的时候,安迪的回答就变得越难以捉摸,当布赫洛紧接着再次加强问题的力度时,安迪的回答就变得更为油滑,重复地说着一些曾经说过许多次的事情,使布赫洛问的问题都显得很无稽。读到后来,我才明白沃霍尔不愿配合的原因是意图转化传统意义上'访谈'的形式,最后,这篇访谈让我对布赫洛的了解多于沃霍尔。"[4] 沃霍尔的这种策略,激发了戈德史密斯编辑出版他的访谈录的强烈兴趣。

总之,沃霍尔访谈中的合作、碰撞、交锋可以生成一些出人意料的内容,它们可以超出固定思维中的陈词滥调,对于我们理解他的艺术具有启示。沃尔夫甚至认为,沃霍尔的访谈与他的创作是平行的,是他的

1 瑞娃·沃尔夫:《前言:穿过镜像》,收于肯尼思·戈德史密斯编:《我将是你的镜子:安迪·沃霍尔访谈精选,1962—1987》,第 30 页。
2 同上书,第 32—33 页。
3 同上书,第 34 页。
4 肯尼斯·戈德史密斯:《编者序》,同上书,第 51 页。

艺术的组成部分，历史上还从没有艺术家的访谈达到这样的成就。"沃霍尔意图给予那些最平凡的及过度流传使用的字眼一种新的——并且是多重的——意义。在沃霍尔的访谈中，即使是'我不知道'这样的用语，也鸣发了它的独特性。这些访谈是艺术吗？在看了沃霍尔身体力行完成于各类媒体的大量作品文本之后，我想这个答案是肯定的。"[1]

沃霍尔的访谈是一个极端的例子，绝大多数访谈有助于我们理解艺术，但它们本身并不是艺术。

3. 对话

尽管访谈不像个人写作那样完全受到批评家的意图的控制，但是访谈人预先设计的话题以及预期的回答都会控制访谈的走向。因此尽管被访谈者说的更多，但是访谈内容仍然受到访谈者的掌控。

对话就没有这种掌控。访谈者与被访谈者之间的不对称或者说不平等关系，在对话中就完全消失了，因此对话比访谈更加自由，同时也更难控制。对话的顺利进行，需要对话双方默契合作。

《雕塑的故事》是雕塑家葛姆雷（Antony Gormley）和美术史家盖福德（Martin Gayford）许多次谈话的产物。两人对自远古到当代的雕塑作品一一加以评论，如数家珍，有许多独到的理解。《雕塑的故事》保留着对话的生动形式，我们可以看到两位对话者是如何开启话题、切换话题，相互支持以及各抒己见的。我们可以看到两人的观点并不完全一致，例如盖福德推崇"太初有道"，葛姆雷主张"太初有物"[2]；葛姆雷强调雕塑比绘画重要，盖福德则没有明确表态[3]；盖福德将浮雕归入雕塑，葛姆雷认为浮雕跟雕塑是两回事[4]；如此等等。但是，在大多数场合，两人的看法基本一致，共同推动对话的开展。

虽然《雕塑的故事》讨论了数千年里的雕塑作品和雕塑家，但它不是

[1] 沃尔夫：《前言：穿过镜像》，收于肯尼思·戈德史密斯编：《我将是你的镜子：安迪·沃霍尔访谈精选，1962—1987》，第 49 页。
[2] 安东尼·葛姆雷、马丁·盖福德：《雕塑的故事》，王珂译，广西师范大学出版社，2021 年，第 16 页。
[3] 同上书，第 36 页。
[4] 同上书，第 39 页。

一本严格意义上的雕塑史著作，这不仅因为他们的对话没有给出足够的历史细节，更重要的是因为全书没有明确的历史叙事，没有明确的历史线索。换句话说，全书给出了一些历史素材，但没有组织成为一部有历史线索的艺术史。它也不是一部雕塑理论著作，尽管两位对谈人用到了不少雕塑观点，但这些观点没有组织起来形成一种系统的理论。它是一部雕塑批评著作，对具体雕塑家和雕塑作品的评说非常中肯、具体，对于读者理解这些作品多有启示。

第三节　从批评家的背景看批评的类型

对于批评的分类，还可以从批评家的学术背景角度进行。事实上，高等教育中很少有培养批评家的项目。我国在艺术学成为学科门类之后，少数有艺术学学科的高校才开始有了艺术批评方向的研究生教育，多数有艺术学学科的高校只是开设了艺术批评的课程。例如，北京大学艺术学院就有艺术批评方向的博士研究生项目，艺术学本科生和研究生都有艺术批评必修课。但是，无论是本科生、硕士生还是博士生，毕业后几乎没有人从事艺术批评工作。这当然与国内艺术批评不太发达因而很少有职业艺术批评家有关，同时也与我们的人才培养重视学术研究、忽视实际操作有关。没有实践方面的训练，没有相关机会，不管多么优秀的人才都很难成为职业的批评家。因此，今天的艺术批评家绝大多数是兼职的，而且是出身于不同的学科背景：有艺术实践出身的，也有文史哲等人文学科出身的，还有教育背景跟艺术完全无关的。概而言之，综合教育背景和学术旨趣，我们可以将艺术批评分为历史性批评、哲学性批评和文学性批评。

1. 历史性批评

大部分艺术批评家都有艺术史学习的经历。这里的艺术史指的不仅是美术史，也包括其他艺术门类的历史研究，如音乐史、电影史、戏剧史等等。当然，有艺术史教育背景的批评家并不必然从事历史性批评，他

们也有可能从事哲学性和文学性批评。不过，有艺术史教育背景的批评家适合从事历史性批评，而且确实有不少有艺术史教育背景的批评家在历史性批评方面取得了重要成果。基默尔曼（Michael Kimmelman）就是一个重要代表，他的《肖像：与艺术家在大都会、现代艺术博物馆、卢浮宫和其他地方交谈》（以下简称《肖像》）就是这方面的经典之作。

历史学家重视一手资料，《肖像》一书中记录了基默尔曼与巴尔蒂斯、默里、培根、塞拉、斯密斯、里奇滕斯坦、弗洛伊德、罗森伯格和瑙曼、布列松、舍曼、第伯、戈卢布和斯佩罗、马登、劳伦斯、哈克、克罗塞等18位艺术家谈话。之所以将书名确定为"肖像"，是因为艺术家在谈及他人和自己的作品时，间接地勾画出了自己的形象。就像基默尔曼在导言中写到的那样："这本书不仅记录了18位艺术家对他们选择的在不同博物馆看到的作品的看法，而且记录了在此过程中艺术家对自我的揭示。这些篇章间接地构成艺术家的肖像……"[1]

基默尔曼的《肖像》有点像艺术家的口述史，但是这些对话的目的不是关于艺术家本人或者他们所谈到的作品的历史，而是一些零散的但又真实有趣的看法。尽管艺术家不谈历史，至少是不谈学院派艺术史，他们只是谈论当下，谈论他们自己如何嵌入历史之中[2]，但是这些生动又真实的看法可以成为未来艺术史写作的一手资料，因为艺术家看待历史跟历史学家看待历史非常不同，艺术家会复原历史，或者说让自己置身于艺术史之中，像过去的大师那样体验创作过程。在基默尔曼看来，艺术家与过去的艺术之间有一种直接关系，这种关系正是历史学家力图避免的。[3] 因此，基默尔曼的《肖像》不是书写艺术史，而是记录艺术史书写所需要的材料。

在《肖像》之后，基默尔曼又出版了《碰巧的杰作：论人生的艺术和艺术的人生》（以下简称《碰巧的杰作》）。与《肖像》中谈论的是历史上的艺术杰作且谈话对象都是著名艺术家不同，《碰巧的杰作》中有一

1　Michael Kimmelman, *Portraits: Talking with Artists at the Met, the Modern, the Louvre and Elsewhere*, Modern Library, 1998, p. ix.
2　Ibid., p. xvii.
3　Ibid., p. xviii.

些东西甚至很难称得上艺术作品。基默尔曼明确指出:"我不要写一本确切意义上的艺术史或艺术评论,也不会全然流连于最伟大的,或是我最心仪的画家、雕塑家、摄影家们的辉煌成就。我也不是想说所有的艺术都是有益的。……我想要表达的是,艺术为我们更加充分地体验生活提供了一些线索……换言之,这本书至少一部分要讲的是,创作、收藏,甚至仅仅是欣赏艺术作品,能使生活的每一天成为一件杰作。我的意思并不是说如果我们爱好艺术,每一天就会变得至善至美。但是,我的人生大半在欣赏艺术中度过,我也越来越觉得,从艺术中点点滴滴得来的体验能使每件事物——包括最普通的日常琐事——更加丰富多彩。"[1]基默尔曼特别强调"爱好"的重要性。有了爱好,就能将无论什么东西都转变为艺术。

如果说《肖像》能够给艺术史写作提供资料,那么《碰巧的杰作》也许还能给艺术理论写作提供资料。事实上,基默尔曼在这里阐述了一种新的艺术观,也就是将围绕艺术品的叙事转向围绕艺术家的叙事,就像该书的副标题"论人生的艺术和艺术的人生"所显示的那样。笔者在揭示禅宗对丹托的影响之后,也说到丹托的局限:"如果他认真对待禅宗的启示,就有可能将关注的重心从艺术品转向艺术家。也就是说,接下来讲述的艺术的故事将围绕艺术家展开。我想这种可能性是存在的。如果我们回顾艺术发展的历史,就会发现对艺术品的崇拜也是特定历史阶段的产物。在历史上很长一段时间里,艺术家比艺术品更重要。"[2]

具有艺术史背景的批评家在撰写艺术批评的时候往往能旁征博引,展开广泛的比较。但是这类批评家也容易陷入一个误区,那就是认为艺术理论是超时间性的。换句话说,这类批评家在处理事实的时候有明确的年代意识,但是在处理理论的时候很有可能失去这种意识。例如,弗雷德(Michael Fried)试图恢复18世纪狄德罗的"剧场性"来评论20世纪的极简主义的时候,就犯了弄错时代的错误。狄德罗在18世纪提出"剧场性"的时候,目的是要阐明艺术的自律性。在美学和艺术力争独立的

[1] 迈克尔·基默尔曼:《碰巧的杰作:论人生的艺术和艺术的人生》,李灵译,广西师范大学出版社,2007年,第5页。
[2] 彭锋:《艺术的终结与禅》,载《文艺研究》2019年第3期,第14页。

18世纪，狄德罗反对"剧场性"是有道理的。但是，时过境迁，进入20世纪后半期之后，艺术的自律性遭到挑战，弗雷德还固守狄德罗的美学就显得不合时宜了。

2. 哲学性批评

具有艺术史背景的批评家并不都像基默尔曼那样进入艺术现场去记录第一手资料，随着艺术批评由评价走向解释，绝大部分批评家都不满足于记录事实，而是走向了深度解释。理论在深度解释中扮演了重要的角色，艺术史家在成为批评家之后都变成了理论家，比如以《十月》杂志为阵地的批评家克劳斯（Rosalind Krauss）、布赫洛、福斯特等等。

在理论的加持下，这种类型的批评家热衷于制造文本。为了吸引读者，批评家制造的文本要尽可能新异，借用形式主义批评的术语来说，就是需要做"陌生化"的工作，借助理论包装将日常术语转变成陌生的概念。例如，"格子"这个日常语言中的一般术语，被克劳斯借助结构主义神话学和精神分析理论成功地陌生化和理论化为艺术批评概念。在克劳斯的文本中，我们读到的"格子"既有日常语言中的一般含义，也有理论化后的特别含义，后者意味着对空间与时间、物质与精神、离心与向心、科学与宗教等一系列矛盾的处理。当然不是矛盾的解决，而是矛盾的掩盖，因此格子意味着压抑和分裂。克劳斯不无夸张地说："由于它的二价结构（和历史），格子是彻底的，甚至是惬意的精神分裂症。"[1]将蒙德里安的格子解读为精神分裂，对于追求纯粹和完满的和谐的画家来说，真是太离谱了。蒙德里安自认为他的格子是一种纯粹的审美创造，能够给人带来纯粹的审美愉快。蒙德里安明确说："作为人类精神的纯粹创造，艺术被表现为在抽象形式中体现出来的纯粹的审美创造。"[2]但是克劳斯没有理会蒙德里安的声明，而是将他作为精神病人一样去诊断和分析。[3]笔

1 Rosalind Krauss, "Grids," *October*, Vol. 9 (Summer, 1979), p. 60.
2 Piet Mondrian, *The New Art – The New Life: The Collected Writings of Piet Mondrian*, edited and translated by Harry Holtzman and Martin S. James, Da Capo Press, 1986, p. 28.
3 克劳斯说："关于格子在20世纪艺术出现方面，我们有必要从病因学而不是从历史方面来思考。"见罗莎琳·克劳斯：《前卫的原创性及其他现代主义神话》，周文姬、路钰译，江苏凤凰美术出版社，2015年，第13页。

者不主张批评家必须按照艺术家的意图来解释艺术作品的意义,就像意图主义解释主张的那样。但是,即使采用反意图主义解释,批评家的文本也需要自圆其说。[1] 克劳斯的文本充满了过度阐释、独断和牵强附会,就连对她十分推崇的卡里尔(Darel Carrier)也承认:"克劳斯是一个没有系统性的思想家。她有一种令人困惑的习惯:借用理论碎片,不考虑内在一致性的问题。"[2] 这种由理论碎片堆砌起来的文本,即使对于专业哲学家来说也不易阅读,对于那些哲学素养不深的读者来说更是宛如天书。事实上,除了一些新鲜的词汇给人留下印象,读者很难把握文本连贯的意义。

但是,这种类型的批评家做出的批评还不是哲学性批评。即使是一些具有哲学教育背景的批评家,如卡斯比特,也很难说是在做哲学性的批评。尽管卡斯比特将精神分析理论运用到他的艺术批评之中,但他并未形成系统的哲学思想。哲学,根据冯友兰的概括,具有系统性。冯友兰说:"我所说的哲学,就是对于人生有系统的反思的思想。每一个人,只要他没有死,他都在人生中。但是对于人生有反思的思想的人并不多,其反思的思想有系统的人就更少。哲学家必须进行哲学化;这就是说,他必须对于人生反思地思想,然后有系统地表达他的思想。"[3]

丹托在成为批评家之前,已经在哲学领域取得成功,担任了哥伦比亚大学哲学系讲席教授、系主任、全美美学学会主席和全美哲学学会主席,他的研究几乎覆盖了哲学的所有领域。在六十岁那年,丹托展开了一场自我反省。他承认尽管还可以继续撰写哲学著作,但是他在哲学领域的主要工作已经完成,不会再有创造性的贡献。正是在这个时候,《国家》杂志文学编辑打来电话,邀请他做专栏批评家。丹托愉快地答应了,相较学术论文动辄三四年才能发表,杂志和报纸的文章可以很快发表,面对艺术界的急速变化,丹托需要一个快速发表的阵地,而且日新月异

[1] 笔者曾经将意图主义和反意图主义用于艺术批评,见彭锋:《意图主义的检验:以朝戈和丁方为例》,载《文艺研究》2005年第3期,第125—126页。关于意图主义解释和反意图主义解释的更详细的介绍,见彭锋:《艺术学通论》,第292—314页。

[2] David Carrier, *Rosalind Krauss and American Philosophical Art Criticism: From Formalism to Beyond Postmodernism*, Praeger Publishers, 2002, p. 7.

[3] 冯友兰:《中国哲学简史》,涂又光译,北京大学出版社,2010年,第2页。

的艺术可以刺激丹托的哲学思考。

如上所述，丹托的哲学和艺术批评都围绕不可识别性问题展开：两个看上去完全一样的东西，其中一个是艺术，另一个是寻常物或者别的艺术。不过，这并不等于说这两个东西之间完全没有区别。如果它们之间完全没有区分，艺术与非艺术之间的边界也就彻底消失了。艺术与非艺术之间的边界依然存在，沃霍尔的《布里洛盒子》被当作艺术品，超市里跟它们一模一样的布里洛盒子被当作寻常物。作为艺术品的《布里洛盒子》在1964年就可以一个盒子卖到六百美元的价格，作为寻常物的布里洛盒子则几乎一钱不值。丹托艺术理论的主要目的，就是要解释为什么沃霍尔的《布里洛盒子》是艺术品，而超市里跟它们一模一样的布里洛盒子则不是。根据丹托的理论，沃霍尔的《布里洛盒子》之所以是艺术品，是因为它有一种由艺术史、艺术理论和艺术批评构成的"理论氛围"，能够置身于"艺术界"之中。超市里跟它们一模一样的布里洛盒子则没有理论氛围，没有艺术界，因此只是寻常物。丹托进一步指出，这种理论氛围或艺术界是"非外显的"，是不能由感官识别的。因此，决定某物是否是艺术品的关键，不在该物是否具有可以被感官识别的特征，而在该物是否拥有理论氛围或艺术界。理论氛围或艺术界是只可思考而不可感知的，是哲学思考的对象而不是审美欣赏的对象。因此，丹托得出结论说：艺术终结到哲学之中去了。在艺术终结之后，决定艺术身份的不再是审美感知，而是哲学解释。总之，丹托坚持艺术与非艺术之间存在不同，但是这种不同是非外显的、不可感知的。这是丹托艺术理论的核心，他的艺术终结理论、不可识别理论、艺术界理论等等，都是从这个核心发展起来的。更重要的是，丹托将这种不可识别性方法论，从艺术哲学推广到他的全部哲学研究，包括历史哲学、行动哲学等等。从丹托的角度来看，不可识别性是哲学独有的议题，全部哲学都在回答这个问题。丹托说："运用想象的例子，将属于不同范畴的成对的不可识别的事物并置起来，就像真理与谬误在表述它们的句子中没有任何区别时所体现的那样，这就是哲学特有的做法。"[1]

[1] Arthur C. Danto, "Replies to Essays," in Mark Rollins (ed.), *Danto and His Critics,* 2nd edition, Wiley-Blackwell, 2012, p. 288.

不可识别性方法作为丹托哲学的标志性特征，也得到了哲学界的认可，正如卡罗尔所说："对于丹托来说，不可识别性这种方法不只是哲学美学的一种技法。丹托在元哲学上确信：一般而言，哲学是由感知的不可识别性问题引发的。这就是丹托坚持认为哲学问题不能由经验观察来处理的原因。"[1]

当然，不是所有的不可识别性都是哲学的不可识别性。丹托区分了两种不可识别的对子：一种是哲学的不可识别的对子，一种是非哲学的或者说科学的不可识别的对子。构成哲学的不可识别的对子中的事物属于不同的种类，构成科学的不可识别的对子中的事物属于相同的种类。例如，梦与醒、道德行为与非道德行为、必然与偶然、有思想的存在与纯粹的机械动作、艺术作品与寻常物、有上帝的宇宙与没有上帝的宇宙，这些对子中的事物属于不同的种类，因此是哲学的不可识别的对子。完全一样的双胞胎、同一条流水线上生产出来的两件产品、同一种类的两只昆虫，这些对子中的事物属于同一个种类，它们不是哲学要考虑的问题，而是科学要考虑的问题。丹托说："哲学源于与不可识别的对子有关的问题，对子中的事物的区别不是科学的区别。"[2] 艺术中的不可识别性属于哲学的不可识别性，不属于科学的不可识别性。

我们很难说是丹托的不可识别性哲学方法论照亮了沃霍尔作品中的不可识别性，还是沃霍尔作品中的不可识别性启发了丹托发展他的不可识别性哲学方法论。从丹托自己的角度来看，沃霍尔艺术的启发作用很有可能大于他的哲学的照亮作用。丹托回忆说："我郁闷地跟着欧文·埃德曼（Irwin Edman）研究美学，跟苏珊·K.朗格研究的美学更有哲学意味。但是，我从来没有能够将他们教给我的美学与20世纪50年代创造的艺术联系起来，我也从来没有发现任何对艺术感兴趣的人原本应该对美学有所了解。只有当我遇到沃霍尔的《布里洛盒子》时，我才刹那间心领神会，明白如何用

[1] Noël Carroll, "Essence, Expression, and History: Arthur Danto Philosophy of Art," in Mark Rollins (ed.), *Danto and His Critics*, 2nd edition, p. 120.
[2] Arthur C. Danto, *Connection to the World*, University of California Press, 1997, p. 11.

艺术来研究哲学。"[1] 当然，丹托不可识别性哲学方法论受到多方面因素的影响，既有来自沃霍尔艺术的影响，也有来自禅宗的影响[2]，还是欧洲哲学自身发展的结果。在丹托的艺术哲学和艺术批评中，我们可以看到哲学与艺术之间的相互启发。正因为丹托重视与同时代的艺术实践的互动，他的艺术哲学产生了全局性的重要影响。

3. 文学性批评

有不少批评家的教育背景是文学，例如福斯特在修艺术史博士之前，分别在普林斯顿大学和哥伦比亚大学获得了英语文学学士和硕士学位，布瓦一直跟随巴特学习符号学和文学理论。尽管他们的文字具有较强的文学性，但他们的批评在总体上属于深度解释，理论色彩浓厚，很难说得上是文学批评。

基默尔曼的批评已经非常接近文学性批评了，他的叙事方式让他的批评文字具有很强的可读性。如果不考虑到他讲述的都是真人真事，完全可以将他的著作当作小说来阅读。基默尔曼承认，他在《碰巧的杰作》一书中讲了一些故事，而且发现伟大的作家们也喜欢讲艺术的故事，言下之意就是读者也可以将该书当作文学作品来读。基默尔曼说："这本书只是碰巧以艺术为话题，但不管你对艺术是否有兴趣，你都可以读。从前，作家们，尤其是伟大的作家们——托尔斯泰、左拉、波德莱尔、狄德罗、普鲁斯特——特别爱写关于艺术的文章，因为艺术领域里充满了各种人物和故事，通过它们可以道出关于这个世界的真理。"[3] 基默尔曼的艺术批评已经可以归入非虚构文学之列。

不过，还有一种批评可以称为文学性批评的典型，那就是所谓的诗性批评。[4] 一些批评家本身就是诗人，如波德莱尔、罗斯金、王尔德（Oscar Wilde）、阿波利奈尔（Guillaume Apollinaire）等等。

1 Arthur Danto, "The End of Art: A Philosophical Defense," *History and Theory*, Vol. 37, No. 4 (1998), p. 133.
2 有关分析，见彭锋：《艺术的终结与禅》，载《文艺研究》2019 年第 3 期，第 5—14 页。
3 迈克尔·基默尔曼：《致中国读者》，收于迈克尔·基默尔曼：《碰巧的杰作：论人生的艺术和艺术的人生》，李灵译，第 3—4 页。
4 关于诗性批评，见 James Elkin, *What Happened to Art Criticism?*, Prickly Paradigm Press, 2003, pp. 49-53。

王尔德给艺术批评提出了一个两难：如果作品简单易懂，就无须解说；如果晦涩难懂，解说的祸害就更大了，因为我们需要保持一些神秘事物。王尔德认为，批评家在根本上是不能解说艺术作品的，因为没有创造力的批评家无法解说有创造力的艺术家。[1] 当然，这不是说批评真的毫无用处，相反，如果没有批评，就不会有真正的艺术创造。当然，这不是一般意义上的批评，而是像艺术一样的批评，"批评本身就是一门艺术"[2]。就像王尔德的文章的题目"作为艺术家的批评家"所表明的那样，批评家只有成为艺术家才可以开展艺术批评。批评不仅是一门艺术，不仅可以体现创造力，而且可以"称为创作中的创作"[3]。

根据我们对批评所做的界定，批评是一种话语形式。作为艺术的批评，实际上就是作为艺术的话语。作为语言艺术或者文学的艺术批评，在中国传统艺术批评中比比皆是。例如，苏轼的《书鄢陵王主簿所画折枝二首》就是以诗歌的形式来评论绘画。20世纪中期，《艺术新闻》杂志聚集了一批诗人批评家，他们用具有浓厚文学色彩的文字开展艺术批评。[4] 尽管一些充满比喻的文字可以唤起我们对艺术作品的想象，但是它们的模糊性和不确定性也会引起要求确定和清晰的读者的反感，文学性批评逐渐走向式微。

思考题

1. 从目的看，艺术批评可分为哪些类型？
2. 从形式看，艺术批评可分为哪些类型？
3. 批评家一般具有哪些知识背景？
4. 你喜欢哪种类型的艺术批评？

[1] 奥斯卡·王尔德：《作为艺术家的批评家》，收于《王尔德全集·评论随笔卷》，杨东霞、杨烈等译，中国文学出版社，2000年，第386页。
[2] 同上书，第410页。
[3] 同上书，第411页。
[4] 见本书第七章中的相关分析。

第十四章
批评的共识

共识是艺术批评面临的难题。没有共识,艺术批评就没有效力。但是,如果艺术领域容易形成共识,就像科学那样,那么艺术批评就没有了用武之地。艺术批评为什么难以形成共识?艺术批评需要怎样的共识?这些都是美学或者批评理论亟待解决的问题。从总体上看,批评的共识可以来源于内容、形式、程序和榜样,我们分别称之为内容共识、形式共识、程序共识和榜样共识。

第一节 共识的困难

批评的共识,自现代艺术概念和现代美学确立起,就一直没能得到很好的解决。现代艺术概念和现代美学都建立在趣味概念的基础上,趣味概念被一些美学史家认为是现代美学的标志。正如汤森德(Dabney Townsend)指出的那样:"在现代美学家看来,审美感官的典范不像在古典世界中的情形那样通常是眼睛,而是舌头。趣味转变成了一个美学术语;这种转变的诸原因中最重要的原因是,趣味类似于艺术和美引起的多样、私密和即刻的经验。当我品味某种东西时,我无须思考它就能经验那种味道。这是我的味觉,它在某种程度上是不能否定的。如果某种东西给我咸味,没有人能够使我相信它不给我咸味。不过,别人可以有不同的经验。一个人发现愉快的味道可能不能令另一个人感到愉快,而且

我不能说或做任何事情来改变这种情况。对于许多早期现代哲学家和批评家来说，艺术和美的经验恰好就像这种味觉。"[1] 就像"谈到趣味无争辩"这句谚语告诉我们的那样，要在有关艺术的讨论上达成共识有太大困难。鉴于眼睛比舌头更容易达成共识，古典美学推崇的是客观的规则，现代美学推崇的是主观的感受。如何在没有标准的趣味中找到标准，如何在主观感受中找到规则，是现代美学家面临的难题。我们甚至可以说，美学学科的确立，就是为了解决趣味的标准和批评的共识问题。

现代美学奠基人之一休谟（David Hume）就观察到，人与人之间的趣味存在巨大差异。休谟说："和千差万别的观念一样，世上流行的趣味，也是多种多样的，人人都会注意到这个明显的事实。……趣味的千差万别就连一个最粗心的观察者都能注意到，若要仔细观察的话，我们就会发现，这种差别实质比表面上看起来还要大。"[2] 但是，尽管人与人之间的趣味千差万别，人们却能够将艺术中的真正天才与冒牌假货区别开来。"同一位荷马，两千年前在雅典和罗马受到欢迎，现在在巴黎和伦敦依然受到称赞。风土、政体、宗教、语言的变化，都不能磨灭他的光辉。威权和偏见会让一位糟糕的诗人和演说家风行一时，但他的名声永远不会持久，不会广为人知。"[3] "尽管趣味多种多样，变化无常，但总归还是有某些普遍的褒贬法则，一双细致的眼睛在心智的各种运行中也能追踪到它们的影响。"[4] 从休谟的角度来看，现代美学或者趣味理论的困难，就在于要在没有共识的地方找到共识。

共识的困难不仅因为艺术依赖个人趣味，而且因为艺术崇尚创新。进入 20 世纪之后，艺术不断推陈出新，使我们将艺术与非艺术区别开来都变得困难，更别说在艺术中区分好坏优劣了。如韦兹（Morris Weitz）指出的那样："正是艺术那扩张的、富有冒险精神的特征，它那永远存在的

1　汤森德编：《美学经典选读（英文影印版）》，北京大学出版社，2002 年，第 84 页。
2　大卫·休谟：《论趣味的标准》，收于《论道德与文学》，马万利、张正萍译，浙江大学出版社，2011 年，第 92 页。
3　同上书，第 98 页。
4　同上书，第 99 页。

变化和新异的创造，使得从逻辑上而言，无法确保任何一套定义属性能够完全概括它。"[1] 艺术对创新的崇尚，使得对艺术的定义都不再可能，要在批评领域达成共识所面临的困难就可想而知了。

批评难以达成共识，与批评自身的特点也不无关系。与艺术理论的深思熟虑不同，与艺术史处理盖棺定论的作品不同，艺术批评需要对尚未形成定论的当代作品做出快速反应，因此容易因为考虑不周而做出仓促判断。而且，就像波德莱尔指出的那样，艺术批评还带有一定的偏袒性和党派性，可能会偏袒一些新的发展趋势，而这些新的发展趋势是否经得起历史的检验尚未可知。正因为如此，批评领域没有常胜将军。不管多么伟大的批评家，都有判断失误的时候。罗斯金对透纳的推崇让人敬佩，但对惠斯勒的唾弃则留下笑柄。波德莱尔成功地推出了德拉克洛瓦，却遗憾地错过了马奈。凡·高的悲剧，毫无疑问是所有19世纪后半期活跃的欧洲批评家的心头之痛。格林伯格则将批评家的遗憾延续到了20世纪，他对抽象表现主义的坚守、对波普艺术和极简主义的否定，也没有摆脱被历史嘲笑的命运。正因为有如此之多的前车之鉴，20世纪后半期以来的批评家才放弃评价，将解释作为批评的主要内容。然而，批评的确需要评价，评价又不能没有共识，而过强的共识又会妨碍艺术的进步，艺术批评面临的这种困境让美学家们难得其解。

第二节　共识的发现

审美和艺术在根本上与趣味有关，是最难形成共识的领域。这并不意味着艺术批评没有共识。对于诗的特殊性，严羽有这样的说法："夫诗有别材，非关书也；诗有别趣，非关理也。然非多读书、多穷理，则不能极其至。所谓不涉理路、不落言筌者，上也。诗者，吟咏情性也。盛唐诸

[1] Morris Weitz, "The Role of Theory in Aesthetics," *The Journal of Aesthetics and Art Criticism*, Vol. 15, No. 1(September 1956), p. 32.

人惟在兴趣，羚羊挂角，无迹可求。故其妙处透彻玲珑，不可凑泊，如空中之音，相中之色，水中之月，镜中之象，言有尽而意无穷。"(《沧浪诗话·诗辩》)按照严羽的说法，诗既跟书本无关又要多读书，既跟道理无关又要多穷理。如果无关书本和道理意味着没有共识，那么多读书和多穷理又暗示着存在某种共识。

叶燮也有类似的说法，把诗的特殊性说得更加清楚。他说："可言之理，人人能言之，又安在诗人之言之？！可征之事，人人能述之，又安在诗人之述之？！必有不可言之理，不可述之事，遇之于默会意象之表，而理与事无不灿然于前者也。"(《原诗·内篇》)诗人写的诗不是无理，而是"不可言之理"。借用朗格的符号学术语，"可言之理"用的是"推论性符号"，"不可言之理"用的是"呈现性符号"。[1] 学者用推论性符号说清楚某个道理是什么，艺术家则不去说某个道理是什么，而是用呈现性符号将蕴含着某个道理的人或物直接呈现给观众，让观众领会其中的道理，因此艺术中的道理是可以感受而难以说清的。对于这种可以感受而难以说清的东西的共识，不同于对于那种可以说清的东西的共识。对于某物的共识，我们通常会用简单的有或无来判断。但是，就艺术来说，我们既非没有共识，也非有明确共识。在这种意义上，我们可以说艺术批评中的共识是"没有共识的共识"。

在康德的美学中，我们可以看到审美共识的微妙性。康德将审美判断确定为反思判断，以区别于认识活动中的规定判断。所谓"规定判断"，是从一般到特殊的判断，是认识判断的典型形式。与此相反，反思判断是从特殊到一般，是审美判断的典型形式。由于没有事先确定的概念和规则可以依循，反思判断是完全自由的。[2] 利奥塔（Jean-François Lyotard）有种说法能够帮助我们理解反思判断："我判断。可是，如果有人问我凭借什么标准做判断，我可说不上来。因为如果我有标准，如果我能够回答你的问题，这就意味着在我和读者之间实际上有可能达成共识。如果是

[1] 关于"呈现性符号"与"推论性符号"的区别，见 Sussane K. Langer, *Philosophy in a New Key: A Study in the Symbolism of Reason, Rite, and Art*, The New American Library, 1954, p. 52。
[2] Immanuel Kant, *Critique of Judgment*, translated by Werner S. Pluhar, pp. 18-19.

这样的话，我们就不是处于现代性的境遇，而是处于古典主义的境遇。"[1] 利奥塔这里说的没有标准的判断，类似于康德所说的反思判断；有标准的判断，则类似于康德所说的规定判断。打一个不太恰当的比方，反思判断类似于传统中医诊断，规定判断类似于现代西医诊断。西医诊断依据的是各种检测指标，这些指标不仅可以说清楚，而且可以精确地量化出来，有病没病一目了然。中医诊断则不同，它依据的不是确定的检测数据，而是望闻问切的感受。因此，中医郎中做出判断，有点类似于利奥塔所说的"我判断。可是，如果有人问我凭借什么标准做判断，我可说不上来"。西医大夫的判断，不仅可以说出来，而且可以精确地计算出来。

不过，需要指出的是，中医郎中也做出了判断，不是没有做出判断。中医郎中做出的判断，甚至比西医大夫做出的判断更快更准。只要做出判断，就会有某种形式的共识，而不像利奥塔所说的那样完全没有共识。在康德那里，作为反思判断的审美判断也是有共识的。这里的共识不是来源于规则和概念，而是来源于审美判断本身。在康德看来，审美判断是无功利、无概念、无目的的，是主体在完全自由的状态下做出的判断。[2] 这种毫无限制的审美判断为什么能够形成共识呢？在康德看来，人与人之间之所以出现歧见，原因正在于功利、概念、目的等"私心"作祟。因为功利、概念和目的等构成的"私心"不同，做出的判断也有所不同。如果一个人能够做到完全摆脱功利、概念、目的来做判断，那么他就会要求别人赞同他的判断，因为他做出判断时体现的是无功利、无概念、无目的的"公心"。基于"公心"的判断，可以要求他人认同，但无法说服他人认同。因此，作为反思判断的审美判断的共识，是一种"弱共识"。基于规定判断的认识判断和道德判断则不同，由于标准和原则的存在，大家都得遵守它们的共识，哪怕并非心甘情愿。

1　Jean-François Lyotard and Jean-Loup Thébaud, *Just Gaming*, translated by Wald Godzich, The Manchester University Press, 1985, p. 15.
2　康德在《判断力批判》中从质、量、关系、模态四个方面对审美判断做了界定：美是无利害而令人愉快的；美是无概念而普遍令人愉快的；美是无目的而合目的的；美是无概念而必然令人愉快的。这些界定都包含否定的意思在内。见 Immanuel Kant, *Critique of Judgment*, translated by Werner S. Pluhar, pp. 43-90。

审美判断即使存在共识，也是一种弱形式的共识，缺乏必要的约束力。审美判断缺乏强有力的约束力，除了审美判断不依据确定的概念和规则之外，还因为审美判断不会引起严重的后果。就认识判断来说，如果把真的说成假的，会面临做伪证的风险；就道德判断来说，如果将善的说成恶的，会遭受良心的谴责；但是，如果将美的说成丑的，或者将丑的说成美的，则没有如此严重的后果。正因为审美判断不会引起严重的后果，人们在是否遵从共识上也就享有很大的自由。

然而，随着全球化的深入，尤其是随着商品的全球流通，人们发现同一文化内部最难达成共识的审美，在跨文化传播时却出人意料地容易达成共识。产品不仅因为性价比高受到全球人民的欢迎，也因为美的外观而受到全球人民的欢迎。越来越多的美学家和设计师观察到了这种美的普遍性，于是美的普遍性成为倡导多样性的后现代中的另类主张。美的问题就是这么另类，就像在追求同一性的现代性中美是多样的一样，在追求多样的后现代中美是同一的。

当我们说艺术和审美难有共识的时候，这种说法只适合于某种文化共同体内部。在任何一个文化共同体内部，在艺术和审美问题上受到的制约都是最小的。共识往往是限制的结果，不同文化之所以呈现出不同特征，一个重要的原因在于它们的限制有所不同。在某个方面限制的程度越大，内部共识越强，在跨文化比较的时候体现出来的文化风格或差异就越明显，不同文化之间要在这个方面达成共识的难度也就越大。换句话说，在同一文化内部共识越强的方面，在不同文化之间就越难形成共识。相反，在同一文化内部共识越弱的方面，在不同文化之间有可能越容易形成共识。因此，在近来的美学和艺术理论中，有越来越多的强调共识的主张。正因为如此，越来越多的美学家看到了审美和艺术有助于实现跨文化沟通，进一步有助于建设全球化时代的新文化。[1]

1　彭锋：《美学与全球化时代的新文化》，载《哲学动态》2010年第1期，第96—100页。

第三节 不同程度的共识

对于全球化时代出人意料地出现的审美共识,不同的美学家有不同的解释。有的解释强,有的解释弱,还有的解释介于强弱之间,我们可以分别称之为"强共识""弱共识""间共识"。

1. 强共识

达通(Denis Dutton)主张从进化论心理学的角度来解释这种审美共识。[1] 根据进化论心理学,人类的审美观在人类完成进化的时候就形成了,有关信息保留在遗传基因中。审美观就像人的视觉和听觉一样,在完成进化之后就没有变化。由于这种共识建立在人类共同的遗传基因的基础上,人类的审美观基于同样的生物法则,违背这种法则就有可能被归入非我族类之列,因此我将这种共识称为强共识。

韦尔施也赞同进化论心理学的主张,而且直截了当地指出美是有普遍性的,他强调"所有文化都看重美,所有人都看重美的事物,对美的赏识是普遍的"[2]。韦尔施还观察到,全世界人民在自然风景、人体、艺术等方面的审美偏好上并没有多大差异。就自然来说,人们都喜欢草原景观;就人体来说,都喜欢身材匀称、五官端正、皮肤光洁、头发浓密而有光泽;就艺术来说,都喜欢有惊人之美的作品,如泰姬陵、《蒙娜·丽莎》、贝多芬的《第九交响曲》等。有鉴于此,韦尔施主张人类对于美的欣赏具有普遍性。

2. 弱共识

强共识的弊端是显而易见的,它会给非主流文化造成巨大的压力,严重威胁到文化的多样性,因此基于生物法则的审美共识的主张并没有

[1] Denis Dutton, "Aesthetics and Evolutionary Psychology," in Jerrold Levinson (ed.), *The Oxford Handbook of Aesthetics*, pp. 693-705.
[2] Wolfgang Welsch, "On the Universal Appreciation of Beauty," in Jale N. Erzen (ed.), *International Yearbook of Aesthetics*, Vol. 12 (2008), p. 6.

得到主流美学界的认可。于是，有人另辟蹊径，不是用过去的遗传基因来解释美的共识，而是用未来的共同理想来解释美的共识。内哈马斯（Alexander Nehamas）在《仅为幸福的承诺：美在艺术世界中的位置》一书中，就是这样来理解美的。[1] 在内哈马斯看来，美并非某种确定的客观存在的东西，我们对美的反应也是各种各样的，不可通过新的技术检测出来，因此，他反对早期的实验美学和当代神经美学对美的客观研究，公开承认美是主观的。就像柏拉图所说的那样，美是爱的对象，爱的对象是最想要又最缺乏的。在《会饮篇》中，柏拉图借苏格拉底之口说："爱情不恰恰也是这样？一个人既然爱一件东西，就还没有那件东西；他想它，就是想现在有它，或者将来永远有它。""所想的对象，对于想的人来说，是他所缺乏的，还没有到手的，总之，还不是他所占有的。就是这种东西才是他的欲望和爱情的对象。"[2] 内哈马斯赞同柏拉图将美视为爱的对象。美本身是什么并不重要，重要的是它能够激发爱的热情，这种热情是幸福生活的重要成分。如果说美能激发爱的热情，那么爱的热情是否可以将平常的事物转化为美的呢，就像俗语所说的那样，"情人眼里出西施"？在内哈马斯看来，爱的确具有这种能力，借助爱将平常物转变为美的现象在日常经验中比比皆是。

内哈马斯将美视为爱的对象，而爱的对象总是最想要又最缺乏的，因此美只能是一个尚未实现或许永远无法实现的乌托邦。在这种意义上可以说，审美共识是具有不同文化背景的人们追求的"未来"的理想，而不是"现在"或者"过去"的事实。鉴于这种理想是无法实现的，因此它对现实并没有多大的约束力。与那种建立在遗传基因基础上的强共识相比，这种基于未来理想的共识只能说是一种不具备约束力的弱共识。

3. 间共识

强共识的缺点在于没有商量的余地，弱共识的缺点在于没有商量的

[1] Alexander Nehamas, *Only a Promise of Happiness: The Place of Beauty in a World of Art*, Princeton University Press, 2007.
[2] 柏拉图：《文艺对话集》，朱光潜译，收于《朱光潜全集》第 12 卷，第 219 页。

动力。艺术批评中的共识很可能既不如强共识那么强，也不如弱共识那么弱。我们可以将这种不强不弱的共识称为间共识。如果说强共识是建立在过去的基因的基础上，弱共识是建立在未来的愿景的基础上，那么间共识就是建立在现在的宽容的基础上。

事实上，艺术批评的共识多半跟判断有关，跟描述和解释的关系没有那么密切。就描述而言，它的对象是客观事实，描述因此可以有对有错。如果将艺术批评等同于对作品的描述，就不会出现是否有共识的问题。作为描述的艺术批评最容易达成共识，准确的描述被接受，错误的描述被淘汰。今天的批评家要努力做出的，是准确而有趣的描述。为了不失去读者，需要准确的描述；为了吸引更多的读者，需要有趣的描述。

解释与描述不同，解释针对的不是事实而是意义。针对事实的描述可以是对的或者错的，针对意义的解释则很难说有对错，只能说有理或者无理。而且，针对事实的描述通常是唯一的，也就是说我们可以有唯一正确的描述。但是，针对意义的解释可以是多元的，我们可以有多种解释，而且它们都可以是合理的。总之，解释比描述更加主观和多样，甚至会出现相互冲突的解释都显得貌似有理。正因为如此，与描述体现出来的高度共识不同，解释能够容纳歧见，甚至鼓励歧见，别出心裁的解释对读者往往具有很强的吸引力。因此，解释也不会去追求共识。

只有判断会追求共识。但是，判断有不同的类型，它们追求的共识有程度上的差别。如上所述，康德在《判断力批判》中就区分了规定判断和反思判断。简要地说，前者是为一般寻找特殊，后者是为特殊寻找一般。康德所说的规定判断要求的共识类似于强共识，反思判断要求的共识类似于弱共识。艺术批评采取的判断既不同于规定判断，也不同于反思判断，因此它所要求的共识既非强共识，也非弱共识。

那么，艺术批评中的判断究竟是一种怎样的判断呢？人们一般认为艺术批评中的判断就是审美判断，也即康德所说的反思判断。但是，如果艺术批评建立在审美判断的基础上，就很难体现出客观性，因而也就很难具有约束力。卡罗尔对此有明确的认识。卡罗尔区分了审美判断与艺术判断，前者基于"接受价值"，后者基于"成就价值"。所谓"接受

价值",指的是读者认可的价值,审美判断通常是读者根据自己的喜好去做判断,因此不可避免具有主观性。康德在审美判断中追求的共识,正是典型的弱共识。除了基于接受价值的审美判断之外,卡罗尔主张还有一种基于成就价值的艺术判断。所谓"成就价值",指的是从创作者的角度来看他的意图是否实现。如果创作者的意图实现了,他的作品就是成功的,我们就要给它好评;如果创作者的意图没能实现,他的作品就是失败的,我们就要给它差评。这里的好评和差评跟接受者对作品的好恶毫无关系。接受者可以讨厌一件成功的作品,也可以喜欢一件失败的作品,但是艺术批评对作品的评价与接受者的这种好恶无关。批评家要尽可能剔除自己的趣味的干扰,从创作者的角度对作品做出客观评价。[1]

卡罗尔这种基于成就价值的评价的构想,在避免评价的主观性方面的确非常独到,但是将接受价值与成就价值完全割裂开来也是有问题的,因为我们无论如何也不能将审美功能从艺术中完全剔除出去。如果将艺术的审美功能剔除出去,不顾接受者是否认同,那么艺术作品或者艺术行为与一般的人工制品或者人类行为就没有什么区别。例如,就成就价值来说,画家成功地画出作品与装修工成功地粉刷墙面没有什么不同,舞蹈演员成功地做出动作与足球运动员成功地将球踢进球门没有什么不同。如果仅仅满足于基于成就价值做出的评价,这种批评就还没有触及艺术的核心,很难称得上艺术批评。卡罗尔在维持评价要有共识这个常识的同时,又走向了对另一个常识的违背,那就是艺术作品总是用来欣赏的。

艺术批评中的判断很有可能介于审美判断与艺术判断之间,其中会涉及接受价值与成就价值之间的冲突、商议与和解,因此批评达成的共识既非强共识,也非弱共识,而是介于二者之间的间共识。

鉴于艺术以创新而自豪[2],批评家面对的是同时代艺术家做出的探索、创造和挑战,不太可能将符合过去确定的艺术标准的作品判断为好

[1] 关于"接受价值"和"成就价值"的区分,见 Noël Carroll, *On Criticism*, pp. 53-65。
[2] Morris Weitz, "The Role of Theory in Aesthetics," *The Journal of Aesthetics and Art Criticism*, Vol. 15, No. 1(September 1956), p. 32.

的作品,就像波德莱尔强调的那样,批评是有偏袒性的[1],偏好那些尚未形成定论的新的探索。由此,批评家需要扮演双重角色,一方面要像读者一样尊重自己对作品的感受,另一方面要像作者一样维护自己的成就,由此接受价值与成就价值之间的张力就突显出来了。

我们可以设想几种可能的情形:一种情形是成就价值与接受价值完全等同,批评家在解读作品时没有遇到任何挑战,能够轻易地将过去的一般概念加到当前所面对的特殊作品上,或者说能够轻易地将作品纳入概念之中,批评家因此能够获得愉悦,但是这种愉悦不足以让他对作品做出正面判断,他很可能会将这种作品判断为平庸之作。另一种情形与此相反,成就价值与接受价值完全不同,批评家无法认同艺术家做出的创新,无法将作品纳入概念之中,也无法为作品创造出新的概念。批评家也不会对这种作品做出正面判断。还有一种情形,成就价值与接受价值之间既有冲突也有和解。艺术家的创新挑战批评家已有的概念,批评家不得不去为艺术家的创新寻找新的概念,批评家在此面临艺术家的挑战。一旦批评家寻到或者发明出能够解释艺术家创新的新概念,批评家的发现与艺术家的创新之间就会达成和解,批评家既欣赏艺术家的创造又参与到这种创造之中,因此就会同时感受到接受价值和成就价值。批评家往往会对这种作品做出正面判断。在这种情形中,批评家接受艺术家的挑战,艺术家的创新推动批评家去扩展艺术概念,批评家创造的概念和解释有助于艺术家的创新获得艺术界的接受,总之,批评家与艺术家相互启发,一道推动艺术的发展。批评中的共识多半类似于第三种情形。

间共识涉及创造与欣赏之间的互动,涉及艺术界不同角色之间的商议。商议必然有冲突,但冲突不是走向僵局。艺术批评的目的是促成宽容,艺术界的不同角色在相互宽容中走向更高层面的和解,共同拓展艺术的前景,提升艺术的境界。

1 波德莱尔:《波德莱尔美学论文选》,郭宏安译,第216页。

第四节　不同层面的共识

共识不仅可以区分出不同的程度，如强共识、弱共识和间共识，而且可以区分出不同的层面，如内容共识、形式共识、程序共识和榜样共识。

1. 内容共识

内容共识指的是在批评内容上达成共识，这种共识包括艺术观、审美观、价值观等方面的一致。例如，支持现实主义艺术观的批评家就会反对形式主义艺术观，反之亦然。这种意义上的内容共识是强共识，容易形成一致意见。不过，这种共识也有它的局限性。就像前面对强共识的分析所揭示的那样，基于内容共识的强共识在同一流派、风格、文化内部能够形成很强的有效性，但是这种共识不容易突破不同风格、流派、文化之间的壁垒，因而有可能对艺术创新形成障碍，同时有可能影响艺术的跨文化传播。

艺术批评首先需要对批评对象做历史和范畴的定位，通俗地说要用历史和范畴构成的坐标确定批评对象在艺术界的位置。如果不做好历史定位，就会犯弄错时代的错误。例如，用文人画的眼光来看待唐以前的绘画就会出现时代错位。文人画是宋代以后才出现的观念，像逸笔草草、不求形似求意趣等文人画的核心思想有可能更晚才成熟，对于文人画出现之前的绘画似乎不宜用文人画的眼光来看待。

除了时代错位之外，还有可能出现范畴错位。即使在同一个时代，也不是只有一种艺术范畴，通常会出现多种艺术范畴并存的局面。例如，就歌唱艺术而言，从大的分类上来讲，就同时存在美声唱法、民族唱法和通俗唱法，如果用美声唱法来看待民族唱法和通俗唱法，或者相反，就都会发生范畴错位。只有用美声唱法来看待美声唱法、用民族唱法来看待民族唱法、用通俗唱法来看待通俗唱法，才能得出正确的判断。

艺术史能够给我们看待艺术的历史眼光，告诉我们把批评的对象放在它合适的脉络里来看。艺术理论能够给我们看待艺术的范畴眼光，告

诉我们把批评的对象放在它合适的范畴下来看。艺术教育能够给我们艺术史和艺术理论的知识，让我们在看待艺术的眼光上有基本的共识。

但是，批评家有时候为了维持自己的艺术观的统一性而忽视了艺术的历史性，忽视了不同时代的艺术有不同的追求。如果用同一个观念来看待过去的艺术，就有可能会误解过去的艺术；如果用同一个观念来看待未来的艺术，就有可能会阻碍艺术的创新。

避免范畴错位就像避免时代错位一样，是艺术批评的基本要求。如果批评家固守自己推崇的范畴，就不可避免会发生范畴错位和时代错位。更重要的是，将艺术作品放在与之相应的范畴下来感知，还不是艺术批评的最高目标。将艺术作品放在与之相应的范畴下来判断，只是规定判断，而不是将规定判断与反思判断结合起来的批评判断。艺术批评有可能遭遇不符合任何艺术范畴的新作品，这些新作品要求批评家为它们确立新范畴。这就要求批评家能够对新范畴持开放态度，任何固守确定的艺术观的行为都有可能阻碍艺术创新。

卡尔松（Allen Carlson）曾经将科学家的工作与艺术家的工作做了这样的区别：科学家是探寻解释对象的范畴，艺术家是创造适合范畴的对象。科学家面对的是事实，他的工作是找到适合事实的范畴以便我们能够更好地理解事实。艺术家面对的是各种各样的范畴，如印象派、立体派、大写意、小写意等等。艺术家需要让自己的创作符合已经确定的范畴，我们也需要将作品放在相应的范畴下来感知，才能做出正确的判断。[1] 不过，卡尔松又指出，天才艺术家的工作与科学家的工作类似，因为天才艺术家不仅创造作品，而且创造适合作品的范畴。正因为天才艺术家创造了适合解释其作品的范畴，因此天才艺术家的作品被视为完美无缺的。当然，天才艺术家创造的范畴也需要得到社会的接受。如果不能被社会接受，他创造的范畴也就没有效力。[2] 就艺术家创造的范畴被社会接

[1] 关于范畴感知，见 Kendall L. Walton, "Categories of Art," *The Philosophical Review*, Vol.79, No.3 (July 1970), pp.334-367。

[2] 卡尔松的论述，见 Allen Carlson, *Aesthetics and the Environment: The Appreciation of Nature, Art and Architecture*, Routledge, 2000, pp. 55-72。

受这一点来说，批评家发挥了重要作用。更重要的是，批评家经常与艺术家一道直接参与新范畴的创造。因此，只有不固守已有的范畴，批评家才能与艺术家携起手来创造出新的艺术范畴，推动艺术向前发展。[1]

2. 形式共识

如果说内容共识有可能阻碍艺术创新，那么艺术批评是否还能够在别的方面达成共识呢？我们在前面已经分析出了艺术批评的基本步骤或者要素，好的艺术批评都要有描述、解释和评价等步骤或者要素。艺术批评也可以在步骤或者要素上达成共识，我们将这种共识称为形式共识。

从形式共识的角度来看，不管基于什么艺术观的批评，都需要描述、解释和评价三个基本组成部分，好的艺术批评往往建立在这三个部分之间的密切关系的基础上。描述需要尊重事实，解释不能背离描述，评价需要依据解释；同时，描述需要尽可能全面，解释需要尽可能合理，评价需要尽可能公允。这里的描述、解释和评价都是只涉及形式，而不涉及内容。也就是说，不管描述、解释和评价的内容是什么，只要做出恰当的描述、解释和评价即可。任何批评，只要在形式上完整，在论述上自圆其说，就是好的批评。

与内容共识相比，形式共识的约束力相对较弱，可以称为弱共识。基于形式共识的弱共识，在同一流派、风格、文化内部的有效性较弱，但容易突破不同风格、流派、文化之间的壁垒，便于实现跨文化传播。但是，太弱的共识也会影响到批评的效力。一种在形式上比较完善的批评，有可能比较平庸，在推动艺术发展方面不能产生积极作用。如同强的内容共识一样，弱的形式共识也有不令人满意的地方。

3. 程序共识

程序共识指的是艺术批评在需要经过的程序上达成的共识。艺术批

[1] 关于卡尔松和瓦尔顿的观点的批判性分析，参见彭锋：《完美的自然：当代环境美学的哲学基础》，北京大学出版社，2005年，第114—140页。

评的程序至少包含三个部分。

首先是资格共识，艺术批评通常出自训练有素的批评家之手。尽管批评家不像其他行业的从业人员那样，需要有关部门颁发执照，但是批评家的养成与艺术体制密切相关，由学院、艺术机构等构成的艺术体制是客观存在的。从这种意义上来说，尽管批评家没有从业执照，但仍然有一定的资格限定。换句话说，在批评家的资格问题上可以达成一定的共识。这种共识可以兼顾内容共识。换句话说，在批评家的养成过程中，就渗透了一定的内容共识。不过，这种内化于批评家的人格之中的内容共识，通常是批评家的审慎选择或者潜移默化的影响的结果，因而没有直接的内容共识那么强。

其次是操作共识。除了资格共识之外，在实际展开的批评工作中也可以形成一定的共识。例如，不管多么资深的批评家，如果他对批评对象没有深入的研究，没有经过必需的工作环节，那么他做出的批评就不会被认为是好的批评。这种操作程序上的共识类似于批评文本的形式共识，但是它比纯粹的形式共识要强。形式共识基于批评文本的自圆其说，操作共识涉及批评家与艺术家或者批评对象之间的关系，不可避免要受到艺术家或者批评对象的限制，因此尽管操作共识类似于形式共识，但它的限制比形式共识要强。

最后是接受共识。批评家做出的批评不仅要让自己满意，还要获得艺术界的接受，包括被艺术家、艺术公众和艺术媒体等接受。接受共识也比形式共识强，但不如内容共识强，因为不同的受众可以接受不同的内容。

在批评家的资格、批评工作的环节、批评文本的接受等方面达成的共识，就是所谓的"程序共识"。鉴于程序共识在总体上比内容共识弱，比形式共识强，我们可以将它称为间共识或者适度共识。一种适度的共识，可以兼顾批评的一般规范和观点创新。就艺术本身的特点来说，关于艺术的批评可能更需要这种适度的程序共识。

4. 榜样共识

休谟在为趣味寻找标准的时候，几乎否定了我们对形成趣味标准的

原因的各种解释。我们在审美判断上形成的共识，既不是因为我们有共同的基因，也不是因为我们有共同的理想，还不是因为我们能够做出妥协、达成宽容，而是因为我们都模仿理想批评家的判断。这种由理想批评家引导出来的共识，我们可以称为榜样共识。

从历史上看，由批评家改变一个时代的趣味的现象并不少见。例如，苏轼对书画的评论，就起到了改变时代风气的作用。这些改变在许多方面都有体现，简要说来，在绘画领域是由写实走向写意，在书法领域是由尚法走向尚意。

在《书鄢陵王主簿所画折枝二首》其一中，苏轼直截了当说："论画以形似，见与儿童邻。"在《又跋汉杰画山二首》其二中，苏轼明确表达了他的审美取向："观士人画，如阅天下马，取其意气所到。乃若画工，往往只取鞭策、皮毛、槽枥、刍秣，无一点俊发，看数尺许便卷。"苏轼对士人画的推崇，对画工画的贬低，直接导致了后来文人画的写意追求。

与画论的作用一样，苏轼的书论也推动了唐宋之变。对于书法趣味的重要转变，董其昌做了这样的概括："晋人书取韵，唐人书取法，宋人书取意。"[1] 书法中的唐宋之变，就是由法则向意趣的转变。苏轼在他的诗文中，就特别表达了对"法"与和"法"相关的"学"的贬低，突出了"意"的重要性。在《和子由论书》一诗中，苏轼开篇写道："吾虽不善书，晓书莫如我。苟能通其意，常谓不学可。"在《石苍舒醉墨堂》一诗中，苏轼承认："我书意造本无法，点画信手烦推求。"

苏轼的这些诗文，连同他自己的书画实践，对于中国书画由"形"与"法"向"意"与"趣"的发展，由"技"与"学"向"道"与"悟"的发展，起到巨大的作用。我们完全可以说，作为批评家的苏轼改变了一个时代的艺术趣味。出于对苏轼的膜拜，后世艺术家纷纷将他作为绘画对象来描绘。正如巫鸿指出的那样，"当文人趣味不断普及，作为士人楷模和代表的苏轼也越来越频繁地成为绘画的对象，出现在众多画家和不同风格的作品中；他的《赤壁赋》也被赋予不同寻常的意义，成为象征文人趣味

[1] 董其昌：《容台集》下册，邵海清点校，西泠印社出版社，2012年，第598页。

的一个'偶像式'叙事主题。这个倾向在北宋末期开始显露，至南宋则变得非常明显"[1]。

在西方艺术界也有同样的情况，例如，在克拉克（Kenneth Clark）看来，弗莱改变了西方艺术的趣味。他说："就趣味可以被一个人改变来说，它就是被罗杰·弗莱改变了。"[2] 弗莱被认为是西方现代艺术的推动者，将西方艺术由传统的再现带到了现代的表现。弗莱还通过汉学家吸取中国美学的思想，来对现代艺术进行理论辩护。正如包华石指出的："唐宋理论家的'形似'与'写意'的对比是通过宾庸和弗莱直接影响到欧洲的现代主义理论而在现代形式主义理论的建构中起着关键作用。"[3]

如果说宋人通过模仿苏轼在文人趣味上形成了共识，那么20世纪初的西方人则是通过模仿弗莱在现代艺术或者形式主义美学上形成了共识。这就是我们所说的榜样共识。

思考题

1. 为什么艺术批评难以达成共识？
2. 如何理解全球化时代出现的审美共识？
3. 如何理解间共识？
4. 如何理解程序共识？

1　巫鸿：《中国绘画：五代至南宋》，上海人民出版社，2023年，第269页。
2　转引自 Christopher Reed (ed.), *Roger Fry Reader*, The University of Chicago Press, 1996, p. 1.
3　包华石：《中国体为西方用：罗杰·弗莱与现代主义的文化政治》，载《文艺研究》2007年第4期，第144页。

第十五章

批评家的养成

艺术批评家是一个非常独特的职业，多半以兼职的形式存在。在现代高等教育中，没有专门培养批评家的项目，批评家多半是自我教育而成。正因为如此，作为职业的艺术批评没那么稳固，批评家也没那么严格的资格限定。尽管批评家门槛没那么高，但要成为优秀批评家却非常困难。批评家究竟是怎么养成的呢？具体说来，批评家究竟来源于哪些专业？批评家究竟需要怎样的素养？批评家究竟需要担当怎样的责任？

第一节 批评家的定位

要弄清批评家的定位，首先需要弄清艺术界主要参与者的关系。将艺术现象纳入艺术界中来解释，而非孤立地看待艺术现象，是20世纪后半期以来艺术研究的趋势。如前所引，迪基就用"艺术界"来给艺术下定义："一个艺术作品在它的分类意义上是（1）一个人造物品；（2）某人或某些人代表某个社会体制（艺术界）的行为已经授予它欣赏候选资格的一组特征。"[1] 直白地说，某物要成为艺术作品，它首先必须是由人制作的东西，尤其是由艺术家有意作为艺术作品来制作的东西；其次，它必须被艺术界接受。艺术界在接纳艺术作品时，批评家可能会发挥一定的作用，但是

[1] George Dickie, *Art and the Aesthetic: An Institutional Analysis*, p. 34.

迪基并没有明确指出批评家的地位。在他的"艺术界"中,我们可以明确看到艺术家、艺术作品和艺术公众[1],但没能明确看到批评家。

对于艺术界中的诸因素及其关系,葛瑞斯伍德(Wendy Griswold)用"文化菱形"给我们做出了直观的图示。在葛瑞斯伍德的文化菱形中,艺术界的四个重要元素是:艺术(产品)、创作者、消费者和更广阔的社会。这四个要素占据菱形的四个角,六根连线表示它们之间的关系(图15.1):

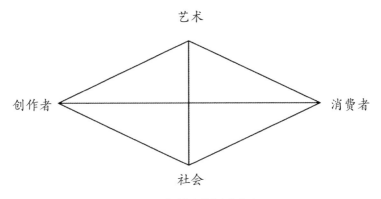

图 15.1 葛瑞斯伍德的文化菱形

葛瑞斯伍德解释说:"文化菱形是一种说明性图形,促使人们更全面地理解文化客体和社会世界的关联……要完全理解一个特定的文化客体,需要先理解所有四个要点和六条连接线。"[2] 不过,在葛瑞斯伍德的文化菱形中,我们仍然看不到批评家的位置,批评家既不宜作为创作者,也不宜作为消费者。

亚历山大(Victoria D. Alexander)对葛瑞斯伍德的文化菱形做了优化,她在四个因素的基础上增加了一个新的因素,即艺术分配者。不过,亚

1 为了回应各方面的批评,迪基对自己的艺术定义做了一些修正,最终提出了一个更为完善的定义。这个定义是由如下五个命题组成的:(1)艺术家是有理解地参与制作艺术作品的人。(2)艺术作品是创造出来展现给艺术界公众的人工制品。(3)公众是这样一类人,其成员在某种程度上准备好去理解展现给他们的对象。(4)艺术界是所有艺术界系统的整体。(5)艺术界体系指的是一种将艺术家的作品提供给艺术界公众的框架结构。见 George Dickie, *The Art Circle*, Haven, 1984, pp. 80-82。

2 Wendy Griswold, *Cultures and Societies in a Changing World*, Pine Forge Press, 1994, p. 15. 转引自维多利亚·D. 亚历山大:《艺术社会学》,章浩、沈杨译,江苏美术出版社,2009年,第80页。

历山大增加的要素并没有改变菱形结构，也就是说没有让文化菱形变成文化五边形。增加的艺术分配者这个要素，不占据任何一个角，而是被植入菱形的中心，使得艺术与社会、创作者与消费者之间不再是直接的关系，而是经过分配者的中介之后才能发生联系（图15.2）：

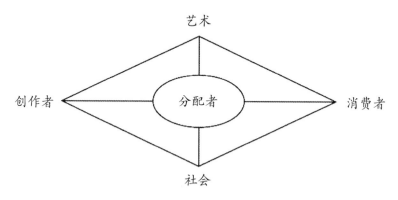

图 15.2 亚历山大的文化菱形

在葛瑞斯伍德的简单菱形图中，由于没有居中的分配者做中介，创作者与消费者、艺术作品与社会之间的关系是直接的。这种直接关系必然会将艺术家的创作与艺术作品的分配混淆起来，忽视艺术传播的重要作用。亚历山大指出："艺术即传播。艺术必须从创作者手中传递到消费者手中。这意味着，艺术需要由一些人、组织或网络来进行分配。我们将看到，分配体系的形态决定了哪些艺术会被传递，以及传递的范围。"[1] 而且，这个嵌入的分配要点，还让艺术客体与社会之间的联系变得复杂起来。在某些情况下，艺术家与消费者的联系更加直接，如音乐家的现场表演；在另一些情况下，艺术家与消费者的联系相对间接，如音乐家通过作品的发行数量来建立与消费者的联系。"这根连接线和其他连接线不同，并不是真实的关联，而只是一个隐喻，它提醒着我们那些过于简化的反映和塑造取向的缺陷。换句话说，文化菱形意味着艺术和社会之间的关联永远都不会是直接的，它们必然一方面受到艺术创作者，另一方

[1] 维多利亚·D. 亚历山大：《艺术社会学》，章浩、沈杨译，第80页。

面受到接受者的中介。"[1]

尽管亚历山大也没有明确批评家在艺术界中的位置，但她增加的"分配者"这个因素为我们明确批评家在艺术界中的位置提供了启示。批评家在艺术界中扮演的角色，既非创作者，也非消费者，而是分配者。

不过，批评家扮演的分配者所发挥的作用，并非只是局限在创作者与消费者和艺术与社会之间，它也能深入创作者与艺术、创作者与社会、消费者与艺术、消费者与社会之间，也就是说，在艺术菱形的全部六根连接线所代表的关系中都能看到批评家发挥的中介作用，于是我们就得到了一个新的、尤其适合艺术界的文化菱形（图15.3）：

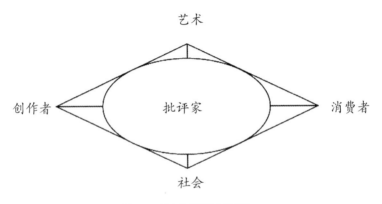

图15.3 适合艺术界的文化菱形

批评家在艺术界扮演的角色的不同，在根本上源于艺术批评的发展变化。简要地说，在古典阶段，批评家扮演的是旁观者的角色。作为旁观者，批评家并不介入艺术现场，只是对艺术品和艺术家做出客观的判断。在这个阶段，批评家在艺术界中发挥的作用是潜在的。创作者与消费者、艺术与社会之间可以建立直接联系，尽管这些因素在建立联系的时候也会参考批评家的意见，但批评家不直接介入它们的关系之中，就像在葛瑞斯伍德的文化菱形中那样，我们很难找到批评家的位置。进入现代阶段之后，批评家扮演的角色是解释者。作为解释者，批评家在创

1 维多利亚·D.亚历山大：《艺术社会学》，章浩、沈杨译，第81页。

作者与消费者、艺术与社会之间扮演沟通或者分配的角色。不通过批评家的解释，创作者与消费者、艺术与社会就很难建立起联系。但是，创作者和消费者仍然会保持自己的独立性，尤其是创作者的创作是独立于批评家的解释之外的。到了当代阶段，批评家变成了艺术界的实际参与者，不仅消费者对艺术的接受需要参考批评家的意见，创作者对作品的创作也会接受批评家的建议。特别是在艺术的观念性得到强化之后，批评家创作的观念在艺术界中发挥的作用变得越来越重要了。

第二节　批评家的素养

我们从狄德罗在《一七六五年沙龙随笔》中给他的朋友格里姆写的信中可以了解到一些信息。狄德罗开篇写道：

> 多亏你，我的朋友，我才能对绘画和雕塑有一些成熟的看法。没有你的指引，我只会在沙龙画展上追随成群结队的闲人；我会和他们一样漫不经心地对当代艺术家的作品匆匆瞟上一眼；我会用一句话把一件宝贵的展品扔到火堆里，或者把一件平庸的作品捧到天上；我将表示赞许或者轻蔑，却不去寻找我的迷恋或者轻蔑的理由。因为你建议我担当这个任务，我才把目光停留在画幅上，才围着大理石打转。我让印象有足够的时间产生，然后进入头脑。我敞开灵魂去接受效果。我让自己整个身心都沉浸在效果里。我收集老人的评语和孩子的想法，文人的判断，名流的意见和老百姓的议论；如果我有时候会伤害艺术家，可我经常用的都是他本人打磨锋利的武器。我曾向艺术家求教，我懂得什么叫线描精细，什么叫自然真实。我理解光线和阴影的魔法。我知道什么叫色彩；我能感觉肌肤的质感；我独自思索我看到和听到的东西；于是我老是挂在嘴上，心里却不甚了然的艺术术语，诸如统一、变化、对比、对称、布局、构图、性格、表现力，都有了明确、固定

的意义。[1]

这段简短的文字，已经透露了批评家的一些基本素养：（1）批评家需要有足够的耐心，不能像观众一样走马观花；（2）批评家需要有足够的理智，不能贬优褒劣；（3）批评家需要仔细研究作品，如"围着大理石打转"；（4）批评家需要深入体验作品，"让自己整个身心都沉浸在效果里"；（5）批评家需要广泛收集他人的意见，无论是专家的意见，还是公众的意见；（6）批评家需要向艺术家求教，掌握涉及艺术有关的专业术语。

这些素养涉及态度、能力和知识等不同的方面。批评家不能高高在上，既要向艺术家学习，了解跟艺术有关的专业知识和技能，又要尊重观众的看法，广泛了解观众对作品的反应，这些属于批评家的态度问题。批评家要保持理智，要能够细致观察作品，深入体验作品，让作品由外在世界进入自己的内心世界，这些属于批评家的能力问题。批评家还需要掌握跟艺术有关的专门知识和专业术语，这些属于批评家的知识问题。这些只是我们从狄德罗的一段文字中分析出来的批评家的素养。鉴于狄德罗的这段文字并非专门阐述批评家的素养，它显得不够全面和精确是可以理解的。

休谟在讨论趣味的标准时，发现共同的审美趣味源于对理想的批评家的追随。于是，休谟的趣味的标准问题，就由一个哲学问题变成一个社会学问题，变成理想的批评家是如何养成的问题。休谟写道：

> 一位不够敏锐的批评家，若不加区分的评判，只能从一些比较粗略和突出的特征中获得一些感受，而更细致的感触则被忽略了。如果没有实践，他的判断便只能是混乱而犹豫不定的。如果不进行比较，那些最琐碎的美——其实应该算作缺陷的优点，他都会推崇备至。而他若囿于偏见，所有天生的感受都会颠倒。缺乏良好的判断力，他就没有资格体味布局和推理的美——而这才是最高境界、最卓越之处。

[1] 狄德罗：《狄德罗美学论文选》，张冠尧等译，第413—414页。

人们总是有这种或那种不完美，一些一般性原则发挥作用，进而观察到对优雅艺术的真实判断，即便在最文明的时代，这种情况都是很少见的。只有良好的判断力和敏锐的情感结合在一起，在实践中提高，在比较中完善，清除所有的偏见，批评家才能获得这样有益的品格，如此情形下，无论他们给出怎样的断言，都是趣味和美的真正标准。[1]

从休谟的这段话中我们可以看到，理想的批评家需要的基本素养，包括"良好的判断力""敏锐的情感""实践""比较""清除偏见"。

第一项素养是"良好的判断力"，它指的是批评家要具有健全的理性。艺术容易让人狂热，对那种特别敏感的人来说尤其如此，但是这种狂热会影响批评家对作品的判断，会让批评家因为一时激动而犯下错误。"有着如此敏感激情的人比那些审慎之人更容易欣喜若狂，激动之下在生活中迈出往往无法挽回的错误步伐。"[2] 休谟特别强调要用理智来控制激情，尤其是那种敏感或者脆弱的激情，否则就无法做出合理的判断。

第二项素养是"敏锐的情感"，它主要指感觉要有识别力，能够将事物中的细微成分区分出来。休谟强调用理智来控制敏感的激情，但这并不意味着他主张批评家不需要敏锐的感觉。相反，休谟强调没有敏锐的感觉就无法感受艺术的精妙，正是凭借这种精妙，艺术作品得以区别于寻常事物。为此，休谟区分了两种"敏感"，即趣味的敏感与激情的敏感（按照汉语表达的习惯，我们可以称之为敏锐的趣味与敏感的激情）。一方面，休谟承认这两种敏感具有相似性："敏锐的趣味与敏感的激情一样有着相同的影响。它拓宽了快乐和悲伤的领域，让我们敏锐地感受到他人所感受不到的痛苦和愉快。"[3] 另一方面，休谟发现这两种敏感是有区别的，应该用敏感的趣味来矫正敏感的激情。"尽管趣味和激情有着这样的相似，但人们更渴望拥有并培养敏锐的趣味，而抱怨敏感的激情，如果可能的

1　大卫·休谟：《论趣味的标准》，收于《论道德与文学》，马万利、张正萍译，第106—107页。
2　大卫·休谟：《论趣味的敏锐与激情的敏感》，同上书，第1页。趣味的"敏感"与激情的"敏感"是同一个词，即"delicacy"。或许中译者考虑到这两种"delicacy"的不同，用"敏锐"与"敏感"以示区别。
3　同上文，第2页。

话,还希望矫正这种激情。"[1] 在休谟看来,矫正激情的方式,就是培养高雅的趣味。趣味是否高雅,主要取决于两个方面:一方面是趣味的对象,另一方面是趣味的感知。就对象来说,高雅趣味的对象是艺术。休谟主张,尽管趣味不是激情,但趣味也涉及情感。只不过趣味涉及的情感是"温和的、令人愉悦的",而非"较粗野、较剧烈的"。[2] 激发温和情感的对象,是艺术中的美。"最能改善人的性情的,莫过于研究诗歌、修辞、音乐,还有绘画之美。它们散发着优雅的情感,而与其他人毫不相干。它们所激发的情感怡人而温和,让人的心灵脱离繁忙的事务和急切的利益,珍惜思考,喜爱安宁,产生愉快的和谐……"[3] 就感知来说,高雅趣味的感知更加敏锐。关于感知的敏锐,休谟用《唐·吉诃德》中的一个故事加以说明:

> 桑丘对他那位大鼻子侍卫说,他有十足的理由证明自己对酒有鉴别力,这是他们家族祖传的。有一回,桑丘的两个亲戚被人叫去品尝一大桶酒,据说是上等货,是陈年佳酿,上好的葡萄酒。一个人尝了尝,深思熟虑之后说,酒是好酒,要是没有一点皮革味就更好了。另一位仔细地品尝了之后,也给出了他的结论,说酒是好酒,只是有一股明显能尝出来的铁味。你想像不出他们的判断遭到了怎样的讥讽,但是谁笑到了最后呢?当酒桶倒空之后,人们发现底部有一把旧钥匙,上面拴着一根羊皮绳。[4]

桑丘家族对酒的高级趣味,源于他们有鉴别力,能够将酒中的成分识别出来,即使是误入酒中的拴着皮绳的旧钥匙散发出来的微弱的铁味和皮革味也能识别出来。桑丘家族对酒有高级趣味这个例子,说明趣味高低有先天的因素,因为桑丘强调他们对酒的趣味是祖上传下来的,而且没

1 大卫·休谟:《论趣味的敏锐与激情的敏感》,收于《论道德与文学》,马万利、张正萍译,第 2 页。
2 同上文,第 3 页。
3 同上文,第 4 页。
4 休谟:《论趣味的标准》,同上书,第 100 页。

有说明他们是如何通过训练提高自己的趣味的。由此可见,"敏锐的情感"一方面源于天生的感受力,另一方面源于艺术熏陶。需要补充说明的是,艺术之所以能够培养温和的情感,是因为艺术是"无利害性的"。18世纪欧洲美学家普遍认为艺术和审美是无利害性的,因为艺术和审美感兴趣的只是对象的形式,而非对象的内容或者存在。例如,伦勃朗静物画中的葡萄并不是真的葡萄,只是葡萄的形式。我们看伦勃朗的静物画时,也不会想摘下葡萄来吃。因此,绘画中的葡萄比真实的葡萄给我们的情感更温和,这种温和的情感既能让人愉悦,又不会产生有害的后果。正因为如此,18世纪欧洲美学家特别强调艺术能够给人无害的激情。例如,杜博斯(Abbé Jean-Baptise Du Bos)就指出,艺术带来的激情是"虚设的激情",而非"实际的激情",因此不会产生有害的后果。杜博斯说:"鉴于真正的激情能够提供给我们的最愉快的感受,会在享受之后报之以长时间的不快来平衡,努力将激情的悲惨后果与我们沉浸其中所收获的销魂愉快区别开来,这难道不是艺术的一种高尚意图吗?这难道不是借助艺术的力量仿佛创造出了一种新的存在吗?难道艺术不应该设法制造这种对象:它们能够激发虚设的激情,在受到这种激情感染时我们既能够充分委身其中,又不会事后给我们任何真正的痛苦或折磨吗?"[1]杜博斯所说的"虚设的激情",类似于休谟所说的"温和的、令人愉悦的"情感。

接下来的三项素养是"实践""比较""清除偏见",这些跟我们今天的理解大同小异。"实践"指的是批评家要有鉴赏艺术作品的实际经验,最好还能够具备一定的创作经验,否则就无法设身处地理解艺术家的创作,尤其是无法判断艺术家的"成就价值"。"比较"指的是批评家需要在不同的艺术作品甚至不同的艺术门类之间进行比较,这就要求批评家了解尽可能多的艺术作品和艺术门类。就像丹托的风格矩阵理论告诉我们的那样,对艺术风格的了解越多,对其中任何一种风格的理解就越深。[2]鉴赏在某种意义上就是比较,比较的范围越广,对作品的认识就越深。"清

[1] Abbé Jean-Baptiste Du Bos, *Critical Reflections on Poetry, Painting and Music*, trans. by Thomas Nugent, John Nourse, 1748, Vol. 1,p. 21.

[2] Arthur Danto, "The Artworld," *The Journal of Philosophy*, Vol. 61, No. 19 (October 1964), pp. 571-584.

除偏见"也是一项必不可少的素养。"艺术"是一个在本质上充满争议的概念，关于艺术的欣赏和评价不可避免会渗入主观意见，加之批评家不可能了解全部艺术作品，也缺乏鉴赏全部艺术作品的能力和精力，不可避免会带有先入之见。这些先入之见很可能源于道听途说，并未经过实际检验，再加上艺术领域容易产生派别之争、门户之见，这些因素导致批评家很难清除偏见。但是，偏见会严重干扰批评家对作品的评价；不清除偏见，批评家就无法对作品做出公允的判断。

休谟列出的这些素养，尽管针对的是18世纪欧洲的艺术批评，但在今天仍然具有参考价值。当然，今天的批评家要成为理想批评家需要克服更多的困难。随着交通和通信技术的发展，今天的艺术界范围更大了，批评家需要花费更多的时间和精力才能了解足够多的作品。同时，随着技术的进步和社会的发展，艺术风格变化更快，新的艺术形式不断涌现，批评家需要不断更新自己的知识才能应对新兴的艺术作品。而且，随着社会越来越开放，不同文化、不同阶层的艺术混杂在一起，批评家很难做到不带偏见地客观评价它们，因为批评家很难超出文化和阶层的限制。

第三节 批评家的类型

现代高等教育很少有培养批评家的项目，因此没有属于批评家的专业。批评家如果接受过高等教育的话，他们所学的专业主要为各门类艺术的创作和史论研究，再加上文学、哲学、历史、新闻、管理等人文社会科学。批评家具有的如此广泛的知识背景，让我们很难解释批评家是怎样成长起来的。不过，如果我们对不同类型的批评家做出分析，或许能够得到某些信息，有助于我们了解批评家的成长。

朱光潜在《谈美》中讲到四种类型的批评家，尽管他对这些类型的批评家不全都赞同，但通过他的介绍，我们仍然能够了解不同类型的批评家的特征，进而分析如何成为某种类型的批评家。笔者将朱光潜的文字摘录如下：

第一类批评学者自居"导师"的地位。他们对于各种艺术先抱有一种理想而自己却无能力把它实现于创作,于是拿这个理想来期望旁人。他们欢喜向创作家发号施令……他们以为创作家只要遵守这些教条,就可以做出好作品来。……

第二类批评学者自居"法官"地位。"法官"要有"法",所谓"法"便是"纪律"。这班人心中预存几条纪律,然后以这些纪律来衡量一切作品,和它们相符合的就是美,违背它们的就是丑。……

第三类批评学者自居"舌人"的地位。"舌人"的功用在把外乡话翻译为本地话,叫人能够懂得。站在"舌人"的地位的批评家说:"我不敢发号施令,我也不敢判断是非,我只把作者的性格、时代和环境以及作品的意义解剖出来,让欣赏者看到易于明了。"……

第四类就是近代在法国闹得很久的印象主义的批评。属于这类的学者所居的地位可以说是"饕餮者"的地位。"饕餮者"只贪美味,尝到美味便把它的印象描写出来。……他们反对"法官"式的批评,因为"法官"式的批评相信美丑有普遍的标准,印象派则主张各人应以自己的嗜好为标准,我自己觉得一个作品好就说它好,否则它虽然是人人所公认为杰作的荷马史诗,我也只把它和许多我所不喜欢的无名小卒一样看待。他们也反对"舌人"式的批评,因为"舌人"式的批评是科学的、客观的,印象派则以为批评应该是艺术的、主观的,它不应象餐馆的使女只捧菜给人吃,应该亲自尝菜的味道。[1]

朱光潜自己喜欢第四类批评家,也就是他所说的印象主义批评家或者"饕餮"型批评家。不过,既然四类批评家都能存在,就都有各自的优点。"导师"型批评家在今天依然存在,喜欢用自己的艺术理想来规范艺术实践。这种从艺术理想出发的批评,尽管有可能不符合艺术实践的实际,但是对理想的追求可以赋予艺术界自我改变或者向上追求的动力。不管理想是什么,只要有理想就有追求,就能带来变化,就不会安于现

[1] 朱光潜:《谈美》,收于《朱光潜全集》第2卷,第39—40页。

状。当然,"导师"型批评家的艺术理想也不能是异想天开,需要有美学理论的支撑。因此,"导师"型批评家多半是美学理论家,他们需要有自成体系的美学知识,需要有很强的论证能力,既说服自己,也说服别人。"法官"型批评家像"导师"型批评家一样坚守原则,但是"法官"型批评家坚守的是艺术界正在运作的现实原则,甚至是某种成规戒律,而非"导师"型批评家所推崇的理想。"法官"型批评家关心的不是艺术界的变化和发展,而是维持艺术界的现状,尤其是对传统的坚守。"法官"型批评家多半是美学史家,他们了解美学史上的某些金科玉律,例如美在比例、美在和谐、美在效用等等,按照这些金科玉律来要求艺术实践。"法官"型批评家需要有丰富的美学史知识,而且了解过往的艺术实践。"舌人"型批评家重在阐释,无论是根据理论还是根据史实做阐释,目的都是帮助读者更好地理解作品,而不是对作品做出盖棺定论的评价,更不是要求艺术家实现某种艺术理想。"舌人"型批评家需要具有渊博的艺术史知识或者艺术技巧方面的专门知识,他们多半具有艺术史或者艺术实践的教育背景。"饕餮"型批评家强调的是自己的感受,他们跟读者分享的是自己的审美经验。这种批评一方面可以唤起读者欣赏作品的兴趣,另一方面可以给读者一种替代性的审美经验,即使读者没有机会欣赏作品,通过批评家的文字也可以获得类似欣赏作品的经验。因此,"饕餮"型批评家不仅要对作品有敏锐的直觉,而且要有很强的文字表达能力,以便能够将自己的审美经验传递给读者。朱光潜列举的这四种类型的批评家非常不同,他们有些擅长理论,有些学识渊博,有些富有经验,有些善于表达,将他们的特长综合起来,或许就能得到一个优秀批评家应该具备的全部素质。

埃尔金斯在《艺术批评怎么啦?》一书中也谈及批评家的类型,他们生产出不同的艺术批评文本。埃尔金斯将艺术批评文本分为七个类型——册页文章、学术论文、文化批评、保守训词、哲学随笔、描述批评、诗意批评[1],不同类型的艺术批评的作者身份和学科背景也有所不同。

[1] James Elkins, *What Happened to Art Criticism?*, pp. 18-53.

册页文章的作者通常是批评家兼艺术机构管理者，这类批评文章的主要目的是推荐艺术作品，因此作者除了具有批评家的一般素养之外，还需要熟悉艺术市场的动向。当然，不是所有管理者都具备写作册页文字的能力。能够撰写册页文字的管理者，多半受过良好的人文学科的教育，特别是艺术学方面的教育，而且具备较强的写作能力。

学术论文的作者通常是批评家兼艺术史论家，这类批评文章的主要目的是帮助读者更好地确立其所评论的作品在艺术地图中的位置，具有较强的学术性，通常发表在艺术类期刊和报纸专栏上，可视为高校教师的科研成果。作者除了掌握相关艺术门类的历史和理论知识之外，还需要熟悉艺术的发展动向，尤其是要了解艺术公众的审美趣味，总之需要对当代艺术界有深入了解。

文化批评之类的文章，多半由文化批评学者撰写。文化批评是一个边界比较模糊的领域，很难称得上一个学科，还会有意突出它的跨学科性甚至非学科性。从事文化批评的学者多半具有美学、文艺学、比较文学、社会学、美术学、音乐学、戏剧学、电影学等学科背景，他们或者在高等院校或科研机构从事教学和研究工作，或者作为自由撰稿人扮演公共知识分子的角色。与传统文化研究侧重文化在社会生活中具有的主流价值不同，当代文化批评学者致力于揭示文化中隐含的压迫和不公，喜欢研究非主流文化。撰写这类批评文章的作者多半回避艺术作品的审美价值，致力于挖掘艺术作品的政治、经济和社会寓意，对艺术与外部世界的关系更感兴趣。

保守训词类似于朱光潜所说的"法官"型批评，这类批评家主张批评就是鉴别，要褒贬分明。特别是对于粗劣作品，要敢于做出负面批评。衡量优秀作品的标准，就是经过历史检验的艺术准则，如雅致、和谐、适度等审美原则。艺术批评就是要将符合审美原则的作品挑选出来，将不符合这些原则的作品清除出去。这类批评家固守抽象的审美原则，对新兴的艺术现象多持批评态度，他们在维护传统的同时有可能会妨碍创新。

哲学随笔多半是哲学家撰写的艺术批评，从总体上来看可以分为两

类：一类是用艺术作品来阐述哲学家的主张，例如海德格尔用凡·高的《农鞋》来阐述他的存在主义哲学主张；一类是用哲学理论来解释艺术作品，例如丹托用他的不可识别性理论来阐释沃霍尔的《布里洛盒子》。写哲学随笔式的艺术批评的作者，一方面对哲学有深入的研究，另一方面对艺术有浓厚的兴趣。尽管哲学随笔式的艺术批评可以拥有大量读者，但对艺术界的实际影响并不是很大，因为要将哲学理论落实到艺术实践中确实不是容易的事情。

描述批评多半具有新闻报道性质，类似于艺术"游记"。这类批评尽量克制对作品做出判断，而是尽可能记录与艺术有关的信息，尤其是那些能够唤起读者阅读兴趣的信息。除了从批评家的角度对作品进行描述之外，也可以对艺术家、艺术管理者和艺术公众展开访谈。表面上看来，描述批评因未能给出判断而不具有效力，但是从长远的角度来看，这种批评因为保存了较多客观信息而成为艺术史研究的重要资料。

从事诗意批评的批评家多半为文学家，尤其是诗人。诗意批评侧重的既非描述，也非解释，还非评价，而是将艺术作品的审美经验转换为诗歌的审美经验，期待读者借助阅读诗意文本获得对作品的审美经验。诗意批评建立在这样一个假设的基础上：所有艺术都以制造诗意为目的，不同的艺术可以用不同的媒介表达同样的诗意。诗意批评假设的这个前提容易遭到挑战，这影响到诗意批评的效力和适用范围。

埃尔金斯所列举的这七种类型的艺术批评，其作者来自艺术管理、艺术史、艺术理论、美学、比较文学等多个领域，还包括从事文学创作的作家。艺术批评之所以显得比较庞杂，原因之一恐怕就在于批评家的学科背景非常不同。

第四节 批评家的培养

从朱光潜和埃尔金斯列举的批评类型中可以看到，艺术批评家具有非常不同的教育背景。形成这种局面的原因在于：艺术批评家需要不同的学科背景，因为艺术批评具有明显的跨学科特征，它不仅需要文史哲等

学科的知识，而且要兼顾研究和实践。在今天的学科分类中，很难找到一个学科能够培养艺术批评家。

也许意识到需要一个学科来培养艺术批评家，加之艺术史研究有由古代艺术研究向当代艺术研究发展的趋势，而当代艺术的历史研究与艺术批评很难区分开来，于是一些大学开始将艺术史项目拓展为艺术史、艺术理论与艺术批评项目，也有些大学在创意写作项目中开设艺术批评项目。但是，这些教育项目多半是在旧有的项目的基础上拓展出来的，仍然受到旧有项目的限制。如果能够设置新的项目，专门针对艺术批评家的培养，在课程设置方面就会更有针对性。遗憾的是，目前全世界的高等院校还没有设置这样的教育项目。

随着我国高等院校学科目录的调整，出现了设置艺术批评教育项目的契机。在新的学科目录中，艺术学成为独立的门类，下设一级学科由"艺术学理论"改为"艺术学"，明确将各门类艺术的历史、理论和评论作为艺术学的主要内容。在新版学科目录的指导下，我国高等院校可以根据实际情况设置各门类艺术的艺术批评人才培养项目，培养从事艺术批评工作的人才，也可以设置涵盖全部艺术门类的艺术批评研究人才培养目标，培养艺术批评的研究者。

有了学科归属之后，艺术批评的人才培养就会更有针对性。尽管艺术批评涉及的学科较广，但只要整合好资源，就能为艺术批评人才的成长提供更好的支持。有了优秀的艺术批评人才，我们就可以展望艺术批评的繁荣，进而展望艺术整体的繁荣。

思考题

1. 什么是文化菱形？如何借助文化菱形确立批评家在艺术界中的位置？
2. 艺术批评家应该具有怎样的素质？
3. 有哪些类型的艺术批评家或艺术批评文本？你喜欢哪种类型的艺术批评家或艺术批评文本？
4. 如何在艺术学一级学科中开展艺术批评人才培养？